◎『苏州文化丛书』向世人展示苏州文化的综合实力,用以提高苏州人的文化素养,提高人的素质,用以吸引与沟通五湖四海的朋友。

——陆文夫

苏州文化丛书

苏州昆曲

Suzhou Culture Series

Suzhou Kun Qu Opera

周秦 ◇ 著

苏州大学出版社
Soochow University Press

图书在版编目（CIP）数据

苏州昆曲 / 周秦著. -- 苏州：苏州大学出版社，
2024.12. -- (苏州文化丛书). -- ISBN 978-7-5672
-5036-9

Ⅰ．J825.53

中国国家版本馆CIP数据核字第2024JM4320号

书　　名	苏州昆曲　SUZHOU KUNQU	
著　　者	周　秦	
责任编辑	闫莹莹	
装帧设计	唐伟明	
篆　　刻	王莉鸥	
出版发行	苏州大学出版社（Soochow University Press）	
社　　址	苏州市十梓街1号　　邮编　215006	
网　　址	http://www.sudapress.com	
邮　　箱	sdcbs@suda.edu.cn	
印　　装	苏州工业园区美柯乐制版印务有限责任公司	
邮购热线	0512-67480030　销售热线　0512-67481020	
网店地址	https://szdxcbs.tmall.com（天猫旗舰店）	
开　　本	890 mm×1240 mm　1/32　印张13	
字　　数	312千	
版　　次	2024年12月第1版	
印　　次	2024年12月第1次印刷	
书　　号	ISBN 978-7-5672-5036-9	
定　　价	56.00元	

凡购本社图书发现印装错误，请与本社联系调换。服务热线：0512-67481020

总　序

　　无论是从中国还是从世界来看，苏州都可以称得上是一座杰出的城市。先天的自然禀赋，后天的人文创造，造就了这么一颗美丽耀眼的东方明珠。

　　得山川之灵秀，收天地之精华，苏州颇获大自然的厚爱与垂青。自然向历史积淀，历史向文化生成。作为一个悠久的文化承载之地，苏州积淀了丰厚的文化底蕴，两千五百多年的历史风烟在这里凝聚成无尽的文化层积。说起苏州，人们不能不想到其园林胜迹、古桥小巷，不能不谈及其诗文画卷、评弹曲艺，不能不提到其丝绸刺绣、工艺珍品，如此等等。从物的层面上去看，园林美景、丝绸工艺、路桥街巷这些文化活化石，映显了苏州人丰硕的文化创造成果，生动地展示了其千年的辉煌。翻开苏州这本大书，首先跃入眼帘的就是这些物化的文化结晶体。外地人触摸苏州，大约更多的是从这一层面上去接受。这是一个当然的视角。再从人的层面上去看，赫赫有名的苏州状元，风流倜傥的苏州才子，儒雅淳厚的苏州宰相，巧夺天工的苏州匠人……在中国文化史上亦称得上是一大文化奇观。特别是在明清时代，其耀眼的光芒照亮了东南大地的星空，总为人们所津津乐道。从

人到物，由物及人，这些厚厚实实的文化存在，就是人们在凝视苏州时所注目的两大焦点。当展读苏州这本大书时，那些活泼泼的文化人物与活生生的文化创造物，就流光溢彩般地凸显在眼前。作为在中国文化史上具有重大影响力的苏州地域文化，其文化的丰厚性不仅在于其（自然）文化生态的意义上，也不仅在于其具有诸如苏州园林、苏州刺绣这种物化形态的文化产品上，更在于其文化创造主体的庞大与文化创造精神的活跃，在于其文化性格的早熟与文化心理的厚重。自古以来，苏州就是一个文化重镇，散发与辐射出浓厚的文化气息。这里产生过、活动过、寄寓过数不清的文化名人，从文人学者到书家画士，从能工巧匠到医坛圣手……这里学宫书院林立，藏书楼阁遍布，到处都呈现出生生不息的文化创造与永不停顿的文化传播。这种文化承传与延递，从未湮灭或消沉过。

接近一座城市，就像是打开一本包罗万象的书；感受她是一种享受，而要内在地理解她，则又需要拥有健全的心智。读解一座城市，既是容易的，又是困难的，特别是在读解像苏州这样一座文化古城时，其情形就更是如此了。正是为了帮助读者去充分阅读与深入理解苏州这一文化存在，于是便有了这一套"苏州文化丛书"。

感谢丛书的作者们，他们辛勤的劳动，为我们提供了一套内容丰富的文本。之中，经过他们的爬梳与整理，捧献出大量的阅读资料，并且从其自身的特定视角出发，阐释了其对于苏州文化的认识与理解。作为对苏州文化事实知之不多或知之不深的外地读者来说，这等于提供了一个让其接近苏州文化母本的间接文本；对于熟知苏州文化的读者特别是本地读者来说，则是提供了一个"奇文共欣赏，疑义相与析"而便于展开共同讨论的文本。这对于扩大苏州文化的影响，对

于深化关于苏州文化内涵的理解，都是甚有益处的。

有一千个读者，就会有一千个哈姆雷特。对于每一个文本的理解，都是一个独特的视角，都是一种个性化的文化理解方式。就"苏州文化丛书"而言，重要的不在于希望读者都能同意与接受作者们对于苏州文化的这种阐释，而在于希望他们能够从这些读解中受到某种启发，从而生发出对于苏州文化进一层的深入认识。正像有人所说的那样，你从这些资料中读出一二三四五，而他人则可能从中看出六七八九十。重要的不在于从这种读解中所得出来的结论，而在于对这种读解过程的积极参与，体现出对当下苏州文化的热爱。如果能在这种不断往复的文化探询中，达到某种程度上的视界融合，并对苏州现代化的伟大实践产生积极的推动作用，那么，这就正切合编辑出版这套"苏州文化丛书"的初衷与主旨了。

读解苏州，这是一项颇有意义的文化工作，既有其文化学上的意义，又有其重要的现实功能。读解苏州文化，并不仅仅在于发思古之幽情，更在于要在历史文化与现实发展之间寻找到一个连接点。纵观历史，苏州有着丰厚的文化底蕴；审视现实，苏州正率先进行着宏大的中国式现代化建设之实践。在这一历史与现实的衔接中，大力加强文化开发和文化建设，无论怎样评价其对于推动当下中国式现代化建设的重要意义都不会过高。而读解苏州文化，理解本地域文化的自身特点，正是建设文化大市的一项基础性的工程。文化苏州，文化兴市。文化——这是苏州的底蕴、源泉、特色和优势所在。中国早期资本主义的最初萌芽，为什么会萌发于明清时期的苏州一带？享誉中外的乡镇工业的"苏南模式"，为什么会出自苏锡常这一苏南地区？新加坡政府在反复的比较论证后，为什么会选择苏州作为其合作建立工

业园区的场址？名闻遐迩的"张家港精神""昆山之路"，为什么能产生于苏州地域？在这里，人们可以寻找出许多别的什么理由，但有一点是共同的，那就是苏州有着非同寻常的文化沃土。读解苏州，就是读解苏州文化，不仅注目于其物质文化的层面，更是要从读"物"的层面进入读"人"的层面，读解其内在的文化精神，并在这种文化传承中实现文化的大发展，创立体现当代精神文明水平之"苏州文化模式"，从而推进苏州现代化建设之伟大进程。

书有其自身的命运；书比人长寿。"苏州文化丛书"首次出版时，是以二十世纪末的视角对苏州文化的一种读解，在某种程度上代表了我们这一代人对苏州文化的当下理解和集体记忆。她是一群文化研究工作者在世纪之交对苏州文化的整理和总结，当然也带有对二十一世纪苏州文化的展望与畅想。读解苏州，是读解一种文化存在，读解一种文化精神，而其"读解"之自身亦体现为一种文化创新活动。只要人们的文化创造活动没有停止，那么，这种读解工作就不会有止境。我们热切地期待着人们对她的热情关注、充分参与与积极回应。

值此"苏州文化丛书"修订出版之际，我们还要向丛书初版的组织者、主持者高福民先生和高敏女士，向支持与关怀丛书初版的梁保华先生和陆文夫先生，致以我们深深的敬意！他们所做的惠及后人的工作，为这套丛书打下了良好的基础，从而使这次进一步的修订完善成为可能。

<div style="text-align: right;">

陈长荣

（苏州大学出版社编审）

2024 年初夏

</div>

目录

contents

引言：世界戏剧格局中的苏州昆曲 ·················· 1

第一章 ◎ "惟昆山为正声"

一、从玉山草堂雅集说起 ·················· 27
二、昆山腔兴起前夕的吴中曲派 ·················· 39
三、魏良辅与新声昆山腔 ·················· 51
四、昆腔音乐的四大构成要素 ·················· 82

第二章 ◎ 词山曲海谱昆腔

一、梁辰鱼和昆山派 ·················· 99
二、沈璟与吴江派 ·················· 109
三、李玉与苏州派 ·················· 121
四、昆腔传奇的人文精神 ·················· 134

第三章 ◎ 歌舞合一 唱做并重

一、"四功五法"和"有规律的自由行动" ······ 149
二、"梨园乐部 吴门最盛" ·················· 175

三、苏州声色之名甲天下 …………………… 195

第四章 ◎ 百年五代话薪传

一、苏州昆剧传习所始末 …………………… 227
二、"一出戏救活了一个剧种" …………………… 238
三、忽如一夜春风来 …………………… 250
四、苏州大学的昆曲教育 …………………… 266

第五章 ◎ 戏台小世界，世界大戏台

一、寻常百姓的昆曲情结 …………………… 283
二、昆曲清工与戏曲之学 …………………… 304
三、重温姑苏繁华图 …………………… 335
四、昆曲的遗产价值及保护传承 …………………… 369

主要参考书目 …………………… 396
后记 …………………… 400

引言：世界戏剧格局中的苏州昆曲

> 我有个幻想，也是愿望吧。假定我们国家有个国家剧院，贴出海报去，头一个肯定是昆剧。因为真正能表示民族戏剧最高成就的，还是昆剧。
>
> ——郑振铎语，转引自周传瑛《昆剧生涯六十年》

历史纪元已经步入第三个千年，近代地理学早已证实，人类三大主要文明体系的发生地希腊、印度和中国原来靠得很近，它们其实只是同一片大陆的西部、南端和东沿。但是，在我们面前却依然有为数众多的不解之谜。其中困扰最极的难题之一无疑是关于文化起源的争论：这创造了数千年辉煌的三大文明体系，究竟是像部分西方学者所推断的那样，是由一个萌发于非洲大陆的共同根系所分蘖派生的呢，还是如部分东方学者所认为的那样，从来就是各自独立生长发育的呢？如果是前者，那么三者之间为什么会存在着如此巨大而不可调和的差异

性?如果是后者,那么为什么它们的发生发展又一再显现出几乎同步的美妙节奏?

有如一阵春风吹绿欧亚大陆,公元前五世纪至公元前三世纪间,人类的文化在世界的西方、南方和东方差不多同时出现了前所未有的繁荣景象。这就是文化史上所谓的"轴心时代"。两千多年以后的人们惊讶地发现了以下事实:古希腊的哲人苏格拉底(前469—前399)、柏拉图(前427—前347)和亚里士多德(前384—前322),古印度的觉者释迦牟尼(前565?—前486?)以及古代中国的圣人孔丘(前551—前479)、孟轲(约前372?—前289)和智者老聃、庄周(约前369—前286),竟然生活在同一个时代,这些人类文明史上的巨星曾经交相辉映在同一片蓝天之下。而就在这片蓝天下的不同方位上,人类所创造的最具综合性的艺术形式——戏剧,正以三个形态各异的体系同时开始萌发滋长。

古希腊戏剧在公元前六世纪末由祭祀酒神狄俄尼索斯的民间歌舞演变形成后,很快进入了繁盛期,分化出悲剧(tragoidia)和喜剧(komoidia)两大风格流派,产生了著名的三大悲剧诗人埃斯库罗斯(约前525—前456)、索福克勒斯(约前496—前406)、欧里庇得斯(约前480—约前406)和三大喜剧诗人克拉提努斯(前484?—前419?)、欧波利斯、阿利斯多芬(约前448—前380),以及以他们为杰出代表的庞大作家群,留下了大量的戏剧作品。在此基础上,最早的戏剧理论著作——亚里士多德《诗学》也应运而生。作者将戏剧的本质表述为"用动作来表达"的艺术,以区别于采用叙述方式的艺术种类——史诗,并将戏剧分解为情节、性格、语言、思想、戏景、唱段六大要素。他关于戏剧行动完整性的观点则经十七世纪古典主义戏

剧理论家阐发引申为长期统治欧洲剧坛的创作法则"三一律"。

也许是因离人类文化的总"根系"较近从而得地气较先的缘故，古希腊戏剧是最早走向成熟的戏剧体系。然而早熟往往意味着早夭。公元前二世纪，随着国家的衰落和灭亡，包括戏剧在内的古希腊文化迅速走向终结。此时，差不多同时起步的印度古典梵语戏剧正徐徐升起正戏开场的绛红帷幕。公元前一世纪，古印度戏剧学家婆罗达在他的论著《舞论》中系统描绘了梵剧的艺术原理和舞台面貌。稍后，相继涌现出首陀罗迦（2—3世纪）、迦梨陀娑（4—5世纪）、薄婆菩提（7—8世纪）等重要剧作家及一批传世作品，将梵剧艺术推向全盛期。十二世纪，领导印度剧坛千余年之久的古典梵语戏剧逐渐衰落并最终淡出世界文化舞台。几乎同时，在遥远的东方，中国古典戏曲舞台的喧天锣鼓正一阵紧似一阵地敲响。

关于中国古典戏曲的渊源，王国维在《宋元戏曲考》中猜测说："歌舞之兴，其始于古之巫乎？"巫觋之职在于用歌舞降神娱神，他们"或偃蹇以象神，或婆娑以乐神，盖后世戏剧之萌芽，已有存焉者矣"。王国维的这一见解具有较强的合理性，它不仅引起世界其他两大戏剧体系发生说的共鸣，而且不乏中国上古文献的支持。

中国最早的历史文献总集《尚书》中有一篇题为《尧典》，记述传说中上古圣君尧、舜时代的社会政治。篇末写舜即天子位后对乐官夔的教命，谈到了音乐的社会功能和美学理想，被后世学者公认为中国文艺理论的"开山的纲领"（朱自清《诗言志辨·序》）。夔在领命后应答道："於！予击石拊石，百兽率舞。"读到这儿，我们似乎看到了这样的场景：高大魁梧的夔挥动粗壮的臂膀，在他手下，巨大的石制乐器迸发出时而激越、时而沉缓的拍击声。随着"击石拊石"的

节奏，化装成各种野兽的先民们追逐打斗，载歌载舞，再现他们的狩猎和战争生活，祭祀佑护他们的天地神灵。1973年在青海省大通县上孙家寨出土的新石器时代舞蹈纹彩陶盆几乎可以作为《尚书·尧典》的图证。陶盆内壁绘有舞蹈画面三列，每列五人，手拉手，面向一致。每人头部及腹部都有饰物，似模拟野兽的角和尾巴。陶盆中盛水后，舞人就像在河边欢快地歌舞祈祷。《吕氏春秋·古乐》所描写的"葛天氏之乐"则以类似的艺术形式表现了更广阔的生活场景："三人操牛尾，投足以歌八阕。一曰载民，二曰玄鸟，三曰遂草木，四曰奋五谷，五曰敬天常，六曰达帝功，七曰依地德，八曰总万物之极。""八阕"之中，"敬天常""依地德""达帝功""载民""玄鸟"是歌颂天神、地祇、祖先和图腾，"遂草木"是祈求牧草丰盛，"奋五谷"是祈求庄稼长成，而"总万物之极"则是祈求牲畜繁衍、粮食丰收。至于《左传·襄公二十九年》所载吴公子季札聘鲁时曾经观赏的古乐《大夏》，其内容是表彰夏禹"勤劳天下，日夜不懈，通大川，决壅塞，凿龙门，降通漻水以导河，疏三江五湖，注之东海，以利黔首"（《吕氏春秋·古乐》）之功，故商周以下一直用作祭祀山川之乐。据说《大夏》演出时，舞者头戴毛皮帽子，上身袒露，下身穿白短裙，右手执羽，左手执籥，八人一行，称为一"佾"，边唱边舞，场面极为热烈粗犷。无怪乎季札为之动容感慨曰："美哉！勤而不德，非禹，其谁能修之！"

中国最早的诗歌结集《诗经》中所采录的一些作品也反映着先民类似原始戏剧的表演活动。记述周民族成长历史的《大雅·生民》，经闻一多指为描摹生育象征仪式的歌舞：

> 厥初生民，时维姜嫄。生民如何？克禋克祀，以弗无子。履帝武敏歆，攸介攸止。载震载夙，载生载育，时维后稷。……

闻一多认为诗中的"履"乃是祭祀仪式的一部分，也就是一种象征性的舞蹈，而"帝"则是代表上帝的神尸。表演时，神尸舞于前，姜嫄尾随其后，践神尸之迹而舞。又如记述周武王伐纣安邦的《周颂·大武》，孔颖达《毛诗正义》谓作于"周公摄政三年之时"，"既成而于庙奏之"。孙作云有《周初大武乐章考实》一文，依据《礼记·乐记》"宾牟贾侍坐"章所载孔子关于《武》乐的解释，具体分析了《大武》表演时六个段落的队列舞容：第一段舞者"总干山立"，像武王率兵北伐；第二段舞者"发扬蹈厉"，像牧野大战；第三段舞队自北而南，像武王自殷返镐；第四段舞队继续向南，像武王经营南国；第五段舞者分成两队，一向东，一向西，像周、召二公分陕而治；第六段舞者退回原位，作半跪姿势，像尊奉武王。这样的祭祀乐舞无疑已经具有了舞剧的性质。但是更多地吸引戏剧史家们注意力的却是公元前六百年前后发生在南方楚国的一则故事：

> 优孟者，故楚之乐人也。长八尺，多辩，常以谈笑讽谏。……楚相孙叔敖知其贤人也，善待之。病且死，属其子曰："我死，汝必贫困。若往见优孟，言我孙叔敖之子也。"居数年，其子穷困负薪，逢优孟，与言曰："我，孙叔敖子也。父且死时，属我贫困往见优孟。"优孟曰："若无远有所之。"即为孙叔敖衣冠，抵掌谈语。岁余，像孙叔敖，楚王及左右不能别也。庄王置酒，优孟前为寿。庄王大惊，以为孙叔敖复生也，欲以为相。优孟

曰:"请归与妇计之,三日而为相。"庄王许之。三日后,优孟复来。王曰:"妇言谓何?"孟曰:"妇言慎无为,楚相不足为也。如孙叔敖之为楚相,尽忠为廉以治楚,楚王得以霸。今死,其子无立锥之地,贫困负薪以自饮食。必如孙叔敖,不如自杀。"因歌曰:"山居耕田苦,难以得食。起而为吏,身贪鄙者余财,不顾耻辱。身死家室富,又恐受赇枉法,为奸触大罪,身死而家灭。贪吏安可为也!念为廉吏,奉法守职,竟死不敢为非。廉吏安可为也!楚相孙叔敖持廉至死,方今妻子穷困负薪而食,不足为也!"于是庄王谢优孟,乃召孙叔敖子,封之寝丘四百户,以奉其祀。后十世不绝。此知可以言时矣。

这就是《史记·滑稽列传》所载的"优孟衣冠"故事,它向来被看作是中国古典戏剧的开端。无论对照古希腊哲学家亚里士多德《诗学》关于"戏剧是行动的艺术"的著名定义,抑或古印度剧论家婆罗达《舞论》关于"戏剧就是模仿"的更为明确的揭橥,无论就之近代美

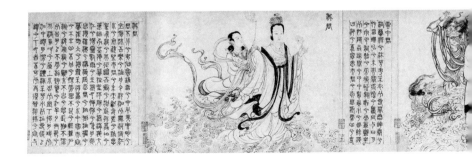

国戏剧家劳森将戏剧本质归结为"社会性冲突"的论述,抑或中国学者王国维以戏曲为"以歌舞演故事"的扼要界定,优孟故事均可称基本契合。——请不要忘记,故事发生在公元前六、七世纪之交,还远在古希腊戏剧定型成熟之前。

当然,优孟故事也不应被认定为中国古典戏曲定型成熟的标志。在这个问题上,戏曲学家们早已大致达成共识,并罗列出一大堆理由。例如,从文学的角度观之,优孟的行为并无戏曲剧本作为基准;从音乐的角度着眼,优孟的歌唱还算不上戏曲声腔;从舞台的角度考察,优孟的表演也还不能说是艺术形象的完整塑造,尤其是尚未具备后世定型的戏曲艺术的重要特征之一——代言体,等等。这些批评意见各从一个侧面触及了问题的症结,然而事情的根本恐怕并不在此。中国古典戏曲成熟与否,其自身的形式特征固然重要,而作为一种社会活动,人们对戏曲的参与程度,或者说戏曲在生活中的影响程度,无疑更具有决定意义。如果仅仅以文本、唱腔或舞台表演等形式特征为考察标准,那么唐代的《踏摇娘》《参军戏》、汉代的《东海黄

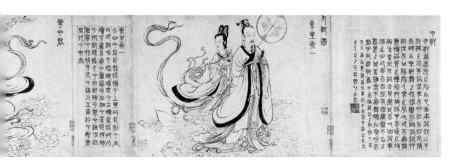

元·张渥《九歌图》(局部)

公》，甚至先秦时代的《九歌》，都可以作为戏曲成熟的例证。尤其《九歌》，孙常叙认为是"我国戏剧史上仅有的一部最古老最完整的歌舞剧本"，闻一多更将其翻译成现代歌剧，但是我们难道就能据此而将中国古典戏曲的成熟期邃定于公元前三、四世纪的屈原时代吗？

中国戏曲和古希腊戏剧、古印度梵剧差不多同时萌发起步，但是其成熟却远在其他两大戏剧体系早已消亡的一千多年之后，世界戏剧史上这一奇特文化现象一直吸引着中外学者的关注和探讨。其根本原因被归结为中国古代长期奉行不变的"以农为本""以食为天"的社会形态和文化意识，这把人们的肉体和精神牢牢地捆绑在贫瘠的黄土地上。我们的先民历来习惯于脚踏实地地看待生活、看待世界，因而既没有可能创造出像古希腊、古印度那样充满浪漫精神、极具想象之美的神话传说，也没有可能产生出像《伊利亚特》、《奥德赛》或《罗摩衍那》、《摩诃婆罗多》那样场面壮阔、气象万千的长篇史诗。中国的诗歌几乎自诞生之日起，其功能就被定位为言志抒情，与叙事、议论了无干系。与此相关，对于"什么是诗"这个看似简单明了而不具理论性的问题，我们祖辈的认识也远远落后于世界潮流。由于诗体被赋予言志的不朽功能和崇高地位，于是骚赋不是"诗"，乐府不是"诗"，后起的文学样式词曲就更不是"诗"了。尤其是戏曲，历来被视作游戏笔墨、玩物丧志的雕虫小技，与街谈巷议、道听途说的小说家之言同属不登大雅、不入九流的玩意儿，很少有正宗的读书人自甘堕入其途，更不用说去评论它、研究它了。这种狭隘的诗体观直到近代才在西方文化思潮的冲击下得到格正。梁启超终于恍然大悟：原来四言的诗、杂言的骚、五七言的乐府古风和近体律绝，乃至长短句的词曲，只不过是古典诗歌的不同形式，"皆应谓之诗"，而像

汤显祖、孔尚任、蒋士铨那样的戏曲家,"一诗累数万言,其才力又岂在摆(拜)伦、弥尔顿下耶!"相形之下,早在两千多年以前,古希腊哲学家亚里士多德就意识到史诗和戏剧的内在联系,并在《诗学》中将二者作为诗的两翼加以美学意义上的讨论研究,这实际上也是戏剧观和戏剧艺术走向成熟的重要标志。

以农为本、重农轻商的社会经济状态还导致中国的城市化进程远远滞后于西方社会。在古代中国,筑城的目的是战争防御:"城者,所以自守也。"(《墨子·七患》)是聚集和圈养百姓:"城,以盛民也。"(《说文解字·土部》)因而在古代汉语中,"城"通常同表示深壕的"池"或表示高墙的"垣"连用。"城"和具有商业意义的"市"结合成复合词的最早实例出现在撰写于战国末年的《韩非子·爱臣》一篇中,虽尚不算太晚,但是"城"作为商业经济发展基地的功能在很长的一段时间内并没有像在西方社会那样受到重视和认真地开发,以工商业为谋生立命之本的市民阶层发育成长缓慢。这也使得戏曲艺术迟迟得不到走向成熟所必需的气候和土壤。

这种情形直到南北宋之交的公元十二世纪才出现转机。在战争的催化刺激下,东京汴梁首先成为商品经济发达、市民文化繁荣的大都市。据孟元老《东京梦华录》所记,十二世纪初,瓦舍已遍布汴梁东南西北,有桑家瓦子、中瓦、里瓦、朱家桥瓦子、州西瓦子、州北瓦子等诸多名目,尤以城东商业区的瓦舍规模最大,分布最密,而且每个瓦舍中有数量不等的"勾栏棚",最多的竟达五十多所。瓦舍勾栏是多种艺伎长年卖艺的集中场所。伎艺种类很多,有小说、讲史、诸宫调、合生、武艺、杂技、傀儡戏、影戏、笑话、谜语、舞蹈、滑稽表演、妆神弄鬼等。出于招徕观众的目的,各类伎艺互相竞争,也相

互吸收融合。中国古典戏曲最早的成熟形式——宋杂剧就是在这样的背景下登台亮相的,它是后来金院本和元杂剧的直系源头。十三世纪中叶,以元大都为主要基地的北杂剧艺术大放光芒,涌现出关汉卿、王实甫、马致远、白朴等大家和《窦娥冤》《西厢记》《汉宫秋》《梧桐雨》等杰作,书写了中国戏曲史上的第一个绚丽篇章。

差不多同时,中国南方的戏曲艺术——南戏文也进入了成熟期。十二世纪二十年代的宋室南渡使临安成为当时最繁华的都市。瓦子勾栏远较东京汴梁时代为盛。据周密《武林旧事》所记,计有南瓦、中瓦、北瓦、蒲桥瓦等二十三处瓦子,其中仅北瓦就有勾栏十三座。此外还有流动演出的"路歧"艺人。更值得一提的是出现了名为"社会"的演出团体和名为"书会"的创作团体。产生于永嘉地区的村坊小戏进入大都市,很快兴盛起来。元明之际,南戏文涌现出高明那样的剧作家和《荆钗记》《白兔记》《拜月亭》《杀狗记》《琵琶记》等传世名作,在案头创作和声腔规范等方面虽尚不足以同北杂剧相抗衡,在舞台表演形式和角色行当设置等方面却更显丰富灵活,大有后来居上之势。

戏剧艺术是一种综合性艺术。在这个综合体中,如果说古希腊戏剧以"诗"为本体,古印度梵剧以"舞"为本体,那么中国古典戏曲的本体无疑是"乐",是声腔。而戏曲声腔的物质材料则是人声或语音。因此,宋元戏曲北杂剧、南戏文的发展格局不仅是特定历史背景和政治环境下的必然产物,更是南北语音差异的合情反映。随着元朝政权的没落和北方文化的衰颓,戏曲艺术要继续发展以超越前代,就必须吸收南北两大声腔系统各自所具有的长处而融贯之。

熟悉中国历史的人都会发现这样一个现象:几千年来,中国政治

舞台上一直"刮西北风"。正如司马迁所云："夫作事者必于东南，收功实者常于西北。故禹兴于西羌，汤起于亳，周之王也以丰镐伐殷，秦之帝用雍州兴，汉之兴自蜀汉。"（《史记·六国年表》）一股新兴的政治力量，无论开始有多弱小，只要把陕西关中作为基地，然后伺机向东发展，其势往往如同高屋建瓴，不可阻挡。周、秦、汉、唐，概莫能外。这使诗圣杜甫在安史之乱后写下了"回首可怜歌舞地，秦中自古帝王州"（《秋兴八首》之六）的著名诗句。多少回南北分裂，隔江对峙，到头来，总是北军压境，统了南方。三国归晋、南朝入隋，以及宋灭南唐、元灭南宋、清灭南明，无不如此。然而在思想文化领域，发展趋势又往往逆政治潮流而动。大到经学、禅学，小到画派、琴派，在南北流派的竞争较量中，最终都是南派占了上风，进而席卷全国。也许正是这种政治与文化逆向运动的总体格局，维系着中华民族的整体精神和生命活力。

戏曲艺术不仅是中华文化的重要组成部分，而且是世界戏剧格局中不可缺少的一环。为将戏曲艺术引向前所未有的新辉煌，历史的目光照例凝聚在大江之南。这一次，它选择了苏州。

吴人善讴。吴地向有曼舞清歌以抒情怀的风气，分别见之于先秦典籍《楚辞·招魂》和《国策·秦策》的"吴歈""吴吟"等语汇证明了这种风气由来之久远。中国现存最早的诗歌总集《诗经》的十五国风中没有"吴风"，但正如顾颉刚先生《吴歌小史》中所说，"这并不能证明吴人没有歌，不会唱"。有的学者甚至将吴歌推源到传说中的夏禹时代。据《吕氏春秋·音初》，大禹在治水过程中娶涂山氏之女，然后继续"巡省南土"。涂山氏之女思念久别不归的丈夫，命

侍女在大路边守候，还作了一首歌，歌中唱道："候人兮猗！"这首歌被认为是"实始作为南音"。歌词实际上只有两个字"候人"，即守候爱人，结尾的"兮猗"是语气词，说明乐歌的作者已经知道有意识地运用婉转起伏的尾音来烘托、抒发情感，而吴音舒缓柔美的特点也由此得到初步的展现。稍后《说苑·善说》所载《鄂君歌》，据游国恩考证断定为"前550间的产品"，并称赞此歌"虽是寥寥短章，在《九歌》中除了《少司命》《山鬼》等篇，恐怕没有哪篇赶得上它"（《楚辞的起源》）。梁启超也认为此篇"歌词旖旎缠绵，读起来和后来南朝的吴歌发生联想"，还认为当时的江南地区完全"有发生这种文体的可能"（《中国美文史稿》）。《左传·襄公二十九年》关于吴公子季札聘鲁观乐、倾倒中原诸侯的生动记述，则反映出吴人在公元前六世纪已经具有的高度艺术修养和文明水平。兹后不久，吴人言偃（前506—?）成为儒学大师孔丘门下最优秀的学生而名列"十哲"之一，他所擅长的学问恰恰是同诗歌艺术直接有关的"文学"。这从另一个角度给予顾颉刚先生关于吴歌的起源决"不会比《诗经》更晚"的判断以有力的支持。

史载吴王夫差"喜优"，"淫于乐"（《国语·越语下》），甚至说他有"宫妓数千人"（任昉《述异记》）。史家的原意是剖析其玩物丧志、忘民失国的政治教训，而戏曲学家却从中发现了如下历史事实：原来二千五百年前，苏州城里就有那么多吃文艺饭的人！正是基于吴中擅歌舞、重倡优的传统，秦汉以降，历有中央政府派员到吴地采风和征选歌儿之举。《汉书·艺文志》著录各地歌诗，以吴声为最多。生活于三国孙吴末至晋初的大名士陆机（261—303）在所作乐府歌辞《吴趋行》中描写了演唱吴歌的情景：

楚妃且勿叹，齐娥且莫讴。四座并清听，听我歌《吴趋》。《吴趋》自有始，请自阊门起。

东晋南渡之后，吴歌成为当时流行的清商新声的首要组成部分，吴地民间歌舞《子夜歌》《团扇歌》《懊恼歌》《白纻歌》《春江花月夜》《玉树后庭花》等风靡一时，吴歌中"充满了曼丽婉曲的情调，清词俊语连翩不绝，令人情灵摇荡"。"在山明水秀的江南，产生着这样漂亮的情歌并不足惊奇。所可惊奇的是，他们的想象有的地方，较之近代的《挂枝儿》《山歌》以及《马头调》，更为宛曲而奔放，其措辞造语，较之《诗经》里的情诗尤为温柔敦厚；只有深情绮腻，而没有一点粗犷之气；只有绮思柔语，而绝无一句下流卑污的话……只有温柔而没有挑拨；只有羞怯与怀念而没有过分大胆的沉醉"（郑振铎《中国俗文学史》）。因此，不仅鲍照、沈约、江淹等大名士竞相填词，甚至贵为天子的梁武帝、陈后主也纷纷仿作，他们的作品有不少流传至今。随着乐府歌诗的广泛传播，还涌现出以善歌吴声而称绝齐梁间的乐人吴安泰、王金珠。

唐朝立国之初，因雅乐缺佚，唯吴声歌曲古蕴厚重，唐太宗下诏立吴音为大唐雅乐，延聘吴人传习，以保证其纯正。兹后武则天专政期间虽曾一度废弛，及玄宗即位，又召吴人教习恢复（参《唐会要》）。故唐宋两朝六百余年间的诗词名家骆宾王、高适、李白、韩愈、韦应物、刘禹锡、白居易、元稹、李绅、李商隐、温庭筠、曾巩、陈师道、陆游等人都有篇什写到吴歌的委婉清越、幽怨凄楚，让人为之叹息倾倒。他们中的一些人继续热衷于创作新声吴歌，王勃《采莲归》、张若虚《春江花月夜》、李白《子夜四时歌》、张籍《白

纻歌》、刘禹锡《采菱行》、李贺《神弦曲》、温庭筠《懊恼曲》等便是其中的传世名篇。一篇甫成，往往传请歌妓，付诸管弦。李白外出云游，身边常跟随着一名能歌善舞的"吴姬"；刘禹锡集中有长篇乐府《泰娘歌》，讲述一代吴中名妓的坎坷遭遇。白居易任苏州刺史时，曾函请友人元结自京师寄来乐谱，亲教苏妓李娟、张态习《霓裳羽衣舞》，还曾带着容、满、蝉、态等十名歌妓夜游虎丘寺（见宋龚明之《中吴纪闻》）。在离开苏州好多年以后，已入晚年的白居易还在《忆江南》词中写道："吴酒一杯春竹叶，吴娃双舞醉芙蓉，早晚复相逢。"眷恋之情溢于言表。难怪乎日本学者近藤元粹评论此词说："香山所忆，恐推吴娃于第一。"（《白乐天诗集》）

苏州市图书馆所藏康熙稿本《昆山县志稿》卷一七"隐逸"记述了唐代音乐家陶岘在苏州地区的活动：

> 陶岘，晋征士渊明之后，开元中家昆山。其学娴经济，亦以文学自许。生知八音，撰《乐录》八章，定其得失。而疏脱自放，不谋仕进。富于田业，择人不欺者悉付之。遍游江湖，往往数岁不归。见其子孙成人，初不辨名字。自制三舟，备极坚巧。一以自载，一置宾客，一贮饮馔。与客孟彦深、孟云卿、焦遂各置仆妾共载。逢佳山水，必穷其胜。雅慕谢康乐之为人，言终当乐死山水。岘有女乐一部，善奏清商之曲，吴越之士号为"水仙"，开元末名闻朝廷。经过郡邑，靡不招延。然自谓麋鹿野人，多不肯赴。亦有不召而自诣者。浪迹三十余年，后游襄阳西塞，归老于吴。

陶岘置家业子孙于脑后，只顾载着一班女乐周游天下，尽情陶醉于山

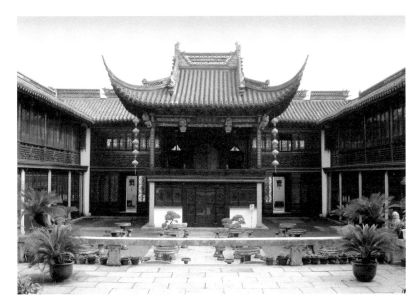

苏州平江路中张家巷的全晋会馆古戏台

水与歌舞之间,比起他那位"不为五斗米折腰"的祖先来,实在是潇洒多了。可惜无法知晓他的《乐录》都收录了些什么内容,想来多半会是当时走红南北乐坛的吴声歌曲吧。

"渔阳鼙鼓动地来,惊破霓裳羽衣舞。"(白居易《长恨歌》)安史之乱为大唐开元盛世的升平歌舞画上了一个巨大的休止符号,"梨园弟子散如烟,女乐余姿映寒日"(杜甫《观公孙大娘弟子舞剑器行》)。于是离长安较远因而政局相对安定的江南一时成为人们躲避战乱的首选之地。大名鼎鼎的宫廷乐师李龟年逃难途中邂逅诗人杜甫,后者即兴写下了那首充满沧桑感喟的短诗《江南逢李龟年》:

> 岐王宅里寻常见，崔九堂前几度闻。
> 正是江南好风景，落花时节又逢君。

大约一千年以后，这首诗触动戏曲家洪昇的创作灵感，谱写了《长生殿》传奇第三十八出《弹词》：

> 不提防余年值乱离，逼拶得歧路遭穷败。受奔波风尘颜面黑，叹凋残霜雪鬓须白。今日个流落天涯，只留得琵琶在。

成为全剧的警俏一笔。无独有偶，德宗贞元年间，漫游江南的青年诗人白居易也曾遇到过一位白发苍苍的"天宝乐叟"，他自言"禄山未乱入梨园。能弹琵琶与法曲，多在华清随至尊"，后因避乱"漂沦到南土，万人死尽一身存"（白居易《江南遇天宝乐叟》）。更值得一说的是，开元天宝年间教坊乐工、一代名伶黄幡绰也随着南下逃难的人流来到吴中，定居昆山，终老于此。按宋人龚明之（1091—1182）《中吴纪闻》卷五：

> 昆山县西数里，有村曰绰堆。古老传云，此乃黄幡绰之墓。至今村人皆善滑稽，及能作三反语。

后来明人高启、郑文康等皆有题咏。其中郑文康（1413—1465）字时义，号介庵，昆山（今属江苏）人，正统十三年（1448）进士，所作《分得黄幡绰墓送客》诗有云："天宝年中一老伶，孤坟三尺旧题名。"可知当时遗迹尚存。其后《苏州府志》《昆山县志》也历有记载。黄

幡绰墓故址在今昆山市正仪街道境，郑诗所谓"孤坟三尺"虽早已湮灭无痕，而"绰墩"村名犹存，村东有湖名"傀儡湖"，印证着这寻常村落曾经与戏曲结下的不解之缘。

由于吴中歌舞盛行，"隋唐正雅乐，诏取吴人充弟子习之"（徐渭《南词叙录》）。苏州艺伎的身影还频频出现在唐代盛行的参军戏舞场上。晚唐诗人薛能（？—880）所作《吴姬十首》之八写道：

> 楼台重叠满天云，殷殷鸣鼍世上闻。
> 此日杨花初似雪，女儿弦管弄参军。

春日晴暖，高台入云，在喧天锣鼓声中，一班苏州女乐奏起弦管，展开舞姿，一场精彩纷呈的参军戏隆重开演了。

五代时期，参军戏流行江南。吴王杨隆演痴迷此道，亲与大臣徐知训串戏。徐幞头衣绿，扮演参军，"王为苍鹘，总角敝衣，执帽以从，其狎侮媟嫚无君臣之礼如此"（明于慎行《谷山笔麈》）。《宋稗类钞》则记载了北宋吴荣穆王赵佖府中的戏曲活动：

> 吴府后翠堂七楹，全以石青为饰，故名。专为诸姬教习声伎之所。一时伶官乐师皆梨园名工。吹弹舞拍，各有总之者，号为"部头"。

宋人吴自牧《梦粱录》中也曾提到过一位老辈名伎"苏州钱三姐"，并说"后辈虽有歌唱者，比之前辈终不如也"。从以上两条材料中我们尚无法认定宋代吴地流行的是什么样的戏曲，而稍后南宋词人张炎

《山中白云词》卷五《满江红》词名则说得较为明白：

> 韫玉传奇惟吴中子弟为第一。

《韫玉》传奇是当时风行都城临安的南戏名剧，明人叶盛（1420—1474）《绿竹堂书目》曾予著录。吴中子弟演唱此剧，板眼、吐字、过腔、收韵无不准确到位，加以表演蕴藉娴雅，全面压倒来自南戏发源地的浙东子弟而被眼高天下的词人推为一流无双。与舞场表演相呼应，吴中的传奇创作也开始起步。据张大复《寒山堂新定九宫十三调南曲谱》"谱选古今传奇散曲集总目"所列，在几部最重要的宋元南戏中，《王十朋荆钗记》为"吴门学究敬先书会柯丹邱著"，《蒋世隆拜月亭记》为"吴门医隐施惠字君美著"，《张协状元》的作者则是"吴中九山书会"，等等。这些现象无不预示着中国戏曲格局即将发生的嬗变。

这一嬗变趋势的背景是，苏州城的规模、地位一直在稳步拓展、提升。安史之乱的凶焰幸未燃过长江，中唐以后，苏州升格为江南唯一的雄州，其富庶繁华仅次于东、西两京而远在他州之上。敬宗宝历元年（825），白居易调任苏州刺史，他在《苏州刺史谢上表》中称："当今国用，多出江南。江南诸州，苏最为大。兵数不少，税额至多。"还在诗中写道："甲郡標天下，环封极海滨。版图十万户，兵籍五千人。"（《自到郡斋仅经旬日方专公务未及宴游偷闲走笔题二十四韵兼寄常州贾舍人湖州崔郎中仍呈吴中诸客》）"人稠过扬府，坊闹半长安。"（《齐云楼晚望偶题十韵兼呈冯侍御周殷二协律》）"绿浪东西南北水，红栏三百九十桥。"（《正月三日闲行》）"处处楼前飘

管吹,家家门前泊舟航。"(《登闾门闲望》)苏州河街并行、亭桥相望的水城风貌已经基本定型。五代时期,苏州在钱氏吴越国管辖下,钱元璙、钱文奉父子"修旧图新,百诸皆作,竭其力以趋之,惟恐不及",还在城中叠山理水,种植花木,大兴造园营墅之风,苏州的城市经济得到持续发展。宋徽宗政和三年(1113),升苏州为平江府,此时上距白居易守吴已近三百年。龚明之《中吴纪闻》卷六写道:

> 姑苏自刘(禹锡)、白(居易)、韦(应物)为太守时,风物雄丽,为东南之冠。乾符间,虽大盗蜂起,而武肃钱王以破黄巢,诛董昌,尽有浙东西。五代分裂,诸藩据数州自王,独钱氏常事顺中国。本朝既受命,尽籍土地府库,帅其属朝京师,遂去其国。盖自长庆以来,更七代三百年,吴人老死不见兵革。承平时,太伯庙栋犹有唐昭宗时宁海镇东军节度使钱镠姓名书其上,可谓盛矣。

南宋初年,江南惨遭金兵蹂躏,但是苏州元气未伤。据宋高宗时曾任平江知府的孙觌所记,"时浙西七州,盗残者五,惟苏、湖独存。群盗相传,号平江府为'金扑满'"(《建炎以来系年要录》)。苏州竟然被群盗当作储钱罐、聚宝盆,其富庶殷实可想而知。"上有天堂,下有苏杭"的谣谚至此已是万口流传,并被范成大录进了《吴郡志》。该书卷六有这样一段描写:

> 吴自置守以来,仍古大国,世为名郡。又当东南水会,外暨百粤,中属之江淮。四方宾客行李之往来,毕上谒戏下,愿见东

道主,城门之轨深焉。稻田膏沃,民生其间实繁。井邑如云烟,物夥事穰。……以视列城,其雄剧如此。

元代初年,意大利人马可·波罗旅游中国。在著名的《马可·波罗游记》中,也留下了苏州和苏州人的剪影:

> 苏州是一个壮丽的大城,周围有二十英里。这里出产大量的生丝,居民不仅将它用来织造绸缎,供自己消费,从而使所有的人都穿上绸缎,而且还将之运往外地市场出售。他们中间有些人因此而成为了富商。城中居民之多,确实令人惊叹。不过,居民都十分胆小,他们只是从事工商业,并在这个方面表现出巨大的才能。如果他们在武勇和冒险上也像他们的机智一样让人敬佩,那么他们那么众多的人,不仅可以征服全省,而且还可以征服更多的地方、居民中间有许多医道高明的医生,善于查明病源,对症下药。有一些人是学识渊博的著名教授或者我们应称之为哲学家,还有一些人可称为术士或巫师。
> 在靠近城市的各山丘上,大黄长势喜人,并从这里蔓延全省。姜也同样生长得很多,并且售价低廉,一个威尼斯的银币可买到生姜四十磅。
> 苏州在法律上管辖十六个富裕的大城市与市镇,商业和手工业都很发达。苏州的名字就是指"地上的城市",和京师的名字是指"天上的城市"一样。

苏州作为七百多年前的一个发达的工商业中心城市的独特风貌,第一

次经由欧洲人的眼光被反映得如此具体生动。

即使是天下滔滔的元末之乱,苏州仍然保持着相对安定的政治局面。吴王张士诚兴修水利,倡导农桑,兴办纺织、冶炼和各种手工业,社会经济延续着自中唐以来的发展轨迹,但是苏州却没能逃脱随之而来的明初一劫。朱元璋因对张士诚的痛恨迁怒苏城百姓,抄家流放,不绝于途,使这座江南名城顿然间变得萧条冷落。在这场灭顶之灾之后,苏州城花了整整一个世纪才得以逐渐恢复元气。明人王锜(1432—1499)在《寓圃杂记》卷五中记下了一个亲历者的感触:

> 吴中素号繁华。自张氏之据,天兵所临,虽不被屠戮,人民迁徙实三都、戍远方者相继,至营籍亦隶教坊。邑里萧然,生计鲜薄,过者增感。正统、天顺间,余尝入城,咸谓稍复其旧,然犹未盛也。迨成化间,余恒三、四年一入,则见其迥若异境。以至于今,愈益繁盛。阊阓辐辏,万瓦甃鳞,城隅濠股,亭馆布列,略无隙地。舆马从盖,壶觞罍盒,交驰于通衢。水巷中,光彩耀目,游山之舫,载妓之舟,鱼贯于绿波朱阁之间,丝竹讴舞与市声相杂。凡上供锦绮、文具、花果、珍馐奇异之物,岁有所增。若刻丝、累漆之属,自浙宋以来,其艺久废,今皆精妙,人性益巧而物产益多。至于人材辈出,尤为冠绝。

苏州重又成为商业发达、市场繁荣、冠盖云集、歌舞沉酣的东南大都会。莫旦(1429—?)曾作《苏州赋》描写苏城的富丽奢靡:

拙政园卅六鸳鸯馆

……拱京师以直隶，据江浙之上游；擅田土之膏腴，饶户口之富稠。……至于治雄三寝，城连万雉；列巷通衢，华区锦肆。坊市棋列，桥梁栉比；梵宫连宇，高门甲第。货财所居，珍奇所聚；歌台舞榭，春船夜市。远士巨商，它方流妓；千金一笑，万钱一箸。所谓海内繁华，江南佳丽者。

弘治、正德间有"江南第一才子"之称的唐寅（1470—1524）趁醉狂吟："小巷十家三酒店，豪门五日一尝新。市河到处堪摇橹，街市通宵不绝人。"（《姑苏杂咏》）"翠袖三千楼上下，黄金百万水西东。五更市买何曾绝，四远方言总不同。"（《阊门即事》）万历间曾任吴县（今江苏苏州）知县的袁宏道（1568—1610）更宣称："若夫山川

京杭大运河

之秀丽，人物之色泽，歌喉之宛转，海错之珍异，百巧之川凑，高士之云集，虽京都亦难之，今吴已饶之矣。洋洋乎固大国之风哉！"（《袁中郎尺牍·龚惟学先生》）在这位湖北大名士看来，苏州的富庶繁华、人杰地灵，甚至已经超过了当时的京城。

城市经济的繁荣离不开交通。在中国的城市化进程中，贯通南北的航运大动脉——京杭大运河曾经起到了不可替代的推动哺育作用。前人在比较评论运河南端三座名城的风貌时说："杭州以湖山胜，苏州以市肆胜，扬州以园亭胜。三者鼎峙，不可轩轾。"（李斗《扬州画舫录》卷六引刘大观语）其实，苏州的太湖、阳澄湖、金鸡湖、独墅湖及灵岩、天平、邓尉、穹窿、东西洞庭诸山较之杭州的西湖和天竺、南屏、南北高峰，又何须多让？苏州的沧浪亭、拙政园、狮子

林、网师园、艺圃、留园和耦园又岂必出扬州的何园、个园、冶春园之下？而苏州为其他城市之所万难企及之处乃在于工商业经济的极度发达。恰恰是这一点，使苏州成为最适宜于中国戏曲之树茁壮生长、开花结果、傲然自立于世界剧坛的肥田沃土。

◎ 第 一 章 ◎

"惟昆山为正声"

苏州昆曲 >>>

一、从玉山草堂雅集说起

昆曲推太仓人魏良辅为"曲圣",那它为什么不叫"太曲"?换言之,昆曲的发生与昆山有什么关系?这历来是一个难解之谜。常说"昆曲600年",可是翻遍明代的典籍文献,我们至今还没有发现任何人提到过"昆曲"。与之相关的只有"昆山腔"。其中最有史料价值的一条出于魏良辅《南词引正》:

> 腔有数样,纷纭不类。各方风气所限,有昆山、海盐、余姚、杭州、弋阳。自徽州、江西、福建俱作弋阳腔,永乐间,云贵二省皆作之,会唱者颇入耳。惟昆山为正声,乃唐玄宗时黄幡绰所传。元朝有顾坚者,虽离昆山三十里居千墩。精于南辞,善作古赋。扩廓帖木儿闻其善歌,屡招不屈。与杨铁笛、顾阿瑛、倪元镇为友。自号风月散人。其著有《陶真野集》十卷、《风月散人乐府》八卷行于世。善发南曲之奥,故国初有"昆山腔"之称。

文中描述了明代嘉靖年间江南地区的乐坛形势:诸腔并起,弋阳腔占

尽优势，传播甚广，而昆山腔被作者标榜为"正声"，并与唐代宫廷乐舞搭上关系。

文中所提到的黄幡绰是唐代开元天宝年间的著名伶工，安史之乱后避地来吴，终老昆山。案宋代龚明之《中吴纪闻》卷五：

> **绰堆** 避御名改曰堆，即今绰墩　昆山县西数里，有村曰绰堆，古老传云，此乃黄幡绰之墓。至今村人皆善滑稽，及能作三反语。

绰墩村今属昆山市巴城镇正仪街道，境内有傀儡湖、行头浜，都与戏曲相关。

魏良辅将昆山腔的源头上推唐代燕乐，自有一定的道理。但是，恐怕谁也无法理清黄幡绰身后由中晚唐历两宋而及元明这六百余年间的具体传承关系，因而这样的推源主要只应看作是标榜"惟昆山为正宗"的需要。至于元明之间顾坚、杨铁笛、顾阿瑛、倪元镇等人"善发南曲之奥"的结会吟歌，时代既近，文献具在，那就决计不再是捕风捉影的传闻想象之词。寻绎魏良辅《南词引正》文意，所谓"国初有昆山腔之称"正由于顾坚等人在昆山绰墩的曲学活动。

自号风月散人的顾坚被魏良辅推为元明之间曲坛的核心人物，奇怪的是他在当时并不是很有名。《昆山县志》上找不到他的名字，千墩镇（现千灯镇）上也找不到他的遗迹，甚至他的那些诗集和曲学著作《陶真野集》《风月散人乐府》也早已湮没不传，使今人无从揣测魏良辅所谓"善发南曲之奥"究竟是怎么回事，只能扼腕叹息。想来顾坚曲学虽精，却只是一名社会身份不高的乐工，这从魏良辅之直呼

其名也可窥见端倪。但是作为顾坚的吟侣曲友而参与早期"昆山腔"活动的杨铁笛、顾阿瑛、倪元镇等人——对于他们，魏良辅都书字号而不称其名——却无一不是文化名流，号称正史的《新元史》《明史》都曾一一为之立传，可见绰墩曲会成员文化层次之高。

其中杨铁笛名维桢（1296—1370），字廉夫，号铁崖，诸暨（今属浙江）人。以诗擅名元明间，号"铁崖体"，古乐府尤称名家。又擅吹铁笛，自号铁笛道人。登泰定四年（1327）进士，署天台尹，历官福建路推官，擢江西等处儒学提举。会兵乱，浪迹浙西吴淞山水间，以声乐自随。入明，洪武二年（1369）征召纂修礼乐，使者诣门，以老辞。有司逼迫诣阙，留百余日而返，抵家卒，年七十五。所著《东维子集》三十卷。《四库全书总目》评论其《铁崖古乐府》道："元之季年，多效温庭筠体，柔媚旖旎，全类小词。维桢以横绝一世之才，乘其弊而力矫之，根柢于青莲、昌谷，纵横排奡，自辟町畦。"推为李白、李贺一类的怪杰。又工散曲，但传世者仅南曲【双调·夜行船】一套及小令【中吕·双飞燕】一支。前者题为"吊古"，一作"吴宫吊古"或"苏台吊古"，为元人南套名作：

> 霸业艰危，叹吴王端为，苎罗西子。倾城处，妆出捧心娇媚。奢侈，玉液金茎，宝凤雕龙，银鱼丝鲙。游戏，沉溺在翠红乡，忘却卧薪滋味。
>
> 【前腔】乘机，勾践雄徒，聚干戈要雪，会稽羞耻。怀奸计，越赂私通伯嚭。谁知，忠谏不听，剑赐属镂，灵胥空死。狼狈，不想道请行成，北面称臣不许。
>
> 【斗蛤蟆】堪悲，身国俱亡，把烟花山水，等闲无主。叹高

台百尺，顿遭烈炬。休觑，珠翠总劫灰，繁华只废基。恼人意，叵耐范蠡扁舟，一片太湖烟水。

【前腔】听启，樵李亭荒，更夫椒树老，浣花池废。问铜沟明日（月），美人何处？春去，杨柳水殿欹，芙蓉池馆摧。动情的，只见绿树黄鹂，寂寂怨谁无语。

【锦衣香】馆娃宫，荆榛蔽；响屧廊，莓苔翳。可惜剩水残山，断崖高寺，百花深处一僧归。空遗旧迹，走狗斗鸡，想当年僭祭。望郊台凄凉云树，香水鸳鸯去，酒城倾坠。茫茫练渎，无边秋水。

【浆水令】采莲泾红芳尽死，越来溪吴歌惨凄。宫中鹿走草萋萋，黍离故墟，过客伤悲。离宫废，谁避暑，琼姬墓冷苍烟蔽。空原滴，空原滴，梧桐秋雨；台城上，台城上，乌夜啼。

【尾声】越王百计吞吴地，归去层台高起。只今亦是鹧鸪飞处。

明王骥德《曲律》以为杨维桢此套与无名氏【大石调·念奴娇】套"颇具作意"，此外则元人南曲长套"自无可取矣"，并谓此曲在当时"犹脍炙人口"。明代重要的选本如《新编南九宫词》《群音类选》《吴歈萃雅》《词林逸响》等均收录此套。而梁辰鱼作《浣纱记》传奇更是搬用杨维桢此作入全剧结束处的《泛湖》一出，【锦衣香】【浆水令】二曲几乎只字未改。可见杨维桢对明代戏曲家的影响。

魏良辅所说另一位与早期昆山腔有关的人物顾阿瑛名瑛（1310—1369），一名德辉，字仲瑛，自号金粟道人，昆山人。他是一位家境丰厚，轻财好客的儒商。"少轻财结客，年三十，始折节读书，与天

下胜流相唱和。举茂才,署会稽教谕,辟行省属官,皆不就。年四十,即以家产尽付其子元臣。卜筑玉山草堂,池馆声伎,图画器玩,甲于江左。风流文采,倾动一时。"(《钦定四库全书》集部五《玉山璞稿》提要)日夕与客置酒咏歌,搬演杂剧于其中,四方名士咸主其家。顾瑛曾编著友朋唱酬之作为《玉山草堂雅集》。据载,顾家先后蓄养的声伎有天香秀、南林秀、小蟠桃、小瑶池、小琼华、小琼英等,他们有的擅演杂剧,有的长于弹琴吹箫,甚至还有一位来自中亚的擅长胡琴、能"作南北弄"的张猩猩。而玉山草堂的座上客则除杨维桢、倪元镇外,还有文学家张翥(1287—1368,杭州人)、李孝先(1296—1348,乐清人)、袁华(1316—?,昆山人),书法家郑元佑(1292—1364,遂昌人,寓吴县),画家柯九思(1290—1343,仙居人),道冠张雨(1277—1348?,钱塘人)等,其中尤其值得注意的尚有《琵琶记》的作者高明(1301?—1370?,瑞安人)。《玉山草堂雅集》卷八记至正九年(1349)八月,顾瑛与高明宴饮于顾家碧梧翠竹室,集中这样记述高明的人品及宾主的交往:"长才硕学,为时名流。往来予草堂,具鸡黍谈笑,贞素相与,淡如也。"高明本人也对这次聚会流连忘返,作了详尽记载:

> 昆山顾君仲瑛,名其所居之室曰玉山草堂,筑圃凿池,积土石为丘阜;引流种树于中,为堂五楹,还植修梧、巨竹,森密蔚秀,苍缥阴润。祥猷不得达其牖,羲晖不能窥其户,乃名其堂曰"碧梧翠竹堂"。中列琴壶觚砚图籍,及古鼎彝器,非韵士胜友,不趣延入也。凡自吴来者,既夸仲瑛之美,则必盛称梧竹之雅致。今年八月,余至昆山,过仲瑛所居,仲瑛延客入堂。时日已

暮，余暑尚酷，及坐萧爽阒寂，清气可沐。须臾，有风出梧竹之间，摩戛柯叶，调调刁刁，泠然于喁，如耳琴筑。久焉，皎月自水际出，光景穿漏，泛漾栏槛。仲瑛出酒觞客，客数人皆能诗歌谈辩，饮甚乐。夜将半，露瀼瀼，梧竹中清光拂席，凉吹袭人，毛骨欲寒。客相与笑曰："安得从浮丘公，招青童吹灵霄之笙，击洞阴之磬，以终此乐耶？"饮酣，客将就寝。余以公事有程，不得留舟。至河浒时，已曙矣。回望玉山之居，树木葱翠，烟霏芊绵，楼阁缥缈，隐约若图画。……遂乃命舟人缓移棹，且顾且去，意眷眷，不能舍也。比至城郭，车马杂沓，尘氛滃起，慨想昨昔所游，则已疑为梦中所见矣。适袁君子英来自昆山，乃记其事以示子英。俾以遗仲瑛，且告之曰："为我语仲瑛君，碧梧翠竹之乐，不易得也。"第安之。他日毋或泊于禄仕，而若予之不能久留也。至正九年九月既望，永嘉高明则诚记。（高明《碧梧翠竹堂后记》）

可知顾瑛不仅是早期昆山腔曲会的重要参与者，而且是这一活动的组织者和东道主，而他的别墅玉山草堂则是曲家聚会的主要场所。

魏良辅所称早期昆山腔活动的另一重要成员倪元镇，名瓒（1301—1374），号云林子，无锡（今属江苏）人。工诗词，擅书画，称三绝。尤以画与黄公望（1269—1354，常熟人）、王蒙（1308—1385，湖州人）、吴镇（1280—1354，嘉兴人）齐名称"元四家"。性不合流俗，混迹编氓，人号"倪迂"。著有《清闷阁集》十二卷传世。《录鬼簿续编》谓倪瓒善操琴，精音律，擅作北曲小令。留传至今的有【人月圆】【小桃红】【凭栏人】【折桂令】【水仙子】【殿前欢】

等十余支,尤以【水仙子】送别二首脍炙当时,称为名作:

> 东风花外小红楼,南浦山横眉黛愁。春寒不管花枝瘦,无情水自流。
>
> 檐间燕语娇柔。惊回幽梦,难寻旧游,落日帘钩。
>
> 吹箫声断更登楼,独自凭栏独自愁。斜阳绿惨红消瘦,长江天际流。
>
> 百般娇千种温柔。金缕曲新声低按,碧油车名园共游,绛绡裙罗袜如钩。

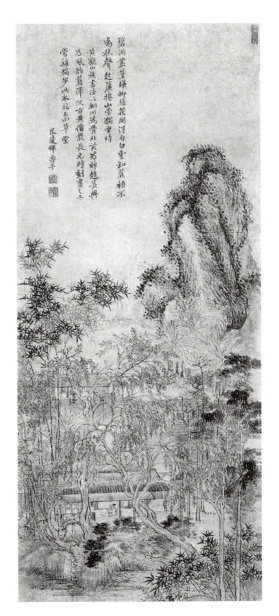

清·恽寿平《临玉山草堂图》

婉丽缠绵，迥异元人风格。于此可以窥见北曲南移雅化的蜕变之迹。

倪瓒以画坛巨匠而兼工词曲，这在当时并不是非常罕见的现象。与倪瓒同列"元四家"中的黄公望、吴镇及未列"元四家"中而以书画名冠一世的赵孟頫（1254—1322，湖州人）均擅长此道并多少有作品传世。其中黄公望还名列钟嗣成《录鬼簿》之"方今才人相知者"一类中，赞谓"长词短曲，落笔即成，人皆师尊之"，在元中后期曲坛具有一定的影响。这恰从一个角度反映了元明之间江南曲事之盛，因而顾坚等人的曲会活动不应该被看作是偶然的或孤立的现象。

当然，考察倪瓒和黄公望、吴镇、赵孟頫诸人所擅长并传世的作品几乎全是北曲的现实，分析关于顾瑛"尤好搬衍杂剧，即一段公事，亦入北九宫中"（《稗史汇编·曲中广乐》）的记载，我们不难得出以下结论：一方面，随着政治形势的变化，代表北方文化的北曲杂剧已显颓势而走向衰落，而代表南方文化的南曲、传奇正崭露头角，开始显现其独特的艺术魅力；另一方面，无论就全国抑或江南甚至仅就吴中而言，在曲坛占统治地位的毫无疑问仍是百余年来经几代文人充分雅化了的北曲。也许正因如此，顾坚等人"善发南曲之奥"的早期昆山腔曲会才会如此引人注目。

总而言之，以元朝末年"善发南曲之奥"的昆山千墩人顾坚为代表、以昆山绰墩村为场所的玉山草堂雅集，导致"国初有昆山腔之称"，因而被魏良辅认定为昆山腔的源头。"国初"者，明初也。这也就是所谓"昆曲600年"的依据和由来。令人稍感遗憾的是，《南词叙录》这条材料近乎孤证。勉强可以参照的只有明万历年间昆山人周玄暐《泾林续记》中所载关于百岁老人周寿谊的故事：

周寿谊，昆山人。年百岁，其子亦跻八十。同赴苏庠乡饮，徒步而往。既至，子坐于阶石，气喘。父笑曰："少年何困倦乃尔！"饮毕，子欲附舟。父不可，复步归舍。昆距苏七十余里，往返便捷。其精力强健如此。后太祖闻其高寿，特召至京。拜阶下，状甚矍铄。问今岁年若干，对云："一百七岁。"又问平日有何修养而能致此，对曰："清心寡欲。"上善其对，笑曰："闻昆山腔甚嘉，尔亦能讴否？"曰："不能，但善吴歌。"命之歌。歌曰："月子弯弯照九州，几人欢乐几人愁。几人夫妇同罗帐，几人飘散在他州。"上抚掌曰："是个村老儿。"命赏酒。饮罢归。后至一百十七岁，端坐而逝。子亦年九十八。家有世寿堂，其孙曾多至八十外，盖缘禀赋厚素，其躲来有由矣。

《泾林续记》刊刻于万历四十四年（1616）。周寿谊原籍常州府无锡县（今江苏无锡），生于南宋理宗景定四年（1263），早年移寓昆山，生活时代历经宋末沧桑，跨越整个元代而至于明初。年逾百岁，精神矍铄，子孙满堂，堪称人瑞。正德年间，六世孙周震任鄱阳县令，曾以《世寿卷》遍征天下文士诗赋题咏，传为一时佳话。其人其事还见于屈振镛《云峰偶笔》、陈全之《蓬窗日录》、朱谋㙔《异林》、周亮工《书影》、黄卬《锡金识小录》等明清笔记中。各家叙述角度不同，各有详略侧重，具体细节和年份也微有出入。但却正说明他们各自所据的写作资料来源不一，不仅可以相互补充说明，而且足征这一故事之大体真实可信。据此，则至晚当十四世纪中叶，"昆山腔"已经产生，并开始具有一定的知名度和社会影响。

《泾林续记》提到了"昆山腔"，不经意间为"昆曲600年"之

说提供了旁证。可是文中只字未及顾坚或玉山草堂雅集,因而并不能对《南词引正》形成有力支持,尚不足以平息关于昆山腔源起的争讼。这跟昆山腔走向成熟的艰难过程有关,是由明初的社会政治所决定的。

洪武元年(1368)春正月,明朝开国皇帝朱元璋登基之初,曾谕告来朝见的地方官员:"天下始定,民财力俱困,要在休养生息。惟廉者能约己而利人,勉之。"(《明史·太祖纪二》)又谕告礼臣:"古乐之诗,章和而正;后世之诗,章淫以夸。故一切谀词艳曲,皆弃不取。"(《明史·乐志一》)太祖皇帝三令五申,反复强调戒除奢靡。虽然同所有的统治者一样,朱元璋之禁止属下娱乐,并不妨碍他自己享用,那些"流俗喧哓,淫哇不逞,太祖所欲屏者,顾反设之殿陛间,不为怪也"(《明史·乐志一》),但是同后世相比,明初的宫廷娱乐还是较为克制和有限的。"进膳、迎膳等曲,皆用乐府、小令、杂剧为娱戏"(《明史·乐志一》),限于前朝所遗旧乐。对于正在兴起的南戏,朱元璋虽心存艳羡而不加提倡。明徐渭《南词叙录》载:

> 时有以《琵琶记》进呈者。高皇笑曰:"五经四书,布帛菽粟也,家家皆有;高明《琵琶记》,如山珍海错,贵富家不可无。"既而曰:"惜哉,以宫锦而制鞋也!"由是日令优人进演。

贵为天子,奄有天下,而以贫苦人家自居,把南戏看作为奢侈品。更有甚者,这种较有节制的娱乐,有时也还会受到臣下的反对而不得不扫兴作罢。《明史·周观政传》载周观政任监察御史时,"尝监奉天门。有中使将女乐入,观政止之。中使曰:'有命。'观政执不听。中

使媪而入。顷之出报曰：'御史且休，女乐已罢不用。'观政又拒曰：'必面奉诏。'已而帝亲出宫，谓之曰：'宫中音乐废缺，欲使内家肄习耳。朕已悔之，御史言是也。'左右无不惊异者。"洪武朝戒奢之风于此可见一斑，其影响更被及数朝。在如此风气的笼罩下，女乐声色之娱备受压制，南曲声腔也就根本不具备发育成熟所必需的社会环境。

不仅如此，明初实行的远较前代严厉的封建专制统治，更对文化发展产生了巨大的负面影响。自孔孟以降，中国知识分子始终保持着对时政的评论褒贬及进退选择的权力。所谓"天下有道则见，无道则隐"（《论语·泰伯》），所谓"达则兼济天下，穷则独善其身"（《孟子·尽心》），多少年来，圣人的教导早已融入读书人的血液进而成为他们处世立命的准则，历代帝王也多对读书人的传统表示尊敬或容忍，哪怕有时是很不情愿甚或完全言不由衷的。明太祖朱元璋则公然将"寰中士夫不为君用"作为一条重罪列入《大明律》中，从而剥夺了知识分子遁世独善的权力，强迫他们出仕效命。他读《琵琶记》后谓高明"以官锦而制鞋"，就是责备他以高才硕学沉溺于戏曲，不务正业，不思考功名、走仕途，为新朝所用。于是"使使征之。则诚佯狂不出，高皇不复强。亡何，卒"（徐渭《南词叙录》）。这还算是格外的优待，对于其他大量不愿与新朝合作的江南文人而言，朱元璋可没有如此大度宽容的雅量，而是毫不姑息地治罪，甚至处以极刑。史载"贵溪儒士夏伯启叔侄断指不仕，苏州人才姚润、王谟被征不至，皆诛而籍其家"（《明史·刑法志二》）。而一时俊彦如高启、杨基、张羽、徐贲、危素、王蒙、宋濂、王冕、戴良、王行、孙蕡、王彝、赵介、刘琏，包括上文提到的玉山草堂座上客杨维桢、倪瓒、袁

华等人,或遭腰斩,或下牢狱,或病卒于役所,或自戕于途中,无不直接或间接地断送于朱元璋之手。甚至被迫出山为佐命勋臣的刘基,在天下砥定之后,仍不免一死。诚如郑振铎所云:"朱元璋一手摧残了明初的文坛。……我们读这段诗史,其不愉快实不下于元初蒙古族的入主中原的一段。"(《插图本中国文学史》)这种"不为我用者杀无赦"的高压政策就像一场瘟疫肆虐蔓延,将原本很有生气的江南文苑吞噬扫荡殆尽,不仅"小荷才露尖尖角"的昆山腔就此噤声无闻,百年之间,竟再无一颗江南明星能在当时沉闷寂寥的中国文坛上哪怕闪烁一下。行文至此,我们似乎更有理由相信存在于玉山草堂雅集和朱元璋询问昆山腔这两个看似不相干的事件之间的内在联系。我们似乎窥见了皇上"闻昆山腔甚嘉,尔亦能讴否"的垂询背后所可能包藏的不测居心,从而不妨重新玩味百岁老人大智若愚的沉着应对及最后朱元璋得意忘形,大笑"拊掌曰:'是个村老儿'"时所流露出来的如释重负之感。

二、昆山腔兴起前夕的吴中曲派

吴中文坛在遭受明初的厄运之后，沉沦一百余年，直到弘治、正德年间才出现复兴转机。以"吴中四子"为代表的一代文人应运而生，他们大多才艺出众，兼工诗文书画，而又不幸落魄于仕途，托生于丹青，寄情于诗酒。余事填词度曲，亦不过视为消忧泄愤之具，于是随着南曲尤其是昆山腔的兴起，不经意地在中国戏曲发展史上留下了雪泥鸿爪，占据了一席之地。

隆庆、万历年间的文坛领袖王世贞在检阅明代曲事时有云："吾吴中以南曲名者，祝京兆希哲、唐解元伯虎、郑山人若庸。希哲能为大套，富才情，而多驳杂；伯虎小词翩翩有致；郑所作《玉玦记》最佳，它未称是。"（《曲藻》）王世贞此论是兼散曲与传奇而言之的。所称三人中，郑若庸（1490？—？）字中伯，号虚舟，昆山人。吕天成《曲品》卷上将他与陆采、张凤翼、顾大典、梁辰鱼、梅鼎祚、卜世臣、叶宪祖、单本等八人同列于"上之中"，称其"落拓襟期，飘飖踪迹"，并谓九人之中，"如张如郑，尤所服膺"。祁彪佳《远山堂曲品》则以为《玉玦记》"以工丽见长"，"属词家第二义"，列为"艳品"。要之郑氏以传奇而不以散曲名，且不擅书画，年辈亦较"吴

中四子"稍晚。而唐、祝二家，王骥德《曲律》同列为南曲"当家"，吕天成《曲品》同列为"不作传奇而作散曲者"之"上品"，沈宠绥《度曲须知》亦将二人列名十七位"词学先贤姓氏"之中，并称"以上诸名公，缘著作有关声学，予前后二集稽采良多，用识爵里，不忘所自云"，可见他们在明代词曲领域的崇高声望和巨大影响正与在书画领域相当。至于和唐、祝同列名于"吴中四子"、同以书画称一代大家的文徵明（1470—1559），虽然在曲坛的名气不太显赫，却也是这方面的行家。据同时何良俊记述："先生不甚饮……最喜童子唱曲，有曲则竟日亦不厌倦。"（《四友斋丛说·杂记》）文徵明所作散曲没有结集行世，因而不多见。时为人所称道的是【山坡羊】（秋兴）："远涧风鸣寒漱，落木天空平岫。"清远淡雅，如其画品。

祝允明（1460—1526）著有散曲集《新机锦》，徐渭以为"冠绝一时，流丽处不如则诚，而森整过之，殆劲敌也"（《南词叙录》），将他同《琵琶记》的作者高明并论。惜其集已佚不传，只有零章散套遗存于明人所编《群音类选》之类的曲集中。其中【八声甘州】（咏月）套曲传唱甚广。这是一个仙吕宫长套，联曲次序颇为奇特，系由两支【八声甘州】经【赚】转接五支【解三酲】、四支【油葫芦】交替回环作"子母调"，最后收束于【余文】。要是昆山腔兴起之前不成熟、不规范的套数体式，后世词家绝不采用，因而王世贞称此套不过是"初学人得一二佳句耳"（《曲藻》）。另有【金络索】四景词，为时脍炙。其《春景》云：

> 东风转岁华，院院烧灯罢。陌上清明，细雨纷纷下。天涯荡子心，尽思家。只见人归不见他！合欢未久难抛舍，追悔从前一

念差。伤情处，恹恹独坐小窗纱。只见片片桃花，阵阵杨花，飞过了秋千架。

王骥德《曲律》将此词与祝允明另一首为"世所传"的名作【七犯玉玲珑】"新红上海棠"并提，这是又一组四景词中的《春景》。郑振铎评论说："以那么陈腐的题目写出那么隽妙的'好词'，实在不是容易的事。"（《插图本中国文学史》）此外，徐渭《南词叙录》中对祝允明所作《燕曲》叹赏不已，认为作者于遣词用事"灵丹在握"，最为"当家"，非"寻常所及"，甚至"窃爱而效之"，犹"恨不及也"；而徐𤊹《笔精》则标举【皂罗袍】（幽期）一首。总之，祝允明所作南曲大抵取材于花间闺阁，以绮丽柔婉为面目，长于言情，工于"句字"，胜于"色泽"（王骥德《曲律》）。这实际上也是明中叶南曲创作的共同艺术趋向。

与祝允明、文徵明相比，唐寅似乎较为幸运。大约在他辞世后二三十年，他的十三套散曲作品被收入据称由当时正致力于改革昆山腔，以图"尽洗乖声，别开堂奥"（沈宠绥《度曲须知》）的魏良辅所点板的《词林选胜》一书中，成为昆山腔清曲唱工最早的样板。另据沈宠绥《度曲须知》，魏良辅"所度之曲，则皆《折梅逢使》《昨夜春归》诸名笔"，其中《折梅逢使》即【榴花泣】（情束青楼）套，就被明代学者指认为唐寅作品而编入了他的散曲集（见《唐伯虎全集》卷四）。魏良辅主张"熟玩"的还有号称"乐王"的散曲名家陈铎的《秋碧乐府》及《琵琶记》、《幽闺记》、《西厢记》中的剧曲名篇。除了这些作品水平较高外，更主要的恐怕还是着眼于它们在乐坛上知名度较大，流传较广，故而借重这些名家名笔，极为有利于新声

昆腔的推广。唐寅散曲在当时的风靡脍炙于此不难想见。而魏良辅的推挹借重,以及他作为"曲圣""鼻祖"理所当然地被后世声场奉为玉律金科的点板,又转而巩固并进一步抬高了唐寅作为散曲名家的地位影响。因而又过了半个世纪,至于万历三十五年(1607),就有海虞何大成将《词林选胜》所收唐寅散曲辑录校订,复得唐氏所作之"散见诸乐府,或误刻他姓,或别本互见者"计约六十余支,"悉为诠次"(《唐伯虎集》),题为《伯虎杂曲》,附于十三套后,一同刊入所编二十二卷本《唐伯虎集》中。兹后又二百年,清嘉庆六年(1801),族裔唐仲冕重刊十六卷本《六如居士集》,将这一部分原封不动地编入集中,至今通行易见。近代学者卢前又曾在此基础上加以重编,收入《饮虹簃所刻曲》。曲为词余,历来罕为人所重视,加之

清·叶衍兰《唐寅画像》　　明·唐寅《六如居士全集》书影

年代久远，沧桑几经，因而唐寅散曲作品难免有遗珠或混入之憾，但其基本创作风貌却已不难窥见于兹。

梁乙真《元明散曲小史》将唐寅列归"昆曲未流行前的清丽派"，谓其作"多香奁体，不脱'绮丽'的作风"。如前所云，这是一时曲坛风气使然，不足为怪。他所作【步步娇】（闺情）四景套曲，《词林选胜》收录俱全，中以《春景》最称名作：

【步步娇】楼阁重重东风晓，玉砌兰芽小，垂杨金粉销。绿映河桥，燕子刚来到，心事上眉梢。恨人归，不比春归早。

【醉扶归】冷凄凄风雨清明到，病恹恹难禁这两朝。不思量宝髻插桃花，怎当他绣户埋芳草？无情挈伴踏春郊，凤头柱绣弓鞋巧。

【皂罗袍】堪叹薄情难料，把佳期做了流水萍飘。柳丝暗约玉肌消，落红惹得朱颜恼。心牵意挂，山长水遥，月明古驿，东风画桥。俏冤家何事还不到？

【好姐姐】如今瘦添楚腰，闷恹恹，离情懊恼。落花和泪，都做一样飘，知多少？花堆锦砌犹堪扫，泪染罗衫恨怎消？

【香柳娘】隔帘栊鸟声，隔帘栊鸟声，把人惊觉，梦回蝴蝶巫山庙。我心中恨着，我心中恨着，云散楚峰高，凤去秦楼悄。怕今宵琴瑟，怕今宵琴瑟，你在何方弄调？撒得我纱窗月晓。

【尾】别离一旦如芳草，又见梁空落燕巢，可惜妆台人自老。

以下《夏景》《秋景》《冬景》三套联曲次序相同。这一模式受到后世众多传奇作家的仿效，从而固定成为南仙吕入双调的常见联套格

式。汤显祖就曾套用此格填写了著名的《牡丹亭·游园》套。

唐寅南曲作品中为世所传并时常被曲论家提及的尚有【黄莺儿】（闺思）"寒食杏花天"等四首，其风格与【步步娇】（闺情）四景套曲相类似，大抵以工丽纤巧的语言抒写无可排解的落寞感伤情怀。郑振铎以为唐寅南曲"显露着很超绝的天才"，而北曲则"未必当行出色"（《插图本中国文学史》）。诚然，唐寅的北曲数量极少，流传至今的不过十多首，而且除词格以外，语言风格大多纤弱柔丽，与南曲基本无别，缺少元人苍莽沉郁的阳刚之气，因此在乐坛谈不上有什么影响地位。但细绎之，与南曲的一味作闺音、抒幽怨不同，唐寅北曲多以男子口吻，写书生心事。如北双调【步步娇】"独坐书斋"、【折桂令】"有时节强对书籍"、【雁儿落】"我怕你害相思损玉肌"、【收江南】"早知道恁般拆散"等，莫不如此。这一组北曲很像是一个北双调联套，但套中插入了两支韵部一致的南曲，其中虽可能有脱讹失序之处，仍不难看出模仿元无名氏【珍珠马】（闺情）南北合套的痕迹。这就为后世传奇作家用南北合套的艺术形式谱写生旦对唱提供了借鉴或启示。在这方面著名的成功例子是清初洪昇所作《长生殿·小宴》套。

唐寅的另一组北曲作品【对玉环带清江引】（叹世词）八首，则酣畅淋漓，任真放诞，将胸中对人生对命运的慨叹、对时代对社会的愤懑一泻为快，不仅令王世贞等"见者靡不酸鼻"，更于数百年后激起曹雪芹的强烈共鸣。俞平伯认为，《红楼梦》中黛玉葬花的情节及《葬花词》系蜕化于唐寅桃花庵遗事以及唐寅所作《花下醉酒歌》和《一年歌》。（案《唐伯虎全集》附《唐伯虎轶事》卷三："唐子畏居桃花庵，轩前庭半亩，多种牡丹花，开时，邀文徵仲、祝枝山赋诗浮

白其下,弥朝浃夕。有时大叫恸哭至花落,遣小伻一一细拾,盛以锦囊,葬于药栏东畔,作《落花诗》送之。")不唯如此,唐寅【对玉环带清江引】(叹世词)的主题思想也处处可从《红楼梦》中找到笺释。请看,"春去春来,白头空自挨;花落花开,朱颜容易改",不就是"说什么天上夭桃盛,云中杏蕊多,到头来谁见把秋捱过"吗?"客休慕云台,功名安在哉",不就是"问古来将和相可还存,也只是虚名儿后人钦敬"吗?"人生过百年,便是超三界,此外别无计""北邙路儿人怎逃",不就是"似这般生关死劫谁能躲,闻说道西方宝树唤婆娑,上结着长生果"吗?"富贵不坚牢,达人须自晓",不就是"为官的家业凋零,富贵的金银散尽"吗?"枉自苦奔波,回头才自可",不就是"身后有余忘缩手,眼前无路想回头"吗?"休逞姿容,难逃青镜中;休使英雄,都堆黄土中",不就是"镜里恩情,更那堪梦里功名"吗?而"越不聪明越快活,省了些闲灾祸""算来不如闲打哄,枉自把机关弄",不就是"机关算尽太聪明,反误了卿卿性命"(参见曹雪芹《红楼梦》)吗?至于"家私那用多,官职何须大,我笑别人人笑我"以及"今日说你忙,明日说无钞,问先生那一日是个好",更不啻是一篇《好了歌》的精神所在。两世才人,一般感慨,斯可为旧时代知识分子发一长叹。

王骥德谓"诗不如词,词不如曲,故是渐近人情",又谓"快人情者,要毋过于曲也"(《曲律·杂论》)。所谓"人情",自然是个人情致。要之,在唐寅等人笔下,曲是用来发抒闲情或宣泄牢骚的小技,于文辞韵律"不甚措意",也不自收拾,不打算传世,以为"后世知我不在是"(康熙《苏州府志》)。这和他们对于书画艺术的态度不同。唐寅有诗言志曰:"不炼金丹不坐禅,不为商贾不耕田。闲

来写就青山卖，不使人间造业钱。"在仕途断绝以后，他将作画卖画视作谋生立命的唯一手段，因而"虽任适诞放，而一毫无所苟"（蒋一葵《尧山堂纪事》）。祝允明更以书法自负，笔不轻易下，海内索书者，"赍币踵门，辄辞弗见"，以致"其殁也，几无以殓云"（钱谦益《列朝诗集小传》）。至于曲乐，则是醇酒妇人、声色犬马之侪，放浪形骸、佯狂傲世之资，所谓"日日饮醇聊弄妇""万事遗来剩得狂"（祝允明《口号》），"有花有酒有吟咏，便是书生富贵时"（祝允明《新春日》），所谓"痛饮百万觞，大唱三千套，无常到来犹恨少"[唐寅【对玉环带清江引】（叹世词）]，风流才子岂可一日无之？因此，后来沈璟、王骥德等人从考校格律腔韵的角度出发，虽承认"小令如唐六如、祝枝山辈皆小有致"，而"祝多漫语"，且"长则草草"，唐的名作【步步娇】（闺情）《春景》套则某句与某句意重，某句与某句韵重，某句"非闺中语"，某句平仄当改，某句"宜对而不对""疵病种种，不可胜举"，复加以"无大学问""无大见识""无巧思""无俊语""无次第""无贯串"六大罪状，因而只应"令盲小唱持坚木拍板，酒筵上吓不识字人可耳，何能当具眼者绳以三尺"（《曲律·杂论》）！明眼人看来，直是自作高明，酸腐可笑。不难回敬以王骥德自己在《曲律》中所说过的一句话："以是绳曲，而世遂无曲也！"

以昆曲全盛时期沈璟、王骥德等人的曲学标准去衡量、论定魏良辅成名前的南曲创作，适如用沈约声病说评点汉魏古诗，必然是扞格难通，不能服人。而就曲学发展史考察之，如果在嘉靖初年相继谢世的唐寅、祝允明诸子于"南词音理已极抽秘逞妍"（沈宠绥《度曲须知》），那还轮得着生当嘉（靖）隆（庆）间的魏良辅来"别开堂

奥"，称"圣"称"祖"吗？相反，在唐寅、祝允明诸子的时代，乐坛还是弦索北曲的一派天下，对于正在兴起的南曲诸大声腔，"士夫罕有留意者"（徐渭《南词叙录》）。案《明史·乐志一》，"弘治之初，孝宗亲耕耤田，教坊司以杂剧承应"。而当时南京士夫聚会，亦往往邀教坊艺人"打院本，乃北曲四大套者"（顾起元《客座赘语》）。曲论家何良俊更是三代迷恋北曲，家蓄专演杂剧的女戏班，并把北曲名家顿仁聘为教师。顿仁感慨地说："不意垂死遇一知音！"他赞同所谓"五音本在中土，故气韵调平；今既东南土气偏诐，故不能感动木石"之说，认为"既谓之曲，须要有蒜酪"，因而《琵琶记》虽"才藻富丽"，而"所欠者风味耳"（何良俊《曲论》）。古文家唐顺之酒酣作文，一定要"先高唱《西厢》'惠明不念法华经'一出，手舞足蹈，纵笔伸纸，文乃成"（焦循《剧说》）。无独有偶，唐寅也对《西厢记》情有独钟，他多次画莺莺、咏莺莺，还自号"普救寺婚姻案主者"，甚至于嘉靖二年（1523）逝世前不久，还勉力摹写包括崔莺莺在内的历代名姝画册，系以长文，并请祝允明题诗（参缪曰藻《寓意录》），可谓至死不渝。而翻遍《唐伯虎全集》，却无片言只字提及被魏良辅推崇为"曲祖，词意高古，音韵精绝，诸词之纲领"（《南词引正》）的南戏《琵琶记》。祝允明的态度更为明朗，他说："数十年来，所谓南戏盛行，更为无端。于是声乐大乱……略无音律腔调。愚人蠢工徇意更变，妄名余姚腔、海盐腔、弋阳腔、昆山腔之类，变易喉舌，趁逐抑扬，杜撰百端，真胡说耳。"（《猥谈》）简直到了深恶痛绝、破口谩骂的地步。他还常常慨叹"四十年来接宾友，鲜及古律者"（沈宠绥《度曲须知》）。当然不能据此断定唐、祝诸子的思想特别保守，因为这仍然是一时风气使然。与唐、

祝齐名至交而"为人孝友温恭,修长者之行"(乾隆《江南通志》)故而士大夫习气更浓重的文徵明,晚年竟亲笔抄录起魏良辅所著的《南词引正》来。同样不能由此证明其通脱随和,而只能看出由于他较唐、祝寿长,活到了九十岁,及见曲坛风气嬗变。正如其手钞《南词引正》卷尾所附曹大章嘉靖二十六年(1547)夏所作题跋云,当时昆山腔已经风靡吴中上层社会,"吾士夫辈咸尚之矣"。而再过十来年,到徐渭作《南词叙录》的嘉靖三十八年(1559),更可以直斥北曲为"夷狄之音""杀伐之音",甚至反过来痛骂"酷信北曲"者"欲强与知音之列而不探其本,故大言以欺人也","愚哉是子"了。与之相映证,在成书于同时或稍后的明人小说《金瓶梅词话》中,南曲居然已成为山东富豪西门庆府中酬宾宴客时不可或缺的内容。出现在西门庆席间的不仅有海盐子弟、扬州歌童,还有苏州子弟和擅唱南曲的苏州籍门子。第六十四回写西门庆为应酬宦官薛内相、刘内相,命海盐子弟搬演南戏,两位内相看了一会儿,心下不耐烦,就叫唱道情的上来,打起渔鼓,唱了一套《韩文公雪拥蓝关》,又唱了一个"李白好贪杯"故事,便借口有事,匆匆告辞了。西门庆送客后吩咐接着搬演南戏,"因向伯爵道:'内相家不晓的南戏滋味。早知他不听,我今日不留他。'伯爵道:'哥,到辜负你的意思。内臣斜局的营生,他只喜《蓝关记》、捣喇小子胡歌野调,那里晓的大关目悲欢离合!'"俨然以南曲知音自居,一种鄙夷不屑的神情跃然纸上。

　　客观地说,唐寅、祝允明、文徵明诸子对于南曲尤其是昆山腔的兴起起到了在特定历史条件下所应起和能起的作用。而正如唐、祝二子与文徵明虽为挚友而为人却有狂放与恭谨之别,唐、祝二子的戏曲观也并不完全一致。祝允明较为通脱,钱谦益《列朝诗集小传》谓其"好酒色

六博，善度新声，少年习歌之。间傅粉墨登场，梨园子弟相顾弗如也。"蒋一葵《尧山堂纪事》也说他"尝傅粉黛，从优伶，酒间度新声"。则祝允明不仅写曲唱曲，有时还"下海"串戏。不唯如此，阎秀卿《吴郡二科志》云："允明……屡为杂剧，少年习歌之。"王世贞《明诗评》亦称："允明……作小解杂剧，颇累风人面目。"都说他不仅作散曲，还写剧本。阎秀卿与"吴中四子"同时，王世贞亦嘉靖、隆庆、万历间人，且皆生长吴中，其言必有所据。诚如此，则吕天成《曲品》所谓"不作传奇而作散曲者"的分类尚需推敲。而唐寅，则固不妨偕祝允明"浪游维扬，极声伎之乐"，也不妨同张灵、祝允明"雨雪中作乞儿，鼓节唱《莲花落》，得钱沽酒野寺中痛饮，曰：'此乐惜不令太白知之！'"甚至不妨带着徐经家的"戏子数人""日驰骋于都市中"，令"都人属目"（蒋一葵《尧山堂纪事》）。然而他却反对"妆戏"，以为有失雅道。有一次在顾璘席上，有人建议行令佐酒，"众皆曰可"，唐寅却独持异议，并借题发挥道："夫行令妆戏，可施于官府及接客市井之家。盖官府会聚，言谈之间恐有差失，或致事端；而接客之家，所集者皆四方之人，言语不通，故借此了事耳。吾辈会集，自有道谊雅谈，何必以此为乐！"（《唐伯虎全集》附《唐伯虎佚事》卷二引《自醉琐言》）

　　文人习性就是这样地令人难以捉摸，难以理解。这种思想也许并非始于唐寅，却被魏良辅及其后学继承并演绎成为昆曲清唱的重要原则之一。所谓"水磨调""冷板曲"，"要皆别有唱法，绝非戏场声口"（沈宠绥《度曲须知》），所谓"清曲为雅宴，剧为狎游，至严不相犯"（龚自珍《书金伶》）。这就是清工与戏工之间横亘数百年的鸿沟，这一鸿沟直到昆曲衰微的近代方始渐趋弥合。发人深思的是，唐寅、祝允明、张灵等人放浪诗酒的故事被清代乾隆间戏曲名家

钱维乔翻为洋洋三十二出的传奇《乞食图》,盛行于世。至此,不管唐寅等人愿意不愿意,终免不了作为戏中的角色粉墨登场,载歌载舞地"下海""狎游"一番。历史就像一个顽童,往往喜欢玩弄这样令世人啼笑皆非的把戏。

三、魏良辅与新声昆山腔

十四世纪中叶,百余年间领导菊坛的北曲杂剧颓势已现,南方戏曲则日益显现出生机盎然的代兴之势。带有时代特征的迹象之一是声腔纷纭,各占地势,斗妍争胜,此消彼长。魏良辅《南词引正》择要列举了昆山、海盐、余姚、杭州、弋阳五种声腔,在强调"惟昆山为正声"的同时,着重介绍了当时声势最炽的弋阳腔的流行区域:"自徽州、江西、福建,俱作弋阳腔,永乐间,云、贵两省皆作之,会唱者颇入耳。"祝允明《猥谈》、徐渭《南词叙录》则同持弋阳、余姚、海盐、昆山四大声腔之说,其中徐说尤为详赡:

> 今唱家称弋阳腔,则出于江西,两京、湖南、闽广用之;称余姚腔者,出于会稽,常、润、池、太、扬、徐用之;称海盐腔者,嘉、湖、温、台用之。惟昆山腔止行于吴中。

与保持中古语音较多的"吴浙音"相比,赣方言几乎可以看作是北方方言的一个分支,因而弋阳腔之流行远较建立在吴语基础上的其他诸声腔要顺畅得多,北到京畿,南到闽广,西到云贵,东到苏浙,

都曾是它的活动范围。在拓展过程中，弋阳腔还在流布地区不断衍生出乐平腔、徽州调、青阳调、四平腔、义乌腔、太平腔、石台腔及后来的京腔等众多新的声腔，形成一个规模庞大的"高腔腔系"，而新声腔的形成又反过来推助弋阳腔进一步拓展蔓延。到明中叶以后，其势力影响之大"几遍天下，苏州不能与之角十之二三"（王骥德《曲律》）。

余姚腔的流传地区要狭窄得多，大抵囿于苏、浙、皖南一带。明传奇《想当然》卷首署名茧室主人所撰《成书杂记》谓余姚腔"俚词肤曲，因场上杂白混唱，犹为以曲代言"，可知形式俚俗，与弋阳腔相仿，主要流行于民间而为士大夫阶层所鄙视。明末以后趋于衰落。不少学者认为现今流传于浙江绍兴一带的调腔是余姚腔的嗣响，还有人说流传于安徽池州一带的青阳腔与余姚腔有渊源关系。

和余姚腔不同，海盐腔早先流布区域虽不出浙省，由于腔调清婉，又多用官话，因而逐渐传入苏州、松江（今上海松江区）、南京、北京等中心城市，为士夫官僚所爱好。以明代山东社会生活为背景的《金瓶梅词话》中多次描写西门庆结会宴客时招海盐子弟演唱；汤显祖《宜黄县戏神清源师庙记》也提到"其乡子弟"经浙人传授，"能为海盐声"；杨慎则在读到海盐腔的"风靡"时惊讶于"甚者北土亦移而耽之"（《丹铅总录》），可证海盐腔还曾到达江西及山东等广阔的北方地区。总之，在昆山腔兴起之前，海盐腔曾是影响很大的南戏声腔。

昆山腔就是在这样的情势下起步的：北曲衰而不亡，南曲诸腔捷足先登，将发展空间基本瓜分完毕。因而后起的昆山腔一时难以突出重围，"止行于吴中"（徐渭《南词叙录》）一隅。其崛起过程，王骥德《曲律》有具体描述：

> 入元……北曲遂擅盛一代。顾未免滞于弦索,且多染胡语,其声近嗥以杀,南人不习也。迨季世入我明,又变而为南曲,婉丽妩媚,一唱三叹,于是美、善兼至,极声调之致。始犹南北画地相角,迩年以来,燕、赵之歌童舞女,咸弃其捍拨,尽效南声,而北词几废。(《曲律·论曲源第一》)
>
> 旧凡唱南调者,皆曰"海盐",今"海盐"不振,而曰"昆山"。"昆山"之派,以太仓魏良辅为祖。今自苏州而太仓、松江,以及浙之杭、嘉、湖,声各小变,腔调略同。(《曲律·论腔调第十》)

先是南曲替代北曲,风靡全国;而后昆山腔胜过海盐腔,领袖曲坛。

昆山腔之脱颖而出并后来居上,有赖于一个起关键作用的人物,那就是被后人尊为"曲圣"的魏良辅。他的名字频频出现在明清两代曲话、笔记和诗文中,但大多语焉不详,有的还互相抵牾。其中较为翔实的一条见于沈宠绥《度曲须知》:

> 嘉隆间,有豫章魏良辅者,流寓娄东鹿城之间。生而审音。愤南曲之讹陋也,尽洗乖声,别开堂奥,调用水磨,拍捱冷板。声则平上去入之婉协,字则头腹尾音之毕匀,功深镕琢,气无烟火,启口轻圆,收音纯细。所度之曲,则皆《折梅逢使》《昨夜春归》诸名笔;采之传奇,则有"拜星月""花阴夜静"等词。要皆别有唱法,绝非戏场声口。腔曰"昆腔",曲名"时曲"。声场禀为曲圣,后世依为鼻祖,盖自有良辅,而南词音理,已极抽秘逞妍矣。

苏州平江路中张家巷中国昆曲博物馆内的魏良辅雕像

综合考察有关记述,我们大致可以确信魏良辅字尚泉,一作上泉,祖籍江西南昌,寓居太仓县(今江苏太仓市)城南关。生于弘治末年或正德年间,卒于嘉靖四十五年(1566)前后,是当时著名的曲家,兼通医学。早年"初习北音,绌于北人王友山。退而镂心南曲,足迹不下楼十年"(余怀《寄畅园闻歌记》),终于琢磨出一套新声昆山腔演唱技巧。四十岁以后,他整理总结多年积累的曲唱心得二十余条,写成后人称之为《南词引正》或《昆腔原始》或《曲律》的一篇短文,并很快流传开去。嘉靖二十六年(1547)夏,刚从南京国子监卒业的金坛人曹大章在同学吴昆麓处见到由吴校定的《南词引正》,为之作跋,称其"情正而调逸,思深而言婉,吾士夫辈咸尚之",又称魏良辅"善发宋元乐府之奥,其炼句之工,琢字之切,用

腔之巧,盛于明时"。一代书画大家文徵明晚年曾手录《南词引正》全文及曹大章跋。五十多岁时,魏良辅因唱曲认识了因罪流戍太仓的寿州(治今安徽寿县)人、北曲名家张野塘,并将他招赘为婿,共同切磋曲学。同时经常有各地的曲家前来向魏良辅请益讨教。六十岁左右,昆山腔在曲坛的宗主地位大致确立,而魏良辅作为"曲圣"也逐渐为世人所公认。正如文坛巨匠钱谦益所说:"时称昆山腔者,皆祖魏良辅。"(《似虞周翁八十序》)

这儿有一个值得思考的问题:魏良辅究竟对旧昆山腔作了哪些改革?具体说,新旧昆山腔究竟有哪些重大区别?梳理有关文献资料,考察明清以来的昆唱实践,魏良辅所领导的昆山腔改革大致可从以下六个方面来加以认识。

1. 洗乖声谐音律

南曲的音乐渊源,按徐渭的说法是"宋人词而益以里巷歌谣","村坊小曲","本无宫调,亦罕节奏,徒取其畸农市女顺口可歌而已",当时称为"随心令"(《南词叙录》)。音乐是语言的延长,所谓"歌永言"(《尚书·尧典》),因此音乐的疾徐、升降、轻重的走向,也就是节奏快慢、旋律高低及音量大小的变化,必须大致符合语言所固有的行进规律,才能较好地传达出"言"中所蕴含的"志",即思想内容。以这一认识为基点,古人又强调"律和声"(《尚书·尧典》),这儿的所谓"律"既是音乐的乐律,又是语音的音律,这是由汉语以单音节字为基本单位而每个字的音节包含声、韵、调三个要素的构成特点所决定的。因此,所谓声腔改革的首要任务无疑是理顺

腔调和语音的关系，使之和谐协调。魏良辅对此有足够的认识，他指出："五音以四声为主，四声不得其宜，则五音废矣。"因此，必须将"平上去入，逐一考究，务得中正。如或苟且舛误，声调自乖，虽具绕梁，终不足取"（《曲律》）。于是，将"字清"列为"曲有三绝"之首。

昆山腔是建立在吴语的基础上的。在古代，吴语不是一种普通的方言。自公元三世纪初叶迄于六世纪末的六朝时代，江东地区一直是中国的政治、经济和文化中心，流行当地的吴语成为中古时期的官方语言或"普通话"，影响之巨，甚至被及日本、朝鲜等东亚邻国。以吴语读书音为主要基准，产生了《切韵》系统的上百种音韵学论著，形成了风行唐宋之后的近体诗和曲子词的格律规范，为千百年来骚人墨客、功名之士之所必从。这也致使吴语始终在很大程度上保存着中古官话的风貌。所谓吴侬软语，其主要特点是富有音乐性及与此相关的长于表情，因而有人称之为"诗的语言"。吴语的音乐性物化为极其丰富的声母、韵母和声调。与北方方言不同，吴语保留着全浊声母和尖音，保留着许多单元音，尤其是在声调方面，不仅保留着全套入声字，而且平上去入各分阴阳，原则上具有八个调类。吴语的语音特点决定了南曲缠绵婉转的整体艺术风貌。所谓"我吴音宜幼女清歌按拍，故南曲委宛清扬"（徐复祚《三家村老委谈》）。而吴语区域几乎是百里不同音，小方言种类之繁多又导致南戏声腔杂沓纷纭，乃至于出现至今地方小戏种遍地开花的社会现实。

吴语区的传统中心是苏州，因而南戏声腔最终向苏州归并可以说是历史的必然。正如王骥德所说："在南曲，则但当以吴音为正。"（《曲律》）与王骥德同为浙人的李渔解释道："吴音之便于学歌者，止以阴阳平仄不甚谬耳。""乡音一转而即合昆调者，惟姑苏一郡。"

因而"选女乐者，必自吴门，是已。"(《闲情偶寄》) 而在这个归并过程中，魏良辅曾起了关键作用。沈宠绥说他"生而审音"(《度曲须知》)，张大复说他"能谐声律"(《梅花草堂笔谈》)，看来他在音韵学方面确有很深的造诣。他"愤南曲之讹陋也，尽洗乖声，别开堂奥"(沈宠绥《度曲须知》)。所谓"乖声"，应指违背音律的唱腔，略同于现代戏曲术语"倒字"。如把上声字唱成去声，或把平声字唱成上声，令听者感到别扭，歌者也难以准确传达词义曲情，因而被认为是曲唱之大忌。这恐怕也是当时南戏各大声腔所面临的共同问题。魏良辅一眼看准了这个最困扰人同时也最关紧要的症结所在，并且从此处入手，"转喉押调，度为新声，疾徐、高下、清浊之数一依本宫"(余怀《寄畅园闻歌记》)，"声则平上去入之婉协，字则头腹尾音之毕匀"(沈宠绥《度曲须知》)，从而促使昆山腔脱离里巷歌谣、村坊小曲的初级阶段，逐渐走向雅化。

昆山腔曲唱艺术按照唱词的四声阴阳配制谐调唱腔的格律称为腔格，而制定腔格的主要语言依据是苏州话。数百年间，作为吴语区的标准语言，除受共同语影响，部分地区（主要是城区）阳上类字调趋同于阳去类外，苏州话语音的声调类型和调值一直保持基本稳定而未有显著变化。其所谓"平上去入，各分阴阳"，原则上有八个声调。

关于昆唱的四声腔格，明代曲学家、吴江（今江苏苏州吴江区）人沈宠绥所著《度曲须知》中论析最详，兹择录于下：

> 去声高唱，此在翠字、再字、世字等类，其声属阴者，则可耳。若去声阳字，如被字、泪字、动字等类，初出不嫌稍平，转腔乃始高唱，则平出去收，字方圆稳。不然，出口便高揭，将被

涉贝音，动涉冻音，阳去几讹阴去矣。

上声固宜低出。第前文间遇揭字高腔，及紧板时曲情促急，势有拘碍，不能过低，则初出稍高，转腔低唱，而平出上收，亦肖上声字面。古人谓去有送音，上有顿音。送音者，出口即高唱，其音直送不返也；而顿音，则所落低腔，欲其短，不欲其长，与丢腔相仿，一出即顿住。夫上声不皆顿音，而音之顿者，诚警俏也。

............

凡遇入声字面，毋长吟，毋连腔，出口即须唱断。至唱紧板之曲，更如丢腔之一吐便放，略无丝毫粘带，则婉肖入声字眼，而愈显过度颠落之妙。不然，入声唱长，则似平矣；抑或唱高，则似去；唱低，则似上矣。是惟平出可以不犯去上，短出可以不犯平声，乃是绝好唱诀也。

............

若夫平声自应平唱，不忌连腔。但腔连而转得重浊，且即随腔音之高低，而肖上、去二声之字。故出字后转腔时，须要唱得纯细，亦或唱断而后起腔，斯得之矣。又阴平字面必须直唱，若字端低出而转声唱高，便肖阳平字面。阳平出口虽由低转高，字面乃肖，但轮着高徽揭调处，则其字头低出之声，箫管无此音响，合和不着，俗谓之"拿"，亦谓之"卖"，最为时忌。然唱揭而更不拿不卖，则又与阴平字眼相像。此在阳喉声阔者，摹肖犹不甚难；惟轻细阴喉，能揭唱，能直出不拿，仍合阳平音响，则口中筋节诚非易易。其他阴出阳收字面，更能简点一番，则平声唱法当无余蕴矣。

沈宠绥还将魏良辅以来的昆唱经验归纳成十六字的"四声宜忌总诀",曰:"阴去忌冒,阳平忌拿,上宜顿挫,入宜顿字"。这就是所谓"声则平上去入之婉协",是就声腔与字调的关系而言的。至于语言的另外两个要素——声母和韵母,在昆唱艺术中也绝非无关紧要,这就是沈宠绥所称"字则头腹尾音之毕匀"。

音韵学的导入和四声腔格的规范使昆山腔率先跨越了横亘于"俗乐"和"雅乐"之间的河界,成为读书人乐于接受并热心参与的艺术形式。

2. 即旧声而泛艳

一种戏曲声腔,是不是具有较好的"永言"功能,即通过抒发深化"言"中所蕴含的情志,发挥其动情感人的社会作用,具有决定意义的因素之一是音乐性。通俗的说法,也就是动听不动听。魏良辅"愤南曲之讹陋",如果所谓"讹"是指"乖声"或不合声律的话,那么所谓"陋"则无疑是说南曲旧声腔音乐性很差,或如余怀所云"平直无意致"(《寄畅园闻歌记》)。

曲调的音乐性主要体现在两方面,即板眼(节奏)和腔调(旋律)。魏良辅认为"惟腔与板两工者,乃为上乘","其有专于摩拟腔调而不顾板眼,又有专主板眼而不审腔调,二者病则一般",都未得曲唱要义。因而,"腔纯"、"板正"同"字清"同列于"曲有三绝"之中。与之相对应,内行听曲必须"听其吐字、板眼、过腔得宜,方可辨其工拙,不可以喉音清亮,便为击节称赏"(《曲律》)。

南曲的音乐素材主要来源于"里巷歌谣""村坊小曲","本无宫调,亦罕节奏"。这是南曲旧声腔的一大缺陷,也是时人认为南曲不

能与北曲相提并论的重要理由。借鉴北曲演唱以弦索控制节奏的经验，魏良辅阐述了鼓板在南曲演唱中的节制作用。他说："北曲之弦索，南曲之鼓板，犹方圆之必资于规矩，其归重一也。"把它抬高到曲唱规矩或准绳的地位来认识，强调"拍乃曲之余，全在板眼分明"（《曲律》）。新声昆山腔的板眼格式非常严格，每个曲牌有多少板，每一唱字在什么位置，以及曲牌和曲牌如何衔接，都有一定规矩，丝毫马虎不得。如《牡丹亭·游园》南仙吕套，共6支曲牌。除引子、尾声以外，四支主曲依次为【步步娇】13板，【醉扶归】12板，【皂罗袍】25板，【好姐姐】20板。前两支是一板三眼带赠板的极慢板，后两支是一板三眼不带赠板的慢板。故通常衬字唱腔只占前句的拖腔位置，不占板位，因而衬字不宜过多，有"衬不过三"之说。相比之下，昆唱北曲的板式反而比较宽泛。正如吴梅《顾曲麈谈》所云："北曲无定式，视文中衬字之多少以为衡，所谓'死腔活板'是也。"曲牌的板数并不固定，唱字的位置也没那么严格，衬字之多少更是几乎无所限制，每有衬字多出正字数倍的情形。

　　当然，昆唱南曲的所谓"死板"并非胶柱鼓瑟，而只是固定了每一曲牌的基本节拍。在谱曲实践中，常可视曲情需要，通过扩板或抽眼的方法大幅度地改变曲调的行进速度。所谓扩板，是将节拍加以成倍的扩展或拖长，并用小腔将其充实丰富。最常见的是将原本一板三眼的基本旋律扩展一倍，形成一板三眼带赠板的极慢板细曲。所谓抽眼，或称缩板，是将节拍抽去小眼，进行压缩，使速度成倍地加快，旋律化简。最常见的是将原本一板三眼的基本旋律压缩一半，形成一板一眼的急曲。于是，同样的曲牌、调式，同样的旋律框架，由于速度不同而改变了音乐风格，从而可以用来表现完全不同的情感场景。

下面的例子是仙吕入双调集曲【朝元令】经扩板、抽眼处理在不同场合的不同运用及其不同艺术效果：

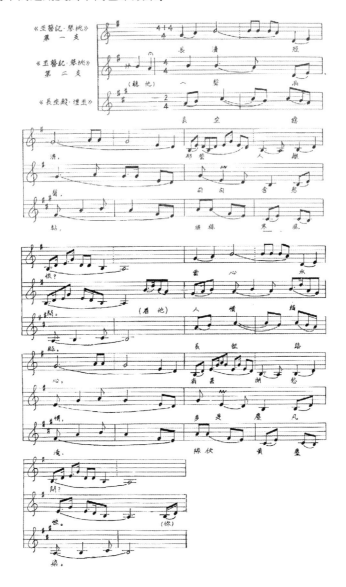

扩板和抽眼使原本以"死板"为特点的南曲曲牌具有了急速、中速和慢速的节奏变化。这种所谓"徐疾之分"是依据一定规律的，多依"章法、时势、情理"而异。徐大椿《乐府传声》概括为："始唱少缓，后唱少促，此章法之徐疾也；闲事宜缓，急事宜促，此时势之徐疾也；摹情玩景宜缓，辨驳趋走宜促，此情理之徐疾也。"对照上例，《琴挑》叠用的四支《朝元令》中，前两支带赠板，后两支不带，细曲在前，中曲在后，这就是所谓"章法之徐疾"。《琴挑》表现潘必正、陈妙常两人在花间月下通过琴声互相试探并自诉衷肠，属于"摹情玩景"的"闲事"，故曲宜缓；而《埋玉》描写安史之乱乍起、叛军迫近长安，唐朝君臣仓促逃奔蜀道，属于"辨驳趋走"的"急事"，故用一板一眼的疾曲，这就是所谓"时势之徐疾"或"情理之徐疾"。可见作为曲唱"规矩"的板式非但没有妨碍新声昆山腔表情功能的正常发挥，相反对其有极大的丰富与促进。

魏良辅着眼昆唱实际，在保持曲牌基本板式和主腔结构的前提下，采用总体上以词就腔，具体处依据四声腔格和曲情需要订谱就字的做法。这样寓规整于灵活变通之中，不仅松动了格律对于曲词的过严要求，甚有利于传奇创作，而且使原本凝固的曲牌旋律得到了发展变化的必要空间，从而开拓丰富了南曲声腔艺术的表现功能。今天看来，具有毋庸置疑的合理性。但是在复古思潮泛滥的明代，魏良辅所倡导的声腔改革却招致了一片"离经叛道"的指责声。祝允明大骂"昆山腔之类，变易喉舌，趁逐抑扬，杜撰百端，真胡说耳"，这都是因为"愚人蠢工徇意变更"，"于是声乐大乱"，"盖已略无音律腔调"（《猥谈》），这当在魏良辅成名、昆山腔崛起之前，尚可理解。令人费解的是在魏良辅逝世后数十年，沈宠绥著《度曲须知》，一方面不

得不承认魏良辅的"曲圣""鼻祖"地位,肯定新声昆山腔"排腔配拍,榷字厘音,皆属上乘,即予编中诸作,亦就良辅来派,聊一描绘,无能跳出圈子",一方面却又"慨自南调繁兴,以清讴废弹拨,不异匠氏之弃准绳。况词人率意挥毫,曲文非尽合矩;唱家又不按谱相稽,反就平仄倒填之曲,刻意推敲。不知关头错认,曲词先已离轨,则字虽正而律且失矣"。致使"此套唱法,不施彼套","首曲腔规,非同后曲,以变化为新奇,以合掌为卑拙,符者不及二三,异者十常八九"。进而抨击"今之独步声场者,但正目前字眼,不审词谱为何事;徒喜淫声聒听,不知宫调为何物。踵舛承讹,音理消败。则良辅者流,固时调功魁,亦叛古戎首矣",将魏良辅定为背弃传统规矩、导致"古律湮矣"的罪魁祸首。这是颇堪思索的,它使我们感受到四百多年前魏良辅改革昆山腔时所不得不面对的来自传统的巨大阻力。

但是魏良辅及其同道、后学们并未因此而中止声腔改革的脚步。以协调曲词与声腔关系为切入点,以"腔与板两工"为追求目标,新声昆山腔很快形成了纤徐委婉、细腻缠绵的艺术风格,所谓"功深熔琢,气无烟火,启口轻圆,收音纯细"(沈宠绥《度曲须知》),所谓"转音若丝"(张大复《梅花草堂笔谈》),所谓"取字齿唇间,跌换巧掇,恒以深邈助其凄泪"(余怀《寄畅园闻歌记》)。从那时起,历经数百年的长期实践,逐渐积累起一整套复杂的昆唱口法,师徒传授,至今曲坛奉为度曲金针。

这一系列声腔曲调和演唱技巧上的革新,使原先俚鄙质朴的南曲变得"流丽悠远"(徐渭《南词叙录》)了,变得"益为凄惋,听者殆欲堕泪"(顾起元《客座赘语》),甚至足以使"飞鸟为之徘徊,

壮夫闻之悲泣"（钮少雅《汇纂元谱南曲九宫正始·自序》）了。而昆山腔自魏良辅之出，"布调收音既经创辟"，"南词音理已极抽秘逞妍"（沈宠绥《度曲须知》），不仅在南戏诸腔并起的激烈竞争中脱颖而"出乎三腔之上"（徐渭《南词叙录》），"迤迩逊为独步"（沈宠绥《度曲须知》），而且在同宋元以来占断词场的北曲的对垒中逐渐取得了压倒性的优势。"风声所变，北化为南"（沈宠绥《度曲须知》），中国剧坛的基本格局发生了历史性的嬗变。

3. 熔南北于一炉

钱穆在《中国文化史导论》中曾将中国文化产生的地理背景同其他文明古国加以直观的比较。他说："埃及、巴比伦、印度的文化，比较上皆在一个小地面上产生。独有中国文化，产生在特别大的地面上。这是双方最相异的一点。""若把家庭作譬喻，埃及、巴比伦、印度是一个小家庭，他们只备一个摇篮，只能长育一个孩子；中国是一个大家庭，他能具备好几个摇篮，同时抚养好几个孩子。这些孩子成长起来，其性情习惯自与小家庭中的独养子不同。"中国文化与众不同的丰富性，最鲜明不过地体现在以黄河流域为摇篮的北方文化同以长江流域为摇篮的南方文化的个性差异上。比较一下规整的四言诗和参差的杂言骚，鼓吹礼治的儒学和崇尚自然的道家，主张渐修的神秀禅宗和标榜顿悟的慧能禅宗，以及沉雄峻厚的关仝山水和淡墨轻岚的巨然画风，我们便不难发现存在于二者之间的文学风格、哲学思想、美学取向乃至思维方式等诸多方面的显著区别：前者于沉稳中透露出刚健开朗，后者则在流动中表现着柔韧含蓄。先秦学者就已经意识到

"北方之学"和"南方之学"的不同特点,孔子曾将前者形容为"衽金革,死而不厌",将后者描述成"宽柔以教,不报无道"。后来学者有的从孔子关于"知者乐水,仁者乐山"的论述中受到启发,将南、北文化分别说成是水的文化和山的文化;有的则借用易学术语,将南、北文化精神分别归纳为"阴柔"和"阳刚"。当代学者季羡林更引入西方文艺理论的概念,认为"从总体看,北方文化的特点就是现实主义,而南方文化特点是浪漫主义"。这些说法都不无道理,但又似乎都不尽然,其中真谛自可意会。而主刚强进取的北学和主柔弱超脱的南学虽各有侧重,却正好可以互证互补,相得益彰,从而共同构筑起中华民族文化心理结构的基础。

南北文化的差异性也极其自然地体现在音乐或声腔领域。正如王世贞《艺苑卮言》中所云:"大抵北主劲切雄丽,南主清峭柔远。"北曲节奏紧促,声调遒劲朴实,宜于表现苍凉悲壮的场景;南曲则节奏舒缓,声调细腻委婉,长于抒发缠绵悱恻的情感。由于建立在不同的语音系统的基础上,它们本来就是各自发展各成体系的。元人有所谓"南人不曲,北人不歌"(燕南芝庵《唱论》)之说,意为南方人不唱北曲,北方人不唱南歌。这不是说不想唱或是不能唱,而是既然唱不好,不如知难而退。魏良辅早年"初习北音,绌于北人王友山,退而镂心南曲"(余怀《寄畅园闻歌记》)便是一例。南人习北音吃力不讨好,北人学南曲自然也绝非易事,而要把南歌北曲有机地糅合在一起,其困难程度更是可想而知。但是这又确乎是一项极具诱惑力的工作。钟嗣成《录鬼簿》推元人沈和的《潇湘八景》《欢喜冤家》为"以南北调合腔"之首倡。但考之《全元散曲》,元人杜仁杰、荆干臣、贯云石、王实甫、汤式等均有尝试用南北合套形式写作的散曲传

世，其中有些人的年辈还早于沈和。至于北杂剧用南北合套者，流传至今的只有元末明初贾仲明所作的《升仙梦》。这样的"合套"对于开拓丰富词曲的音乐风格和表现能力自然是非常有益的。但从戏曲声腔研究的视角观之，却还算不上真正的"合腔"，最多也就是用弦索官腔兼唱南曲。元人由于既未建立起腔调间有机的连套规范，更没有形成为南北曲家所公认并恪守的演唱规范，因而乃至明中叶以前陈铎、祝允明、唐寅等人的南北合套究其实质只是一种生硬的形式拼凑。

真正意义上的"以南北调合腔"盖始于魏良辅时代。与上举元明曲家之简单地在凝固的北套中插入几支南曲，然后大体上仍以弦索伴奏、北音演唱的传统"合套"方法不同，魏良辅是在"北曲昆唱"的基础上推动并最终完成南北声腔的融合的。即用当时已基本成型的昆山腔曲唱规范指导北曲演唱，同时巧妙地保留北曲昆化前所具有的主要声腔特点，将其改造成为新声昆山腔曲乐体系中有用和有机的组成部分。

魏良辅所在的苏州府太仓卫，是明代海防重镇和对外交流的主要港口。永乐、宣德间三保太监郑和七次率领舰队下西洋，一直以太仓刘家港为起碇扬帆的始发港和归航休整的安泊处。番舶辏集，商号林立，南北文化在此频繁交会。其重要现象之一就是北曲在当地的流行。沈宠绥《度曲须知》有云：

> 北词之被弦索，由来盛于娄东。其口中袅娜，指下圆熟，固令听者色飞。

甚至一度出现这样的景象：

> 方弦索盛时,南曲几废,所歌皆金元人北词,亦可异也。(宋徵舆《琐闻录》)
>
> 吾娄……土风渐靡,而声音亦遂移。学弦者十室而九。(王育《斯友堂日记》)

其中自不乏北曲名家。而最著名者群推北人张野塘。沈德符《顾曲杂言》至称"吴中以北曲擅长者,仅见张野塘一人,故寿州产也"。

关于张野塘的生平事迹以及他同魏良辅的关系,有许多传说。其中记载较详的是宋徵舆《琐闻录》:

> 野塘河北人,以罪发苏州太仓卫。素工弦索。既至吴,时为吴人歌北曲,人皆笑之。昆山魏良辅者,善南曲,为吴中国工。一日至太仓,闻野塘歌,心异之。留听三日夜,大称善,遂与野塘定交。时良辅年五十余,有一女,亦善歌,诸贵人争求之,不许。至是,竟以妻野塘。

就这样,北曲名家张野塘成为昆山腔革新的重要参与者。这使魏良辅对北曲的理解程度和研究水平产生了质的飞跃,也使南北声腔的有机融合成为可能,并随即化为成功的实践。

考察昆唱实践,魏良辅所制定的腔格、口法规范,在演唱南曲时固然必须恪守,而演唱北曲时同样也得到了贯彻。如前所说,吴音平上去入各分阴阳,故新声昆山腔按八个声调的调值分别制定腔格。北音则将入声派归平上去三声,并将上去两声的阳声字归入阴声,因而只有阴平、阳平、阴上、阴去四个声调。其中阴平、阳平两声的调值

与吴音相近，而阴上、阴去两声的调值与吴音完全不同。但昆唱北曲的腔格悉依南曲。不仅调值相似的平声字腔如此，而且上声字腔的低沉下坠及与之有关的嚯腔、呼腔的运用，都与南曲毫无二致。甚至北音中已经消失的尖团字、全浊声母及阳上、阳去声调也被人为地依照《切韵》重新加以分辨而趋同于南音。更有甚者，对于《中原音韵》依据北音实际情况，将入声字派叶平上去三声的做法，明代曲学家也有不同的见解。沈宠绥认为，"此广其押韵，为作词而设耳"，因此不能当真以为"北曲无入声"。基于如此认识，他谆谆提请"度北曲者须当理会"，"呼吸吞吐之间，还有入声之别"（《度曲须知》）。这样做尽管看起来不尽合理，但却由此产生出一个积极的后果，那就是第一次构成了南北通用的声腔格律和曲唱规范，这在戏曲史上是具有划时代意义的大事。

因此，"北曲昆唱"并不是简单地用吴语唱北曲，如同元人用北音唱南曲那样。甚至"南曲昆唱"也不再是简单地用吴语唱小调，而是必须接受中古音韵的约束指导。徐渭《南词叙录》指出："凡唱最忌乡音。吴人不辨'清'、'亲'、'侵'三韵，松江'支'、'朱'、'知'，金陵'街'、'该'，'生'、'僧'，扬州'百'、'卜'，常州'卓'、'作'，'中'、'宗'，皆先正之而后唱可也。"沈宠绥《度曲须知》也批评"苏城之呼书为诗、呼住为治、呼朱为支、呼除为池"，"吴兴土俗以勤读裙、以喜读许、以烟读渊、以坚读娟"。沈璟更作《遵制正吴编》，专"砭苏人之病"。这儿的"病"主要指吴语区人往往不加辨别的前后鼻音、平翘舌音和齐撮两呼，甚至还包括吴语中早已消亡的闭口韵，可见所谓"正之"或"砭"就是严格依照中古韵书加以格正。这在昆唱实践中是很难做到的，但却不失为一种符合文人

美学理想的曲唱规范。

在成功构建南北通用的曲律和曲唱规范的同时,魏良辅还极具艺术眼光地尽力维护了南、北两大曲乐体系各自所具有的主要声腔特点和演唱风格。他既反对将"弦索唱作磨调",又反对将"南曲配入弦索",认为这样做"诚为方底圆盖",扞格不谐,必然是吃力不讨好。进而提出"南曲不可杂北腔,北曲不可杂南字"(《曲律》),强调南曲必须坚守传统五声音阶的音乐结构,务必避免只有北曲中才会出现的凡、乙两个工尺;北曲则必须保持金元以来"入派三声"的语音规范,不可唱出只有南曲中才有的入声字。这是维系南北声腔基本风貌的关键一着。此外,昆唱北曲还保持了呆腔活板、字位较密、节奏较快和衬字较多等昆化前所固有的形式特征,以同南曲的呆板活腔,字位较稀,节奏较缓和衬不过三等形式特征相区别,从而非但没有抹杀反而着意发挥了它们各自的表现特长。所谓"北曲以遒劲为主,南曲以宛转为主";"北曲字多而调促,促处见筋,故词情多而声情少;南曲字少而调缓,缓处见眼,故词情少而声情多";北曲"宜和歌",南曲"宜独奏"(魏良辅《曲律》);北曲适宜于慷慨悲歌,南曲适宜于浅吟低唱。在昆腔传奇中,南曲常用于生旦细嗓家门,所谓"启口轻圆,收音纯细"(沈宠绥《度曲须知》),所谓"转音若丝"(张大复《梅花草堂笔谈》);北曲则多用于净末阔口家门,高亢淋漓,硬挺直截,不那么讲究"轻圆""纯细"。与"宜幼女清歌按拍"的南音迥异其趣,"北音宜将军铁板,歌《大江东去》"(徐复祚《三家村老委谈》)。故"听北曲使人神气鹰扬,毛发洒淅,足以作人勇往之志"(徐渭《南词叙录》)。北曲的加盟,使新声昆山腔平添几分饱蘸英雄意气的阳刚之美,极大开拓了昆唱艺术的表现力和感染力,

从而使之成为中国戏曲史上第一个名副其实的全国性声腔种类。

4. 完备伴奏场面

明中叶以前，南曲演唱不用丝竹乐器伴奏，而是采用徒歌的形式。以十六世纪市民社会生活为背景的明人小说《金瓶梅词话》中有众多关于西门庆偕妻妾友朋宴会歌舞的场景描写。如第五十四回，西门庆和应伯爵、常峙节在内相花园宴会听曲，书中是这样叙述的：

> 两个歌童上来，拿着鼓板，合唱了一套时曲【字字锦】"群芳绽锦鲜"。唱的娇喉婉转，端的是绕梁之声。

第五十五回，扬州苗员外为了结交西门庆，派家人将他"不知费尽多少心力"教成的两名擅唱南曲的歌童春鸿、春燕千里迢迢送到西门庆府上。书中是这样叙述的：

> 那两个歌童走近席前，并足而立，手执檀板，唱了一套【新水令】"小园昨夜放江梅"，果然是响遏行云，调成白雪。

都只用鼓板打节拍，而无管弦乐伴奏。不久，春燕死了，只剩下春鸿一个。第六十七回西门庆与应伯爵、温秀才赏雪饮酒，"春鸿拍手唱南曲【驻马听】'寒夜无茶'"。后来应伯爵为西门庆斟酒，让春鸿唱，"春鸿又拍手唱了一个"。则连鼓板也不用了。

这些都还是席间清歌。至于场上搬演南戏，《金瓶梅词话》中叙

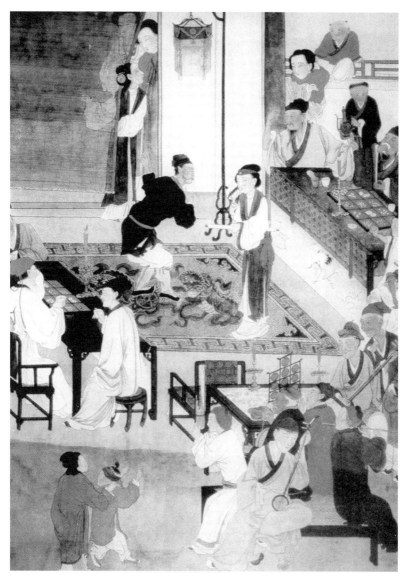

清·《玉环记》堂会演出图

述最详的是第六十三回,西门府上为李瓶儿做首七,搬演海盐腔戏文《玉环记》:

> 晚夕,亲朋伙计来伴宿,叫了一起海盐子弟搬演戏文。……下边戏子<u>打动锣鼓</u>,……不一时吊场,生扮韦皋,唱了一回下去。贴旦扮玉箫,又唱了一回下去。……下边<u>鼓乐响动</u>,关目上来。生扮韦皋,净扮包知水,同到勾栏里玉箫家来。
> ……须臾<u>打动鼓板</u>,扮末的上来,……贴旦扮玉箫唱了一回。

戏一直演到五更才散。第二天,薛、刘两位内相来吊,西门庆陪着看戏,"子弟<u>鼓板响动</u>,送上关目揭帖"。两位内相拣了一段《刘智远红袍记》,未唱几折,心下不耐烦,又点了两段道情,便起身告辞了。西门庆兴犹未尽,吩咐晚上接着演戏。"于是下边<u>打动鼓板</u>,将昨日《玉环记》做不完的折数,一一紧做慢唱,都搬演出来"。

又第七十六回,西门庆设宴招待侯巡抚、宋御史。"先是教坊吊队舞,撮弄百戏,十分齐整。然后才是海盐子弟上来磕头,呈上关目揭帖。侯公分付搬演《裴晋公还带记》。"日西时分,客人告辞。西门庆先"打发乐工散了。因见天色尚早,分付把卓(桌)席休动",一面使小厮去请吴大舅、温秀才、应伯爵等亲友,一面"拿下两卓(桌)肴品,打发子弟吃了。等的人来,教他唱《四节记(冬景)韩熙载夜宴陶学士》。""……下边戏子<u>锣鼓响动</u>,搬演《韩熙载夜宴(邮亭佳遇)》"。

可见,搬演海盐腔南戏也不用管弦乐器伴奏,"打动鼓板"或

"锣鼓响动"以后，演员就登场演唱开了。至于"教坊""乐工"之类，则同海盐子弟根本不沾边。

与海盐腔并列南戏四大声腔中的弋阳腔，似乎也是只用打击乐器而不用丝竹管弦乐器的。《桃花扇》第四十出《余韵》写苏昆生、柳敬亭、老赞礼三人江边相会，对酒高歌兴亡之感。先由副末扮老赞礼"弹弦唱巫腔【问苍天】，净、丑拍手衬介"，继由丑扮柳敬亭"弹弦"唱"盲女弹词"【秣陵秋】，最后由净扮苏昆生"敲板唱弋阳腔"【哀江南】，虽有弦乐，弃而不用。这印证了张无咎称"弋阳劣戏一味锣鼓了事"（《批评北宋三遂新平妖传叙》）的说法，并且得到生活现实的有力支持：弋阳腔的后裔传统"高腔"，一直保持着只用打击乐器和人声帮和而不用丝竹乐伴奏的古制。

至于在南戏四大声腔中衰落较早因而影响较小的余姚腔，极少有关其演唱形式的文献记载。明末《想当然》传奇卷首茧室主人《成书杂记》称余姚腔"俚词肤曲，因场上杂白混唱，犹谓以曲代言"，正徐渭所谓"本无宫调，亦罕节奏"，曲白不分，以言为主，看来最多也就是只用锣鼓、拍板而已。此外，经戏曲学界认定为余姚腔遗响的浙江调腔班（包括新昌高腔和宁海平调）只用打击乐和人声帮和而不用管弦乐伴奏，这也可看作为余姚腔演唱形式的一个旁证。

尤其值得注意的是《金瓶梅词话》中出现的几名苏州籍歌童戏子。第三十一回，西门庆因投靠蔡京得补理刑副千户之职，李知县会同四衙同僚，差人送来羊酒贺礼，"又拿帖儿送了一名小郎来答应，年方一十八岁，本贯苏州府常熟县人，唤名小张松。原是县中门子出身，生的清俊，面如傅粉，齿白唇红，又识字会写，善能歌唱南曲；穿着青绢直裰，凉鞋净袜。西门庆一见小郎伶俐，满心欢喜，就拿拜

帖回覆李知县,留下他在家答应。改换了名字叫作书童儿"。后文两次写书童在席间歌唱南曲。其中一次是第三十五回,书童扮成旦角儿"顿开喉音,在旁唱"【玉芙蓉】"残红水上飘"。应伯爵听了大加赞赏,说"他这喉音,就是一管箫","这院里小娘儿"也不如他"这等滋润",于是又让他唱了好几首。另一次是第三十六回,西门庆为巴结回家省亲的新科状元蔡一泉,在家大摆宴席。"因在李知县衙内吃酒,看见有一起苏州戏子唱的好,旋叫了四个来答应。"戏子们和书童一起"共三个旦,两个生,在席上先唱《香囊记》"。蔡状元吩咐生角荀子孝唱【朝元歌】"花边柳边",这是第六出《途叙》中的一支曲。"荀子孝答应,在旁拍手道:'花边柳边……'"。接着,同来的安进士点唱《玉环记》第十二出《延赏赘皋》中的【画眉序】"恩德浩无边",书童应承唱毕。后来,苏州"子弟"又唱了两折,领赏去了。晚上复饮,只有书童一人席前斟酒服侍。蔡状元问:"大官,你会唱'红入仙桃'?"书童道:"此是《锦堂月》,小的记得。"于是把酒都斟满,"拿住南腔,拍手唱了一个"。这是《香囊记》第二出《庆寿》中生唱的主曲。安进士饮酒后,书童又给斟满,"又唱了一个"。此日直饮到夜分,宾主尽欢而散。

　　这儿有一个值得推敲的问题:如果前举第六十三、第七十六两回中"海盐子弟"所搬演的剧目理所当然应是海盐腔戏文的话,那么第三十六回中苏州"戏子"或"子弟"所演唱的剧目是否可以认定为苏州腔抑或昆山腔戏文呢?《玉环记》和《香囊记》都是明人传奇早期名作。其中前者较为通俗本色,大概南戏各大声腔都能演唱;后者则虽被吕天成《曲品》列为妙品,谓为《琵琶记》流派和"前辈中最佳传奇",但是"丽语藻句,刺眼夺魄"(徐复祚《三家村老委

谈》),向来被认为是骈俪派的先驱,很难想象舍昆山腔而外还能有哪一种声腔可以歌唱或搬演之。而昆山腔曾经演唱此剧则是毋庸置疑的历史事实,苏州戏曲博物馆至今收藏有该剧《看策》等出的昆腔台本。据此考察前应伯爵赞赏书童的嗓音像"一管箫"那么纯细"滋润"一段文字,则《金瓶梅词话》中苏州籍歌童戏子所唱极有可能是魏良辅改革之初的昆山腔。同南曲其他各大声腔相仿,其演唱形式也是拍手徒歌,不用伴奏的。而同在《金瓶梅词话》中,凡歌唱北曲均有伴奏,常用乐器大多属弹拨乐,主要有琵琶、筝、弦子、月琴、秦阮、筌篌,偶用箫管、檀板。可见当时用不用丝竹乐器伴奏乃是南曲与北曲在演唱形式方面的重大区别之一,也是魏良辅在昆山腔改革之途上所必须跨越的一道沟堑。

沈宠绥《弦索辨讹》称魏良辅"乃渐改旧习,始备众乐器,而剧场大成,至今遵之"(李调元《雨村曲话》引《弦索辨讹》)。这一工作的重大意义自不待言,而完成此项工作的难度却非常人所能想见。魏良辅不可能原封不动或换汤不换药地将北曲的伴奏方法移植到南曲领域中来,这是由南北声腔不同的音乐风格所决定的。北曲速度较快,节奏也较固定。其主要伴奏乐器称弦索,一般认为是弹拨类乐器的总称,李渔《闲情偶寄》则说是一种类似琵琶而略小的乐器,不知何据。在北曲演唱中,"弦索"不光是衬托唱腔旋律,而且兼司控制节奏之职。后一项任务尤其重要,因此魏良辅《曲律》谓北曲"力在弦索"。而明清两代的曲学著作中,"弦索"一语还常常被用作北曲的代名词,足可窥见其在场面中不可替代的至尊地位。然而由于南曲声音悠长,节奏比较自由,用弦索来伴奏就遇到了难以解决的困扰。据徐渭《南词叙录》记载,明初有人以《琵琶记》传奇进呈,明太祖

朱元璋非常欣赏，"由是日令优人进演。寻患其不可入弦索，命教坊奉銮史忠计之。色长刘杲者，遂撰腔以献，南曲北调可于筝、琶被之；然终柔缓散戾，不若北（曲）之铿锵入耳也"。所谓"撰腔"，略同于现代的作曲，亦即顿仁所谓弦索官腔《琵琶记》"皆是后人依腔按字打将出来"（何良俊《四友斋丛说》），其实质是套用北曲的格律规范整理改编南曲声腔，再配以弦索伴奏。这在现代人看来似乎不应该有什么问题，但在四五百年前却被认为是不可接受的。因为这样做，不仅违背了曲唱艺术"倚声填词""依腔度曲"的传统规则，而且生硬地将南曲纳入北音范畴，魏良辅就曾批评将"南曲配入弦索，诚为方底圆盖"（《曲律》）。其难以协调之状，顿仁在同何良俊谈论弦索官腔《琵琶记》在音乐处理方面的缺陷时曾以行家的口吻发表了如下见解：

> 弦索九宫之曲，或用滚弦、花和、大和、钗弦，皆有定则，故新曲要度入亦易。若南九宫，原不入调，……弦索若多一弹或少一弹，则乖板矣。岂可率意为之哉？（何良俊《四有斋丛说》）

由此可见，用弦索伴奏南曲使当时人感到别扭、难以接受的原因，不仅有弦索在长期伴奏北曲的过程中所形成的"定则"，而且有弹拨乐器本身的局限性。

魏良辅又一次准确把握住了问题的症结，他首先想到的是分离伴奏乐器控制节奏和衬托旋律这两大主要功能。北曲将这两大任务都交给弦索，实践证明这并不合理。鉴此，魏良辅剥夺了弦索对节拍的控制权，将它交给鼓师。鼓师左手执拍板，右手执鼓签，其地位略等于

后世的乐队指挥。昆唱的板式共六种：极慢的一板三眼带赠板，慢板的一板三眼，中速的一板一眼带赠板，快板的一板一眼，极快的有板无眼的流水板，以及自由的散板。无论是节奏固定的上板曲，或者是节奏不定的散板曲，还包括不开唱的曲牌演奏和锣鼓点子，以及场上演员的部分念白、动作，都必须在鼓板的统领节制下进行。为此，魏良辅严格规范了各种板的下法："如迎头板，随字而下；彻板，随腔而下；绝板，腔尽而下。"以保证昆唱的"板眼分明"（《曲律》）。

魏良辅还依据南曲声腔柔缓自由的特点，将主奏旋律的任务从发声不连贯的琵琶、弦子等弹拨乐器转移到笛、箫等吹管乐器。正如顿仁所见，用弦索伴奏南曲，病在"伤板"，难以贴切板眼；相反，用气控制因而发音连贯的"笛管稍长短，其声便可就板"（何良俊《四友斋丛说》）。两者相较，后者的优势十分明显。因而至晚在唐代，乐界就已经有"丝不如竹"的定论。在竹管乐器中，由于箫音量较小而笛音量较大，故前者多用于小规模的清唱，后者则适用于各种演唱场合尤其是场上搬演。在长期的演奏实践中，曲笛技艺形成了两大特点："一曰熟，一曰软。熟则诸家唱法无一不会，软则细致缜密无所不入。"（李斗《扬州画舫录》）因此，优秀的笛师不光能在后场伴奏，由于能曲多，见识广，往往还能当"拍先"，教曲说戏，辅导演唱。

至于北曲的主要伴奏乐器弦索，昆曲场面中也为它保留了一席之地。宋徵舆《琐闻录》谓张野塘被招赘到魏家后，"并习南曲，更定弦索音，使与南音相近。并改三弦式，身稍细而其鼓圆，以文木制之，名曰弦子"。这种专门用于伴奏昆曲的三弦，又名曲弦，形制较苏州评弹艺人所用的书弦稍大，而较北方鼓书艺人所用的大三弦稍

小。它在昆曲场面中的地位非常特殊，照例被列于鼓乐一类，部分保持着北曲时代兼节奏乐器与旋律乐器于一身的旧制，只是重要性剧减。其弹奏的旋律也往往同曲笛吹奏的主旋律和而不同，从而起到了丰富昆唱伴奏音色层次的作用。曲弦演奏也有两大绝活，"其一在做头、断头。曲到字出音存时谓之腔，弦子高下急徐谓之点子。点子随腔为做头，至曲之句读处如'昆吾切玉'为断头。其一在弦子让鼓板。板有没板、赠板、撤赠、撤板之分，鼓随板以呈其技，若弦子复随鼓板以呈其技。于鼓板空处下点子谓之让，惟能让鼓板，乃可以盖鼓板，即俗之所谓清点子也"（李斗《扬州画舫录》）。

《琐闻录》中还提到昆曲场面中的另一种重要乐器，"名提琴，仅两弦。取生丝张小弓贯两弦中，相轧为声，与三弦相高下。提琴既出而三弦之声益柔曼婉畅，为江南名乐矣"。

关于提琴的来历，毛奇龄《西河词话》中有更为详赡的记述：

> 若提琴则起于明神庙间。有云间冯行人使周王府，赐以乐器，其一则是物也。但当时携归，不知所用。其制用花梨为干，饰以象齿，而龙其首，有两弦从龙口中出。腹缀以蛇皮，如三弦然而较小。其外则别有鬃弦绊曲木，有似张弓。众昧其名。太仓乐师杨仲修能识古乐器，一见曰："此提琴也"。然按之少音。于是易木以竹，易蛇皮以鲍，而音生焉。时昆山魏良辅善为新声，赏之甚，遂携之入洞庭，奏一月不辍。而提琴以传。

另据潘之恒《鸾啸小品》，则张野塘之子"以提琴鸣，传于杨氏"。虽传说异辞，而提琴之用与魏良辅一家有直接关系则是无可怀疑的。提

明·袁于令《西楼记》 明万历刊本插图

琴是较早用于戏曲伴奏的拉弦乐器，其音色幽怨凄婉，在一些旦唱抒情细曲中，有时采取停奏笛子和其他乐器，以提琴单独伴唱的处理，往往能收到动人催泪的效果。如《红楼梦》五十四回荣国府元宵夜宴，请来的小戏班先演《西楼记》《八义记》。贾母嫌太过热闹，想听清淡些的戏，便唤梨香院家班"弄个新样儿的，叫芳官唱一出《寻梦》，只提琴至管箫合，笙笛一概不用"。这也开启了后世众多戏曲剧种以拉弦乐器如京胡、高胡、板胡、二胡等为主要伴奏乐器的先河。而古提琴自身如今却只在苏州、南京两地的昆剧舞台上偶一露面，舍此而外已消失匿迹，近乎失传了。

以鼓板、曲笛为骨干的昆曲场面，其主要成员除三弦、提琴外，比较重要的尚有笙、唢呐、小锣、大锣、铙钹等。其他如箫、古琴等也在特定场合偶尔登场。按《红楼梦》五十四回：

> 贾母道："……只是像方才《西楼》【楚江情】一支，又有小生吹箫合的……"又指着湘云道："我像他这么大的时候儿，他爷爷有一班小戏。偏有一个弹琴的，凑了《西厢记》的《听琴》，《玉簪记》的《琴挑》，《续琵琶》的《胡笳十八拍》，竟成了真的了。"

以魏良辅"渐改旧习，始备众乐器"为起点，历经大约二百五十年的舞场实践，至于李斗写《扬州画舫录》的乾隆末年，各种乐器的性能、作用、主次关系，乃至演出时的位置摆布、分工兼项，都被一一固定下来，昆曲场面最终发展为如下程序：

> 后场一曰场面，以鼓为首。一面谓之单皮鼓，两面则谓之荸荠鼓，名其技曰鼓板。鼓板之座在上鬼门，椅前有小搭脚、仔凳，椅后屏上系鼓架。鼓架高二尺二寸七分，四脚方一寸二分，上雕净瓶头，高三寸五分。上层穿枋仔四八根，下层八根；上层雕花板，下层下绦环柱子，横横仔尺寸同。单皮鼓例在椅右下枋，荸荠鼓与板例在椅屏间。大鼓箭二，小鼓箭一，在椅垫下。
> …………
> 弦子之座后于鼓板。弦子亦鼓类，故以面称。弦子之职，兼司云锣、锁哪、大铙。

笛子之人在下鬼门，例用雌雄二笛，故古者笛床二枕，笛托二柱。若备用之笛，多系椅屏上。笛子之职，兼司小钹。

　　……………

　　笙之座后于笛。笙之职，亦兼锁哪。笙为笛之辅，无所表见，故多于吹锁哪时，较弦子上锁哪先出一头。其实用单小锁哪若《大江东去》之类，仍为弦子掌之。

　　戏场桌二椅四。桌陈列若"丁"字，椅分上下两鬼门八字列。场面之立而不坐者二，一曰小锣，一曰大锣。小锣司戏中桌椅床凳，亦曰走场，兼司叫颡子。大锣例在上鬼门，为鼓板上支鼓架子，是其职也。至于号筒、哑叭、木鱼、汤锣，则戏房中人代之，不在场面之数。

稍加留意便不难发现，两百年前一副昆班场面的基本编制大致应为六人：鼓板、弦子、笛子、笙（兼唢呐）、小锣、大锣。而当此热闹非凡的歌舞场中，曾经为魏良辅"赏之甚"、与"三弦之声"相得益彰"为江南名乐"的古提琴，却已经从"场面之数"中悄然引退。

四、昆腔音乐的四大构成要素

经魏良辅和他的继承者改革雅化,新声昆山腔音乐具有如下四大构成要素:曲牌、宫调、腔格和口法。

1. 曲牌

传统曲词的写作方法是倚声填词,意为按照固有乐曲的句拍、声情填词。唐刘禹锡"乃倚其声,作《竹枝辞》十余篇"(《新唐书·刘禹锡传》),宋贺铸"大抵倚声而为之词,皆可歌也"(张耒《东山词序》),是将填词称为倚声的较早例证。所谓"声",是固有的乐曲,或称"牌子"。昆曲曲文的写作承续了填词的传统,区别在于词乐为燕乐,昆曲之乐为南北曲;词按词牌,曲按曲牌;词句式固定,曲则可以加衬字。昆腔曲牌有两千多个,取材于唐宋诗词、金元诸宫调、宋元南戏、元杂剧、元明散曲、明清时调,以及宗教音乐、民间俗曲、少数民族歌曲、市井叫卖声等,牌有定腔,句有定式,字有定声。

如【北仙吕·点绛唇】:

《金钱记》一折	（则我这）	书剑生涯		几年窗下	学班马
《渔樵记·北樵》	（枉了俺）	十载攻书		半生辛苦	学干禄
《慈悲愿·北伐》	（一来为）	帝主亲差	（二来为）	老夫年迈	持斋戒
《宝剑记·夜奔》		数尽更筹		听残银漏	逃秦寇
《四声猿·骂曹》	（俺本是）	避乱辞家		遨游许下	登楼罢
《牡丹亭·冥判》		十地宣差		一天封拜	阎浮界
《虎囊弹·山门》		树木槎丫		峰峦如画	堪潇洒
《长生殿·觅魂》	（只为他）	一点情缘		死生衔怨	思重见
		中仄平平		中平平仄	平平仄

《金钱记》一折		吾岂匏瓜		一举	登科甲
《渔樵记·北樵》	（误赚了）	者也之乎		更则道	天之数
《慈悲愿·北伐》	（则将这）	香火安排		送师父	临郊外
《宝剑记·夜奔》	（好教我）	有国难投		那答儿	相求救
《四声猿·骂曹》		回首天涯	（不想道屈身躯）	扒出	他们胯
《牡丹亭·冥判》		阳世栽埋		又把俺这里	门桯迈
《虎囊弹·山门》		闷杀洒家		烦恼倒有那	天来大
《长生殿·觅魂》	（凭着咱）	道力无边		特地把神通显	
		中仄平平		仄仄　平平	仄

由于填词编剧者不一定谙熟牌子音乐，因而通常以前人所作为蓝

本，按照其句读、押韵和平仄模拟成篇。后人进而整理名家名作词格为谱式，词人按谱填词，成为通例。至此，所谓"倚声填词"的"声"也就从句拍、旋律的音乐范畴蜕变为平仄、韵脚的语音范畴。

2. 宫调

昆腔音乐的宫调体系承续自宋词和元曲，将其作为曲牌分类和联套的依据。

按照十二律"旋相为宫"的理论，十二律与七声依次组合，一律七均，理论上可以推演出八十四种不同的宫调。其中以宫为主音者称"宫"，以商、角、徵、羽和变宫、变徵为主音者称"调"，计有十二宫、七十二调，统称"八十四调"。宫调规定了均的音高、音程和调式，进而建立起均的音律规范与音乐特性。

宋词"只行七宫十二调"（张炎《词源·宫调应指谱》）。元曲进一步简化，只用"六宫十一调"，并按照不同的音乐特性或表现功能，将北曲所有三百三十五支曲牌一一划归十七宫调名下。（见周德清《中原音韵》）这个变局影响颇为深远，它预示着残存的宫调系统在戏曲兴起的历史过程中获得全新的文化角色：通过整合曲牌，实施对于曲情的管控。自此，宫调跟套式结下不解之缘，向着彰显曲牌联套体戏曲音乐的特征和要求的实用方向前行一大步。

昆腔北曲全盘继承了元曲的宫调体系，上承元曲六宫十一调体制，在各宫调下增补曲牌，标注句读韵脚、正衬板位，附列"套数分题"（李玉更定，徐于室、钮少雅等著《北词广正谱》）。昆唱北曲的谱例格式由此奠定。

北仙吕调【点绛唇】套

剧·折	[点绛唇]	[混江龙]	[油葫芦]	[天下乐]	[哪吒令]	[鹊踏枝]	[寄生草]	[寄生草]	[后庭花]	[金盏儿]		[煞尾]
气英布·赚布	●	●	●	●	●	●	●	[玉花秋]	●	●	[醉雁儿]	[赚煞]
马陵道·摆阵	●	●	●	●	●	[醉中天]						●
唐三藏·北饯	●	●	●	●	●	●			●	[青歌儿]		[尾声]
慈悲愿·女国	●	●	●	●	●	●	●	[六幺令]	●			●
四声猿·骂曹	●	●	●	●	●	●	[六幺令]	[青歌儿]	[寄生草]	[葫芦草]		●
浣纱记·访圣	●	●	●	●	●	●	●					●
牡丹亭·冥判	●	●	●	●	●	●			●	[寄生草]		●
红梨记·花婆	●	●	●	●	[胜葫芦]	●	●					[赚煞尾]
宵光剑·功宴	●	●	●	●	●	●	●					●
醉菩提·佛圆	●	●	●	●	●	●	●					[尾声]
虎囊弹·山亭	●	●	●	●	●	●	●					●
乾坤啸·劝酒	●	●	●	●	[胜葫芦]	●	●					[尾声]
十五贯·判斩	●	●	●	●	●	●	●					●
西楼记·侠试	●	●	●	●	[金盏儿]	●	●					[后庭花煞]
长生殿·觅魂	●	●	●	●	●	●	●					●

与北曲不同，南曲"本无宫调，亦罕节奏"（徐渭《南词叙录》），因而高明作《琵琶记》自称"也不寻宫数调"（《琵琶记·第一出》【水调歌头】），魏良辅著《曲律》或《南词引正》也无一字提及"宫调"。然而几乎在魏良辅改革昆山腔的同时，南曲宫调系统业已趋于定型。《旧编南九宫十三调曲谱》（简称《南九宫谱》）于嘉靖己酉（1549）定稿刊印。《南九宫谱》与《十三调谱》虽然常被并提，二者的宫调系统、曲牌名目却区别很大，甚至所用术语也不同。二谱虽勉强将南曲曲牌尽数纳入宫调，但并未能如同北曲那样，在宫调与套式之间确立较为严格的管控关系。如《浣纱记·寄子》：

(外、贴)南南吕宫引子【意难忘】(凡字调,羽调式)——(外)南羽调近词【胜如花】(凡字调,羽调式)——(贴)【前腔】——(末)南正宫引子【燕归梁】(小工调,羽调式)——(贴)南中吕宫过曲【泣颜回】(小工调,徵调式)——(外)【前腔】——(末)【前腔】——(贴、合)南大石调过曲【催拍】(小工调,宫调式)——(外、合)【前腔】——(末、合)【前腔】——(贴、外、末、合)南正宫过曲【一撮棹】(小工调,羽调式)——(外、贴、末、合)南南吕宫引子【哭相思】(小工调,羽调式)

宫调由南吕转羽调,转正宫、中吕、大石,复转正宫,落回南吕;调式则从羽调式转徵调式,复转宫调式,结于羽调式。屡屡出宫犯调,似乎漫无定规。然而细绎之,此出写伍子胥借出使齐国,托孤于友人,以存伍氏血脉。剧中父子对唱,生离死别,场景由奔齐途中转换为鲍牧府第,管色亦因之从凡字调转为小工调,并非随意。稍后汤显祖所撰《牡丹亭》第三十六出《婚走》步趋此例,表现杜丽娘回生后,与柳梦梅自南安前往钱塘赴考。舟中夫妻对唱,抚今追昔。虽不常演,也很出色:

(旦)南南吕宫引子【意难忘】(凡字调,羽调式)——(旦、净)南羽调近词【胜如花】(凡字调,羽调式)——(生)南南吕宫引子【生查子】(凡字调,羽调式)——(旦)南羽调近词【胜如花】(凡字调,羽调式)——(末)南仙吕宫【惜花赚】(正宫调,羽调式)——(末、净)【前腔】——(生、旦)南中吕宫过曲【榴花泣】(小工调,徵调式)——(生、旦)【前腔】——(众、旦、合)南大石调过曲【催拍】(小工调,宫调式)——(生、旦、合)【前腔】——(生、旦、净)南正宫

过曲【一撮棹】(小工调,宫调式)——(生、旦)南中吕宫【尾声】(小工调,羽调式)

可见维系南套音乐统一性和连贯性的主要因素是较为稳定的管色,而依据曲情发展调控音乐风格的主要因素则是调式。二者无疑都跟宫调有关,却又并非那么直接或必然。这就使宫调的特性和作用显得微妙而难以捉摸。《纳书楹曲谱》以后的昆曲乐谱大抵只标管色,不论宫调,盖由于此。

3. 腔格

传统曲唱的基本原则是"依字行腔",意为旋律的运行必须依据唱词的语音。"诗言志,歌永言。"(《尚书·尧典》)歌唱从源头上被定义为"永言",即言语的延长,因而必须严格依循语音,一旦"倒字",那就丧失了抒情表意的"言志"功能。故而昆唱注重"腔格",即声腔音乐依附协调于语音的规范,魏良辅将其表述为"五音以四声为主",并指出:"四声不得其宜,则五音废矣。"因而必须将"平上去入,逐一考究,务得中正。如或苟且舛误,声调自乖,虽具绕梁,终不足取"(《曲律》)。

昆山腔是建立在吴语的基础上的。正如王骥德所说:"在南曲,则但当以吴音为正。"(《曲律》)李渔解释道:"吴音之便于学歌者,止以阴阳平仄不甚谬耳。""乡音一转而即合昆调者,惟姑苏一郡。一郡之中,又止取长(洲)吴(县)二邑,余皆稍逊。"(《闲情偶寄》)昆唱南曲依据的语音基础是苏州读书音,或称中州韵姑苏音,保留入声字和全浊声母,具有八个声调(表1-1):

表 1-1　中州韵姑苏音四声阴阳一览表

平		上		去		入	
阴 44	阳 13	阴 52	阳 31	阴 412	阳 312	阴 5	阳 2
夫【fəʊ】	芙【vəʊ】	斧【fəʊ】	腐【vəʊ】	付【fəʊ】	负【vəʊ】	福【fo】	伏【vo】

与之相对应，昆唱南曲的四声腔格总体规范为"去声当高唱，上声当低唱，平、入声又当酌其高低，不可令混"（沈宠绥《度曲须知》引沈璟语）；在同声调中，阴声高唱，阳声低唱。具体形态如表 1-2。

表 1-2　中州韵姑苏音四声腔格形态表

字　声	腔　格
阴平声 阳平声	高平调，单长音。 单音较低，或多音渐次上升。
阴上声、阳上声	单音极低，或低起递降，或降而复升。
阴去声 阳去声	高起高豁，落于比起音低一音处。 平起高豁，落于比起音高一音处。
阴入声、阳入声	分别与阴平、阳平同高，出口即断。

在曲唱实践中，阴上字和阳上字腔格区别不大，阳去字可以通用阴去字的腔格，反之阴去字则不能唱成阳去字，应是在昆曲传播过程中中州韵姑苏音向中原音韵或北方方言妥协的结果。这就是所谓"声则平上去入之婉协"（沈宠绥《度曲须知》），是就声腔与字调的关系而言的。至于语音的另外两个要素——声母和韵母，在昆唱中也非无关紧要，沈宠绥表述为"字则头腹尾音之毕匀"。

"字头"指声母。沈宠绥《度曲须知》喻之为"字音始出"时的

"几微之端""一点锋芒",必须分辨喉、舌、齿、牙、唇及清浊尖团,轻轻吐出,"似有如无,俄呈忽隐",既清晰又圆净,方为合格。如果含糊不清,"则其审音察字犹鲜精到也";反之,如果黏滞不净,俗谓"装柄"或"摘钩头",或称"字疣",更是曲唱之大忌。由于"刻算磨腔时候,尾音十居五六,腹音十有二三,若字头之音则十且不能及一",字头所占时值极少,往往容易为曲家和听客所忽略。因而魏良辅谆谆嘱咐唱曲要留意"出字难",听曲则首先要"听其吐字""得宜"(《曲律》)。

"字腹""字尾"都与韵母有关。其中"字腹"指韵母的前半部分,包括韵头(介音【i】、【u】、【y】)和韵腹(主要元音)。它介乎字头与字尾之间,起"过气接脉"的作用,并决定字声的开、齐、合、撮"四呼"形态。唱曲时必须"由腹转尾,方有归束"。"字尾",略等于韵尾,分为阴声(噫、呜、于)和阳声(舐腭、穿鼻、闭口)两类。如"齐微、皆来两韵,以噫音收,萧豪、歌戈、尤侯与模三韵有半,以呜音收;鱼之半韵,以于音收",是为阴声;而"东钟、江阳、庚青三韵,音收于鼻;真文、寒山、桓欢、先天四韵,音收于舐腭;廉纤、寻侵、监咸三韵,音收于闭口",是为阳声。至于车遮、支思、家麻三韵没有韵尾,直出无收,"勿虑不收者也"。字尾能否处理得当,是极见功夫的。"音路稍讹,便成别字",尤其是阳声字尾,最难"收拾得好"。故而魏良辅将"转收入鼻音难"列为"曲有五难"(《曲律》)之一。

至于昆唱北曲,依据《中原音韵》"平分二义,入派三声"的原则,字声分为阴平、阳平、上声、去声四类,除取消入声而外,调值腔格悉按南音。出字收音也与南曲基本无别,故沈宠绥以为"名北而

曲不真北"(《度曲须知》)。其与南曲的区别更多体现在音乐特性而不在字调唱法。

4. 口法

在一般曲家的认识中，口法和腔格并无区别，只是说法不同而已。其实，腔格着眼于规范五音与四声的关系，借以保障歌唱艺术的言志表意功能，而并未过多涉及具体唱法。与之不同，口法考究依字行腔原则指导下的运气发声技巧，借以保障歌唱的准确规范和优美动听。前者偏重字腔规矩，后者偏重歌唱实践，不可混为一谈。

曲唱的最高典范是魏良辅，明末沈宠绥称其"声则平上去入之婉协，字则头腹尾音之毕匀，功深熔琢，气无烟火，启口轻圆，收音纯

清·李蓍冈抄本《长生殿全传》

细"(《度曲须知》),清初余怀称其"转喉押调,度为新声,疾徐、高下、清浊之数,一依本宫,取字齿唇间,跌换巧掇,恒以深邈助其凄泪"(《寄畅园闻歌记》),说的都是演唱技巧,只是当时尚无"口法"一词。较早提出"口法"概念的是清代中叶苏州曲家徐大椿(1693—1772),所著《乐府传声·序》开宗明义便说:

> 乐之成,其大端有七:一曰定律吕,二曰造歌词,三曰正典礼,四曰辨八音,五曰分宫调,六曰正字音,七曰审口法。

将"审口法"列为乐之"大端"之一,并为"口法"下了明确的定义:"何谓口法?每唱一字,则必有出声、转声、收声,及承上接下诸法是也。"然而徐大椿《乐府传声》讨论的主要还是五音四呼、四声阴阳、归韵收声、起调落腔、高低轻重、顿挫徐疾等曲唱原则,同曲家们理解的口法还不完全是一回事。

老曲家们时时挂在口边的"掇叠擞嚯(霍)"四字口诀不知始于何时何人,最早将其载入文献并逐条加以解释的是苏州曲家王季烈(1873—1952):

> 口法中俗有所谓掇叠擞霍者。……掇者,一腔中稍加顿逗,而唱作两腔。……叠者,将其腔重叠唱之。……擞者,摇曳其音之腔也。
>
> ……霍者,即古时所谓顿音……只要闭口带过,不可延长……(《螾庐曲谈》)

在此基础上，王季烈还增列了豁、断二法：

> 豁者，即送足其音，向高一带，而即落下……。断……则一出口即断，极其短促。(《螾庐曲谈》)

这些口法大多与字声有关，"俗云去用豁，上用嚯，入用断"（王季烈《螾庐曲谈》）。

此外，"叠"常用于平声字腔中，将原音叠唱一次或数次，以扣住尾声，不使上扬或下坠。叠唱一次又称"掇"或"撮"，叠唱多次则称"二叠""三叠"等。"擞"又称"嗽"或"颤"，可用于任何字腔，但用于去声字腔头特别合适，将原音起伏摇曳，古人所谓"迟其声以媚之"。

兹后俞振飞编《粟庐曲谱》，所附《习曲要解》分析为带、撮、带连撮、垫、叠、三叠、啜、滑、擞、豁、嚯、哗、拿、卖、橄榄、顿挫十六法，首开混同"腔格"与"口法"概念之先例。再后又在《振飞曲谱·习曲要解》中加以微调，将"三叠"归并于"叠"，另列"叠连擞"，仍是十六法。除王季烈已定义的"掇叠擞嚯豁断"六法而外，大抵有：

> 哗腔：即传统"吞吐"唱法中的"吐"字法，常用于阴上声字腔，用力喷吐，出音稍高于原音，以表现吴语阴上声字调高起全降的特点。有时也用于送气的阳平声字腔，俗称"阴出阳收"。
>
> 连腔：用于区隔单长音，以免冗长单调。通常用法，凡遇合、上、尺、六等音加上邻音，凡遇四、工、五等音加下邻音，

以避免出现凡、乙二音。

垫腔：又称"揉"，常用于上行声腔，垫于原有两工尺间，以增其圆润缠绵。偶用小字工尺表示。

滑腔：常用于下行声腔，垫于原有两拍之间，以增其跌宕生动。

啜腔：用于一拍中两音相连上行处，在不改变原时值的前提下，将两音重复唱两遍，以增其迂回曲折。偶用小字工尺表示。

拿腔：俗称"做板"。将某字"拿住"，突然放慢速度，然后急转直下，以营造某种感情氛围。多用于配合舞台表演。

卖腔：常用于散板曲中，将某工尺的时值自由延长，以营造某种感情氛围。多用于配合舞台表演。

橄榄腔：用于上板曲的宕三眼或散板曲的卖腔，演唱时由抑而扬，再由扬而抑，将音量控制为首尾细小，中间宏大，状如橄榄，以求收放有度。

顿挫腔：用于三个工尺顺序上行处，在第一音出口后稍加停顿，是谓"顿"，虚唱第三音，是谓"挫"。然后顺序唱二、三两音，以求顿挫有致。

其中"啍"类似六法之"叠""嚯""豁""断"，攸关字声。而"连""垫""滑""啜""顿挫"类似六法之"擞"，今人所谓"装饰音"，明人所谓"即旧声而加以泛艳者也"（徐渭《南词叙录》）。其余"拿""卖""橄榄"则是轻重、徐疾的控制，专为美听的歌唱技巧，跟五音四声毫无瓜葛。这也足证，将"腔格"与"口法"混为一谈是不合适的。

曲牌、宫调、腔格、口法,是昆腔音乐的四大构成要素,也是度曲家研习传承昆腔艺术的基本法门,缺一不可。而在诸多要素中,"惟口法则字句各别,长唱有长唱之法,短唱有短唱之法,在此调为一法,在彼调又为一法,接此字一法,接彼字又一法,千变万殊。……全在发声吐字之际,理融神悟,口到音随。顾昔人之声已去,谁得而闻之?即一堂相对,旋唱而声旋息,欲追其已往之声,而不复在耳矣。"(徐大椿《乐府传声·序》)昆唱口法变化多,领悟难,既不可记录,也无法教学,个中虚实吞吐、疾徐抑扬的微妙关系大多难以形诸文字,因而掌握传承尤为不易。

综上,新声昆山腔的形成是一个延续二百余年的漫长演化过程。明代嘉靖、隆庆年间魏良辅的昆唱实践和曲学建树无疑为这一过程砥定了正确的发展方向,他本人也因此成为民族声乐艺术最高典范昆曲的缔造者并获登"曲圣""鼻祖"的乐坛至尊之座。然而征之史实,魏良辅或许更宜于被认定为明清两朝成千上万乐工曲家中的杰出一员。在他之前已有他"每有得必往咨焉"(张大复《梅花草堂笔谈》)的老乐人过云适,在他同时则有"吴郡与并起者"(潘之恒《鸾啸小品》)周梦谷、滕全拙、朱南川诸家,在他之后更有赖于梁辰鱼、张新、钮少雅、沈宠绥、徐大椿等人的不息薪传。直到乾隆、嘉庆年间,经叶堂、钮树玉师徒之手,新声昆山腔才得以最终定型。这恰当李斗《扬州画舫录》成书前后,昆曲艺术已步入舞场演出的鼎盛期。

第二章

词山曲海谱昆腔

苏州昆曲 >>>

魏良辅改革昆山腔,使新声昆山腔以流丽悠远、典雅邈绵的艺术面貌在诸腔并起的激烈竞争中脱颖而出,取得了无可争辩的正声雅乐的地位。按魏良辅"所度之曲,则皆《折梅逢使》《昨夜春归》诸名笔;采之传奇,则有'拜星月''花阴夜静'等词"(沈宠绥《度曲须知》),还曾为《琵琶记》《拜月亭》点板,企图借助这些流行较广的名家散曲和宋元南戏来推广新声昆山腔。那么,这些被魏良辅"借"来用昆山腔歌唱的散曲、戏曲,可以被称为"昆曲"吗?

　　明代还没有"昆曲"这一词汇或概念,沈宠绥姑称之为"魏良辅'所度之曲'"。直到清康熙初年王正祥编《新订十二律京腔谱》,《总论》中第一次出现"昆曲"一词:

> 迨乎有明,乃宗其遗意,而昆弋分焉。昆曲之相传也,犹赖有诸词名家,如高则诚、唐六如、沈青门、梁少白辈,较羽论商,而腔板始备。若夫弋曲之失度也,则其音虽存,而知者鲜矣。

除了"昆曲",同时还有"弋曲"。详其义,则是分别指昆山腔和弋阳腔"所度之曲"。与"昆曲"相关的"诸词名家"都上榜吕天成《曲品》并名列前茅:

| 高则诚(明) | 旧传奇 | 神品 |
| 唐六如(寅) | 不作传奇而作散曲者 | 上品 |

| 沈青门（仕） | 不作传奇而作散曲者 | 上品 |
| 梁少白（辰鱼） | 新传奇 | 上中品 |

九十年以后的乾隆末年，人们对昆曲有了更明确的定义。按雷琳《渔矶漫钞·昆曲》：

> 昆有魏良辅者造曲律，世所谓昆腔者自良辅始。而伯龙独得其传，著《浣纱》传奇，梨园弟子喜之。

魏良辅制定曲律，被推为"昆腔"鼻祖；而梁辰鱼按照昆腔曲律创作《浣纱记》传奇，称为"昆曲"。这大致吻合后世的认知。

综上，我们可以这样理解：广义的"昆曲"是谓以昆山腔"所度"的一切词曲，包括"借"来的宋元南戏、元明散曲等，并非昆山腔独家专利，弋阳腔、海盐腔及余姚腔等各家子弟都能改调演唱。而狭义的"昆曲"则专指从梁辰鱼《浣纱记》开始的"新传奇"，或称"明清传奇"。排除明清传奇中的少量"弋（阳腔）曲"或其他非昆腔剧目，狭义的"昆曲"更宜定义为"昆腔传奇"。为昆山腔"量身定制"的昆腔传奇利用吴地丰富的人文资源，打造起一份具有专利权的文学家底，帮助昆山腔彻底摆脱了"借衣穿"的尴尬局面，在案头剧本和场上搬演之间架起一座桥梁，深得"梨园弟子"喜欢，热演于昆曲剧场，成为正在崛起的新声昆山腔亟须的文学创作。

似乎是顺应历史的呼唤，一位按新声昆山腔格律创作的传奇高手出现在吴中文坛上。他就是梁辰鱼。

一、梁辰鱼和昆山派

梁辰鱼（1519—1591）字伯龙，号少白，自署仇池外史，昆山人。"好任侠"，"喜音乐"，精通元曲，进而"自翻新调"，"又与郑思笠精研音理，唐小虞、陈梅泉五七辈杂转之，金石铿然"（张大复《梅花草堂笔谈》）。据说他还得到过魏良辅的指导，并且"独得其传"（雷琳《渔矶漫钞》），著有诗文集《鹿城集》（已佚），杂剧《红线女》《红绡》，散曲《江东白苎》，弹词《江东二十一弹词》，传奇《浣纱记》《鸳鸯记》，以《浣纱记》为代表作。

《浣纱记》，又名《吴越春秋》，全剧以范蠡、西施的爱情线索串络吴越之间的政治斗争。创作素材既有采自各种文献的史料，也有流传吴地民间的传说，一并熔铸为作者天才的艺术构思。传奇大致保留了越王勾践卧薪尝胆，范蠡进西施谋吴，吴王夫差沉溺酒色，听信伯嚭逸言，杀害伍子胥，越军乘机偷袭，夫差败亡，勾践继霸，范蠡西施泛舟五湖这一故事梗概。难得的是梁辰鱼向这个历史传统题材倾注了自身独特的审美情趣与生活感受，从而生动地诠释了十六世纪江南知识分子阶层关于人生价值的思考和追求。

梁辰鱼不是那种整日静坐书斋、埋头经书的迂腐儒生，而是一个

满身豪侠之气的吴中才士。他"风流自赏,修髯美姿容,身长八尺"(张大复《梅花草堂笔谈》),"逸气每凌乎六郡,而侠声常播于五陵"(梁辰鱼《拟出塞·序》)。可惜像许多读书人一样,梁辰鱼虽不乏治国安邦、光宗耀祖的才志,在那个必须通过仕途才有可能在政治上有所作为的时代,他却终老一领青衫,没能取得半点功名,"身有八尺之躯,而家无百亩之产"(屠隆《梁伯龙鹿城集序》)。于是空怀抱负,放浪形骸,"或鹖冠褐裘,拥美女,挟弹飞丝,骑行山石","千里之外,玉帛狗马,名香琛玩,多集其庭;而击剑扛鼎、鸡鸣狗盗之徒,乃至骚人墨客、羽衣草衲、世出世间之士,争愿以公为归",甚至当"尚书王世贞、大将军戚继光特造其庐"时,他也故作通脱,"于楼船箫鼓中,仰天长啸,旁若无人"(张大复《昆山人物传》)。同时,寄情词曲,驰骋藻采,借古人酒杯,浇胸中块垒,以稍稍发舒那满腔的愤懑不平之气。《浣纱记》首出开场白【红林檎近】就是作者心态的写照:

> 佳客难重遇,胜游不再逢。夜月映台馆,春风叩帘栊。何暇谈名说利,漫自倚翠偎红。请看换羽移宫,兴废酒杯中。骥足悲伏枥,鸿翼困樊笼。试寻往古,伤心全寄词锋。问何人作此?平生慷慨,负薪吴市梁伯龙。

这使我们联想起《三国演义》卷首所引杨慎【临江仙】词:"白发渔樵江渚上,惯看秋月春风。一壶浊酒喜相逢。古今多少事,都付笑谈中。"《红楼梦》第一回诉说"缘起"之后题写的短诗:"满纸荒唐言,一把辛酸泪。都云作者痴,谁解其中味?"古今才人,其身世遭

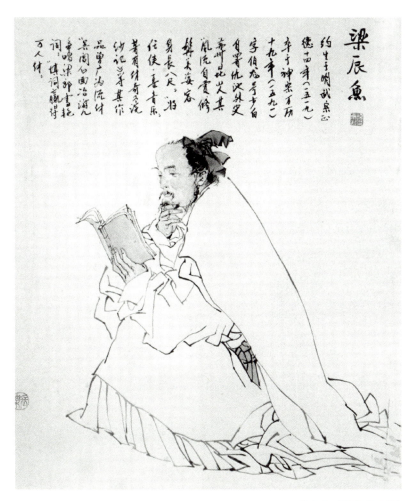

张晓飞《梁辰鱼画像》

际为何竟这般惊人相似!

　　个人抱负既无从实现,国家命运又如此堪忧。梁辰鱼生活的时代,内有昏君奸臣,朝纲弛乱;外有鞑虏倭寇,海疆不宁。十六世纪

的朱明王朝，与两千年前夫差统治下的吴国有不少类似之处。梁辰鱼剪裁吴越春秋历史题材，创作《浣纱记》新腔传奇，"试寻往古"兴废之迹，褒扬忠臣义士，抨击昏君奸相，其中是否包含有借古讽今，警诫当朝的良苦用心呢？从卷首"伤心全寄词锋"的"慷慨"表白来看，这应该是不言而喻的。

正因如此，梁辰鱼写范蠡西施的爱情故事就没有像一般传奇作家那样局限于男女情爱本身，而是着重展现这对情人过人的胆略和坚强的意志，全力褒扬他们为复国大业不惜牺牲个人情感的义举。作为剧中的主人公，作者满腔热情地在范蠡和西施身上寄寓了自己最美好的人生理想。身负复国重任的越大夫范蠡，为了迷惑吴王夫差，使越国得到喘息和重建的时机，毅然决定"为天下者不顾家"，将自己的未婚妻进献给吴王。面对未婚妻的质疑、责问，他耐心地分析利害：

> 小娘子美意，我岂不知？但社稷废兴，全赖此举。若能飘然一往，则国既可存，我身亦可保，后有会期，未可知也。若执而不行，则国将遂灭，我身亦旋亡，那时节虽结姻亲，小娘子，我和你必同做沟渠之鬼，又何暇求百年之欢乎？（梁辰鱼《浣纱记·聘施》）

最终说服了西施。当西施从吴国归来时，范蠡又打破陈腐的贞操观，仍和西施完盟成婚，并放弃功名富贵，双双泛湖而去。

西施的性格与范蠡不同，作为女性，一开始她更关心自己和范蠡的爱情，她只希望能和范蠡得成眷属，结成连理。所以当范蠡向她说出计划时，她惊疑，她不理解，她不愿意接受这样的安排："何事儿

郎忒短情，我真薄命。"但一旦范蠡向她晓以大义，为了爱情，为了心爱的人的事业，为了越王和越国百姓，她终于挺身而出，背负特殊的使命入吴："今投异国仇雠，明知勉强也要亲承受。"而将个人幸福置之度外。

《浣纱记》把范蠡、西施塑造成为国家利益勇于献身的英雄。剧本最后安排"泛湖"结局，则是对这对英雄的美好祝福，希望他们能在功成身退之后，重新找回本该属于自己的幸福，过上神仙眷属的生活。作者通过巧妙构思将范蠡、西施的悲欢离合同吴越两国的盛衰兴亡紧密结合起来，从而开创了昆腔传奇"借离合之情，写兴亡之感"的全新思路，直接给予后世吴伟业《秣陵春》、"南洪北孔"《长生殿》和《桃花扇》等名剧的创作以深远影响。在语言风格方面，《浣纱记》通本曲词典丽华美，说白多用四六骈文，极少口头散语。"自梁伯龙出，而始为工丽之滥觞"（凌濛初《谭曲杂札》），从而确立了昆腔传奇迥异于宋元南戏的文学特性。

梁辰鱼深谙音律，《浣纱记》恪守新声昆山腔格律，"传奇家曲别本，弋阳子弟可以改调歌之，惟《浣纱》不能"（朱彝尊《静志居诗话》）。此剧一出，很快便风靡吴中曲坛，所谓"吴阊白面冶游儿，争唱梁郎雪艳词"（王世贞《嘲梁伯龙》），"歌儿舞女不见伯龙，自以为不祥"，甚而至于"谱传藩邸戚畹、金紫熠爚之家，而取声必宗伯龙氏，谓之昆腔"（张大复《梅花草堂笔谈》），从而对新声昆山腔的传播弘扬起到了极大的推动作用。

当然，新声昆山腔的迅速扩张绝非一人一剧之力，也没有任何一条材料可以确认《浣纱记》是首部用魏良辅新声昆山腔演唱的传奇剧本。历史事实是，差不多与梁辰鱼同时，苏州地区有好些人也在积极

尝试按照新声昆山腔格律进行戏曲创作，并推出了一大批昆腔传奇，成为昆曲艺术文学宝库中的镇库之作。戏曲史家认为这是昆腔传奇创作的第一个高峰期，而主要活动在明代嘉靖、隆庆年间、以梁辰鱼为代表的这批吴中戏曲作家，以他们辉煌的创作成果和相近的艺术趋向共同构成了第一个昆腔传奇作家群落——昆山派，其主要成员还有张凤翼、郑若庸、许自昌、陆采等。

张凤翼（1527—1613）字伯起，长洲（今江苏苏州）人。嘉靖四十三年（1564）举人，精于曲律，"晚喜为乐府新声"，曾自扮蔡伯喈，命其子扮演赵五娘，父子同演《琵琶记》，"观者填门，夷然不屑意"（徐复祚《三家村老委谈》）。著有诗文集《处实堂集》、散曲集《敲月轩词稿》。另著传奇《阳春堂六传》，传世者有《红拂记》《祝发记》《窃符记》《虎符记》《灌园记》等五种，以《红拂记》为最。该剧取材于唐人传奇，将小说《虬髯客传》中红拂随李靖夜奔和孟棨《本事诗》中徐德言与乐昌公主破镜重圆这两个故事糅合起来，并将红拂与李靖、德言与乐昌两对夫妇的爱情故事放置在隋唐代兴的沧桑变革中加以锤炼熔铸，从而热情歌颂了扫除边患、安民定邦的书生李靖和他的红颜知己侠女红拂，在一定程度上反映了当时知识阶层的生活理想。加上可观的文采和新声腔调，此剧甫出，一度"天下爱伯起新声甚于古文词"（徐复祚《曲论》），"演习之者遍国中"（沈德符《万历野获编》），引起强烈的社会反响。

郑若庸，诸生，工诗，与谢榛齐名，著有《蛣蜣集》。另有《玉玦记》《大节记》《五福记》等传奇三种，现仅《玉玦记》存世。该剧作于嘉靖六年（1527）之前，在南宋抗金战争的历史背景上敷演王商与秦庆娘悲欢离合的故事：王商进京应试，流连妓家，财尽遭弃。

秦氏遇乱逃难，为贼人所擒，剪发毁容，誓死守节。经过一番波折磨难，夫妻终于团聚。传说《玉玦记》故事中融入了作者的生活经历，它对于妓院内幕的揭露，曾使"一时白门杨柳，少年无系马者"（朱彝尊《静志居诗话》），产生较大的社会影响。该剧开创了昆腔传奇以才子佳人悲欢离合的"一人一事"为主脑的结构模式，语言形式上"典雅工丽，可咏可歌，开后人骈绮之派"（吕天成《曲品》）。作者严格遵照《中原音韵》检韵写作，混韵现象极少，体现出文人曲家严守规范的艺术取向。

许自昌（1578—1623）字玄祐，号梅花墅主人，长洲人，世居甪直。诸生，曾官中书舍人。擅诗文，著有《樗斋诗钞》《樗斋漫录》等。嗜好戏曲，家蓄戏班，"宴客唱和，风流声伎，并甲吴中"（《吴郡甫里志》），一时名士如张凤翼、钟惺、文震孟、董其昌、张采、王穉登、侯峒曾、陈子龙、陈继儒等都是许家梅花墅的常客。所作传奇存世者三种：《水浒记》《橘浦记》《灵犀佩》，以《水浒记》为著。该剧事本《水浒传》第十三回到第二十一回中晁盖、宋江事迹，以及第三十九、四十回闹江州、劫法场等情节，略加渲染而成。其中张三郎借茶、阎婆惜活捉等，则出自作者增饰，描写阎婆惜情恋心理细致入微，成为昆曲舞台上久演不衰的名折。

陆采（1497—1537）字子玄，号天池，长洲人。生性狂放，日夜与人畅饮高歌，不事举业。传世剧作有《明珠记》《怀香记》《南西厢记》三种。其中《明珠记》作于十九岁时，取材唐人传奇《无双传》，写王仙客、刘无双离合故事，背景是卢杞专权和朱泚之乱。"曲既成，集吴门老教师精音律者，逐腔改定，然后妙选梨园子弟登场教演"（钱谦益《列朝诗集小传》），盛行一时。

翻元人王实甫《西厢记》为昆腔传奇的明代曲家除陆采外尚有李日华,前者删改较多,后者则忠实原作,"区区小心"(青木正儿《中国近代戏曲史》)。而后世昆曲舞台时常搬演的《西厢记》折子如《游殿》《闹斋》《惠明》《寄柬》《跳墙》《着棋》《佳期》《拷红》《长亭》《惊梦》等,皆出自李日华手笔。遗憾的是李日华其人失载于史传方志,我们只知道他是生活于嘉靖年间的吴县人,生平事迹已难以考求。

昆山派传奇中还有一部不能不提到的传世杰作——《鸣凤记》,其作者有王世贞、唐凤仪二说,两人都是太仓人。剧本描写嘉靖年间杨继盛、夏言等八谏臣与权奸严嵩父子及其爪牙之间的一场政治斗争,还穿插了河套失地、倭寇入犯等重大时事。作品扶正祛邪、褒忠贬佞的政治倾向极其鲜明,表现出强烈的战斗精神。此剧在嘉靖四十一年(1562)五月初演于王世贞府第,焦循《剧说》卷六对此有生动的记载:

> 《鸣凤》传奇……词初成时,(弇州)命优人演之,邀县令同观。令变色起谢,欲亟去。弇州徐出邸报示之曰:"嵩父子已败矣。"乃终宴。

《鸣凤记》把现实政治斗争搬上戏曲舞台,从而开创了昆腔传奇干预时政、反映时事的风气。明清之际许多戏曲家竞写"时事新剧",李玉《清忠谱》、孔尚任《桃花扇》等,足称《鸣凤记》的有力嗣响。

通常被戏曲家归入昆山派的传奇作家还有鄞县(今浙江宁波鄞州区)人屠隆(1542—1605)和宣城人(今属安徽)梅鼎祚(1549—

1615）。前者有《修文记》《彩毫记》和《昙花记》，后者则有《玉合记》和《长命缕》。昆山派传奇创作的整体艺术风貌是讲究文采的绚丽、曲词的典雅，因而有人又称之为"骈俪派"。这不仅把昆腔传奇同兹前以质朴本色为特征的元杂剧、宋元南戏区别开来了，而且也非常符合前期昆曲活动厅堂氍毹、雅集征歌的环境氛围，尤其是非常符合合作家和观众双重身份于一体的文人雅士们的审美趣味。如果说有什么问题的话，首先恐怕是雅丽的唱词常常会远离剧场情景并同剧中人物的性格身份格格不入。如许自昌《水浒记》三十一出《冥感》，贴旦扮阎婆惜的鬼魂上场，所唱【梁州新郎】曲词竟然是这样的：

> 马嵬埋玉，珠楼堕粉，玉镜鸾空月影。莫愁敛恨，枉称南国佳人。便医经獭髓，弦觅鸾胶，（怎济得）鄂被炉烟冷。（可怜那）人去章台也一片尘，铜雀凄凉起暮云。看碧落箫声隐，色丝谁续恹恹命？花不醉，下泉人。

同样，副净扮张三郎同门外鬼魂对话时所唱的也是一支雅得不能再雅的【渔灯儿】：

> 莫不是向坐怀柳下潜身？莫不是过男子户外停轮？莫不是携红拂越府私奔？莫不是仙从少室，访孝廉封陟飞尘？

句句用典，有些典故还相当冷僻，不知作者是偶然忘记还是故意不理会阎、张二人并非才子佳人这一铁定的事实，只顾了掉书袋填学问。吴梅曾批评上举【梁州新郎】曲词"以堆垛为能事，深无足取，一句

一典,辞意先自晦涩矣。试问马嵬坡、绿珠楼、莫愁湖、獭髓、鸾胶、鄂君被、章台柳等故事,阎婆惜以不甚识字女子,能否知之?"(《曲学通论》) 这也给搬演此剧的伶人出了道难题:一是难以弄懂词意,再是即使弄懂了也难以用身段将曲情准确地向观众传达。于是至今常演于昆曲舞台的《活捉》,演员的曲唱和念白、表演全不相干,台上台下约定俗成地不去关心唱了些什么,只顾欣赏通俗"发噱"的苏白和引人入胜的人鬼之恋。戏可以说是精彩纷呈,只不过置昆曲"四法"之首的"唱"字于不顾,总是一种遗憾,而造成这一遗憾的主要原因无疑是昆山派传奇作家的藻采癖。同时,片面追求词采还导致了另一重大偏失,那就是对曲律曲韵的忽视。"真文庚亭,模糊一片"(吴梅《曲学通论》),又不避重韵,以词曲艺术的文体要求衡量之,它们又显得粗糙。当然,像《水浒记》之类雅俗共不欣赏的传奇作品已趋于昆山派的末流。这也是随后兴起的吴江派所亟须解决的问题。

二、沈璟与吴江派

热热闹闹地开了场,这戏渐渐唱得有滋有味起来,演的人入了迷,听的人也上了瘾,在传奇的世界里恍然忘了时间。听笛声一声两声,蓦然便到了万历年间。离昆山派的亮相不过短短几十年,此时的昆曲舞台却早已是"姹紫嫣红开遍"(《牡丹亭·惊梦》),案头创作、场上表演和理论批评全面繁荣,名家、名作、名伶大量涌现。吴江人沈璟和临川(今江西抚州)人汤显祖的名字在这一阶段最响亮,他们的论争也就成为中国戏曲史上的重大事件。

沈璟(1553—1610)字伯英,号宁庵,又号词隐生。吴江人。万历二年(1574)进士,授兵部职方主事,历官礼部仪制司主事、吏部稽勋司员外郎、光禄寺丞,万历十八年(1590)辞官归里,"息轨杜门",独寄情于声韵,专心从事曲律研究和传奇创作,"精心考索者垂三十年"(王骥德《曲律》)。著有诗文集《属玉堂稿》,散曲集《情痴寱语》《曲海青冰》,曲论曲谱《增订查补南九宫十三调曲谱》《遵制正吴编》《论词六则》《唱曲当知》《古今词谱》《评点乐府指迷》《北词韵选》《词隐先生杂著》《古今南北词林辨体》等,以及《属玉堂传奇》十七种。

沈璟曲论的要点有二。一是"声律说",即强调戏曲作品必须"合律依腔",这是其曲论的核心。他提倡"词人当行,歌客守腔",强调作家和演员都必须严守昆曲格律,否则,"纵使词出秀肠,歌称绕梁,倘不协律吕,也难褒奖"。大声疾呼"大家细把音律讲"(【二郎神】套曲《词隐先生论曲》),这主要是针对当时有些戏曲家不讲求抑或不懂得新声昆山腔的声腔格律,填词度曲信手随意的弊病而发的。二是"本色论",即提倡传奇曲词的本色自然。他自称"鄙意僻好本色"(《词隐先生手札二通》)。具体说,就是反对在曲词中堆垛学问,刻意雕缋华章丽句,主张浅近通俗,质朴上口,富有生活气息。这显然是对前期昆曲过分追求骈俪,甚至晦涩生僻的艺术面貌的批评和纠正。

沈璟的传奇创作,是就其曲学理论的身体力行的实践。所著《属玉堂传奇》十七种,按吕天成《曲品》评论次序为《红蕖记》、《埋剑记》、《十孝记》、《分钱记》、《双鱼记》、《合衫记》、《义侠记》、《鸳衾记》、《桃符记》、《分柑记》、《四异记》、《凿井记》、《珠串记》、《奇节记》、《结发记》、《坠钗记》(一名《一种情》)和《博笑记》。其中最著名的是《义侠记》。

《义侠记》取材于《水浒传》,表现武松"仗义除奸"和"济弱锄强"的英雄本色,剧本刻意把武松士大夫化,突出其侠义和忠烈,宣扬了"名将出衡茅"的思想。吕天成《义侠记序》评论说:"武松一萑苻之雄耳,而闾里少年靡不侈谈脍炙。今度曲登场,使奸夫淫妇、强徒暴吏,种种之情形意态,宛然毕陈。而热心烈胆之夫,必且号呼流涕,搔首瞋目,思得一当以自逞,即肝脑涂地而弗顾者。以之风世,岂不溥哉!"《义侠记》的矛头所指是现实社会中的"奸夫淫

妇、强徒暴吏",目的则是为了"风世"。因而作品问世之后,"优人竞演之"(吕天成《曲品》),《打虎》《戏叔》《别兄》《挑帘》《裁衣》《捉奸》《杀嫂》等更是昆曲舞台上至今常演的传统折子戏。

在沈璟其他较有影响的传奇作品中,《红蕖记》是作者辞官归里不久所作的一部爱情戏,改编自《郑德璘传》,写韦楚云和曾丽玉对自主爱情的热烈追求,表现了对"存天理,去人欲"的理学说教的强烈不满。同样表达这种不满的还有《坠钗记》和《双鱼记》。前者写何兴娘为情而死,死后借妹妹庆娘之形,同意中郎君崔嗣宗做了一载

明·沈璟《红蕖记》 明刊本插图

人鬼夫妻，与《牡丹亭》有异曲同工之妙。后者则据马致远《荐福碑》杂剧改编而成，写邢春娘与刘皞忠于爱情，历尽磨难，终得团圆的故事。剧中的另一个重要人物是刘皞的生死之交石若虚，作者热情地赞美了两人始终不渝的友情，并以此针砭"世路知交薄，门庭畏客频"的世风。这一主题在《埋剑记》中得到进一步的深化。主人公吴保安十分不满世态炎凉的现实："当面输心背面笑，嗟世态之悠悠；覆手作雨翻手云，恨交情之落落。"挚友郭仲翔身陷蛮地，他离家乡，别妻儿，历尽艰辛，终于将他赎回。作品在歌颂信义友情的同时，狠狠鞭挞了见利忘义之徒。

《博笑记》是沈璟最后的一部作品，结撰颇具特点。全剧二十八出，敷演十个故事，每个故事相对独立，出数不限，比较灵活机动，突破了昆腔传奇的一般体式。这些故事"杂取《耳谈》中可喜可怪之事"，多角度地反映了明代恶浊的世态人情，寓"可叹可悲之意"于"似讥似讽"之中，大多具有针砭时弊的积极意义。如《乜县佐竟日昏眠》揭露了官僚乡宦昏聩颓靡的精神状态，《起复官遘难身全》《巫举人痴心得妾》《诸荡子计赚金钱》抨击了诈骗钱财的丑恶行径，《恶少年误鬻妻室》和《穿窬人隐德辨冤》则剖析了见利忘义之徒的卑鄙灵魂。需要指出的是，沈璟的传奇作品着力展示市井风习，描摹百姓情态，体现了昆腔传奇市民化的鲜明特点。

围绕在沈璟周围，有一批志同道合的曲作家。他们互相推服，交往密切，形成了一个阵容庞大的吴江曲派，主要成员有冯梦龙、袁于令、顾大典、徐复祚、沈自晋等人。

冯梦龙（1574—1646）字犹龙，别号姑苏词奴、东吴龙子犹、墨憨斋主人等，长洲人。一生寄情于通俗文学，辑有拟话本小说集《喻

世明言》《警世通言》《醒世恒言》和吴歌集《桂枝儿》《山歌》《夹竹桃》等行世。又精通音律，早年得沈璟亲自指点。曾编纂《墨憨斋新谱》《墨憨斋词谱》，用以补正沈璟《南九宫十三调曲谱》。他认为"词肤调乱，而不足以达人之性情"（《太霞新奏序》），因而必须制订法严论苛的曲律，"悬完谱以俟当代之真才庶有兴者"（《曲律·叙》）。为了贯彻吴江派的曲学观点，冯梦龙还曾改订汤显祖、李玉等人的剧作十四种，连同自己创作的两种，汇刻成《墨憨斋定本传奇》。其改编大致以协调韵律、便利歌唱为宗旨，他宣称"若夫律必叶、韵必严，此填词家法，即世俗议论不及，余宁奉之惟谨"（《墨憨斋重定新灌园传奇·序》）。后世搬演极盛的《春香闹学》《游园惊梦》《拾画叫画》等《牡丹亭》名出，采用的都是墨憨斋改订本。

冯梦龙创作的两种传奇是《双雄记》和《万事足》。《双雄记》影响较大，吕天成《曲品》谓"闻姑苏有此事，此记似为其人泄愤耳"。剧写丹三木出于吞并侄儿丹信财产的险恶用心，不惜以劫财杀婶之罪相陷害，致使丹信夫妻及义弟刘双含冤下狱。丹信和刘双历经磨难，终以平倭定乱之功封拜昭雪。作品继承了《鸣凤记》取材现实生活、反映重大时事的特点，一方面以东南沿海倭寇骚扰，西北边陲外族挑衅的政局作为故事背景，从而赋予"双雄"为国立功的机会；另一方面又把"骨肉之变"与"贪酷的官府"紧相勾连，通过写作"钱房"、讼师、贪官沆瀣一气，为非作歹祸害百姓的"丹三木之事"对晚明社会现状做了全景式的真实披露。

袁于令（1592—约1672）初名晋，字韫玉，号箨庵，吴县人。万历年间诸生。曾任荆州知府，以抵牾上司落职，纵情诗酒。吴伟业有"吴郡佳公子，风流才调，词曲擅名"（《梅村诗集》）之评，黄宗羲

则许为"词家巨手"。著有诗文集《留砚斋稿》《及音室稿》，杂剧《双莺传》《战荆轲》，以及传奇《西楼记》《珍珠衫》《鹔鹴裘》《窦娥冤》《瑞玉记》《玉符记》《汨罗记》《合浦记》《长生乐》（后五种已佚），合称《剑啸阁传奇九种》，尤以《西楼记》著称于世。此剧演述于鹃（叔夜）与名妓穆素徽的悲欢离合故事，据说是袁于令自写生活经历之作。张岱曾称赞《西楼记》为袁于令的《还魂记》，说这部作品"只一情字，《讲技》《错梦》《抢姬》《泣试》，皆是情理所有"（《答袁箨庵》），成为继《牡丹亭》之后又一部以至情反抗礼教的杰作。祁彪佳《远山堂曲品》谓："传青楼者多矣，自《西楼》一出，而《绣襦》《霞笺》皆拜下风，令昭以此名噪海内。"加之袁于令恪守吴江家风，在音律方面十分考究，自称"纵思敲字句，无敢乱宫商"，因此作品在音乐方面非常成功："自《西楼记》出，海内达官文士、冶儿游女，以至京师戚里，旗亭邮驿之间，往往抄写传诵，演唱迨遍"（陈继儒《墨憨斋重定西楼楚江情·原叙》）。

顾大典（1540—1596）字道行，一字衡宇，吴江人。隆庆二年（1568）进士，万历间官至山东按察使、福建提学副使，因"放于诗酒"遭劾辞归。"家有谐赏园、清音阁，亭池佳胜。妙解音律，自按红牙度曲。今松陵多蓄声伎，其遗风也。"（钱谦益《列朝诗集小传》）所作传奇有《青衫记》《葛衣记》《义乳记》《风教编》，合称《清音阁四种》。

徐复祚（1560—约1630），字阳初，自号三家村老、破悭道人，常熟（今属江苏）人。为张凤翼之婿，曾从之受曲学。著有《三家村老委谈》《南北词广韵选》等曲学论著。戏曲作品则有杂剧《一文钱》《梧桐雨》《闹中秋》，传奇《红梨记》《投梭记》《宵光剑》《祝

发记》《雪樵记》《题塔记》《题桥记》等，其中最著名的是《红梨记》传奇。该剧改编自元人张寿卿《谢金莲诗酒红梨花》杂剧，写才子赵汝州和名妓谢素秋的爱情故事。剧中《亭会》《花婆》等出至今盛行曲坛舞场。徐复祚论曲恪守吴江家法，力主当行本色。他创作的曲词也大多明白精警，无堆垛僻典华藻之弊，因而具有较强的感染力。如《红梨记·草地》中那支得到后人激赏的【倾杯玉芙蓉】：

> 抵多少烟花三月下扬州，故园休回首。为甚的别了香闺，辞了瑶台，冷了琵琶，断了笙簧？怎禁得茄芦塞北千军奏，怕见那烽火城西百尺楼。似青春柳，飘零在路头，问长条，毕竟属谁收？

据杨恩余《词余丛话》，同治中蜀妓陈姬妙解音律，明慧善歌，而每歌此曲，辄声泪俱下，不胜身世漂泊之感。

沈自晋（1583—1665），字伯明，一字长康，晚号鞠通生，吴江人，为沈璟之侄。"幼精举子业，蹟于棘闱。每为不意间作歌诗，成即弃去，实非所好，而独醉心于红牙檀板间。"（《鞠通乐府序》）著有《广辑词隐先生南九宫十三调曲谱》，是研讨南曲格律的重要著作。另有散曲集《鞠通乐府》及传奇《翠屏山》《望湖亭》《耆英会》，其中《翠屏山》《望湖亭》传世。前剧取材《水浒传》，演拼命三郎石秀故事；后剧则据万历间吴中真人真事敷演而成，与拟话本集《醒世恒言》中《钱秀才错占凤凰俦》篇故事情节大同而颇有增饰。剧中《照镜》《达旦》等出至今存活在昆曲舞台上。而每每为戏曲史家所引用的则是《望湖亭》首出的一阕【临江仙】，它通常被看成是吴江派的阵营图：

> 词隐（沈璟）登坛标赤帜，休将玉茗（汤显祖）称尊。郁蓝（吕天成）继有槲园人（叶宪祖）。方诸（王骥德）能作律，龙子（冯梦龙）在多闻。香令（范文若）风流成绝调，幔亭（袁于令）彩笔生春。大荒（卜世臣）巧构更超群。鲰生何所似？颦笑得其神。

词中提及诸人，除盟主沈璟、压阵的沈自晋（谦称"鲰生"）及冯梦龙、袁于令两员大将而外，其余诸家都不是苏州籍戏曲家。如作《曲品》的吕天成（1580—1618）和作《曲律》的王骥德（？—1623）都是浙江人，是吴江派中自沈璟以下最重要的戏曲批评家和理论家。叶宪祖（1566—1641）和卜世臣也是浙江人，前者改编元人关汉卿《窦娥冤》杂剧而成的《金锁记》传奇，至今有人搬演。后者所作《冬青树》传奇，演南宋义士唐珏偷埋陵骨故事，此剧曾在虎丘中秋曲会上演出，"观者万人，多泣下者"（吕天成《曲品》）。范文若（1590—1637）是松江人，著有《博山堂北曲谱》和传奇《花筵赚》《梦花酣》《鸳鸯棒》。沈自晋【临江仙】词中未提及而一般也被归入吴江派的重要戏曲家尚有曲学家沈德符（1578—1642）、沈宠绥（？—约1645）和祁彪佳（1602—1645），他们分别著有《顾曲杂言》、《度曲须知》和《远山堂曲品》，以及传奇作家史槃（1531—1630）和汪廷讷（约1569—1628以后），他们分别是《樱桃记》和《狮吼记》的作者。这些戏曲家都是江浙一带人，他们的传奇创作一改昆山派骈俪堆垛的风格，语言大多平实本色，切合人物身份，并且恪守昆山腔格律，在音韵方面堪称谨严当行。如《义侠记》第四回《打虎》武松出场所唱【北双调新水令】：

> 老天何苦困英雄，二十年一场春梦。不能勾奋云程九万里，则落得沸尘海数千重。浪迹浮踪，任乌兔枉搬弄。

腔调激越悲壮，声韵和谐规范，曲词又明白流畅，极为契合打虎英雄的身份心情。即使是才子佳人风流香艳之戏，如袁于令《西楼记·错梦》中六旦唱【江儿水】：

> 绣户传娇语，儿郎枉叹嗟。（俺姐姐说）从来不认得于叔夜。（在）舞榭歌台熏兰麝，鸾笙象管难抛舍。尊驾不如归也，除是酒散筵撤，或者是醉游明月。

直如说话，真是小丫环口吻。又如同出巾生唱【二郎神】：

> 花笺钟王妙楷，晶晶可羡，（羡杀你）素指轻盈能写怨。（记）西楼按板，至今余韵潺湲。怎奈关山忆梦远，想花容依稀对面。漫俄延，但愿得扑琅生立向我的灯前。

明白晓畅，不用一典，而于叔夜半生欲死，痴魂不断，漫忆前缘，恍若一梦的情境通过曲唱得到了真切感人的表现。在韵律上，"可羡""写怨""怎奈"上去，"妙楷""素指""按板""梦远""向我"去上，都是填词妙处。宜乎此剧有"叶调当行，当时无两"（《旷园偶录》）之誉，而三百年来传唱未衰。

以沈璟为旗帜的吴江派高倡声律说、本色论，不仅在曲学理论上建树甚丰，而且以此指导传奇创作实践，推出了一大批优秀作品。但

是这一历史时期的最高创作成就却不属于吴江派，而是属于他们的主要论敌汤显祖。他公然藐视腔格曲律，也不认同"本色"之论。他的传奇作品《玉茗堂四梦》，尤其是《牡丹亭》以惊才绝艳的词采高歌"生者可以死，死可以生"（《牡丹亭·题词》）的一往至情，成为特立千古的不朽杰作，也铸就了汤显祖在昆腔传奇领域的至高地位。连名列吴江派的吕天成也不得不承认这一点。《曲品》评论道：

> 杜丽娘事，果奇。而着意发挥怀春慕色之情，惊心动魄。且巧妙叠出，无境不新，真堪千古矣。

赞许之意溢于言表。受汤显祖艺术风格的影响，在明清之际形成了一个被戏曲史家称为"临川派"或"玉茗堂派"的传奇作家流派，主要成员有：阮大铖（约1587—1646），怀宁（今安徽安庆）人，所作传奇存世者为《石巢四种》，以《春灯谜》《燕子笺》较著；吴炳（1595—1648），宜兴（今属江苏）人，著有传奇《粲花斋五种曲》，以《西园记》《疗妒羹》较著；孟称舜（约1600—1655），会稽（今浙江绍兴）人，传世戏曲作品有杂剧五种、传奇三种，中以《娇红记》传奇较著。与吴江派相比，临川派几乎算不上真正的文学流派，其主要成员之间并没有什么师承关系或学术交往，他们被戏曲史家牵扯在一起，只是在创作上认同并趋近于汤显祖"重才情"的艺术风格。

如果说"重藻采"和"重本色"是昆山派和吴江派之间的主要分歧，那么"重声律"和"重才情"乃是吴江派和临川派尤其是双方主将沈璟和汤显祖争论的焦点。一个说："名为乐府，须教合律依

腔。"(沈璟【二郎神】)另一个反驳道:"凡文以意趣神色为主。"(汤显祖《答吕姜山》)一个宣称,"宁律协而词不工,读之不成句,而讴之始协,是为曲中之巧"(吕天成《曲品》),因而"说不得才长,越有才越当着意斟量"(沈璟【二郎神】)。另一个毫不客气地反唇相讥:"彼乌知曲意哉?予意所至,不妨拗折天下人嗓子。"(吕天成《曲品》)明朝人使气任性的作风将学术讨论演成了不折不扣的意气之争。平心而论,昆腔传奇的主体部分——曲词应该是声律和才情的完美结合,应该是既能淋漓尽致地表现作者的情感才华,又合腔协律,便于歌唱。可是在创作过程中,二者往往难以兼顾两全,于是沈璟选择了前者,而汤显祖选择了后者,两人的见解都有合理因素,又都不够全面。在这个问题上,稍后的许多戏曲家都有类似的看法。吕天成认为:"松陵具词法而让词致,临川妙才情而越词检。"(《曲品》)孟称舜指出:"沈宁庵崇尚谐律,而汤义仍专尚工辞,二者俱为偏见。"(《古今名剧合选序》)吕天成的评论似乎更具总结性:"不有光禄,词型弗新;不有奉常,词髓孰抉?倘能守词隐先生之矩矱,而运以清远道人之才情,岂非合之双美者乎?"(《曲品》)汤词沈律,"合之双美",这可以看作是"沈汤之争"的最终结论和明清之际曲界的基本共识。

"沈汤之争"有力地促进了昆腔传奇艺术风格和创作理论的发展成熟,从而为明后期曲坛注入了新的活力。然而今天看来,这场讨论对于帮助昆曲艺术开拓更广阔的活动空间这个当务之急并未产生显著效果。一方面,论争客观上导致曲律趋于凝固,从而对传奇创作提出更苛刻的形式要求。另一方面,论争显示了当时剧作家们所竭力协调的主要还是文学与音乐的关系,他们竟然无暇或不屑顾及正在他们身

边发生的一场意义更为深远的戏曲变革：从家班到职业戏班，从剧本中心制到演员中心制，昆曲艺术正大步走出书斋氍毹，踏上社会舞台。"言志"的传统诗学理想不得不让位于"娱人"的功利目的，而声律、才藻都不得不服从于排场搬演之美。因此，无论是"吴江守法"的《义侠记》，抑或"临川尚趣"的《牡丹亭》，甚至南洪北孔"合之双美"的《长生殿》《桃花扇》，场上搬演的都是经伶人改编的"俗本"。这个历史现象是发人深省的：昆曲艺术在迎来场上演出繁荣期的同时，奋力挣脱了文学的羁绊或卵翼，这在当时似乎是顺应历史潮流和具有积极意义的。然而中国传统的价值观和伦理观使得属于士大夫阶层的剧作家和评论家们不可能同社会地位低下的戏曲演员们建立平等的沟通对话关系，更不用说以他们的案头工作俯就或服务于场上搬演之需了。这就导致案头与场上关系不可避免地走向疏远暌离，以李玉为代表的苏州派剧作家在此时的出现就显得非常及时了。

三、李玉与苏州派

十七世纪中叶，炙热一时的吴江派随着明清易代的沧桑巨变逐渐淡出曲苑。差不多同时，吴中的戏曲界重新积聚力量，很快形成了一个新的戏曲家群体。因其主要成员大多是吴县人，所以称为吴县派；又因吴县是苏州府的首县，所以又称为苏州派或吴门派。属于苏州派的戏曲家有李玉、朱佐朝、朱㿧、叶时章、毕魏、朱云从、薛既扬、盛际时、陈二白、陈子玉、过孟起、盛国琦、张大复等十多人，他们的代表人物是李玉。

李玉（约 1602—约 1676）字玄玉，自号苏门啸侣、一笠庵主人，吴县人。他出身低微，原系万历间权相申时行的家人，"为申公子所抑，不得应科试"（焦循《剧说》）。申时行逝世后，申府家乐流散，宾从纷离。李玉摆脱羁绊后，曾多次参加科举考试，"而连厄有司。晚几得之，仍中副车"（吴伟业《北词广正谱·序》）。不久，甲申国变，年过知命的李玉绝意仕进，全身心从事昆腔传奇创作。吴伟业称他"以十郎之才调，效耆卿之填词，所著传奇数十种，即当场之歌呼笑骂，以寓显微阐幽之旨，忠孝节烈，有美斯彰，无微不著"（《北词广正谱·序》）。钱谦益更赞扬他"上穷典雅，下渔稗乘，既富才

明末清初·李玉《一捧雪》清戏画　北京故宫博物院藏

情,又娴音律,殆所称青莲苗裔,金粟后身邪!于今求通才于宇内,谁复雁行"(《眉山秀题词》)!分别拟之以唐代大诗人李白(青莲)、李益(十郎),宋代大词人柳永(耆卿)和元代大诗人、大曲家顾瑛(金粟),足见李玉在明清之际曲坛独领风骚的盟主地位。

李玉的戏曲作品总称《一笠庵传奇》,存世者有《一捧雪》《人

明末清初·李玉《清忠谱·五人义》清戏画　北京故宫博物院藏

兽关》《永团圆》《占花魁》《清忠谱》《千忠戮》《眉山秀》《牛头山》《万里圆》《两须眉》《太平钱》《麒麟阁》《意中人》《五高风》《风云会》《一品爵》十六种，另有《连城璧》《埋轮亭》和《洛阳桥》等三种有残本传世。其中较具社会意义和审美价值的剧作有三类，一类是以"一人永占"为代表的世情戏，一类是以《清忠谱》为代表的时事新剧，还有一类则是取材历史故事、反映时代精神的历史

剧，代表作是《千忠戮》。而无论是哪一类作品，都充溢着浓郁的市民气息，可以说市民精神就是《一笠庵传奇》的灵魂。这也是苏州派剧作的共同特点。

　　李玉的成名作《一捧雪》《人兽关》《永团圆》和《占花魁》合称"一人永占"，曾经以"一笠庵四种曲"之名合刊于崇祯年间。其中《一捧雪》系取材明嘉靖朝权奸严世蕃"以《清明上河图》特起大狱而终不可得"的传说加工而成，演述严世蕃仗势豪夺莫怀古家祖传宝物玉杯"一捧雪"的故事。随着夺杯、藏杯这一戏曲关目的渐次展开并推向高潮，作品塑造了一系列个性鲜明的人物形象，如代主受戮的义仆莫成，杀贼全节的侍妾雪艳，仗义救友的总兵戚继光，以及骄横霸道的权奸严世蕃和卖主求荣、奸诈残忍的裱褙匠汤勤，从而导演了"义"与"不义"两种伦理观念的激烈冲突，体现了作家劝善惩恶、拯救世风的创作意图。这在奸佞横行、道德沦丧的晚明时代，无疑是具有现实针砭意义的。剧中《审头》《刺汤》《祭姬》《杯圆》等出至今存活在昆曲舞台上。

　　《人兽关》写桂薪忘恩负义，终得报应之事。作品通过施、桂两家的升降变迁，形象展现了晚明社会"世事短如春梦，人情薄似秋云"，"世态炎凉转眼负恩"的浇薄世风，批判矛头直指无情无义的"负心人"。剧中《牝诋》《窘遏》《冥警》《兽诀》等出令人惊心动魄，发竖魂摇，在一定程度上收到了作者预期的惩人警世之效。

　　《永团圆》写蔡文英娶江纳二女事。嘲讽的对象是江纳之类的"势利人"。这位岳丈大人生就一副贪财慕势的脾性，蔡家荣显时，他主动攀婚；蔡家衰落后，便反目赖婚；一旦蔡文英高中，他马上嘴脸一变，大声吩咐："叫几个丫鬟来伏侍老夫人、小姐。"蔡文英与兰芳

成婚时，请他受礼，这位岳丈大人竟说："贤婿是邻邑堂尊，我官卑职小，焉敢受拜？"作者以极其夸张的漫画手法，塑造了这样一个势利小人典型形象，并予以辛辣的讽刺。

《占花魁》敷演《醒世恒言》中"卖油郎独占花魁"的故事，细腻刻画了忠厚善良的卖油郎秦钟和不幸沦落风尘因而看透社会的花魁女莘瑶琴这一对人物，并通过他们的美满结合，反映了市民阶层在名利、爱情乃至人生等一系列重大问题上的新观念。剧中《劝妆》《湖楼》《受吐》《独占》等出历经三百余年而始终脍炙人口。

"一人永占"以呼唤民主精神风靡曲苑，而《万民安》《清忠谱》则以鲜明的时代特色特立菊坛。这两部传奇反映的是万历二十九年（1601）和天启六年（1626）先后发生于苏州的两次大规模市民暴动，塑造了市民英雄葛成及颜佩韦等"五义士"的形象，这在中国戏曲史上是极为罕见的。

《万民安》已失传，仅在《曲海总目提要》卷十六中载有该剧的情节梗概，说的是万历年间税监孙隆在苏州胡作非为，肆意搜刮。苏州市民不堪忍受，奋起罢市。他们焚烧官府，殴毙孙隆的爪牙黄建节等。官兵入城镇压，缉拿聚众倡乱的首犯。佣工织匠葛成挺身投官，下狱论死。临刑地震，巡抚恐有冤情，传令暂缓行刑。后葛成终得奉旨赦免。剧作取材于苏州地区家喻户晓的时事，对苏州市民的抗税斗争及市民起义领袖葛成舍生取义的壮举作了热情的讴歌。

《清忠谱》则是苏州派"时事新剧"中最负盛名的一部，写的是天启年间苏州百姓为保护搭救东林党人周顺昌而发动的与魏忠贤党羽的殊死斗争。这是一个重大的政治题材，据祁彪佳《远山堂曲品》，魏忠贤倒台后，表现这一题材的传奇作品有范世彦《磨忠记》、清啸

生《喜逢春》、穆成章《请剑记》、王应遴《清凉扇》、史槃《清凉扇余》、高汝拭《不丈夫》、盛于斯《鸣冤记》、陈开泰《冰山记》、张岱《改本冰山记》、三吴居士《广爱书》、白凤词人《秦宫镜》、鹏鹖居士《过眼烟云》、水云逸史《回天记》及无名氏《孤忠记》《冤符记》十五种。李玉《清忠谱》最晚出，而能博取众长，自出新意，后来居上。剧本以周顺昌被害作为主线，以市民抗暴作为副线，突出表现了周顺昌的清忠耿介和五义士的慷慨就义，同时将杨涟、左光斗、魏大中和文震孟等东林党人的事迹穿插其间，组织剪裁十分得法。为了表现好这样纷繁复杂的政治事件，《清忠谱》在结构上打破以生旦为主的传奇体制，全剧二十五出，旦角戏只有《闺训》《泣遣》《表忠》三出，生角戏也随着第十七出《囊首》周顺昌被害而告结束，绝无节外之枝。相反在戏曲作品中很少见到的群众斗争场面，在《清忠谱》中却一再出现。尤其是第十出《义愤》、第十一出《闹诏》和第二十二出《毁祠》，作者充分调动了唱念、说白、科介、音响效果及人物频繁上下穿插等一系列舞台表现手法，成功再现了群情激愤、地动山摇的示威暴动场景，堪称中国戏曲史上的创举：

> 【香柳娘】（净、外、旦扮各色人等奔上）列位阿，走阿，走阿！向山塘急奔，向山塘急奔！冲天公愤，今朝始泄心头闷！我们苏州百姓，只因魏太监这千刀万剐的要谋王夺位，害了许多忠臣，拽死了周吏部，又屈杀了颜佩韦、杨念如等五人，人人切齿，个个咬牙。如今新皇帝登基，杀了魏贼，籍没了家私，杀尽了干儿干孙，那毛一鹭、李实都要拿去砍了。我们急急到半塘去，拆毁那逆贼的祠堂，大家出一口气。

（净）出了阊门，已是钓桥了。我们再喊些人同去。

（二杂同喊介）上塘、下塘、南濠、北濠众朋友，都到半塘拆祠堂去！

（内应介）来了！来了！

（净众作一路奔喊介，丑、生、贴扮各色又作一路奔唱上）

（合）急传呼万民，急传呼万民。千万共成群，拆毁如齑粉。

（净、丑作奔急撞跌介，扭住相打相骂介）

（外、旦劝介）我们西头一路奔来，要去拆祠堂要紧，何苦斗这闲气？

（生、贴劝介）我们也为拆祠堂而来，既是自家人，放手放手，大家去干正经。

（净、丑放手笑介）啐，说个明白，大家不打了。

（净）众兄弟，我们如今有六七百人在这里了，快些上了渡生桥，一头奔，一头喊去便了。

（丑）我们许多人在这里，就是杀阵也去得的了。（共奔介）

（合）似行兵摆阵，似行兵摆阵。好似天将天神，下临苏郡。（作到介）

（净）一奔奔到了。牢门关紧在这里，大家打进去。

（众）打！打！打！

（内喊介）来了，来了！

（副、小生、老旦扮农夫，捎锄头家伙上）我们虎丘山后席场上、三佛桥、长泾庙、长荡头、砖场上、庄基上、关上、阳山头许多百姓，人千人万，都赶来拆祠堂了。

（净、丑）有兴有兴！打进去，见一个人，打杀一个人！

（副）第一要打杀陆堂长要紧。

（净、丑）不要放走了他！（众呐喊作打入介，下）（《清忠谱·毁祠》）

真是万众一心，所向披靡。在这儿，市民群众替代才子佳人成为历史的主人公而占据了昆曲舞台的中心位置，他们的忠肝义胆同那些儒生官吏的趋炎附势、"学究斯文"形成了鲜明的对比。而作为市民运动领袖人物的颜佩韦，由于在他身上充分体现了广大群众的意志和力量，成为李玉笔下最具感染力和舞台生命力的典型形象。

李玉较为著名的时事新剧还有《万里圆》，演述苏州孝子黄向坚万里寻亲的真实故事。反映了易代之际的社会动乱和民生疾苦，抒发了深沉的亡国之痛。剧中《打差》一出由净（大花脸）、副（二花脸）、丑（小花脸）同台表演，妙趣横生，是昆曲舞台上的保留剧目。

入清以后，李玉以明遗民自居。他的晚年创作也把重点从反映世情时事转向改编历史故事。李玉的历史故事剧大多选取历代兴亡题材，借古申今，扬忠斥奸，以抒发胸中对旧朝的留恋之情。如《牛头山》演岳飞大破金兵，救驾还都故事；《昊天塔》演杨家将抗辽，孟良盗骨故事；《麒麟阁》演瓦岗聚义，秦琼等人助李世民兴唐故事；《风云会》则演郑恩同赵匡胤义结金兰，并辅佐他建立大宋皇朝的故事。这类作品中以《千忠戮》最称名作。该剧演明初燕王朱棣篡位，大臣程济等奉建文帝僧服逃难的历史故事。作者借靖难之役，抒亡国之痛，通过建文帝之口唱出了时代最强音：

【倾杯玉芙蓉】收拾起大地山河一担装，四大皆空相。历尽

了渺渺程途，漠漠平林，垒垒高山，滚滚长江。但见那寒云惨雾和愁织，受不尽苦雨凄风带怨长。雄城壮，看江山无恙。谁识我，一瓢一笠到襄阳？（《千忠戮·惨睹》）

这出戏由八支落韵"阳"字的南曲组成，因而又名"八阳"，描写的是建文帝在逃难途中所目睹的江南百姓被屠戮、被流放的悲惨遭遇。联系作者的亲身经历和政治立场，后人不难领悟，这是对清军南下时屠城略地野蛮行径的影射和控诉。这和洪昇《长生殿·弹词》李龟年所唱【南吕一枝花】北套具有异曲同工之妙，在清初社会以深沉的历史沧桑感引起广泛共鸣，因而一时盛传"家家收拾起，户户不提防"的佳话。

苏州派其他作家也大多有可观的创作业绩。如朱佐朝，字良卿，所作传奇存世者有《乾坤啸》《轩辕镜》《璎珞会》《艳云亭》《御雪豹》《血影石》《石麟镜》《吉庆图》《五代荣》《夺秋魁》《双和合》《朝阳凤》《渔家乐》十三种，中以《渔家乐》《艳云亭》搬演最盛。前者述渔家女邬飞霞救助东汉清河王刘蒜故事，剧中《卖书》《藏舟》《相梁》《刺梁》等出，至今仍是昆曲舞台常演剧目；后者则以北宋真宗朝忠奸斗争为背景，叙萧惜芬、洪绘爱情故事，剧中《痴诉》《点香》《放洪》《杀庙》等出都是昆曲舞台的保留曲目。此外，《九莲灯》传奇虽只有残本存世，剧中《火判》《问路》《闯界》《求灯》诸出也一直播演不衰。朱佐朝的本家兄弟朱㿥，字素臣，所作传奇传世者有《双熊梦》《秦楼月》《聚宝盆》《翡翠园》《未央天》《文星现》《锦衣归》《万年觞》《龙凤钱》九种。其中《双熊梦》又名《十五贯》，叙述苏州知府况钟昭雪熊友兰、熊友蕙兄弟冤案的故

事。该剧在20世纪50年代经浙江昆苏剧团改编后演红北京，成为昆曲复兴的一大契机和中国戏曲发展史上的一段佳话。

朱氏昆仲而外，苏州派重要作家还有：叶时章，字稚斐，所作传奇今存《琥珀匙》《英雄概》两种，分别演述桃佛奴、李存孝故事，高奕《新传奇品》评其所作"如渔阳三挝，意气纵横"；毕魏，字万侯，所作传奇今存《三报恩》《竹叶舟》两种，前者演述《警世通言》中《老门生三世报恩》故事，后者叙支道林点悟石崇的故事，当时有"文笔俊爽，曲律谐协，排场紧凑，洵为当行"（许饮流《竹叶舟传奇·序》）之评；朱云从，字际飞，所作传奇今存《龙灯赚》《儿孙福》两种，前者演南朝宋檀道济、王璧两家故事，后者演徐琼与家人的离合故事，高奕《新传奇品》评其所作"骏骑嘶风，驰骤有矩"；盛际时，字昌期，所作传奇今存《胭脂雪》《人中龙》两种，前者叙皂隶白怀父子行善而致显贵事，后者叙唐刘邺为李德裕雪冤事，高奕《新传奇品》有"珍奇罗列，时发精光"之评；陈二白，字于令，所作传奇今存《双官诰》《称心人》两种，《彩衣欢》仅存佚曲，以《双官诰》较著，演婢女碧莲苦守贞节，教子成名故事，剧中《夜课》一出最为常演；张大复，一名彝宣，字心期，号寒山子，著有《寒山堂新定九宫十三调南曲谱》，所作传奇今存《如是观》《醉菩提》《快活三》《海潮音》《金刚凤》《吉祥兆》《重重喜》《钓鱼船》《紫琼瑶》《双福寿》《读书声》十一种，以《如是观》《醉菩提》"最脍炙人口，今歌场中尚未绝响也"（吴梅《快活三传奇·跋》），前者一名《倒精忠》，叙岳飞不奉假诏，进兵破金，迎还二圣，以快人心，后者敷演济颠故事。另有《天下乐》传奇，演述钟馗故事，仅存《嫁妹》一出，至今盛演于南北菊坛。

通常被戏曲学者归入苏州派的清初传奇作家还有一位常熟人丘园（1617—1690），字屿雪。尤侗《丘屿雪像赞》云："君善顾曲，梨园乐府；吾和而歌，红牙画鼓。"曾与叶时章、朱㿥、盛际时合作编写《四大庆》传奇。丘园独自创作的传奇今存《党人碑》《幻缘箱》和《百福带》三种，以《党人碑》为杰出。该剧写北宋徽宗年间围绕元佑党人碑展开的一场忠奸斗争，严厉抨击了蔡京、童贯弄权误国、陷害忠良的倒行逆施，影射了马、阮结党弄权的南明弘光朝政局。剧中《打碑》《酒楼》《请师》《拜师》《计赚》《开城》等出是昆曲传统折子戏。此外，丘园所作《虎囊弹》传奇，仅存《山门》一出，演鲁智深大闹五台山故事，至今常见于昆曲舞台。剧中净唱北仙吕【寄生草】一曲，是鲁智深拜别五台所唱，《红楼梦》第二十二回借用作为贾宝玉悟禅出家之楔子：

> 漫揾英雄泪，相辞乞士家。谢慈悲剃度莲台下，没缘法转眼分离乍，赤条条来去无牵挂。那里讨烟蓑雨笠卷单行，敢辞却芒鞋破钵随缘化。

声情激越，语含禅机，而音律之美适有以称其意境。按周德清《中原音韵》定格，此曲末句词格应为"平平仄仄平平去"，合："随"字属阳，协音。"漫揾""破钵"去上，"乞士""雨笠"上去，更妙。"无牵挂""随缘化"，务头所在，皆精警俊语。无怪乎宝玉听后要"拍膝摇头，称赞不已"，并奉为人生箴言了。

同吴江派、临川派相比，以李玉为代表的苏州派的成员大多社会地位低下，无缘官场仕途。与同时阮大铖、范文若、袁于令、吴炳、

孟称舜、祁彪佳等士大夫出身的戏曲家不同,他们是一群直接面对梨园戏班制曲写剧的专业作家,有点像金元时期的"书会才人"。他们志同道合,交往密切,还常常在创作时通力合作。除上举叶时章、丘园、朱㿥、盛际时曾合作编写《四大庆》传奇外,朱㿥、朱佐朝等四人曾合撰《四奇观》(参《曲海总目提要》),朱㿥、过孟起、盛国琦三人曾合撰《定蟾宫》(参梁廷枏《曲话》)。李玉则曾和朱佐朝合撰《一品爵》《埋轮亭》,又和毕魏、叶时章、朱㿥同编《清忠谱》。叶时章作《后西厢》因病中止,朱云从为之续成(参焦循《剧说》)。不唯如此,在曲律研究方面,他们也常常互相切磋。李玉订《北词广正谱》,曾邀朱㿥"同阅";张大复编《寒山堂新定九宫十三调南曲谱》,得到李玉和钮少雅、冯梦龙等人的帮助;沈自晋修《南词新谱》,李玉、叶时章曾参与其事。所以,苏州派在很大程度上可以被认定为一个昆腔传奇的编写班子。

当然,由于这一作家群体特殊的生活形态,苏州派也有其鲜明的创作风格和曲学主张。首先是十分重视声律,不仅有精深的研究,而且贯彻到创作实践中去。苏州派传奇作品在宫调配置、曲牌联套、协声押韵等方面都力求精工,集曲、北套、南北合腔的运用得心应手。同时,注意语言的自然本色,以契合剧中人物身份个性、便于场上演唱为圭臬,而完全摒弃了昆山派以来雕琢堆垛、卖弄藻采的文人恶习。钱谦益称李玉"既富才情,又娴音律"(《眉山秀题词》),十分准确地道出了苏州派戏曲家在"沈汤之争"之后,对以临川之笔协吴江之律、集两家之长而力避其短的曲学理想的成功实践。然而这仍旧是仅就案头创作所论,苏州派戏曲家的优势更在于熟悉场上表演,其传奇作品的特色更在于注重结构,以便当场。苏州派昆腔传奇大多主

脑突出，情节曲折，布局合理，篇幅一般控制在三十出左右。加上在思想内容上敢于贴近并反映现实生活，以全新的关目一洗才子佳人脂粉俗气，因而李玉等人的剧作"每一纸落，鸡林好事者争被管弦，如达夫、昌龄，声高当代，酒楼诸妓，咸歌其诗"（钱谦益《眉山秀题词》）。

从昆山派的藻采、吴江派的声律和临川派的才情，到苏州派的结构，昆腔传奇的指导思想和创作实践朝着靠拢剧场、靠拢观众的正确方向不断前进，终于迎来了案头场上协调发展的大好局面。然而这一局面并未能持久。随着剧本中心制终于为演员中心制所完全替代，案头场上关系很快出现了新的裂痕。而明清之间持续百余年之久的昆腔传奇创作全盛期几乎就在苏州派淡出曲坛的同时，不知不觉地画上了句号。

四、昆腔传奇的人文精神

人类文明史在公元十六世纪前后留下一个精彩章回。新兴的欧洲资产阶级高举人文主义的旗帜，主张以人为本，反对中古神权；提倡理性精神，反对蒙昧迷信；肯定现世幸福，反对禁欲主义；鼓吹平等博爱，反对封建等级，从而奠定了西方资本主义制度的政治思想基础。历史学家称之为文艺复兴时期。这一时期的欧洲文坛产生了一批巨匠，他们以饱蘸生活激情的彩笔讴歌爱情至上，宣扬个性解放，在乐观向上的基调上展现自由与禁锢、善良与罪恶的殊死较量，反映新兴阶级和广大人民的理想愿望，成为时代文化的主流。令人怦然心动的是，文艺复兴时期的意大利三杰达·芬奇、米开朗琪罗、拉斐尔与号称"明四家"的吴门画家沈周、唐寅、文徵明、仇英竟然生活在同一时代；而稍后的文学大师如法国的拉伯雷，英国的培根、莎士比亚，西班牙的塞万提斯、维加等，与上文提到的昆腔传奇名家梁辰鱼、汤显祖、沈璟、冯梦龙、李玉又是同时代人，甚至莎士比亚、塞万提斯和汤显祖还是同年去世的，真可谓是英雄际会。在这儿，东西方文化的行进节律又一次显现出奇妙无比的和谐合拍。

约当十五世纪末叶的明孝宗成化年间，苏州成为中国经济最发

达、财富最集中、生活最奢靡的城市。当时城内商业铺行有五十多个行业，手工业则有三十多个行业，其中丝织、染踹业尤为发达，从事这两个行业的工匠一度达到两万余人，许多无固定业主的技术工人每日清晨集中在桥头、码头等固定地点等候雇用。作为手工业和商业的中心，"阊门内外居货山积，行人水流，列肆招牌，灿若云锦，其繁华，都门不逮"（《清文录》）。自阊门到枫桥，列市二十余里不绝，而南北濠、上下塘"为市尤繁盛"。各地商贾云集苏城，建立了四十余处会馆和一百三十多处公所。"苏城商户，何啻数十万家！"（乾隆《苏州府志》）商品经济的空前发展，导致苏州人口急剧膨胀，"堪称彼时全世界最大的城市之一"（刘石吉《明清时代江南市镇研究》）。庞大的都市人口对文化娱乐的需求直接推助着昆曲艺术滋生成熟，并要求它表现他们的价值观念，满足他们的审美爱好，塑造他们的人格理想，从而赋予它以鲜明的时代特色和全新的时代精神，促使昆腔传奇作家像莎士比亚一样，在戏剧舞台上展现出一幕幕"五光十色的平民社会"（恩格斯《致斐迪南·拉萨尔》）生活场景。这就是昆腔传奇的主要思想趋向和认识价值所在。

且不说《浣纱记》中西施同范蠡那段充满理想主义色彩的苦恋，更不用说《牡丹亭》中杜丽娘那种"不知所起，一往而深，生者可以死，死可以生"（汤显祖《牡丹亭·题词》）的至情，她们与宋元南戏中钱玉莲、李三娘、赵五娘之类哀苦守道的传统节妇形象判若异类，很多戏曲学者已经对这些作品所蕴含的民主精神作了深入透辟的论析。这样的思想水平并非每部昆腔传奇都能达到，当然也绝非一般市民观众都能理解。昆腔传奇的人文精神更广泛地通过创演平民百姓所熟知乐见的各类社会角色得到表现和传播。

比如帝王形象。本来，犹如霄壤之隔，作为最高统治者，帝王是离平民百姓最遥远因而最神秘的人物，他们生活在巍峨的宫阙之中，掌控着黎民和国家的命运。但普通百姓从来就没有停止过对帝王们的想象和评判，在民间流传的故事小说和说唱艺术中，不断出现经过人们艺术加工而创造出来的帝王形象。在他们身上，人们倾注着自己的情感：爱戴、憎恨、同情、嘲讽……当然，百姓最乐于看到并接受的莫过于端坐龙廷的皇上其实和他们这些市井草民一样，有血有肉，有正常人的情欲悲欢。昆腔传奇的一大特色便是帝王形象的平民化。《千忠戮》中的建文帝遭逢国变，僧服逃难。当他"收拾起大地山河一担装"，"历尽了渺渺程途"，"一瓢一笠到襄阳"时，他早已不再

《千忠戮·八阳》剧照　俞振飞饰演建文帝、郑传鉴饰演程济

是养尊处优的帝王,而沦落为一个目睹沧桑易代之际残酷杀戮的旧朝遗民,一个因背井离乡而沉痛哀怨、凄凉绝望的乱世百姓。无独有偶,在《渔家乐》中,当清河王刘蒜唱着"战兢兢做了失巢的乳燕,孤影影做了风鸢的飞线,苦零零做了无父的孩儿,哭啼啼做了篱下的号更犬",惊惶失措地躲进渔家女邬飞霞的船舱时,谁能看得出来这居然是一位奉天承运的真龙天子呢?更为突出的例子是《长生殿》演述的李、杨爱情故事。如果说起先唐明皇身上还残存着某些帝王气,对杨贵妃还不是那么忠贞,还会去找其他女子,那么当杨贵妃因吃醋而被逐出后宫时,这种帝王气就荡然无存了。他为自己的行为而懊悔不迭,并亲自把她接回宫来。七夕之夜,他和她在长生殿密誓要生生世世做夫妻:

(合)香肩斜靠,携手下阶行。一片明河当殿横,

(旦)罗衣陡觉夜凉生。

(生)惟应,和你悄言低语,海誓山盟。

(生上香揖同旦福介)双星在上,我李隆基与杨玉环,

(旦合)情重恩深,愿世世生生,共为夫妇,永不相离。有渝此盟,双星鉴之。

(生双揖介)在天愿为比翼鸟,

(旦拜介)在地愿为连理枝。

(合)天长地久有时尽,此誓绵绵无绝期。(《长生殿·密誓》)

他俩"誓盟密矢,拜祷孜孜,两下情无二,口同一辞",惹得天上的

牛郎织女也心生羡慕之情；他俩抛开世俗的身份地位，忘情地徜徉在甜蜜的爱河中：

【泣颜回】（生携旦手介）携手向花间，暂把幽怀同散。凉生亭下，风荷映水翩翩。爱桐阴静悄，碧沉沉，并绕回廊看。恋香巢秋燕依人，睡银塘鸳鸯蘸眼。（《长生殿·惊变》）

然而好景不长，马嵬兵变，生生拆散了这对鸳鸯。杨妃死后，唐明皇常因未能拚舍帝位和性命去保护她而深深自责，痛不欲生。为了慰藉与日俱增的生死思念，他甚至征选工匠，用檀木雕成杨妃生像，朝夕供养，向它倾吐心声：

【脱布衫】羞杀咱掩面悲伤，救不得月貌花庞。是寡人全无主张，不合呵将他轻放。

【小梁州】（我当时）若肯将身去抵搪，（未必他）直犯君王。纵然犯了又何妨，泉台上（到）博得永成双。

【幺篇】如今独自虽无恙，问余生有甚风光？只落得泪万行，愁千状，（我那妃子呵）人间天上，此恨怎能偿！（《长生殿·哭像》）

呼天抢地，撕肝裂肺，这哪像帝妃之恋，分明是人间贫贱夫妻那种深挚专一的情爱。

又如僧道形象。出家人的传统形象是清高虔诚、孤灯自守，斩断七情六欲，不食人间烟火。但是这样的形象却得不到市民百姓的喜爱。市民阶层是受封建礼教束缚较少的人群，他们有自己的社会道德

观，对于禁锢思想、泯灭人性的戒律说教满怀朴素的抵触情绪。他们同情那些被迫在寺观中消磨大好时光的青年男女，乐意看到他们冲破牢笼，回归世俗生活。于是，僧道的世俗化便成为昆腔传奇的另一个鲜明特色。深受曹雪芹赏识的《虎囊弹》写鲁智深因打抱不平杀人被迫出家为僧，"受了什么五戒，弄得身子瘦瘦，口内淡出鸟来。如何捱得过这日子！我想就做了西天活佛也没有什么好处"。于是引出下山买酒、醉打山门的好戏来。在这儿，破戒律、反禁锢成为英雄性格的重要构成部分。《玉簪记》中的陈妙常则是一位敢于追求幸福爱情的青年道姑。她虽身处清冷孤寂的道观内，心中却常"暗想分中恩爱，月下姻缘，不知曾了相思债"。她借琴遗怀，"朱弦声杳恨溶溶，长叹空随几阵风"，所恨所叹，正如潘必正所云："多是尘凡性。"因此，面对潘必正的试探和挑逗，她表面上严词拒绝，竭力表白自己安于孤灯古佛的生活，内心却翻腾着感情的波澜，难以掩饰对潘必正的好感：

> 【前腔】你是个天生俊生，曾占风流性。无情有情，只见他笑脸儿来相问。我也心里聪明，把脸儿假狠，口儿里装作硬。我待要应承，这羞惭怎应他那一声？我见了他假惺惺，别了他常挂心。看这些花阴月影，凄凄冷冷，照他孤另，照奴孤另。（《玉簪记·琴挑》）

妙常的假意拒绝完全是出于少女的羞涩，而并非考虑到自己的出家人身份。在潘必正的大胆追求下，爱才怜才的陈妙常不顾一切地同他热烈相爱了。他们在禅房斋堂之中约会，在宣经号佛声里谈情，对于陷

入爱情之中的青年男女来说，庄严肃穆的宗教戒规竟然毫无威慑作用，这不能不说是人性的胜利。

在《玉簪记》的作者看来，出家人无视清规戒律、追求世俗生活的绝非陈妙常一个，这种现象是相当普遍、不足为奇的。同在白云观修行的某道姑就公开宣称："尼姑尼姑，原有丈夫。只要趁些钱财，来戴这个皮庐。""真个可爱，只少四个丈夫同赏新皇池间。"剧中这样描写众道姑的聚会：

> （净、丑、小旦扮道姑上）燕子双飞来复去，难禁。满腹心事对谁云？
> （众）陈姑稽首。
> （旦）众师兄到来，请坐。
> （丑）陈姑，昼长人静，重门难守。钱财竟没来方，酒食何曾入口？夜间翻来覆去思量，我也管不得出乖弄丑。
> （旦）师兄，你说那里话？我与你苦守清规，谨遵教旨，终成正果。今日无事，群集在此，不免请师父出来，谈经说法，洗濯尘心，有何不可？
> （小旦）正是，正是，去请。
> （净阻科）不要去请，我没工夫听经。适才报恩寺桂公约我施主人家看经，回来床上一话，我自要去了事。（《玉簪记·谭经》）

她们同陈妙常相比或许有娴雅与粗俗之分，而内在的人性律动却是一致的。在这方面，态度更决绝、情感更泼辣的是《思凡》中的小尼姑

色空和《下山》中的小和尚本无。色空"年方二八,正青春被师傅削去了头发"。她怨恨这样的生活,渴望脱去僧衣,嫁人生子,过世俗的生活,并且宁愿为此遭受来生的种种报应和惩罚:"就死在阎王殿前,由他把那碓来舂,锯来解,把磨来挨,放在油锅里去煠,啊呀由他!只见那活人受罪,那曾见死鬼带枷,啊呀由他!火烧眉毛,且顾眼下。"她不光这样想,而且立即付诸行动:

> 【风吹荷叶煞】奴把架裟扯破,埋了藏经,弃了木鱼,丢了铙钹。学不得罗刹女去降魔,学不得南海水月观音座。夜深沉,独自卧,起来时,独自坐。有谁人孤凄似我?似这等削发缘何?恨只恨说谎的僧和俗,那里有天下园林树木佛?那里有枝枝叶叶光明佛?那里有江湖两岸流沙佛?那里有八万四千弥陀佛?从今去把钟楼佛殿远离却,下山去寻一个年少哥哥。凭他打我骂我,说我笑我。一心不愿成佛,不念弥陀般若波罗。但愿生下一个小孩儿,却不道是快活杀了我!

在下山的路上她遇到了本无,这个小和尚的理想与她惊人地相似:"一年二年养起了头发,三年四年做起了人家,五年六年讨一个浑家,七年八年养一个娃娃,九年十年只落得叫一声和尚爹爹。(吓)和尚爹爹!"于是,僧尼齐声高唱着"男有心来女有心,那怕山高水又深,约定在夕阳西下会,有心人对有心人,南无阿弥陀佛",在全场观众的喝彩声中携手投奔充满希望的前路而去。削发出家的经历消磨不去人们对世俗生活的向往追求,长久压抑的人性不但没有麻木死亡,相反一旦觉醒,便会焕发出更加旺盛的生命活力和更加迫切的生活

热望。

与鲁智深、陈妙常、色空、本无等形象相对峙的是那些恪守佛道规矩抑或作为封建礼教化身登场的"正宗"出家人，如《雷峰塔》中的法海、《玉簪记》中的潘道姑及《牡丹亭》中的石道姑等，他们在昆曲舞台上都是面目可憎、行为卑琐的角色。法海处心积虑地挑拨破坏许宣和白娘子的美满婚姻，是一个遭人唾骂的反派人物。潘道姑是潘必正、陈妙常爱情的主要阻力，她硬逼潘必正赴临安春试，执意将一对恋人生生拆散。石道姑则是生理和心理上都有严重缺陷的人，汤显祖把她描写得一出场便满口秽语，极为不堪。由于礼教戒规的摧残毒害，她们的人性已经严重地扭曲变态。

再如商贩形象。中国封建社会长期实行以农为本的国策，商业被认为是不能增加社会财富的百业之"末"而受到遏制，从事这一行业的都是唯利是图、粗俗狡诈的"生意人"。明清城市经济的发展改变了商贩在社会生活中的地位。而这一具有历史意义的改变极其生动而及时地投影在了昆曲舞台上。《雷峰塔》中的男主角许宣是个生药铺伙计，但却英俊儒雅，谈吐不凡，又善解人意，使初下峨眉的白娘子一见钟情，从而拉开了一场哀艳的人妖之恋的序幕。《占花魁》中的男主角秦钟则是个沿街负贩的卖油郎，然而他举止温文尔雅，尤其是待人至诚体贴。为了能与心上人一会，他辛勤卖油，苦苦积攒。当他终于攒够相见之资，付出这来之不易的十两银子后，却适逢莘瑶琴醉酒晚归，连话也没能说上几句。他所期待的并不是对莘瑶琴肉体上的占有，甚至不必多说话，只要见上一面，他就心满意足了。他用自己的新衣服接莘瑶琴呕吐的秽物，而并不在意她今后能否记得他，只是一味献上自己的挚爱。与那些粗蛮骄横的贵戚公子们相比，反倒是一

个社会地位低下的小商贩，表现得更为知书达理，也更懂得怜香惜玉，因而最终赢得莘瑶琴的芳心，使她决意以终身相托。与此相适应，作者为他填写的唱词也格外儒雅：

> 望琉璃万顷，碧草芊芊。见浮屠倒影中流，水色接山光如电。听马嘶金勒，珠联翠钿。看多少兰桡画舫，看多少兰桡画舫，尽度曲临风，聒舌笙歌闹喧。（《占花魁·湖楼》）
>
> 寂静兰房尘不到，顿觉风光别。如梦入神仙阁，冰弦张，宝鼎爇。悠然竹韵潇骚，花影横斜，风动绣帘揭。恰又早松梢渐转楼头月。（《占花魁·受吐》）

前一支是秦钟独坐酒楼观赏西湖景致所唱的【豆叶黄】，后一支则是他在莘瑶琴闺房中坐等心上人归来所唱的【步步娇】，分明是一个知书达理的文人雅士眼中之景、心中之情，哪有半点奸商、嫖客的油腻猥琐？

包括商贩在内的市民阶层的崛起是十六世纪前后中国社会引人注目的历史现象，因而市民形象的忠义化也就必然地成为昆腔传奇人文精神最集中的闪光点。尤其是在苏州派作家的作品中，这一点表现得格外突出：织工、木匠、轿夫、屠户、相士、衙役、菜民、渔家、妓女、乞丐、市井游民……纷纷登台亮相，向观众讲述自己的故事。他们在舞台中不再是可有可无的杂色龙套，而成为不可或缺的主角。除前文提到过的《万民安》中的葛成、《清忠谱》的颜佩韦及《占花魁》中的秦钟、莘瑶琴外，尚可举出很多。如《翡翠园》中整日"抛头露面街坊事"，靠穿花点翠为生的赵翠儿，不仅聪慧美丽，而且心

地善良，听说舒家揭不开锅，就毫不犹豫地将刚收到的工钱三两银子悉数相赠；当她在麻府听到要捉拿舒秀才的消息时，就镇定地找借口出府去舒家报信；当她得知舒秀才将被问斩时，又冒险潜入长史书房盗出令牌救人。同剧中的古董商贾瞎子，凭着自己多年走江湖的社会阅历，尽力搭救善人，嘲弄贪官权臣。《渔家乐》中的渔家女邬飞霞机智勇敢地救助被追杀的清河王刘蒜，并扮作歌伎混入梁府，手刃杀父仇人。《琥珀匙》中的绿林好汉金髯翁劫富济贫，为平民百姓平反申冤。《十五贯》中的客商陶复朱慷慨解囊赠银，资助熊友兰营救遭冤的兄弟。《一捧雪》中的义仆莫成挺身而出，以身救主；同剧中的侍妾雪艳娘则是假意允婚，伺机刺杀奸贼汤怀。《艳云亭》中的算命先生诸葛暗救洪绘、救萧惜芬、告御状识破骗子，主导着整部传奇转折发展，成为剧中的关键人物。其他还有《万里圆》中的孝子黄向坚、《血影石》中的妓女梅墨云、《胭脂雪》中的隶役白怀等。他们都是作为正面人物出现在昆曲舞台上的，大多明是非，讲义气，重友情，敢作为，为了正义的事业，不惜牺牲自己的性命。《清忠谱》中的五义士，颜佩韦和马杰是无业游民，周文元是轿夫，沈扬是牙侩，杨念如开鬻衣铺，他们不怕阉党肆虐，不顾自身安危，为了救周顺昌，毅然带领苏州市民包围西察院，击杀京里派来的校尉；为了使父老乡亲免遭屠城之灾，他们又挺身而出，慷慨就义。天下兴亡，匹夫有责，"五人儿也不愧东林党"。这样高大丰满的市民英雄群像不仅在中国戏曲史上堪称绝无仅有，即使在世界戏剧史上也是不可多见的。

　　帝王平民化、僧道世俗化、商贩儒雅化、市民忠义化……昆腔传奇反理学、重真情的人文精神是以十六世纪前后中国社会的资本主义萌芽尤其是苏州城市商品经济的迅猛发展为政治背景的。而从昆山

派、吴江派和临川派以迄苏州派,恰好是昆腔传奇反理学、重真情的人文精神渐次确立和深化的过程。这绝非偶然的巧合,昆曲艺术从书斋氍毹走向社会舞台,其接受对象发生了根本性的变化。戏班之间的生存竞争促使传奇作家们更多地考虑"娱人"的功利目的和观众的审美情趣,从而主动地接受市民阶层的价值观念和审美取向,自觉地在作品中体现市民的喜怒哀乐,表现他们的愿望理想。因为只有这样的作品才能受到普通市民的欢迎并得以流传。反之,那些不符合市民阶层价值观念和情感要求的作品,要么很快退出竞争并被人们遗忘,要么被戏班按观众意愿加以改造。一个典型的例子是前文所举时剧《思凡》《下山》,它们本是大型目连戏《劝善金科》中的两出,原剧描写本无、色空因违犯戒律而终遭种种报应,意在警诫世人克己从善。但在现实搬演过程中,市民观众只选择接受了剧中符合他们思想情趣

清·李涌　昆剧人物画册页《下山》

亦即最富人文精神的部分，而将那些令人生厌的封建道德说教、因果报应之类一概弃之如敝屣，致使其很快湮灭不传。应该说，是剧作家、演员及广大市民观众联手打造了昆腔传奇的人文主义光环。

当然，单就传奇剧本而言，能顺应时代潮流，在一定程度上挣脱忠君爱国、"兴观群怨"诗教规范的束缚，自觉将新兴市民阶层的价值观念和审美情趣贯穿于剧作中，从而赋予其鲜明的人文主义色彩的创作群体，应推苏州派。"宫商谱入非游戏"（李玉《万里圆·尾声》），"懒去嘲风弄月"（李玉《风云会·家门》），"词填往事神悲壮"，"休错认野老无稽稗史荒"（李玉《千忠戮·尾声》）。正是凭借对社会现实的真切关怀和对时代精神的艺术诠释，昆腔传奇在整体水平上达到了中国戏曲史上前所未有的高度，并成为世界文化宝库中的珍贵遗产。

◎ 第三章 ◎

歌舞合一　唱做并重

苏 州 昆 曲　>　>　>

一、"四功五法"和"有规律的自由行动"

同世界上一切曾经存在或将要出现的戏剧艺术一样，昆曲艺术的审美价值和社会功利价值最终还有待于通过舞台搬演得以实现。与西方戏剧相比较，昆曲艺术的主要形式特征在于综合性和写意性。所谓综合性是说昆曲不像西方舞台艺术那样，演话剧就只说不唱，演歌剧就只歌不舞，演舞剧呢，就光打转不开口。昆曲是歌舞合一、唱做并重的综合艺术，讲究"四功五法"。"四功"指唱、念、做、打，其中"唱"为"四功"之首，就是唱曲，"念"是念白，二者构成昆曲艺人的嘴上功夫，其具体要求包括四声阴阳、发声行腔、韵律节奏、口法声情等，前文已经较多涉及。"做"是舞蹈化的形体动作，"打"则是武术和翻跌技艺，二者构成昆曲艺人的身上功夫，其技术要点通常被概括为"五法"——手、眼、身、法、步。这是昆曲艺术表情感人的主要形体语言，也是昆曲演员从小学习、终身磨炼的舞台基本功。

比如"手法"，老话说："行家一伸手，便知有没有。"手是形体语言最重要的传达工具，在昆曲舞台上，手的动作经夸张和美化而成为戏中角色情感心态的外露形式。摇手，表示否定或拒绝；搓手，表示思索或焦虑；抖手，表示气愤或害怕；等等。不仅如此，手的姿势

还常常与人物的身份、性格相关。同样是摇手,净角可以岔开五指,表示粗犷豪爽,而生旦则必须将拇指收拢在掌心内,才显得优雅含蓄。旦角的手法可以统称为"兰花指",但由于具体人物的年岁身份不同,"兰花"的姿态也要求有所区别。"十二三岁的小丫环,天真活泼,她好比一个花骨朵,花还没开呢,她表现的指法虽然也要用兰花指,就应当紧握着一些拳头,突出一个食指来表现年龄的特点。二十岁左右的少女,花朵慢慢地开了一点,指法的运用就应当表现出含苞待放的形式,与十二三岁的小丫头的手势就不能一样了。中年妇女好比兰花完全开了,她们的指法就要力求庄严娴美,与二十岁左右少女的含羞姿态又应有距离了。青衣再老即是老旦应功的人物了。老旦的指法,基本上应采用青衣的路子,虽然兰花已然开败了,但她的基础还不应脱离兰花指的范畴,所不同于青衣的,只是老旦的手指指出,应当表现出僵硬些。不仅手指要表现出僵硬,身法、步法也应当配合得一致才能表现出老态龙钟的神态呢!老旦这个角色,经常是需要扶着拐棍的,扶拐棍也要有一定的方法,例如,扶拐棍时一定要扣着点腕子,板着腰,拐棍不许探出身子外边去,因为拐棍往外一探,整个上身就要伸出去。板着腰就能显出身子僵硬,这样就符合老年人的姿态了。"(程砚秋《戏曲表演艺术的基础》)在这儿我们发现,优秀演员不仅每招每式都极其考究,力求到位,而且注意到了在综合性框架内手眼身法步五法的配合协调,后者更体现了戏曲表演艺术的真谛。

眼睛是心灵的窗户,因而抽去眼法的手势、台步或身段就只能是一串缺乏表情的舞台动作,并不具备戏曲所特有的艺术美和感染力。行话说:"上台全凭眼,眼法心中生。"演员要经常练习转眼球、提眼

珠、斗鸡眼等基本功。熟练掌握凶眼、媚眼、醉眼、泪眼等眼神的表现技巧，进而在理解剧情的基础上，配合以一定的身手步法，将剧中人物的喜、怒、爱、恨、忧、乐、悲、恐、羞、怜、犹豫、得意等各种心态通过眼神传达出来。否则，心中无戏，眼中就无戏；眼中无戏，再复杂的动作也难以动人。同样，脱离剧情而卖弄"眼睛活"，也只能令人生厌。

身法或称身段，它所规范的是演员的整个躯干在舞台上的活动，因而同手法、眼法相比，身法更自觉地体现着戏曲表演艺术综合性的形式特征。前辈艺人就基本身法归纳为"起、落、进、退、侧、反、收、纵"八字要诀，并总结经验说："进要矮，退要高，侧要左，反要右。"完成动作则应"横起顺落"，才能进入戏曲表演顺溜圆畅、自然优美的艺术境界。"譬如，用手指向一个目标这个身段；用手指出时，手得先从左肩出发微向下画一弧线，然后再向右指，同时左脚向后退半步，右脚也跟着后退半步，这样结合应用，身段才会好看。"（俞振飞《戏曲表演艺术的基础》）演员"身上"好不好，在很大程度上取决于的腿功和腰功。腿功是戏曲演艺的根基，旧有"一腿扶千斤"之说。演员必须从小在师傅指导下，经过耗腿、压腿、悠腿、踢腿、骗腿、劈腿、抬腿等艰苦训练。腰是人体关节的总枢纽，任何身段动作都须腰功带动。腰功练习通常从拿顶（倒立）开始，依次进行耗腰、担腰、涮腰、翻身等，以锻炼腰部的控制能力，求得身段体态的准确优美。当然，同手法、眼法一样，身法规范在舞台实践中也须灵活运用。同一"拉山膀"，净角要撑，生角要弓，旦角要松，武生取当中，应视具体的角色场景而定。

五法中的"法"字所指不像手、眼、身、步四字那样明确。因而

常常引起演艺界的争论：为什么在手、眼、身、步四法之外，还要专提一个"法"字？它的内涵是什么？它同其他四法之间有何种关系？由于难有定论，有的文章谈戏曲功法便只提手、眼、身、步四法，有的文章则干脆将五法改为"口、手、眼、身、步"，还有人将"法"字释读为"发"或"范儿"，前者指甩发等头部、颈部功夫，后者则犹言样式，有时特指"俏头"。这些见解都不失为一家之言。但是"法"作为戏曲术语，似不宜完全离弃其固有的词义的规定性。按《易·系辞上》："制而用之谓之法。""法"的本义是制度、规范，明人将其引入曲学领域，如王骥德《曲律》论沈璟有云："吴江守法，斤斤三尺，不欲令一字乖律，而毫锋殊拙。"论汤显祖则谓："临川汤奉常之曲，当置'法'字无论，尽是案头异书。"这儿的法是指昆山腔曲的声腔格律规范，是填词家所必须遵循的。至于四功五法之法，应指昆曲艺人在舞台表演时所必须遵循的动作规范，如果手、眼、身、步四法规范的是具体局部的动作，那么四法之外的"法"，讨论的是整体规范，是手、眼、身、步的相互协调及身段功法的有机结合。与其他戏曲剧种相比，昆曲表演更讲求自然松弛、本色传神，这同它高度的文学性和音乐性有直接关系，并共同构建成昆曲艺术古朴典雅的美。

名列五法之末的步法，其重要性却一点也不次于手、眼、身三法。戏曲界称走台步为百练之祖，是练习身段的首要和基本的内容。考察一个演员的身上功夫，通常要先看他的步法是否稳重准确。而除了基本的台步之外，不同的角色身份，甚至行头场景的变化，都会对步法提出一些特殊的要求。例如"穿蟒时，在出场立定后的头两步，需要将腿略抬起使其弯曲，然后再走出去；穿箭衣时，需要脚尖尽力

向左右偏些走出去；穿了褶子则又不需要那么偏，腿也要抬得比较低些；穷生的台步又有特殊要求，腿部更要弯一些，走时脚面放平，脚步向前直走，略带移步的样子，好像走不动而拖着走的形象，所以也叫'拖步'；小生还有一种特殊的'小蹿步'……"，有时"因为剧情需要，要走退步，行话叫'撤步'。'撤步'的要领是脚尖先落地，然后脚掌再随着落地。如果脚掌先落地，那就要发生摇晃不稳的现象"（俞振飞《戏曲表演艺术的基础》）。优秀的戏曲演员，步法简洁精炼，讲究"省步"。

四功五法的灵活运用，使昆曲表演成为载歌载舞的美妙艺术。请看光绪间著名旦角艺人丁兰荪所演唱的《思凡》开头一段：

> 小尼姑上场，拂尘搭在右臂上，左手放在背后，到九龙口立定，开唱【诵子】。"昔日有个目莲僧"——开唱时，左手抖袖，再把拂尘从右手在面前兜过交到左手搁在臂上，右手抖袖后重把拂尘交到右手，偏扭过身来向上场门里斜角指去，回头向观众作交代，再回视拂尘，到"僧"腔完，把拂尘收回仍旧搭在右臂上立定。唱"救母亲临地狱门"时，把拂尘向左方垂下，边拱手边将拂尘举起在右肩上方，踢左脚，身向左前俯，左手向左下方指出两次。"借问灵山多少路"——转身向下场角里面走几步，边走边将拂尘绕一圈子从背后甩到左肩上，左手顺折袖，扭转身体，眼神向上场角前方看去。"多少路"，右手反折袖，斜向上场角前面云步，同时把拂尘在前面甩圈子，至"路"字腔完，以拂尘向右下角指出，身随之前俯。"有十万八千有余另"——在前上场角以拂尘柄与左手合搭成十字状，然后左手接住拂尘柄，右

《孽海记·思凡》剧照　张传芳饰演色空

手伸食拇二指作八字状，向右、左方两次伸出。"有余另"，向台中云步，拂尘向下绕圈子。"南无佛"，拂尘向下垂，左右两手成拜佛状，身体渐渐蹲下，再徐徐站起。唱到"佛"字时，将拂尘柄举在右肩上面斜向右上甩出，转身进门，同时倒转拂尘归中坐定。（据叶小泓记录手稿，转引自陆萼庭《昆剧演出史稿》）

演员歌舞表演水乳交融，拂尘与身段和谐一致，手眼身法步相与为一，极有分寸地刻画出一个身在佛门、神定气闲的小尼姑形象。

再看民国初年著名曲家程耦卿（饰伍员）和一代名伶周凤林

（饰伍子）合作演唱的《浣纱记·寄子》：

> ……伍员在下场角，伍子在上场角，开始唱主曲【胜如花】第一支。伍员唱："清秋路（伍员撩袍角塞鸾带内。周凤林只整双袖，不塞衣角……），黄叶飞（伍员拂双袖凝望，伍子按剑而望，两人视线相同）。"同唱："为甚登山涉水（伍员自下场角退至下场门，从左起右落花，笃右脚。伍子仍在上场角，与伍员斜对，从右起左落花，笃左脚）？"伍子唱："只因他义属君臣（二人各双手按剑，起脚跨出三大步，每跨一步，对视一次。伍员走向上场门，伍子走向下场角，各外绕转身，伍员右转，伍子左转。转身后，伍子左脚踏出，伸指，收脚，拱手。伍员捋须视之）。"伍员唱："反教人分开父子（二人各迎面走近，以两指并比，退步分开两指，如此者两次。伍员掌向下，伍子掌向上）。"伍子唱："又未知何日欢会（各按剑跨步前行。伍员走向上场角，伍子走向下场门，'欢会'上对视，伍员拂袖，伍子轻顿足）。"伍员唱："儿吓（指伍子，伍子低头拱手）！料团圆今生已稀（伍员在上场角，双手环形右举，作圆月状。伍子在下场门，手左举作圆月状。然后各双手交换前后，在左右边摇手三次。伍员先右手在前，左手在后；伍子则相反，两人作合盘势。笃脚）！"伍子唱："要重逢他年怎期（两人斜相对视，各作迎前势。退回向外摊手）。"伍员唱："浪打东西，似浮萍无蒂（伍员自上场角走向下场角，伍子自下场门走向上场门。随走随以右手自左起，反掌下按，起落作波浪势。伍员双手平抚，伍子身微蹲平抚，左踢脚）。"伍子唱："嗯嗯嗯嗯！禁不住数行珠泪（伍子至上场角，

以手背左右交换按泪数次,按泪时头微侧就手。伍员在下场角摇头叹息)。"伍员唱:"羡双双旅雁南归(伍员在下场角翘首仰望,左手按剑,右折袖,目光自左而右。伍子在上场角,举首仰望。两人视线相同)。"(徐凌云《昆剧表演一得》)

两个角色,一个是戴白满穿官衣的老外,一个是着孩儿帽、多子头的作旦,一个是苍凉浑厚的阔嗓,一个是尖脆稚嫩的童音,边行边唱,乍分乍合,将一段两千多年前的骨肉离别之情演绎得声泪俱下,荡气回肠。

昆曲艺术不像西方戏剧那样具有精确摹仿现实的写实性,它是以写意性的程式化的表现手法塑造形象、反映现实的。如同中国画一样,昆曲艺术的美学理想不是作为生活对象的精确摹本,而是成为生活对象特征与本质的高度凝练含蓄、富于想象夸张的突现。为了实现这一理想,它像中国画一样把生活的自然形态提炼为具有典型意义的艺术程式,以来自生活而又为生活自然形态所无的艺术美来认识和再现生活。因而重神似、重意境,讲究以形寓神、以虚代实、以少总多、以无胜有的辩证法,在形神兼备、似与不似之间突破生活自然形态的围限而达于真与美相统一的理想境界。在这儿,生活语言的自然形态被突破了,化为写意的诗歌艺术;生活行为与表情的自然形态被突破了,化为写意的舞蹈与表演艺术;生活环境的自然形态被突破了,化为写意的布景与道具艺术;甚至生活中人体的自然形态也被突破了,化为写意的脸谱、化妆和服饰艺术。昆曲写意艺术的程式化表现手法丰富灵活,寓变化于规整之中。正如一位苏联戏剧家所言,是

"有规律的自由行动"（俞振飞《程式与表演》）。在昆曲舞台实践中，这一艺术原则集中体现在表演的程式化、时空的自由化、砌末的虚拟化及人物的行当化等方面。

表演程式是演员塑造形象、传情表意的形体语言，是戏曲运用歌舞手段表现生活的技术规范。表演程式的源头是生活，许多表演程式是对生活现象的提炼美化，如开门关门、上马下马、醉酒使气、哀哭怒骂等。但是昆曲舞台并不满足并止步于对直接生活的体验和模拟，而是放眼并驰骋灵感于广泛的间接生活和艺术领域，诸如歌舞说唱、书画雕塑、武术击技、百工杂艺乃至鸟飞兽走、花开草长、日出月落、云行水流，无不纳入昆曲艺人观察体验的范围之内，或模拟其形，或摄取其神，贯注以合理的形象构思而创造出大量的表演格式。例如昆丑摹仿蜘蛛、蜈蚣、壁虎、蛤蟆和蛇等五种毒虫的动作而编排的具有鲜明行当特色和丰富表现能力的"五毒戏"，就是摹形取神的典型范例。而成功的典范一经形成，便不可避免地成为众人借鉴效法的对象和进行再创造的出发点，并逐渐固定为可以泛用于同类人物、同类场景的规范。相传最早用于明传奇《千金记·起霸》中为表现项羽披挂出征的英雄气概而创设的一套动作，后来成为描写武将整装临阵的通用格式。根据角色不同，还出现了男霸、女霸之分：男霸由提甲出场式亮相、云手、踢腿、弓箭步、骑马蹲裆式、跨腿、整袖、正冠、紧甲等基本动作连贯而成；女霸则由出场式亮相、云手、塌步、鹞子翻身、整袖、正冠、掭翎、紧甲等基本动作连贯而成。根据上场人数不同，又有单人起霸、双人起霸之分。单人表演起霸，全套的称"整霸"或"全霸"，只用半套的则称"半霸"。双人表演起霸，表演者从两边分上、同时起霸的叫"双起霸"。从上场门出场的起"正

霸",从下场门出场的起"反霸"。单人表演起霸,有时先起一遍正霸,念词后,归到下场门再起一遍反霸,成"蝴蝶霸";有时背向观众倒退出场,叫"倒霸"。就这样,经过长期的舞台积累,昆曲表演逐渐构筑起一个既广泛又精致的程式体系。它规范了社会各色人等的舞台形象:

贵者:威容,正视,声沉,步重。

富者:欢容,笑眼,弹指,声缓。

贫者:病容,直眼,抱肩,鼻涕。

贱者:蔼容,斜视,耸肩,行快。

痴者:呆容,吊眼,口张,摇头。

疯者:怒容,定眼,啼笑,乱行。

病者:倦容,泪眼,口喘,身颤。

醉者:困容,模眼,身软,脚硬。(《明心鉴·身段八要·辨八形》)

这些容、眼、声、行的规范加上各种表情身段的程式,例如"恬淡式""朝上暗摊手作变面叹气式""三回四顾式""疑式""思式""喜悻式""急骇式""心忙步紧式""定坐式""将袖甩地作吹尘式"(均见《审音鉴古录》)等,就组合成一个个鲜活的舞台形象,演绎出一幕幕感人的生活场景。以下是标注有表演程式的梨园旧抄本《雷峰塔·断桥》中五旦饰白素贞所演唱的【金络索】一段:

曾同鸾凤衾(生与旦挽发绕髻),指望交鸳颈(旦指,贴挽

发拔鞋跟；生见旦发散欲挽），不记得当时曾结三生证（旦推开自挽）。如今负此情（贴来挽），反背前盟。吓（走起，凶式），你听信谗言（走上背唱）忒硬心。追思（拭泪）此事真堪恨（生亦拭泪），不觉心儿气满襟（贴毒眼看生，贴推生，生啐）。真薄幸，吓（旦摊手），缘何屡屡起狼心？啊呀（旦双曷手）害得奴几丧残生，进退无门（旦大摊手，两边看，退），怎不叫人恨（旦指生头）！（转引自阿英《雷峰塔传奇叙录》）

白素贞、小青和许仙三个人物的复杂心态和相互关系，就通过这载歌载舞的表演程式艺术地传达给了观众。

因此，昆曲艺人的所谓基本功，除了唱念功夫之外，主要就是表演程式，从站法、手势、膀位、腰功，到台步、圆场、起霸、趟马、把子、档子等，这是一个艰苦而漫长的演练过程，而这个过程的最高境界则是返璞归真，贴近生活。李渔《闲情偶寄·习技》有云："场上之态，不得不由勉强。虽由勉强，却又类乎自然，此演习之功之不可少也。"所谓"勉强"，就是将生活动作纳入表演程式。昆曲艺术表演之难就在于既要掌握并遵从程式规范，又要"类乎自然"。既要高于生活，又要合乎情理，从而达到真和美的高度统一。而要实现这样的审美理想，关键在于外形身段与内心情感的和谐配合。欲发之状，先动其心，演员"一经登场，己身即戏中人之身，戏中人之啼笑即己身之啼笑，而无所谓戏矣"（金埴《不下带编》）。只有进入这样的"忘我"境界，才能得心应手甚至创造性地运用戏曲程式。因此，昆曲程式化并不是简单地将程式作机械的排列组合，而是在把握剧情的前提下运用程式演活各种不同的角色，使他们既符合行当要求，又具

有鲜明个性。同是好色之徒,《水浒传·借茶》中的张文远是公门书吏,不免稍顾身份,假充斯文,他挑逗阎婆惜的手段也就限于"后退故作惊艳状",然后借助人扇合一的歌舞四次张望,最后也只是试探性地"以扇柄在阎婆惜手上一碰",总之还算比较含蓄。而《连环记·小宴》中的吕布是一介武夫,其急色之态就公然直露而无所顾忌了:王允刚提到"唤小女奉敬一曲一杯",吕布就"睁大眼睛,对王允露出眼巴巴十分期待的神色";丫环报"小姐到",吕布"急忙抬头一看,作惊为天人之状,倏然起立出桌,反双手凝视,目不转睛";貂蝉上前向王允道万福,"吕布亦迎上,忘形地双手上前搀扶",王允急忙阻拦,"吕布尴尬地改为还礼";貂蝉奉酒,"吕布伸手待要接杯",王允咳嗽一声,"吕布只得后退一步,但手缩不下去,只得伪作按口";待到王允借故脱身后,吕布更是"忽前忽后,忽起忽落",坐立不安,丑态毕露。而这一系列生动传神的刻画无非是传统程式的有机组合。时剧《拾金》中的乞丐范陶,按《明心鉴》的"八形"规范,他应该不出既贫且贱者之形。果然,角色出场时既有贫者的"病容、直眼、抱肩、鼻涕",又有贱者的"蔼容、斜视、耸肩、行快"。但是随着剧情的演进,他的形象发生了微妙的变化:因其"行快"而跌倒,跌倒而怨忿不能自制,俨然疯者之"怒容、定眼";定眼见金,见金而喜,想象得金而富,于是"欢容、笑眼、弹指、声缓",富者之态渐生;继而联想到失金之人的焦急哀求,随即换上一副"威容、正视、声沉、步重"的贵者矜持之相;正当心满意得之际,忽而记起金子欺贫爱富的恶习,因而摔金骂金,顿时"呆容、吊眼、口张、摇头",又宛如痴者。在剧情的统率下,表演程式与人物心理如水乳交融,极具逻辑性地勾勒出了"这一个"鲜活的舞台形象——贫而不

贱，爱财而不贪婪，诙谐乐观并且对人情世态颇有一些洞察能力的乞丐范陶。

优秀的演员往往善于充分调动昆曲程式的表现功能，将戏中人物塑造得格外丰满动人，他们的再创作灵感同样来源于对剧情的细心揣摩和深刻理解。俞振飞回忆早年与梅兰芳合演《断桥》的往事时写道：

> 在许仙跪倒白娘子面前请求原谅时，白娘子又气又爱，叫他一声："冤家呀！"……按原来演法，白娘子念这句词时，是右手翻起水袖、腰包，左手点许仙一下，是空指……有一天演到这里，我跪得离梅先生近了一些，他一指，已经指到我的额头上。他索性用力地戳了一下，我顺势身体向后一仰。他赶紧又用双手来搀扶住我，但一想，又感到许仙太负心，还是不理睬好，于是又生气地轻轻一推。一戳、一仰、一搀、一推，这一组即兴表演，就是由于我们进入了角色，按照新的处理很自然地生发出来的。（《〈断桥〉之革新》）

在这里，传统的表演程式得到了合乎戏理人情的补充和发展，从而衍生出具有较强艺术生命力的新程式。

时间、地点和行动的一致性是西方戏剧的主要理论基石之一，法国古典主义戏剧理论家布瓦洛（1636—1711）曾经典地将这一原理表述为："舞台表演自始至终只能有一个情节，要在一个地点和一天内完成。"（《论诗艺》）然而昆曲舞台却丝毫未曾受到被欧洲人奉为戏

剧法则的"三一律"的影响,在这儿,时空背景通常被巧妙地附着在演员的唱念和表演中,是以中国人传统的写意的艺术观来处理和诠释的。

有一副著名的戏联写道:"三五步行遍天下,七八人百万雄兵。"非常直观地说出了戏曲舞台空间处理的艺术特征。我们不妨在后面续上一联:"两句词交代半日,再上场已过十年。"时间的流动不是匀速的,甚至也不是延续的,而是自由运转、跳跃行进的。当简处,台上方一刻,世上已千年;当繁处,剖析点染,分分秒秒都被任意拉长,情节的时钟偷偷停止了它的走动。戏曲舞台上的时间是依据角色的行为来计算的,有戏则长,无戏则短,不能用世俗的时间标准去衡量。在现实世界中,如果没有物质的运动,也就不存在时间的概念;同样在舞台上,如果离开人物的表演,时间也就完全失去了意义。

《北西厢·妆台窥简》一折中,张生一清早接到红娘的书柬,大喜过望,自言自语道:"今日颩天百般的难得晚。……(念)读书继晷怕黄昏,不觉西沉强掩门。欲赴海棠花下约,太阳何苦又生根?"接着看看天说:"呀,才晌午也,再等一等。今日百般的难得下去也!(念)碧天万里无云,空劳倦客身心。恨杀鲁阳贪战,不教红日西沉。"又过了一会儿说:"呀,却到西边也,再等一等咱。(念)无端三足乌,团团光烁烁。安得后羿弓,射此一轮落。(白)谢天地,却早日下去也!呀,却早发擂也!呀,却早撞钟也!"一天时间,就这样打发过去了。

同样,在《烂柯山·痴梦》中,两名报子向崔氏问讯朱买臣住所时尚是青天白日的"好天气"。报子道谢离去,崔氏心有所动,才唱了一支【锁南枝】,就说:"呀,说话之间,又早初更时分。"又唱了

一支【前腔】，后场开道锣便敲二更，一场戴凤冠穿霞帔做夫人的美梦就此正式开张了。

在昆曲舞台上，时间总是随着概括在角色唱念中的剧情而跳跃行进，除了情节发生的特定时间以外，并不存在一般意义上的时间概念。与此相一致，昆曲舞台所表示的地点环境也总是随着角色的行动而"移步换景"，并不受寻常空间概念的约束限制。在《长生殿·惊变》里，舞台就是御花园；在《虎囊弹·山门》里，舞台就是五台山；在《玉簪记·秋江》里，舞台就是江面；而在《宝剑记·夜奔》中，舞台又变成了林冲投奔梁山的崎岖山路。《牡丹亭·惊梦》开场时春香侍候杜丽娘梳妆，舞台乃是闺房；一段【步步娇带醉扶归】演唱甫毕，主仆二人已经来到"花园门首"，接着是载歌载舞的【皂罗袍带好姐姐】，于是舞台追随剧情，权作花园。《劝善金科·思凡》末尾，则小尼姑色空前脚还在山上参拜观音罗汉，一曲有板无眼、速度极快的【风吹荷叶煞】歌罢，已经让她"逃下山来了"。

运用圆场和不断变换方位的台步来实现空间的转换是昆曲舞台表演中极其常见的手法。《千忠戮·搜山》中，程济送走史仲彬回到茅庵，却不见了建文帝。他先是在场上"团团打转"，向上、下场门呼唤"大师"，表示已经找遍了庵内每一个角落。于是"不免出了庵门，往各处山头寻一寻（且念且出庵门，将念珠套在颈上，走到下场门。场上打圆场）。吓（双拂袖，在下场门对上场角引领远望），大师（张两袖由下场门斜行冲向上场角，且行且唤。场上打长尖。找不着，向外摊手。右转身走到上场门）！啊呀，大大大师（在上场门双拂袖，引领远望下场角，张两袖斜行冲向下场角，且行且唤，又找不着）！啊呀（再摊双手，一记）！"（徐凌云《昆剧表演一得》）几个圆场加

之经过舞台四角的"且行且唤",便找遍了庵外四面八方的"各处山头"。

在很多场合,舞台上空间的转移还往往伴随着时间的跳进。《白兔记·出猎》演咬脐郎带领四小军追赶白兔,诸人同念【窣地锦裆】:"连朝不惮路崎岖,走尽千山并万水(走圆场),擒鹰驾犬走如飞(四小军走至上场角,自外至内一字顺立),追赶山中一兔儿(咬脐郎至上场角,一鞭,勒马)。"(徐凌云《昆剧表演一得》)四句念罢,一干人已从邠州来到了千里以外的徐州沛县沙陀村,时间也已过去了一天一夜。更有甚者,《四声猿·雌木兰》第一折演花木兰赴边从军,只唱了两支【六幺序】:"说话之间,不待加鞭,过万点青山,近五丈红关",便从家乡"河北魏郡"到达"黑山"前线。第二折演花木兰功成归里,又只两支【清江引】,外加一次上场下场,她就回到父母身边了。而其间的时间跨度则是整整一十二年!

值得一说的是昆曲舞台的时空调度有时压根儿就不必依赖于某个角色的唱念做打,而可以直接借助于舞台艺术自身的假定性。例如打背供,按剧情有两个以上角色同时在场,其中一人暗自思考评价对方言行时,通常平举一手,以衣袖遮挡着对方视线,假设他未曾听见,然后面向观众进行唱念表达。《连环记·议剑》中,副扮曹操告诉老生扮王允:"那吕布杀了丁建阳,反投入董府('董府'上斜拱手,宕袖)去了!"语气中流露出同情丁建阳、不满吕布投靠董卓的情绪,满以为对方会有同感。不料王允因对曹操还不甚了解,心存试探之意,假装非常高兴地说:"好吓,太师门下又添一员虎将(竖拇指),我们该去奉贺(由内至外拱手)!"曹操非常失望,一甩袖子,生气地说:"贺什么,这叫塞翁失马,吉凶未定(左手朝外点,左脚随之伸

出)!"王允一遮左袖,背供:"好个吉凶未定(点头,动纱帽翅)!"(徐凌云《昆剧表演一得》)这时,舞台上曹、王对面而立,伸手可及,却并不妨碍剧情假设曹操听不见王允的这句评论,两人又仿佛身处异时异地。这一段表演明确无误地向观众传达了如下信息:王允已经把握了曹操的思想立场,两人的心思开始合拢,下面的戏也就好顺理成章地接着演了。

"砌末"一词始见于宋元南戏中,为戏班行话,意指演戏时所用的各种"什物"(《墨娥漫录·行院声嗽》),也就是现在所说的道具布景。在昆曲舞台上,潘必正所用的折扇,陈妙常所弹的古琴,关云长的大刀,李太白的笔砚,唐明皇、杨贵妃宴饮的杯盏和出行的仪仗,以至于尼姑的拂尘、衙役的棍棒、渔父的船桨、武卒的马鞭,包括用以表现特定环境的布城、大帐、旌旗、高台等,无不属于砌末的范围。因而可以毫不夸张地说,舞台表演离不开砌末的运用。

台边挂起一道酒帘,酒客和店小二就有了活动场所;台中搭起一座帅帐,大元帅就登台点将、发兵布阵了。用佛龛表示寺庙,用床帐表示闺房,一根鱼竿同时表示了河岸、河水及水中的鱼,手执云牌表示正在天上飞行,摆上烛台则表示时间已是夜晚……砌末的使用不但可以使小小数尺舞台按剧情之需而无限拓展、不断变幻其场景氛围,而且能够帮助观众识别剧中人物的个性、身份。舞枪使棒的同挑担叫卖的或摇扇吟哦的固有明显不同,就是同样执扇子的,也还有许多讲究。《牡丹亭·惊梦》中的杜丽娘和春香,一个用折扇,一个用团扇,显现着小姐和丫环的不同身份。同样用折扇,秀才文人用的是书画折扇,以示高雅;而乡绅土豪用的是赭色油纸折扇,以示粗俗;介于二

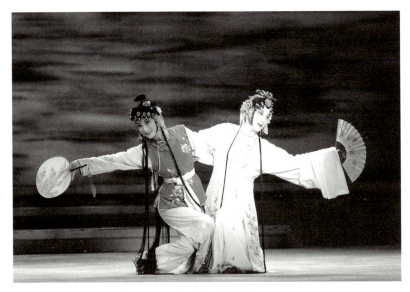

《牡丹亭》剧照　张继青饰演杜丽娘、徐云秀饰演春香

者之间,《水浒传·借茶》中的张文远之流用的则是泥金书画扇,以示其表面风雅、实质刁猾卑琐的特殊个性。在剧中,这个人物是"侧着身子,右手两指拎扇,左手托袖,随着扇儿下垂甩宕之势,向左洒步"上场的。这副拎扇甩宕、侧身洒步的模样分明是在告诉观众,他不是一个正派老实的读书人。以下的表演非常传神:

> (唱【一封罗】)花间鸟自啼(左抖袖),杜陵东(转身,横扇点内),步屧移(右手张开扇儿,左手搭扇角,走到台中,扇折好)。……(白)学生张文远(后退掭胸),排行第三(扇提在面前,左手伸三指抚扇骨,自右至左移动),与宋公明同为县吏(扇落下,横点上扬,左手托右袖,笃左脚)。今日公门无

事（扇下垂画圈），公明兄先回去的了（扇自左向右，对上场指出，右脚上前）。我独坐无聊（扇收回，双手掇胸，右脚亦收回），吖（先想一想，后以扇击左掌）！不免到街坊上去（扇点下场），闲步一回（张开扇儿，走向下场角），多少是好（到下场角，转身，笃脚，面对台中）。……啊呀妙吓（后退作惊艳状）！那边有位小娘子（开扇右障，左手点），看她遮遮掩掩（扇平放，探视），那些丰韵（在扇儿上面张望，上步），吖唷（退步收扇）！好不动人也（以扇柄击掌）！（接唱）看她隐约朱帘遮翠髻（张开扇儿竖起，在扇侧探望，笃左脚一看），掩映芳容倚绣扉（双手反背，扇张开掩后，又一看。转身，起步，走向上场）。教我凝眸偷觑（弯腰微蹲，起脚跨步，走到上场角），神魂欲飞（以两掌抵扇柄双端摩动，肩头随之略为起落，面部肌肉稍稍牵动）。看她含羞敛袂（上步，打开扇儿，又是觑面一看），天香暗霏，就居来个（以扇柄在阎手上一碰。阎连忙缩手，轻嗔："啐！"）啊呀妙！（以扇击掌）！似莺声呖呖暗吁气（先点口，后转身向内两望）。（徐凌云《昆剧表演一得》）

在这里，不光人物的个性神态，而且他见到阎婆惜，为她的姿色所动，进而偷看她，接近她，挑逗她的整个情节过程，都是通过昆曲独有的人扇合一的歌舞表演艺术地展示给观众的。弃用这柄看似不起眼的小小折扇，也许就丢失了这个四五百年间一直为人们带来欢笑愉悦的名唤张三郎的有趣角色，也许昆曲舞台上一大批脍炙人口的艺术形象都会因此而大打折扣甚至黯然失色。

与折扇一样，许多砌末是昆曲演员唱念表演中不可或缺的凭借，

有些重要的表演程式是围绕着有关砌末创造并完善起来的。如马鞭一上手，就表示角色和马沾了边，于是上马、下马、相马、趟马、策马、勒马、系马等一系列身段动作都由此而生。这是一匹善解人意的龙驹宝马，或是一匹野性未脱的红鬃烈马，还是一匹饥饿疲病的跛足老马；它面临的是康庄坦途，还是泥泞山路，或者干脆是刀林箭雨，演员都可以凭借手中马鞭，通过歌舞表演展示给台下观众。《白兔记·出猎》中，丑扮小军王旺向李三娘索要白兔儿。雉尾生扮"咬脐郎在二人问答时趟马，先起左脚，加鞭，左转身，反执鞭，双手勒缰，左右勾脚跨步，转翎，左转走一圈，至原处，亮相，勒马"。由于没有问出结果来，咬脐郎让王旺再去问话，并"在这节问答时，作第二次趟马。先起右脚，加鞭，右转身，左脚提起，右脚着地蹉步，右绕一圈，亮相，勒马；再加鞭，搭鞭，分两腿微蹲，作骑马势，洒步斜行几步，勒马"（徐凌云《昆剧表演一得》）。两番趟马，生动刻画出少年咬脐郎活泼尚武的个性和焦躁疑虑的心情，也使舞台表演避免了全场呆看王、李二人一问一答的板滞局面，增添了动态的美感。如果不用马鞭，这一连串优美传神的表演是无法完成的。

　　同样，戏中角色一旦操起橹桨，他就开始伴随着船儿在水面上活动。依据戏曲情节的规定，这条看不见的船有可能是送关云长单刀赴会的战舰，也有可能是载陈妙常追赶潘郎的渔舟；船儿所经行之处有可能是乱石穿空、惊涛拍岸的滚滚长江，也有可能是柳浪莺啭、花港苹香的潋滟西湖。这一切，观众都可以通过欣赏台上演员围绕橹桨展开的一系列歌舞程式表演达到心领神会。

　　且看《渔家乐·藏舟》的传统演法，舞台上场角例用两把横放的椅子，靠背相对，上置一面黄旗，代表渔船。被追赶得走投无路的生

扮清河王刘蒜边唱【山坡羊】末句边"卸下行囊,蹋左脚,把行囊横丢在船上",随后"跳步下船,两脚分开,微蹲,身前后俯仰,作下船动荡势,然后折右袖掩后脑,俯首进船舱"。旦扮渔家女邬飞霞在问明身世后决定救助他,于是"走至椅侧,表示走至船梢,椅上横放着一支橹。以左手托橹柄,右手把橹尾,先安上橹人头,然后开始摇橹。摇橹的手势是一推一挽,推时身子向前,挽时身子向后。邬飞霞身子一前一后,刘蒜坐在高垫上,身子也是内外摇曳不定"。邬飞霞边行船边问话,最后,她"停止摇橹,表示船已至江心。把橹搁在椅上,坐下(坐在椅框上面)听刘蒜回答"(徐凌云《昆剧表演一得》)。故事继续在虚构的船上演绎发展。又如《玉簪记·秋江》演潘必正乘船赴京赶考,陈妙常呼船相送,演员以桨代船,舞台作水,借助划桨动作结合身段的起落摇晃、步法的跳跃挪移,将剧中上船下船、船行船止及两船相互追逐的情节意境演绎成一幅充满诗情画意的江南水乡风俗图卷。

　　砌末的功用变化多端,无所不能。寻常的一桌二椅,不同的披围配上不同的摆设,就营造出官衙、刑场、城楼、街巷、庙宇、书房、旷野、番邦等形形色色的生活场景,甚至包括存在于尘世之外的天宫、地府。寻常的一把椅子,可以是《西厢记·跳墙》中的园墙,也可以是《燕子笺·奸遁》中的狗洞,可以是《十五贯·男监》中的监门,还可以是《千忠戮·打车》中的囚车。而寻常的一面旗帜,画上绿色水纹,就是东海起伏的波涛;画上红色火苗,就是火焰山灼人的烈焰;染成黑色,使劲挥动,就是刮起了狂风;绘上轮子,左右相对,就成了老夫人乘坐的小车……但是万变不离其宗,昆曲砌末的本质特征是虚拟性,它有待于一定的舞台表演来赋予它具体的意义和表

现功能。离开具体的表演，我们根本无法断定一把椅子或一面旗帜究竟代表着什么。

行当或称角色，昆曲中又称"家门"，是戏曲行业中对各色人等的分类。其由来已久，据说可以上溯唐代。至宋元之间基本定型为南戏文的生、外、旦、贴、净、丑、末七色和北杂剧的末、旦、外、净、杂、丑六行。昆曲舞台在此基础上实现了进一步的精细化和系统化。著于明代万历年间的王骥德《曲律》卷三"论部色"有云："今之南戏，则有正生、贴生（或小生）、正旦、贴旦、老旦、小旦、外、末、净、丑（即中净）、小丑（即小净），共十二人，或十一人。"清代乾隆年间，李斗《扬州画舫录》卷五有"江湖十二角色"之说：

> 梨园以副末开场，为领班。副末以下，老生、正生、老外、大面、二面、三面七人，谓之男角色；老旦、正旦、小旦、贴旦四人，谓之女角色；打诨一人，谓之杂。此江湖十二角色。

参照书中别处记载，可知正生又称小生，其中尚有巾生和纱帽生之分。小旦又称闺门旦，贴旦又称风月旦或作旦，有时兼跳打，则称武小旦。大面即净，又有红面、黑面和白面之分；二面又称副净，简称副或付，是界乎净、丑之间的角色；三面即丑。

近代以来，昆曲行当通常只粗略划分为生、旦、净、副、丑五大家门，而每一个大家门下又可细分出若干小行当，每个小行当都有各自的个性特征和基本戏目。例如生行中包含老生、老外、副末、大冠生、小冠生、巾生、苦生、雉尾生等八个小行当。其中老生应工大多

为忠义刚直的正人君子，如《琵琶记·扫松》中的张广才、《千忠戮》中的程济等，要求嗓音高而宽阔；老外应工多为上了年纪的宽厚长者，如《长生殿》中的李龟年、《精忠传》中的宗泽等，尤重唱功，必须嗓音苍劲；副末所演则多属卑微贫苦的悲剧人物，如《一捧雪》中的莫成、《渔家乐》中的简人同之类，要求唱做并重，还要有掼跌功夫。大冠生扮演有较高社会地位的青壮年人，如《铁冠图》中的崇祯帝、《千忠戮》中的建文帝等，要求功架雍容端庄，嗓音大小兼用；小冠生则扮演初有地位的年轻人，如《琵琶记》中的蔡伯喈、《荆钗记》中的王十朋等，要求功架大方而不失灵活。巾生扮演风流儒雅的青年人，如《牡丹亭》中的柳梦梅、《西楼记》中的于叔夜等，要求动作潇洒飘逸，嗓音甜润，兼重扇子功。苦生又称穷生或鞋皮生，扮演穷途落魄的青年人，如《彩楼记》中的吕蒙正、《绣襦记》中的郑元和等，唱念须带悲音，举止则须现潦倒失意之态。雉尾生又称鸡毛生，扮演年轻习武之人，如《连环记》中的吕布、《白兔记》中的咬脐郎之类，须要嗓音明快俊拔，且擅翎子功。

　　旦行可细分为老旦、正旦、作旦、四旦、五旦、六旦、大耳朵旦、小耳朵旦等八个小行当。其中老旦扮演老年妇女，如《精忠传》中的岳母、《荆钗记》中的王母等，大多是教子有方的慈母，嗓音须要宽朗。正旦扮演中年妇女，如《琵琶记》中的赵五娘、《金锁记》中的窦娥等，大多是贞烈而受苦的人物，她们都穿黑衣，以唱工戏为主，要求嗓音洪亮。作旦扮演活泼开朗的年轻女子，如《钗钏记》中的芸香、《风云会》中的京娘等，大多为喜剧人物，须嗓音柔和，动作舒展。四旦又称刺杀旦，扮演性格泼辣的青年女子，如《铁冠图》中的费贞娥、《渔家乐》中的邬飞霞等，以武功见长。五旦又称闺门

旦，扮演大家闺秀，如《牡丹亭》中的杜丽娘、《长生殿》中的杨贵妃等。六旦又称贴旦，扮演近身丫鬟，如《西厢记》中的红娘、《牡丹亭》中的春香等。此外，大耳朵旦主要扮演宫娥彩女，小耳朵旦主要扮演丫头，一般由初进昆班的艺徒担任。

净行又称大面，多扮演性格粗犷豪爽的人物，因而要求扮相伟岸魁梧，嗓音宽厚宏亮。以面色不同，又可分为红面、黑面和白面三类。红面如《单刀会》中的关羽、《八义记》中的屠岸贾等；黑面如《千金记》中的项羽、《清忠谱》中的颜佩韦等；白面如《虎囊弹》中的鲁智深、《西厢记》中的惠明等，可见面色与正邪忠奸并无必然联系。因人物的社会地位高下不同，白面中又衍生出相吊白面、邋遢白面两个小行当。前者多扮演心地险恶而有权势的人物，如《荆钗记》中的万俟卨、《鸣凤记》中的严嵩等，表演注重功架气度，兼重唱功；后者则多扮演社会底层的小人物，如《一文钱》中的罗和、《白兔记》中的庙官等，也须唱做兼顾，有时还要求诙谐风趣。此外还有一类角色称帮开大面，又称副大面，作为净行的副榜，专演《水浒记》中的刘唐、《铁冠图》中的一只虎等。

副行又称二面，所演大多是反派人物。按人物社会地位不同，可分为圆领二面和巾生二面两个小行当。前者头戴乌纱帽，身穿官衣，腰束角带，脚蹬高底靴，大多是身居高位而心术不正之人，如《燕子笺》中的鲜于佶、《连环记》中的曹操等；后者则外表风流潇洒，类乎巾生，内心奸诈毒辣，如《水浒记》中的张文远、《义侠记》中的西门庆等。

丑行又称三面、小面，所演大多是社会下层的小人物。按表演风格不同，可分为文丑、武丑、女丑三类。文丑如《儿孙福》中的徐

京、《渔家乐》中的万家春等，武丑如《雁翎甲》中的时迁、《连环记》中的探子等，女丑如《荆钗记》中的张姑母、《风筝误》中的詹爱娟等。在苏州昆曲中，小丑和小生、小旦并称"三小"，是戏班子里出场最多并且最受欢迎的角色。

昆曲行当的分配不仅兼顾了剧中人物在年龄、性格、社会地位等诸多方面的类型性，而且充分注意了角色外形和内在性格的一致性，这对于帮助广大观众直观地分辨人物善恶，从而大致把握剧情发展趋向，常常发挥着不可替代的作用。吴中俗谚概括行当特点说："老外老旦，唉声叹气；小生，好人家大细（苏州方言，小孩）；正旦，哭天哭地；贴旦，嗲声嗲气；大面，顶天立地；二面，勿得好死；小面，跳来跳去。"又说："哏（苏州方言，固执）老生，刁小生，猛门（苏州方言，蛮不讲理）老旦，邋遢大面，臭嘴小花脸。"

当然，这样的归纳还是比较表面、比较粗浅的，实际情况要复杂得多。昆曲行当就像它的声腔格律或表演程式一样，既讲规范，又不拘泥。上文已说到净行角色的面色与忠奸并无必然联系，红面固然有《红梅记》中屠岸贾那样的权奸，白面也不妨有《虎囊弹》中鲁智深那样的好汉。老旦所饰大多为正派慈祥的老夫人，却也有《义侠记》中王婆那样的坏蛋。二面所饰大多为贪官污吏、讼师骗子，却也有《八义记》中灵辄那样的义士。同样，小面所饰大多为朴实善良的老百姓，却也有《十五贯》中娄阿鼠那样的宵小之徒。《渔家乐》中的简人同，虽属老生行却不挂胡子，意为少年老成；相反《长生殿》中的唐明皇，虽是冠生行却又挂胡子表示他虽已上了年纪却是个风流天子。《长生殿》演到后半场《迎像哭像》时，唐明皇照例应挂白胡子，但他还是大冠生应行。

表演的程式化、时空的自由化、砌末的虚拟化和人物的行当化，共同支撑着昆曲舞台追求神似的审美理想。当《刀会》中关云长伴随着满堂喝彩声出场时，很少有人会究诘这副红净装扮的尊容与关帝庙里的武圣王相比是否过于失真；当《活捉》中张文远操着一口甜糯的苏白同已是女鬼的阎婆惜重逢时，也不见得会有人试图考证这个郓城书吏究竟有没有可能是苏州人。同样，如果有人建议在舞台上放一座石英钟来提醒演员控制《题曲》中乔小青不可思议的读书速度，或者请科学家测算一下《跪池》中柳氏的"狮吼"至少应达到多少分贝才能使陈季常、苏东坡辈闻风战栗，我们只能暗暗惊奇于他对昆曲的外行，并且谨诵魏良辅"不知音者不可与之辨"（《曲律》）的遗训以自诫。同所有的写意艺术一样，昆曲舞台的表现原则是以少总多、意在言（形）外，而它的接受方法则是以有知无、得意忘言（形）。优秀的舞台艺术家善于用以形传神的表现方法充分调动观众的想象能力，去感知言（形）外之意。然而一度盛行的"戏曲改革"却深深迷失在了灯光音响、道具布景的堆垛中：演《长生殿》就搭一座宫殿，演《牡丹亭》就搭一座花园，演《秋江》就推出两条会滑动的船，演《牧羊》就赶上几只能叫唤的羊……殊不知在昆曲舞台被越来越多"真实的"木料、布料和塑料侵削堙塞殆尽之时，一并遭受侵削堙塞的还有演员的创造力、观众的想象力，以及昆曲艺术的存在依据——写意性原则。

二、"梨园乐部　吴门最盛"

戏曲是一种必须以多人合作的形式完成的舞台艺术。具体到昆曲,其舞台表演的完成是经由包括生、旦、净、丑等各门角色辅以笛、弦、鼓、锣等精干场面的昆曲戏班付诸实践的。自昆山腔形成之始,其存在形式就同吴中自古盛行的家乐结下了不解之缘。前文已述顾瑛玉山草堂就以"园池亭榭之盛、图史之富暨饩馆声伎并冠绝一时"(顾沅《吴郡名贤传赞》)。玉山草堂座上常客之一杨维桢曾说:"予来吴,见吴之大姓家交于人者……不好声色而好杂流者寡矣。"(《玉山草堂雅集·序》) 可见家乐并非玉山草堂顾家的专利,当时苏州地区大户人家置备家乐蓄养声伎早已蔚为风气。迨及昆山腔戏曲兴盛的明代万历年间,吴中富豪更是竞相"出金帛制服饰器具,列笙歌鼓吹,招至十余人为队,搬演传奇"(张瀚《松窗梦语》);"居家无事"的士大夫们也不甘寂寞,遣人"搜买儿童,鼓习讴歌,称为家乐"(陈龙正《政书》),用以自娱和招待宾客。《红楼梦》第十七回述贾府为迎接元妃省亲,特地委派贾蔷"从姑苏采买了十二个女孩子—并聘了教习—以及行头等事……将梨香院……另行修理了,就令教习在此教演女戏"。兹后书中第十八、二十三、五十四、六十三等

回多次描述了梨香院女班在各种场合学戏演戏的情景,涉及的剧目有《一捧雪·豪宴》《紫钗记·乞巧》《邯郸记·仙缘》《牡丹亭·离魂》《钗钏记·相约相骂》《牡丹亭·惊梦》《牡丹亭·寻梦》《北西厢·惠明下书》《邯郸记·扫花》等,无一不是明清之间热演的昆腔名折。贾府中自此有了家乐。至于一部女乐大致由十二人组成,则是因前述昆腔戏曲的行当结构之规定,吴中至今流传"十二顶网巾好演戏"的行话。因而《红楼梦》的记述并非凭空虚构,而是具有一定的历史真实性的。在昆腔家班最盛的明万历年间,以演唱水平高超而负一时盛名者称"苏州上三班"。案《曲海总目提要》卷十三:"闻明中叶间苏州上三班,相传曰'申鲛绡,范祝发'。"这儿提到了"上三班"中的两班:擅演《鲛绡记》的申时行家班和擅演《祝发记》的范允临家班。

申时行(1535—1614)字汝默,吴县人。嘉靖四十一年(1562)状元,历官至建极殿大学士。万历十九年(1591)卸职南归后,在苏州城里营建宅第,广蓄声伎,"所习梨园为江南称首"(郑桐庵《周铁墩传》),"每一度曲,举座倾倒"(杨绳武《书顾伶事》)。申府家乐分上、中、下三班,上班中有名净角周铁墩,下班中有名旦角管舍,还有后来成为职业昆班吴徽州班台柱的旦角"醉张三"及充当常熟钱岱家乐教习的女优"沈娘娘",甚至有记载说苏州派戏曲家李玉早年曾为"申相国家人"(焦循《剧说》)。由于申时行之子用懋、用嘉及孙绍芳都酷嗜昆曲,因而申府家乐传承三代,历经国变而未衰。清顺治十二年(1655)九月,申府小班名伶金君佐曾到南京演出《葛衣记》和《七国记》等;顺治十八年(1661),申府中班曾应邀到太仓王时敏家演出《万里圆》(见王抃《王巢松年谱》)。据毛莹

申时行赐闲堂,申家班演出处(今苏州中医药博物馆)

《晚宜楼集》赠周铁墩诗,则申班直到康熙初年尚有演出活动。

范允临(1558—1641)字长倩,号长白,北宋名臣范仲淹十七世孙。万历二十三年(1595)进士,历官至福建布政司参议,辞归故里,依傍范氏祖墓所在的天平山南麓筑园,有桃源、孤山、小兰亭诸胜。"依山为榭,曲池修廊,春时游人最盛"。(乾隆《苏州府志》)时人张岱曾应邀往游,主人"开山堂小饮,绮疏藻幕,备极华缛。秘阁清讴,丝竹摇扬,忽出层垣,知为女乐"(《陶庵梦忆》)。万历三十九年(1611),扬州汪季玄招曲师教成一苏州小班,"竭其心力,自以为按拍协调,举步发音,一钗横,一带扬,无不曲尽其致"。五年后,"以赠长白,长白悦而优视之"(潘之恒《鸾啸小品》)。

与申班、范班一时鼎立齐名的是徐班,主人是徐仲元。潘之恒

《鸾啸小品》称"上三班"中申班居首,"范、徐班为亚旅";又说"徐仲元有小班,生、旦差胜"。可惜徐仲元生平事迹已难于考求。冯梦祯(1548—1605)《快雪堂日记》记述曾于万历二十六年(1598)至苏州访范允临,并观摩徐氏家班演《琵琶记》。

"上三班"之外,明后期苏州地区以家乐著名者还有长洲许自昌,吴县项楚东,吴江顾大典、沈璟,昆山谭公亮,太仓王锡爵和常熟的钱岱、徐锡胤等。其中许自昌是昆山曲派的重要成员,世居甫里,家有梅花墅,"广池曲廊,亭台阁道",饶花木山水之盛,而"弦索歌舞称之,而又撰乐府新声,度曲以奉上客"(陈继儒《梅花墅记》),为一时名士游赏之地。万历四十七年(1619)钟惺应邀来游,作《梅花墅记》有云:"得闲堂在墅中,最丽,槛外石台可坐百人,唱歌娱宾之地也。"所著《水浒传》等传奇七种,脱稿先交家班演习之,因而侯峒曾在所作游梅花墅诗中"浮白奏来天上曲"一句下自注曰:"先生有家乐,善度新声。"(《吴郡甫里志》)。

项楚东家班是女乐,主要伶人有紫烟、春晖、寒芬、秋声、子延等。据李日华《味水轩日记》万历四十一年(1613)载:"十一月朔日赴项楚东别驾之招,与王穉方孝廉联席。楚东命家乐演陈玉阳给谏所撰蔡琰'胡笳十八拍'与王嫱'琵琶出塞',凄然悲壮,令人有黄芦苦雪之感。"

顾大典和沈璟都是吴江曲派的重要成员。顾大典年辈稍长,《震泽县志·人物》谓其"妙解音律,颇蓄歌伎,自为度曲",《松陵文献》则谓其"家有清商一部,……或自造新声,被之管弦"。所居擅园林之胜,中有谐赏园、清音阁,是演习家乐、度曲演剧之处,因而自命所作戏曲为《清音阁传奇》。他的行为曾对吴江士夫阶层产生很

大影响，后来"松陵多蓄声伎，其遗风也"（钱谦益《列朝诗集小传》）。一个著名的例子就是沈璟。《松陵文献》说："时吏部员外郎沈璟年少，亦善音律，每相唱和。"王骥德《曲律》卷四也说沈璟辞官家居后，"与同里顾学宪道行先生并蓄声伎，为香山洛社之游"。他不仅像顾大典一样"日选伶优，令演戏曲"，把很多精力花在教习家乐上，有时还亲施粉墨，与"兄妹每共登场"，过一过戏瘾。沈璟的侄儿沈自友（1594—1654）字君张，家中的女乐更为出色。叶绍袁《叶天寥年谱·别记》载："沈君张家有女乐七八人，俱十四五女子，演杂剧及玉茗堂诸本，声容双美。"而"观者其二三兄弟外，惟余与周安期两人耳"，且"必曲房深室，仆辈具扃外厢，寂若无人，红妆方出"。其女少君工诗，能弹弦索，歌姬演唱有误，少君必指点之。崇祯八年（1635）九月，太仓名士张溥来访，沈自友"拒之恐或开罪，从之实所不欲"，踌躇再三，最后还是召别伎侑席，"尽欢而散"。其自重如此。

谭公亮家班也是女乐，有歌儿八人，称为"八文"，色艺俱佳，"皆极一时之选"（张大复《梅花草堂笔谈》）。其中尤为擅场者推文真、文筝、文昭、文箫四人。谭公亮解音律，工度曲，"故有家法，诸伶歌舞达旦，退则整衣肃立，无昏倚之容。举止恂恂，绝无谐语诙气。考订音律，展玩法书，济如也"。家乐不常演出，"主人倦于笔砚，聊试一曲尔，客至乃具乐，否则竟月习字耳"（张大复《梅花草堂笔谈》）。

王锡爵（1534—1611）字元驭，号荆石，嘉靖四十一年（1562）进士，万历年间官拜礼部尚书，文渊阁大学士。万历二十二年（1594）解绶家居后，筑南园，置办家班，聘著名曲师张野塘、赵瞻

云等来家教曲。汤显祖《牡丹亭》传奇甫问世,王锡爵就令家班"习焉"(宋徵舆《琐闻录》),且能曲尽其妙。他看了演出后说:"吾老年人,近颇为此曲惆怅。"(汤显祖《哭娄江女子二首·序》)王锡爵之子王衡(1564—1607)、孙王时敏(1592—1680)、曾孙王抃(1628—1702)、王抑(1646—1704)等,有的以诗人兼曲家,有的以画家兼曲家,有的以剧作家兼曲家,总之都是昆曲的知音,因而王氏家乐传承四代,将近百年。著名曲师苏昆生一度应聘来王府授曲。王抃先后所作传奇四种、杂剧二种,多付家班搬演于氍毹。清康熙十年(1671)八月,王时敏八十寿辰,王家更是大演戏曲。时住苏州拙政园的吴三桂之婿王永宁曾亲率家乐小班前来送戏祝寿,蔚为一时盛事。

钱岱(1541—1622)字汝瞻,隆庆五年(1571)进士,历官御史。万历十二年(1584)前后疏请归里终养,营宅于常熟城西,有集顺、怡顺、百顺、其顺诸堂,其中百顺堂是家乐聚居之地。家有女优十三人,著名者有老生张寅舍,正旦韩壬舍、罗兰姐,小生徐二姐,小旦吴三三、周桂郎,外冯观舍等。中有四人系扬州徐太监所赠,原唱弋阳腔,来钱家后改学昆腔。该班聘请原申府家班女优沈娘娘和旧家淑媛薛太太为教师,教习歌舞吹弹和《跃鲤记》《琵琶记》《钗钏记》《西厢记》《双珠记》《牡丹亭》《浣纱记》《金雀记》《荆钗记》《玉簪记》《红梨记》等昆腔戏中的名折。钱氏家班只用以家宴自娱,不肯轻易示人,每月演出一两次,平时则檀板清歌,管弦竞奏,声达园外。钱岱年八十余卒,女乐旋即星散。

徐锡胤(1574—?)字尔从,号文虹,家常熟徐墅(今江苏常熟徐市),为邑中望族。"家蓄优童,亲自按乐句指授,演剧之妙,遂冠

一邑"（王应奎《柳南随笔》）。万历四十五年（1617）程嘉燧客虞山观剧，为作《赠徐君按曲图歌》，有"九龄十龄解音律，本事家门俱第一"，"君家歌儿动心魄，半出已觉魂傞傞"等语。崇祯二年（1629）钱谦益在徐家观看家乐演出，有《冬夜观剧歌为徐二尔从作》之作，中云："绣屏屈膝围小伶，十三不足十一零。金花绣领簇队行，行列参差肌体轻。……红牙檀板纵复横，丝肉交奋梁尘惊。歌喉徐引一线清，江城素月流雏莺。"描写非常传神。当时瞿式耜以给谏家居，筑东皋草堂，擅水石台榭之胜，邑人遂有"徐家戏子瞿家园"之谚，称为"虞山二绝"。后来徐锡胤家道中落，于崇祯十三年（1640）遣散歌儿，钱谦益又赠以诗，末有"灯残月落君须记，赢得西斋一炷香"之句。

这也是明末清初沧桑之际许多家班的共同遭遇。直到清康熙朝政局趋于稳定，吴中家班才稍稍恢复活动，但是总体情况已大不如前。除上述郡城申府和太仓王府两个相府家班仍在勉力支撑而外，比较著名的尚有苏城的尤侗家班和王永宁家班，吴县的朱必抡家班，常熟的翁叔元家班，以及先后两任苏州织造曹寅、李煦置办的家班。

尤侗（1618—1704）字展成，号悔庵，别署西堂老人。顺治九年（1652）以拔贡授永平府推官，以事谪归。康熙十八年（1679）举博学鸿儒，授翰林院检讨，与修《明史》。居三年，告老回归吴下。家有歌童十余人，尤侗亲自教习，指导家班搬演他所作的杂剧、传奇。宅居在苏城葑门内，东部有看雪草堂，为演剧之所。尤侗曾请人作《草堂戏彩图》，描写家班在看云草堂演戏娱慰其父尤瀹的情景。图缀小诗，有序曰："先君雅好声伎，余教小伶数人，资以装饰，登场供奉，自演新剧曰《钧天乐》。"尤侗家居二十年而卒，家班在他生前已

经遣散。

　　王永宁字长安，平西王吴三桂之婿，康熙初家苏州拙政园。性好声伎，常在园中召集吴中文人名士饮宴，出所蓄女乐家班演剧。前述康熙十年（1671）八月，王氏家班曾赴太仓王家祝寿献演，倾动一邑。同年秋，王永宁召戏曲家余怀、李渔、尤侗等在拙政园府第观看王氏家班演《牡丹亭·惊梦》《邯郸记·舞灯》等，分别填词以记。刘献廷《广阳杂记》还记载王永宁曾奏女乐于石湖行春桥，"连十巨舫为歌台，围以锦绣"，为"吴中胜事"。康熙十二年（1673）吴三桂起兵造反，王永宁忧惧而死，园宅入官，家乐随之星散。

　　朱必抡（1601—？）字珩璧，崇祯末遁迹东洞庭山朱巷，临湖筑缥缈楼，选家姬十二人，教习歌舞，组成女乐，时与诸名士在楼中张乐演剧。后因原淮阳巡抚、漕运总督路振飞之子指索其所爱者，不得已将女乐遣散。朱必抡以此郁郁不乐，不久病卒。康熙六年（1667）三月，诗人吴伟业曾经登缥缈楼凭吊往事，追忆旧游，作诗以志感。

　　翁叔元（1633—1701）字宝林，号铁庵，康熙十五年（1676）进士，历官至刑部尚书。致仕归里后，于常熟城西筑逸园，置家班，颇极声伎之乐。翁叔元去世后，女乐流散。座客邵陵往拜其墓，赠诗有云："花笺四幅教玲珑，一曲霓裳拍未终。谁把梨云吹易散，墓门西畔白杨风。"（王应奎《柳南随笔》）

　　明清两代在江宁、苏州、杭州三府设织造衙门，专掌织造、染织丝绸等各式衣料，以供皇室及宫廷所用。织造大臣又称"尚衣"，是皇帝派往江南富庶之地的亲信耳目，在其驻地作为钦差大臣，负有向皇帝密报地方官民情形之责。在昆曲演出盛行的清代康熙朝，苏州织造还兼管选拔优秀昆曲演员以供奉内府。案王载扬《书陈优事》：

> 圣祖南巡，江苏织造臣以含香、妙观诸部承应行宫，甚见嘉奖，每部中各选二三人，供奉内廷，命其教习上林法部。

另据顾禄《清嘉录》卷七，当时昆曲艺人的行会组织"老郎庙"是"属织造府所辖，以南府供奉需人，必由织造府选取，故也"。因此，历任苏州织造都是昆曲艺术的行家和痴迷者。康熙二十九年至三十一年间任苏州织造的曹寅（1658—1712）字子清，号荔轩，是《红楼梦》作者曹雪芹的祖父，在官期间，不仅蓄养家班，而且创作了《北红拂记》杂剧，教家班演出。据座上客之一尤侗称，曹寅"游越五日，倚舟脱稿，归授家伶演之。予从曲宴得寓目焉"（《题北红拂记》）。这是康熙三十一年（1692）的事。同年秋，曹寅家班曾在苏州拙政园演出尤侗所作《清平调》杂剧（见尤侗《梅庵年谱》）。不久以后，曹寅改官江宁织造，曹氏家班也随之前往南京了。继任苏州织造的李煦（1655—1729）对昆曲的爱好较之前任有过之而无不及。他同样延请曲师，蓄养家班，还有一个"性奢华，好串戏"的儿子李鼎，曾经"延名师以教习梨园，演《长生殿》传奇，衣装费至数万，以至亏空若干万"（顾公燮《丹午笔记》）。

继李煦之后在雍正年间来任苏州织造的海保也嗜好昆曲，蓄有织造部堂海府内班，据乾隆元年（1736）七月《梨园公所感恩碑记》所列，该班成员凡梁绍芳、褚广文等三十五人，规模宏大，是一个官办的昆班。同时有一个海府串班，成员有老旦费奎元、老生陈应如、小旦汪颢士等（见李斗《扬州画舫录》），都是业余串客，也不同于曹、李两人任上所蓄的那种家班。当然，并非这位海大人故作清高，不愿意像他的前任一样蓄养家班。其背景是清世宗胤禛即位之初，整饬吏

治，下诏严禁外官蓄养戏班：

> 雍正二年十二月十八日，奉上谕，外官蓄养优伶，殊非好事。朕深知其弊，非依仗势力扰害平民，则送与属员乡绅，多方讨赏。甚至借此交往，夤缘生事。二三十人，一年所费，不止数千金。……夫府道以上官员，事务繁多，日日皆当办理，何暇及此？家有优伶，即非好官，着督抚不时访查。至督抚提镇，若家有优伶者，亦得互相访查，指明密折奏闻。（转引自王晓传辑录《元明清三代禁毁小说戏曲史料》）

禁令中还规定："既奉旨之后，督抚不细心访察，所属府道以上官员以及提镇家中尚有私自蓄养者，或因事发觉，或被揭参，定持本省督抚照徇私不报之例，从重议处。"这一来，大小官吏人人自危，遣散家班唯恐不及。其直接后果便是大批训练有素的乐伎歌儿纷纷结伴投奔职业戏班，到民间去卖艺求生。鉴于"外省恶习锢禁已深"，尚有一些官员对禁令"具文塞责"，"虚应故事"，"思之实可痛恨"，乾隆三十四年（1769），清高宗弘历又下旨重申"严禁官员蓄养歌儿"，措辞愈加严厉。至此，"士夫相戒演剧"（徐珂《清稗类钞·戏剧》），吴中家班的生机被彻底褫夺，以家乐为主流的昆腔菊坛遂告终结。然而家乐时代在昆曲发展史上的影响和地位却是不可抹杀的。正是在厅堂里氍毹上，昆曲艺术逐渐培养并确立了它的演出体制、场上规范和常演剧目，尤其是一种高雅凝重的王者气象，为走向广阔社会、营造舞场演出全盛期奠定了基础。

考之史实，明清两朝相继占据苏州菊坛主导地位的昆曲家乐和职业戏班这两种演出形式之间并不存在此伏彼起一代一谢的衔接关系，相反在家班消亡之前的漫长发展过程中，两者几乎一直是齐头并进的，只是家班更多受到社会上层的注重因而占尽风光而已。案何良俊《四友斋丛说》卷十三称苏州知府林小泉"公余多暇日，好客，喜燕乐，每日有戏子一班在门上伺候呈应，虽无客亦然。长（洲）吴（县）二县轮日给工食银五钱"。这是明代嘉靖年间的事，同前举《金瓶梅词话》三十六回中关于"苏州戏子"在山东郓城县李知县衙内及西门庆府上演唱的描写大致同时，可见当时吴中职业戏班已经相当活跃，只是难以认定这些戏班所演的是不是早期昆山腔。迨及新声昆山腔盛行的万历初年，苏州职业戏班大兴，"一郡城之内，衣食于此者不知几千人矣"（张瀚《松窗梦语》）。同时上海人潘允端（1525—1601）有关于万历十四年（1586）四五月间多次"约常相处诸友""唤吴门梨园""串戏"的记述，并谓"吴门梨园，众皆称美"（《玉华堂日记》）；松江人范濂也称一时"松人""争尚苏州戏"，流风所向，竟至"本地戏子十无二三矣"（《云间据目钞》）。稍后来任吴县县令的袁宏道对此有"梨园旧乐三千部，苏州新谱十三腔"（《迎春歌》）的赞叹。他的弟弟袁中道《游居柿录》卷四记万历三十八年（1610）正月在北京姑苏会馆"听吴优演《八义》"，卷十一又记万历四十四年（1616）四月与友人李太和"遍觅名戏，得沈周班，演武松《义侠记》。中有扮武大郎者，举止语言曲尽其妙"。同年二月，趁雪夜"赴李开府约于魏戚畹园"，"招名剧演《珊瑚记》"。可见京中职业戏班之盛。明末社会小说《梼杌闲评》第七回谓当时聚居在北京前门附近新、旧帘子胡同的"苏浙腔"子弟竟有"五十班"之多，当

非虚构。其中最著名的当推沈香班,该班曾于崇祯五年(1632)、十四年(1641)两度应召入宫,先后演出了《西厢记》和《玉簪记》(见《烬宫遗录》)。与此同时,留都南京的职业昆班比之北京也毫不逊色,"梨园以技鸣者无论数十辈,而其最著者二,曰兴化部,曰华林部"(侯方域《马伶传》),两班都以擅演《鸣凤记》闻名,曾两度打对台竞演此剧,互有胜负,"金陵之贵客文人与夫妖姬静女莫不毕集",蔚为艺苑盛事。

然而按苏州本地习俗,职业昆"班之上者,为城中班"(袁学澜《吴郡岁华纪丽》),也就是有能力长期在苏州城里安营扎寨的优秀戏班。与之相较,那些不得不浪迹天涯,鬻艺谋食的"江湖班""草台班"就逊色多多矣。较早的苏城职业名班有瑞霞班和吴徽州班,它们都存在于明代万历年间,其中瑞霞班曾被誉为"郡中第一"部(据梧子《笔梦》),班中名伶罗兰姐,"苏州人,姿容映丽,身材细小,弓足",擅演正旦角色,万历二十年(1592)后鬻为常熟钱岱家女优。冯梦祯《快雪堂日记》则谓"吴伎以吴徽州班为上",班中名伎张三原系申氏家班小旦,擅演《西厢记》红娘、《义侠记》潘金莲、《明珠记》刘无双等角色,"一音一步,居然婉弱女子"。另据潘之恒《鸾啸小品》卷三,张三"酷嗜酒,醉而上场,其艳入神,非醉中不能尽其技",万历三十二年(1604)前后病死。

明清之际的苏州职业名班当推金府班,戏曲家王抃曾于明崇祯十六年(1643)至清顺治十二年(1655)间多次观看其演出,所演剧目有《炳灵公》《虎簿记》等。班中名伶生行宋子仪、外行陈某的表演"真有生龙活虎之意",令"观者无不叫绝",叹为"观止"(《王巢松年谱》)。

清代康熙年间，苏州职业昆班渐入盛期。据王载扬《书陈优事》，"时郡城之优部以千计，最著者推寒香、凝碧、妙观、雅存诸部，衣冠宴集，非此诸部勿观也"。康熙二十三年（1684）圣祖玄烨南巡至苏州，苏州织造祁国臣"以寒香、妙观诸部承应行宫，甚见嘉奖"，并在各班中选拔优秀演员"供奉内廷"。其中寒香班的净角陈明智最为杰出，名列"首选"。

当然，职业戏班之真正替代家班而成为苏州菊坛主流还是在雍正禁令之后。自明代万历至清代康熙年间，苏州昆曲艺人一直以吴趋坊为聚集传唤之地，并未建立自己的行会组织。雍正年间，苏州老郎神庙始创于景德路东首的府城隍庙旁，乾隆元年（1736）七月在苏州织造海保的主持下移建至镇抚司前，现存《梨园公所感恩碑记》详列了当时苏州昆曲界六十六位代表人物和织造部堂海府内班三十五名成员的姓名。也当"雍正年间，郭园始开戏馆，继而增至一二馆，人皆称便"，到乾隆年间，发展到"戏馆数十处，每日演戏，养活小民不下数万人"（钱泳《履园丛话》）。至此，昆曲表演的主戏台已从士大夫厅堂氍毹转移到社会大舞台，昆曲本身也从少数人的雅玩变成了一项规模巨大的社会产业。据苏州老郎庙《历年捐款花名碑》，自乾隆四十五年（1780）至五十六年（1791），先后题名捐款的苏州职业昆班就有永秀班、瞻云班、小江班、萃庆小班、集华班、秀华班、二升秀班、玉林班、仙籁班、龙秀班、来凤班、一元班、季华班、集秀班、聚秀班、结芳班、集锦班、永秀班、萃芝班、品秀班、坤秀班、九如班、庆华班、迎秀班、聚芳班、保和班、汇秀班、宝秀班、宝庆班、宝华班、锦秀班、集芳班、萃芳班、发秀班、祥秀班、升亨班、同庆班、升林班、升平班、庆裕班、升秀班、升庆班、升云班、小红

班、迎福班、小院班等四十六个，而据清凉道人《听雨轩笔记》、钱泳《履园丛话》等有关文献，同时未列入《花名碑》的昆曲戏班尚有莲喜班、松秀班、合秀班、撷芳班等。中以集秀班为"苏班之最著者"。钱泳《履园丛话》中记其"七八岁时"就知道苏州集秀班"为昆腔中之第一部"，可知该班在乾隆三十年（1765）前后就已享有盛名。吴长元《燕兰小谱》谓集秀班艺人"皆梨园父老，不事艳冶，而声律之细、体状之工，令人神移目往，如与古会。非第一流不能入此"。又记乾隆间名伶张蕙兰，吴县（今江苏苏州）人，曾在北京保和班以擅演《小尼姑思凡》而"颇为众赏，一时名重"都门。后来"蓄厚资回南，谋入集秀班"。但是苏州人以为他"色美而艺未精"，不让他入班。于是他不惜"捐金与班中司事者，挂名其间，扮演杂

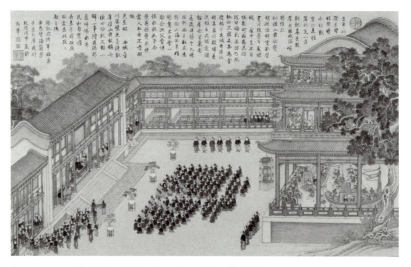

清·佚名　乾隆皇帝在承德避暑山庄清音阁戏楼观看昆曲演出

色"。放着当红叫座的明星不干,偏要回苏州花钱买龙套跑,集秀班在当时艺苑的地位声望于此可知。因此,虽然该班在乾隆末年就已经淡出江湖,鲜有关于其演出活动的消息,但是"集秀"班名却被后起昆班一再沿用,直到半个世纪之后。

乾隆四十九年(1784),年逾古稀的清高宗弘历第六次巡幸江南。苏、杭两地织造和扬州盐运使"争聘名班"以待。但是那些"名班"往往行当不整齐,或是场面不具备,使得当局者束手无策,十分着急。最后不得不采用名伶金德辉的建议,"以重金号召各部,而总进退其所短长,合苏、杭、扬三郡数百部"之精英,组成一个高水平的临时戏班,以应接驾献演的燃眉之急。金德辉亲自选拔部署,"定其目录,琵瑟员曰苏州某,笛师曰昆山某,鼓员曰江都某,各色曰杭州某、曰江都某,而德辉自署则曰正旦色吴县某。队既成,比乐作,天颜大喜",赏赐无数,并下旨询问班名。有官员奏称:"江南本无此班,此集腋成裘也。"由于演出大获成功,"驾既行,部不复析,而宠其名曰集成班",后来又"更曰集秀班"(龚自珍《书金伶》),沿袭乾隆中叶以来"昆腔中之第一部"的班名。涅槃再生的新集秀班坐镇苏州,重又成为菊坛的泰山北斗。嘉庆初年,班中曾派出以旦色王三林等为台柱的小班进京演出,"闻风者交口赞美","座客极盛"(小铁笛道人《日下看花记》)。由于该班声誉极隆,致使许多外地昆班竞相打出"集秀"招牌,如广州有"姑苏集秀班",长沙有"湖南集秀班",赣中有"宜黄集秀班",扬州有"集秀扬部"等,不一而足。另据张际亮(1799—1843)《金台残泪记》卷二自述其于道光七年(1827)五月间"过扬州,客招顾曲,问集秀部,于春夏之交散矣"。上溯高宗南巡的乾隆四十九年,这一代表苏州昆曲最高演艺水平的名

班先后存活达四十三年之久。

集秀班最终报散的道光年间,随着花部地方戏的兴起,昆曲行业的颓势已现。据道光二十九年(1849)《老郎神庙修理工程捐款收支碑》载,当时出资参与神庙修复工程的只有吉祥、八音两会,与差不多五十年前的嘉庆三年(1798)"合郡梨园如意、吉祥、建兴、建隆、建恒、建永、建福、建升、建安、建新、建泰、建宁、建仁、建义、建礼、建智、八音、永安、长庆"等十九会公立《翼宿神祠碑记》禁演乱弹、梆子、弦索、秦腔等戏时的阵势,相去岂可以道里计!

上述道光二十九年《收支碑》文中两次提到隶属于吉祥会名下的"鸿福、大章、大雅、全福四老班",这也就是后人所称晚清姑苏四大名班。其中鸿福班早在道光、咸丰年间已进入上海演出。长洲人王韬记叙其于道光二十九年(1849)至咸丰三年(1853)间在沪见闻的笔记《瀛壖杂志》中写道:"昆腔之在沪者,以鸿福为领袖。"《海陬冶游录》还称赞班中旦角荣桂"妍丽,如好女子,《佳期》《偷书》两出,媚情冶态,观者倾动"。同治十一年(1872)六月初四日《申报》所载《戏园竹枝词》有"鸿福名优迥出群,眉梢眼角逗红裙"之句,也是感叹于该班旦角艺人的高超演技。光绪四年(1878)以"新集姑苏老鸿福文班"的招牌在上海三雅园演出,似乎兹前曾有较长时间的散班而至此重新集成,详情已不可考。同晚清的其他昆班一样,每年除去部分时间在城市剧园演出之外,鸿福班还经常流动演出于苏、松、太及杭、嘉、湖一带农村集镇。光绪十三年(1887)八月上海报纸刊有"三雅园特聘姑苏大章、大雅、嘉湖回申鸿福三班,挑选头等名角"开演的广告。值得一说的是,这一时期的鸿福班还曾远征山西,文物工作者在太原地区太谷县阳邑镇(今山西晋中太谷区阳邑乡)庙台发现

了一条"江南鸿福班"的题壁,还注明演出时间是"龙飞光绪十□年桂月二十七日至九日止"(张林雨《晋昆考·昆腔入晋考》)。

关于大章班演艺活动的文献资料也很零散。晚清诸生王文镕《见闻随笔》中有咸丰六年(1856)三月"江湖上大章"到浙江嘉善北中区演出的记述。咸丰十年(1860)太平军攻占苏州,大章班转移到上海,在文乐园、丰乐园开演。同治二年(1863)始,又与大雅班合作,假上海三雅园演出,共同执掌申江昆坛之牛耳。一时名角如旦角周凤林、丑角王小三等,成名均始自大章班在沪公演期间。光绪初年,大章班渐趋衰微,名角纷纷改搭大雅班。光绪二十年(1894)十二月初,大章班复与大雅班合作,在上海丹桂茶园会串三天。翌年七月,两班再度合演于上海张氏味莼园。光绪二十四年(1898)岁末,大章班名角还曾与苏湖松申的清曲社举行全昆会串。延至光绪三十年(1904),大章、大雅一起停歇,从此在苏沪曲坛销声匿迹。但是民国九年(1920)六月二十六日起,《申报》登载天蟾舞台的海报,重又打出了"姑苏著名大章、大雅、全福三班合演"的广告。其实此时大章、大雅早已歇班,只因当时全福班在沪演出不景气,便假借大章、大雅原有的名气来吸引观众。当年七月二十七日《申报》发表天亶《南部枝言》,揭示其内幕说:"天蟾台主趋时所好,遂赴苏邀集昆伶来沪开演。海报上所谓'三班合演'者,欺人语耳。此中人才,大约全福、瀛凤两班旧人居多。所谓大章者,仅一唱外角之吴炳祥,为大章坐科弟子;所谓大雅者,沈斌泉之父,昔为大雅班二路角色。彼等遂借此微因,标为三班合演,冀可以号召座客。"果然,沪上名士闻风而至,著名学者唐文治、书画家吴昌硕等都亲临观剧。历时五十八天共演九十多场,足见名班所造成的轰动效应。

大雅班的活动大多与大章班交错合作。咸丰十年（1860）该班艺人随大章班流入上海，从同治二年（1863）始，正式假上海三雅园合班演出。至光绪三年（1877）正月，大雅班吸收了大章班的主力名角，阵容壮大，在上海丰乐园"添全角色，日夜开演"，为期四个多月。正月初七《申报》载有全班三十七位演员的名单，中有小生陈兰坡、沈寿林、吕双全，五旦李莲甫、倪锦仙，大面王松、张八，白面陆祥林、张茂松，老生张南，老外吴锦山，副末李瑞福，二面姜善珍，小面王小四等。翌年，名旦周凤林也搭入该班。光绪十三年（1887）初，宝善街老三雅园于停业四年后重新开张，仍邀大雅班上演昆曲。搭班演出者除陆祥林、沈寿林、施松福、王鹤鸣等老辈名角外，又有新出台的小桂林、小长生、小金虎、小子香等后起之秀，不久均成名角。光绪二十年（1894）六月，大雅班应邀至丹桂园会串三天，先后献演了《衣珠记》、《钗钏记》和《寻亲记》。翌年七月，与大章班再度合作，演出于张氏味莼园。八月，"全昆一准回苏"，主要演员兼搭或搭入"姑苏文全福班"，延至光绪三十年（1904）散班。又按民国十年（1921）一月十四日《申报》刊有《诒燕堂昆曲大会串记》一则，称"一月四、五两日，城内王氏诒燕堂有大会串之举，邀苏州全福、大章、大雅三班为之班底，海上有名曲家殆皆登场，座客莫非知音之士。……诚海上十余年未有之盛会也"云云。细绎之，所谓"三班"其实只是吸纳了大章、大雅部分旧人的全福一班，并非另外两班复活重出。

　　全福班是晚清姑苏四大名班中生命力最顽强、存活时间最长久因而对现代昆曲影响最直接的职业昆班。依据现有的资料，该班的演艺活动可以追溯到集秀班报散的道光七年（1827）。文物工作者曾在山

西省洪洞县上张村古戏台上发现了"道光七年天下驰名江南全福班在此"的题壁字迹。此外,在太谷县阳邑镇庙台上也有"江南全福班"题壁,年代是"光绪十七年九月初囗日"(见张林雨《晋昆考·昆腔入晋考》)。两度入晋演出,其间相隔六十四年,全福班的这一壮举真可谓为中国戏曲史上的奇迹了。

当然,同其他苏州昆班一样,全福班的存活基地也还是江南地区。案王文镕《癸丑纪闻录》,咸丰三年(1853)三月十四日至四月初二日,全福江湖文班先后在嘉善县瓶山、仓滩和邑城隍庙演出文戏十本,折子则有《花判》《戏叔》《别兄》《不第》《投井》《跪池》《采莲》《前金山》《后金山》等目。全福班到上海演出也始于咸丰十年(1860)太平军攻占苏州后,曾与大章、大雅合班演于三雅园和张园,太平天国战争结束后于同治三年(1864)陆续返苏。及至同治帝驾崩,戏园例应停锣三年,唯上海租界不禁演。全福班艺人遂于光绪元年(1875)赴沪,先与大雅合班演于三雅园,后独立演于满庭芳、一桂轩、聚美轩和聚秀戏园。光绪七年(1881)六月《重修老郎庙捐资碑记》所列五十三名捐资者中,以全福班艺人居多。光绪二十四年(1898),全福班吸收了大章、大雅两班的主要演员,再度赴沪,假张园演出,随班名角有旦角丁兰荪、钱宝庆、施桂林,小生尤凤皋、陆凤鸣,老生李少美、沈锡卿,老外吴义生,净角尤顺庆,白面沈海山等,阵容壮大,从此成为上海昆坛的主力军。但仍受挫于京班,铩羽回苏。光绪二十九年(1903)十二月与绍兴昆弋武班鸿秀班合并,组成文武全福班,移驻浙江乌镇,仍循水路流动演出于苏、嘉、湖地区,直到光绪三十四年(1908)十一月"国丧"散班。

宣统元年(1909),全福和聚福两班的主力重新组合为姑苏文全

福班,或称后全福班。主要演员有生行沈月泉、施研香、尤凤皋、陈凤鸣、沈盘生,旦行丁兰荪、钱宝庆、施桂林、尤彩云、徐金虎,净末行程西亭、尤顺庆、金阿庆、李桂泉、沈锡卿,副丑行曹宝林、沈斌泉、陆寿卿、李金寿、朱仁生等,阵容齐整,能演戏目达四百余出。自宣统二年(1910)夏秋以后,辗转演出于苏、松、太、杭、嘉、湖一带乡镇。嗣后,由于战乱频仍,时局动荡,戏班时聚时散。民国九年(1920)初,应上海新舞台之邀赴沪,假借全福、大章、大雅三班联演的名义,轰动一时。翌年六月起,先后演出于上海小世界和大世界游乐场。在此期间,适逢苏州成立昆剧传习所,班中骨干沈月泉、沈斌泉、许彩金、吴义生等相继应聘返苏任教。延至民国十二年(1923)十月,这个百年老班在苏州长春巷全浙会馆作最后一期公演后最终报散。

与四大名班同时沉浮隐现在晚清至民国初年菊坛上尚有一些影响较小的职业昆班,如咸丰三年(1853)四月间在浙江嘉善岳庙演戏酬神的"苏城之三吟秀班"(见王文镕《癸丑纪闻录》),同治七年(1868)由自沪返苏的艺人组团并在老郎庙开设试演的"姑苏聚福堂老班"(见光绪七年《重修老郎庙捐资碑记》),光绪初年曾在申衙前演出的高天小班(见黄南丁《吹弄漫志》)和稍后建立并常年在苏城景德路郡庙前演唱的聚福班,还有民国元年(1912)夏重组后辗转无锡、江阴、常州、宜兴、溧阳一带乡镇演出,民国九年(1920)初还曾进入上海献演的瀛凤小班(见顾笃璜《昆剧史补论》)等。它们大多在短短数年的惨淡经营之后便无力维持,或无形解散,或并入他班。总之,民国十二年(1923)秋,当众望所归的全福班也终于支撑不住而宣告散伙的时候,整个苏州地区已然找不到任何一副独立的职业昆班了。

三、苏州声色之名甲天下

　　清康熙十八年（1679），清廷召试博学鸿儒。吴中名宿汪琬（1624—1691）应召入京赴试，名列一等，授翰林院编修，与纂《明史》。史馆同僚来自南北各省，修史闲暇，相聚论谈，往往各自夸耀家乡物产。广东人说其乡有象牙犀角，陕西人说其乡有狐裘毛氍，山东人说其乡有檿丝海错，湖北人说其乡有精粲良材……众人"侈举备陈，以为欢笑"，只有汪琬默坐不语。大家觉得很奇怪，于是取笑道："苏州自号名邦，公是苏人，宁不知苏产乎？"汪琬摇摇头说："苏产绝少，唯有二物耳。"众人忙问是哪两样，汪琬回答："一为梨园子弟。"大伙儿拍手称绝，连连追问另一样。"另一样么……"汪琬停顿良久，慢慢说："状元也！"一言甫出，众人瞠目结舌，怏怏而散（见钮琇《觚剩续编》）。

　　苏州素称人间天堂、鱼米之乡，有良玉怪石、异卉佳果、山茶湖蟹、丝绸莼鲈，怎能说物产绝少？然而汪琬舍此不论，偏说伶人、状元，于是别处出物而已，唯我苏出人才。这固然是依仗口舌便给自高身份的文人伎俩，却又并非脱离事实依据凭空虚构的大话寓言。明清两代，苏州一府先后出产了三十四名状元，其他州府自是难以望其项

背。至于唱曲演戏,凭借昆山腔席卷天下之势,"四方歌曲,必宗吴门"(徐树丕《识小录》),"苏州声色之名甲天下","选女乐者必自吴门"(李渔《闲情偶寄》),更被公认为苏州人所具有的一项专利。

明清传奇大多敷演才子佳人悲欢离合故事,因而昆腔之于生旦,尤重其选。而作为水乡儿女,"姑苏男子多美人,姑苏女子如琼英。水上桃花知性格,湖中秋藕比聪明"(樊增祥《彩云曲》)。他们的气质长相最适宜于扮演昆腔传奇中的男女主人公,并把那些爱情故事演绎得回肠荡气,曲折动人。因而许多名擅一时的苏州昆伶都是生旦演员,尤以旦角为杰出。前文已述明万历间先在申氏家班后入吴徽州班的"醉张三"。同时名旦尚有苏州江蘅纫,演《牡丹亭》中杜丽娘宛若仙女,"情隐于幻,登场字字寻幻,而终离幻"(潘之恒《鸾啸小品》);昆山赵必达,"扮杜丽娘,生者可死,死者可生,譬之以灯取影,横斜平直,各相乘除,又如秋夜月明林间,可数毛发"(张大复《梅花草堂笔谈》);昆山柳生,擅演《跃鲤记》,"供顿清饶,折旋婉便,可称一时之冠,至其演庞氏汲水,令人涕落。昔袁太史自命铁心石肠,看到此,辄取扇自障其面"(张大复《梅花草堂笔谈》)。而名声藉甚者尤推明清之际的王紫稼。

王紫稼(1625—1656)初名稼,字紫稼,或作子玠、子嘉,长洲人。明崇祯中叶,年方十四五岁,已在吴门梨园界负有盛名,"妖艳绝世,举国趋之若狂"(尤侗《艮斋杂说》)。曾在城中徐汧二株园席上看过他演出的诗人吴伟业(1609—1672)描写当时情景道:"此际可怜明月夜,此时脆管出帘栊。王郎水调歌缓缓,新莺嘹呖花枝暖。惯抛斜袖卸长肩,眼看欲化愁应懒。摧藏掩抑未分明,拍数移来发曼声。最是转喉偷入破,殢人肠断脸波横。"(《王郎曲》)顺治八

年（1651），年届三旬的王紫稼随龚鼎孳（1616—1673）入京，诗人钱谦益（1582—1664）赋绝句十四首赠别，"以当折柳"：

> 桃李芳年冰雪身，青鞋席帽走风尘。
> 铁衣氍帐三千里，刀软弓敧为玉人。（其一）
>
> 红旗曳挈倚青霄，邺水繁花未寂寥。
> 如意馆中春万树，一时齐让郑樱桃。（其三）

龚鼎孳后有"玉喉几许骊珠转，博得虞山绝妙辞"的和韵之作。

王紫稼擅演《牡丹亭》杜丽娘、《玉簪记》陈妙常等闺门旦角色，尤以《西厢记》最为拿手，"所演《会真》红娘，人人叹绝"。入京以后，"其始不过供宴剧，而其后则诸豪胥奸吏席间非子玠不欢，缙绅贵人皆倒屣迎，出必肩舆"（王家祯《研堂见闻杂记》）。吴伟业《王郎曲》就当时北京上层社会对王紫稼的痴迷若狂作了极为生动的描写：

> ……五陵侠少豪华子，甘心欲为王郎死。宁失尚书期，恐见王郎迟。宁犯金吾夜，难得王郎暇。坐中莫禁狂呼客，王郎一声声顿息。移床倚坐看王郎，都似与郎不相识。往昔京师推小宋，外戚田家旧供奉。只今重听王郎歌，不须再把昭文痛。时世工弹白翎雀，婆罗门舞龟兹乐。梨园子弟爱传头，请事王郎教弦索。耻向王门作伎儿，博徒酒伴贪欢谑。

顺治十一年（1654）暮春，王紫稼离京南归，这时他早已"弃业不为，以夤缘关说，刺人讥事，为诸豪胥耳目腹心"（王家祯《研堂见闻杂记》），俨然成为出入豪门、游戏官场的"名公"。顺治十三年（1656）御史李森先"廉得其状，捕而杖之"，"立械毙于阊门"（褚人获《坚瓠壬集》）。事闻，龚鼎孳作《王生挽歌》五首以吊。顾景星《哭紫稼》诗云：

昆山腔管三弦鼓，谁唱新翻赤凤儿？
说着苏州王紫稼，勾栏红粉泪齐垂。

王紫稼早年依附徐汧，入清后又依附龚鼎孳，并未搭入某个职业戏班，他的演唱也仅限于达官贵人座中席上，因而严格地说，其身份介乎家伎和清客之间，还不是真正的职业昆伶。而昆坛名伶的大批涌现则有待于职业戏班蔚为风气的清代中叶。仅安乐山樵《燕兰小谱》中所载乾隆年间在京的苏籍名旦就有擅演《卖鱼》的周二官、擅演《拷红》的周四官、擅演《吃醋》《打门》的郑三官、擅演《题曲》的张柯亭、擅演《醉酒》的徐双喜、擅演《裁衣》的李琴官、擅演《拐磨》的陈天保、擅演《絮阁》《搜妆》的王翠官以及上文曾提及的擅演《思凡》的张蕙兰等十余人。还有以"状元夫人"名重一时的李桂官，曾在苏州名士毕沅（1730—1797）春试报罢落难淹留京师时慷慨相助，"起居饮馔，供给精腆，昕夕追陪，激励督课，如严师畏友"（蕊珠旧史《辛壬癸甲录》），终助毕沅高中乾隆二十五年（1760）状元，诗人赵翼（1727—1814）曾作长诗《李郎曲》咏其事。
稍后铁桥山人《消寒新咏》中所载同时在京苏籍旦行名角又有徐

才官、李玉龄、金福寿、毛二官、宋长生等十余人,且各有具体生动的评说。如庆宁部徐才官"歌音浏亮,玉润珠圆,且色中表表一时者也"。所演《疗妒羹·题曲》,"歌喉嘹呖,意致缠绵,将小青感叹杜丽娘神思细意描写,则可谓仿佛当年,不徒形似者";所演《紫钗记·灞桥》,当霍小玉"登桥遥望,心与日俱,将无限别绪离情于声希韵歇时传出,以窈窕之姿写怨深之致,见者那得不销魂"?所演《翠屏山·反诳》则"装嗔作笑,酷肖当年,一时无两"。庆宁部李玉龄雅号"虞美人","冶容媚骨","观者如堵",一时"豪华贵客莫不知都下玉龄焉"。所演《西厢记·拷红》"体会入微,确是小孩儿被人缠绕,又怨又怒之意";所演《钗钏记·相骂》,"于初见时陡然退后,似吓非吓,最为妙人";所演《西厢记·佳期》则"如醉如痴,忽歌忽笑,至春兴勃发,莫可排遣,最为体贴入微"。万和班金福寿其貌不扬,长得"体胖而短,不胜妇女妆"。然而一登舞台,顿时"蛾眉犀齿,秀色可餐","姗然举止,丰韵天成,求之闺阁中亦不多得",所演《一种情·炳灵公》《西厢记·请宴》《西厢记·寄柬》《蝴蝶梦·定亲》《水浒记·杀惜》《翡翠园·盗令》等,都能细腻传神,引人入胜。万和班毛二官则不仅"靥辅不甚白",而且嗓音也不甚亮,他演《牡丹亭·离魂》中杜丽娘一角,"声音本小,面色微黄,扮作病人不假雕饰而自合度也,且当连声呼苦,唇索口张,确是不治之症,无怪(金)福寿扮春香,一望而却步者数次"。所演的其他戏目如《衣珠记·园会》《衣珠记·堂会》《风筝记·后记》《西厢记·下棋》《西厢记·佳期》《义侠记·挑帘》等,也大多能"取其神之肖,而非色之谓也"。庆云部宋长生也生得"体癯面小","无甚动人之处",同样不是"以艳色媚容取悦于世者"。他的戏路很宽,《烂柯

山·逼休》中的正旦崔氏,《铁冠图·刺虎》中的四旦费贞娥,《焚香记·阳告》中的正旦敫桂英,《钗钏记·相约》《钗钏记·相骂》中的六旦芸香,这一系列性格迥异的角色,演来都能"穷工极态","即境传情"。尤"于苦剧见长",时人陈问津赋《杜鹃歌》赠之,开首有"台上蹙双蛾,啼出杜鹃血"之句。

嘉庆年间活跃在北京昆戏舞台上的苏籍名旦,见载于小铁笛道人《日下看花记》者有蒋金官、顾长松、王桂林、沈四官、陆增福、陶双全、张寿林、朱麒麟、张双林、潘桂馥、王三林等,著录于留春阁小史《听春新咏》的除已见于《日下看花记》的蒋金官、顾长松、陆增福而外,尚有张蟾桂、黄庆元等。其中蒋金官(1784?—?)较为杰出,他曾隶霓翠、富华、和春、三多等戏班,擅演《疗妒羹·题曲》《荆钗记·别祠》《幽闺记·拜月》诸出,多幽怨之调。"登场演戏,含商吐角,气静神闲,正犹道子写生,神传阿堵,易牙调鼎,味越酸咸",论者以为"以自然胜"(《听春新咏》)。顾长松(1779—?)曾隶三庆班,擅演《双红记·盗绡》中的红线、《铁冠图·刺虎》中的费贞娥等慷慨节烈的角色,"其登场纯以骨力取胜,有如健翮摩空、太阿出匣"。他艺术生命特长,直到道光年间,"齿虽加长,而歌喉清彻,犹自圆转如环"(众香主人《众香国》)。他的门徒王桂林(1787—?)能传其衣钵,为三庆班名角,擅演《狮吼记·跪池》《绣襦记·剔目》《长生殿·惊变》《长生殿·埋玉》等出,"声情刻露,顿挫抑扬"(《众香国》),"间演新剧,不蹈时派,色色俱佳"(《日下看花记》)。沈四官(1788—?)也隶三庆班,擅演《祥麟现·天门》《祥麟现·产子》《翠屏山·反诳》《占花魁·独占》《雷峰塔·断桥》《狮吼记·梳妆》《狮吼记·跪池》等出,"齿

牙清脆""自然入妙""令人屡看不倦"(《日下看花记》)。陆增福(1788—?)先后隶金玉、富华、三和等戏班,擅演《占花魁·独占》《慈悲愿·狐思》及《小桃园》全本,"无不工妙",当时有"绝代仙姿"之誉。陶双全(1785—?)"体裁窈窕,婉而多风,曲中以闲雅称",在霓翠、富华时与蒋金官齐名,所演《衣珠记》、《翡翠园》及《金雀记·乔醋》、《疗妒羹·题曲》、《玉簪记·茶叙》等剧,"色色俱佳,百看不厌"(《众香国》)。其他如张寿林(1780—?)曾隶三多班,"姿容丰艳,音韵清圆",演《雷峰塔·断桥》《铁冠图·刺虎》,能"曲尽情态,令人击节";朱麒麟(1782—?)先后隶三多、富华诸班,清姿秀质,一时与王桂林相颉颃,"演《红楼梦》全本,颦蛾敛黛,旖旎娇羞,宛潇湘妃子后身也,其《独占》《藏舟》诸出,俱极弓燥手柔之妙"(《众香国》);张双林(1785—?)曾隶四喜班,所演《翡翠园·盗令》《翡翠园·杀舟》《西厢记·寄柬》等独步一时;潘桂馥(1787—?)曾隶三庆、春台诸班,演《雷峰塔·断桥》《渔家乐·刺梁》《铁冠图·刺虎》等出,"精神融结,曲调清脾"。王三林(1788—?)则是前述集秀小班入京演出阵容中的台柱,《日下看花记》评谓:"姿则艳而不靡,质则婉而有情。观其演《赏荷》,则幽娴贞静;演《金山》,则软欹轻盈;及演《武曌》数出,则骆宾王所云'蛾眉不肯让人,狐媚偏能惑主'者,彼善诛心,此巧传神矣。一日之间,一台之上,王郎之能事已不仅一斑之见也。"年辈更晚的张蟾桂(1793—?)十一岁入京,先后隶霓翠、富华、三和诸班,"演《藏舟》一剧,唱到真切处,不觉涔涔泪下,见者无不叹绝"(《听春新咏》);黄庆元(1794—?)则曾隶四喜部,所演《西厢记·寄柬》《玉簪记·茶叙》等出,"抑扬宛转,细腻风光","尤独冠时"(《听

春新咏》）。

与北京剧坛相映成趣，同时南方重要的戏曲舞台——扬州也是满城苏唱。仅李斗《扬州画舫录》中所著录曾隶老徐班的"苏州名优"就有老旦余美观，正旦史菊观、任瑞珍、吴仲熙、吴端怡，小旦吴福田、许天福、马继美、王四喜等人，中以史菊观、任瑞珍、吴福田、许天福较为出众。其中史菊观成名较早，擅演《风雪渔樵记》。任瑞珍"口大善泣，人呼为阔嘴"，自史菊观死后，遂臻化境。诗人张铬尝云："每一见瑞珍，令我整年不敢作泣字韵诗。"晚年归苏州，曾任八音会司事。他的两名门徒吴仲熙、吴端怡，前者"声入霄汉，得其激烈处"；后者"态度幽闲，得其文静处"。吴福田精通音律、书法，叶堂称之为"无双唱口"，后归苏州，任织造府班总管。许天福原为汪府班老旦，后改小旦，擅演"三杀（《水浒记·杀惜》《义侠记·杀嫂》《翠屏山·杀山》）三刺（《铁冠图·刺虎》《渔家乐·刺梁》《一捧雪·刺汤》），世无其比"。他的艺术生命很长久，"年至五十，仍作小旦"。除此以外，还有隶于大洪班的老旦费坤元、施永康、管洪声，正旦徐耀文、工顺泉，小旦余绍美、范三观、潘祥龄、许殿章、陈兰芳、孙起凤、季赋琴、范际元等；隶于老张班的老旦张廷元、小旦马大保等；隶于老汪班的老旦王景山、小旦杨二观等；隶于老江班的老旦费奎元，正旦吴端一、徐耀文，小旦朱冶东、王喜增、周仲莲、董寿龄等；隶于春台班、兼演乱弹戏的杨八官；以及隶于太平班的老旦蒋六观、颜珍观、汪五官、姚七官、钱升观，正旦王二观、余二观、汪六官、柳富观、郑百年观，小旦吴源观、陈双观、归连观、蒋三观、姚庆观和贴旦双全观等。真是群星璀璨，美不胜收。

然而清代中叶乾嘉之间昆曲舞台上最负盛名的旦角演员必推前文

提及曾于乾隆四十九年（1784）为迎接皇帝南巡受命组建集成班的金德辉。他早年求学于有叶堂门下"第一弟子"之称的著名曲学家钮树玉，不三年，尽得其传，"名几与钮抗"，因有乾隆四十九年（1784）受命组建集秀班，迎驾称旨，名重江南之事。兹后，他随班入清廷供奉，"座客极盛"。后以老病乞退南归，在扬州生活过较长一段时间，曾经先后搭入大洪班、老徐班和德音班。嘉庆九年（1804），镇洋（今太仓）诗人彭兆荪游幕扬州，曾在两淮盐运使曾燠府中观看"吴伶金德辉演《牡丹亭》"，称为"南部绝调"，因而赋诗云：

 临川曲子金生擅，绝调可堪嗣响难。
 也作贞元朝士看，班行耆旧渐阑珊。

此时金"年已老矣"（彭兆荪《观涛集》）。道光十年（1830）前后，金德辉还曾与名士严保镛交往，并向他求文，说："予老矣，业又贱，他无所愿，愿从公乞一言，继柳敬亭、苏昆生后足矣。"严为书一联云："我亦戏场人，世味直同鸡弃肋；卿将狎客老，名心还想豹留皮。"（徐珂《清稗类钞·优伶类》）当时金德辉"年约八十余"（龚自珍《书金伶》），大约不久就去世了。

 金德辉是杰出的闺门旦演员，擅演《牡丹亭·寻梦》中的杜丽娘、《疗妒羹·题曲》中的乔小青等凄楚哀怨的角色，其表演缠绵悱恻，如"春蚕欲死"（李斗《扬州画舫录》），"冷淡处别饶一种哀艳"（沈起凤《谐铎》）。尤以唱工细腻委婉，时称"金派唱口"（李斗《扬州画舫录》），风靡天下。可是金德辉既没有儿子也没有高徒，只有一个不太出色的弟子，名叫双鸾，"能约略传其声"，在戏场中混得

不好,因而"贫甚"。他的贫困潦倒固然同演艺平庸有关,然而更重要的原因却恐怕不能不归结于社会风气的嬗变和昆曲行业的颓势。嘉庆二十四年(1819)龚自珍曾对来访的钮树玉说,如果双鸾早出道十年,按他的所为也早该出入于公卿富贵之家了(见《书金伶》)。

道光以降,随着花部乱弹戏的兴起,先是北京昆曲舞台渐趋冷落,苏籍伶人大多不得不兼习皮黄,以趁剧场之需。一时名旦有吴金凤、林韵香、朱莲芬、时小福、沈芷秋、钱桂蟾、陆小芬、徐如云、朱霞芬等。其中吴金凤曾隶春台班,昆乱兼擅,常演剧目有《红楼梦·葬花》《衣珠记·折梅》《疗妒羹·题曲》《南柯梦·瑶台》《祝发记·渡江》等,尤为难得是他还能填词谱曲,曾仿《四声猿·骂曹》作《快人心》杂剧,演岳云骂秦桧事。林韵香(1817—1834)是

清·沈蓉圃《同光十三绝》。其中六位擅演昆曲:朱莲芬(旦角,后排右二)、时小福(旦角,前排右三)、徐小香(小生,中间)、杨鸣玉(丑角,后排右三)、张胜奎(老生,前排左一)、梅巧玲(旦角,后排左二)

嵩祝班的台柱,擅演《琵琶记·赏荷》《玉簪记·偷诗》《千秋鉴·吞丹》等出,"以其色艺倾倒都人士",从此"征歌舞者首数嵩祝,不复顾春台、三庆矣"(蕊珠旧史《辛壬癸甲录》)。朱莲芬(1837—?)名列"同光名伶十三绝"中,有"第一昆旦""无上神品"(吴焘《梨园旧话》)之誉,隶春台班,擅演《紫钗记·折柳》《牡丹亭·惊梦》《牡丹亭·寻梦》《金雀记·乔醋》《金雀记·醉圆》《占花魁·醉归》《占花魁·独占》《水浒记·活捉》《连环计·大宴》《连环记·小宴》《连环记·梳妆》《连环记·掷戟》《西楼记·楼会》《西楼记·拆书》《红梨记·盘秋》《狮吼记·跪池》及时剧《思凡》《下山》等,尤以饰演《玉簪记》的《茶叙》《琴挑》《偷诗》《问病》等出中的陈妙常一角"独步一时,无与抗者"(梦麈庵老人《怀

芳记》）。时小福（1846—1900）与朱莲芬同列"同光名伶十三绝"中，隶四喜班，曾任北京戏界行会组织精忠庙会首，并选为升平署教习。他戏路极宽，昆乱不挡，所擅昆戏有《义侠记·挑帘》《义侠记·裁衣》《紫钗记·折柳》《紫钗记·阳关》《长生殿·惊变》等，尤工皮黄青衣，借鉴昆曲唱法，字正腔纯，"气充韵沛"，"如风送洞箫，韵来天外"，"一字一韵，皆细针密线，极意熨帖，各臻神妙"，"至节烈悲愤处，能感人泣下"（王芷章《清代伶官传》），菊坛公推为"第一青衣"。他如擅演《花魁记·醉归》《花魁记·独占》而"情态极妍，尚有旧院承平风韵"（李慈铭《越缦堂菊话》）的沈芷秋（1848—?），擅演《紫钗记·折柳》、时剧《思凡》而"气韵娴雅，独出冠时"（艺兰生《评花新语》）的钱桂蟾（1855—?），擅演《牡丹亭·游园》《牡丹亭·惊梦》诸剧，"粉腻脂柔，其足令柳郎情死"（艺兰生《评花新语》）的陆小芬（1856—?），擅演《长生殿》诸剧而"姿态富艳，神韵幽闲，演玉环尤肖"（艺兰生《评花新语》）的徐如云（1857—?），以及擅演《牡丹亭·惊梦》《连环计·小宴》而于光绪二年（1876）被评为"花榜状元"的朱霞芬（1862—?）等，大抵以昆旦而兼唱皮黄，因而李慈铭曾将时小福、钱桂蟾和朱霞芬并称为"花部三珠"。

与此同时，清中叶热闹非凡的扬州昆唱也早已归于沉寂，道光以来姑苏四大老班鸿福、大章、大雅、全福的活动范围大致限制在苏、沪一隅。四大老班中自不乏优秀演员，光著名的旦角就有葛子香、谈雅芳、邱阿增、周凤林、钱宝卿、陈桂林、丁兰荪、施桂林、章铭坡等。其中年辈最早的是葛子香（1831—1880），在"咸同间负盛名，舞态歌声，一时无两"（黄式权《粉墨丛谈》）。他演《长生殿·絮

阁》中的杨贵妃,裙上的褶纹不乱,裙上的铃也无绛绛之声,演《西厢记·女亭》中的崔莺莺和《渔家乐·羞父》中的马瑶草,"咸妙曼幽静,倾动一时",时论以为"昆班旦角之著名者……则第一推葛子香"(民哀《南部残剩录》)。其子葛小香克承家学,擅演《长生殿·定情》《长生殿·赐盒》中的杨玉环,一度是大雅班的主要演员。与葛子香齐名称"葛谈"的谈雅芳擅演《水浒记·前诱》《水浒记·后诱》中的阎婆惜、《翠屏山·反诳》《翠屏山·杀山》中的潘巧云、《蝴蝶梦·说亲》《蝴蝶梦·回话》中的田氏等六旦角色,兼工《翡翠园·盗令》中的赵巧儿等四旦戏,光绪初以色衰退出菊坛,艺术上没有传人。另一位曾与葛子香同台争胜的著名昆旦是邱阿增,他是大雅班的名角,擅演《牡丹亭·惊梦》、《西厢记·佳期》、《西厢记·拷红》和时剧《思凡》等出,"艳名鼎鼎,藉甚一时"(黄式权《粉墨丛谈》)。光绪初年,他加入集京、徽、梆于一台的戏馆天仙茶园,是较早脱离纯粹昆班而兼唱花部戏曲的大牌演员之一。其弟邱阿四也曾在天仙茶园演出,所演《水浒记·借茶》中的阎婆惜一角,"佯羞薄怒,媚眼流波,莲步轻移,檀云低弹,淫荡之态微露于静穆之中"(黄式权《粉墨丛谈》),极为传神。

　　四大老班中年辈稍晚的旦行名角还有全福班中以《牡丹亭·寻梦》《疗妒羹·题曲》《慈悲愿·狐思》等三出冷戏蜚声曲坛的钱宝卿(?—1930),大雅班中以《紫钗记·折柳》《紫钗记·阳关》《长生殿·絮阁》等三出情戏令"听者为之神移"(王韬《淞隐漫录》)的陈桂林(1867—?),全福班中以《长生殿·絮阁》《长生殿·惊变》《长生殿·埋玉》宫装舞衣戏为昆曲舞台支撑门面、颇负时誉的丁兰荪(1869—1937),全福班中以擅演《衣珠记》中的荷珠、《翡翠

园》中的赵翠儿、《西厢记》中的红娘、《蝴蝶梦》中的田氏独步一时的施桂林（？—1943），大雅班中以《西厢记·佳期》《牡丹亭·惊梦》《长生殿·絮阁》《铁冠图·刺虎》等出宜喜宜嗔、"描摹尽致"（黄式权《粉墨丛谈》）的章铭坡等。他们大多兼演皮簧，有的还兼演生、丑等其他行当，这在很大程度上是迫于谋生的需要，并从一个侧面折射出晚清时代昆曲生存环境的艰辛。

晚清昆坛名声最显赫也最具典型性的旦角演员当数周凤林（1849？—1917）。他自幼在苏州习戏，昆乱兼擅，四、五、六旦兼工。光绪四年（1878）八月初到上海，搭大雅班在三雅园演出，"当一曲登台之际，绘情绘影，有声有色，在昆班中咸推第一"（陈无我《老上海三十年见闻录》），从此声名鹊起。翌年八月，他追随大雅班台柱邱阿增、姜善珍等脱离昆班，改投兼演乱弹戏的大观茶园。不久返苏州，兼搭聚福、全福两大昆班，每天日场随全福班在镇抚司前老郎庙演前本《三笑》，夜场则随聚福班在环秀山庄演后本《三笑》。观众也尾随赶场子的小轿，从一个戏园涌往另一个戏园，蔚为一时盛事。

光绪七年（1881）九月，周凤林再度到上海，重入大雅班。翌年三月，改隶天仙茶园金台班，成为班中台柱，"月支包银三百圆之巨，彼时已为绝无仅有"（孙玉声《梨园旧事鳞爪录》）。光绪十六年（1890）九月，周凤林又改换门庭，投入天福茶园，与京剧巨擘汪桂芬同台献演，同挂正牌，月包银同为三百二十圆，开上海戏园双头牌之先例。有一段时间，周凤林还兼搭天福、丹桂两家茶园，坐轿赶场。第二年九月，他接开丹桂茶园，招募名角，以昆乱不挡为号召，实际上是以京剧为主，点缀插演少量昆曲。周凤林的戏路极宽，"昆

旦的五、六两旦及刺杀旦,无所不精,并且有许多的四六板戏,《打花鼓》《百花点将》《天门阵》等,最为擅长"。他演一种戏有一种戏的长处。五旦戏如《牡丹亭》中的杜丽娘、《西厢记》中的崔莺莺、《疗妒羹》中的乔小青等,"能得其静";六旦戏如《西厢记》中的红娘、《义侠记》中的潘金莲等,或活泼娇憨,或神态淫荡,各如其身份个性;四旦戏如《铁冠图》中的费贞娥、《一捧雪》中的雪艳、《渔家乐》中的邬飞霞等,则跌仆功夫"在昆曲中亦可算空前绝后"(黄怀莲《吹弄漫志》)。加以"兼善京戏,所演《战宛城》、《哭画》、《凤仪亭》、《买胭脂》诸剧,有声有色,恰到好处,是以压倒侪辈"(陈无我《老上海三十年见闻录》)。尤其难能可贵的是,他掌丹桂后台时,还曾与人合编《查潘斗胜》《文武香球》《孤鸾阵》《点秋香》等新戏,其中《查潘斗胜》一剧,"喜笑怒骂皆成文章,富劝善惩恶之思,作登岸指速之助,而又事事确切,语语新奇,豁目爽心,解魔醒醉,在当时新戏中可称独绝冠时云"(陈无我《老上海三十年见闻录》)。

周凤林被公认为"昆曲旦角全材""一等第一花旦",却也摆脱不了一般戏曲演员暮年潦倒的命运。《海上梨园新历史》卷二描述了周凤林晚年演出的惨淡情景:

> 近在新剧场售技,秋娘半老,风致全非,而按部随班,犹不失方家举止,缠头一曲,妙响入云,后起名花,断难望其项背。然歌场寥落,赏识者希,终不能与惨绿少年争胜于枣花帘角矣。

这不正是二十世纪初叶昆曲舞场境况的生动写照吗?

昆腔传奇以一生一旦的对子戏为基本格式，生、旦伶人往往是昆班中的台柱。与其他剧种不同，昆曲舞台尤重冠生、巾生即中青年男性角色。由于这类角色在嗓音、相貌、仪态、举止及与之有关的文化修养等各方面都有很高的要求，因而优秀的生角演员远较旦角为少。在明末清初家班兴盛期，不少旦角名伶已经锋芒毕露，但是我们却实在举不出并世有哪些个生角艺人堪与王紫稼等人齐驱争胜。优秀的生角演员直到职业昆班盛行的清中叶才开始崭露头角，且也不过寥寥数人。

据铁桥山人《消寒新咏》所记，乾隆年间活跃于北京戏坛上的苏籍生行名伶有范二官、王百寿、刘大保等人。其中范二官属老生家门，曾隶庆宁班，擅演《彩毫记·吟诗》中的李白、《鸣凤记·写本》中的杨继盛、《千忠戮·打车》中的程济、《双官诰·诰圆》中的冯琳如、《烂柯山·逼休》中的朱买臣、《长生殿·弹词》中的李龟年等，无不"摹形绘影，声情逼真，须眉活现"，令观者"快心醒目"，推为"梨园独步"（《消寒新咏》）；王百寿属巾生行当，兼工小冠生，曾隶万和班，擅演《牡丹亭·拾画》《牡丹亭·叫画》中的柳梦梅、《玉簪记·茶叙》《玉簪记·琴挑》《玉簪记·问病》《玉簪记·秋江》中的潘必正、《狮吼记·跪池》中的陈季常、《金雀记·乔醋》中的潘岳、《西楼记·错梦》中的于叔夜、《占花魁·种情》《占花魁·独占》中的秦钟、《白罗衫·详状》中的徐继祖等，"每出台时，丰神闲逸，动辄得宜"，"使当日情事，靡不毕现"，"观者莫能形容其妙"，群推之为"通材"（《消寒新咏》）；刘大保的戏路和王百寿相似，擅演《荆钗记·见娘》《荆钗记·男祭》中的王十朋、《琵琶记·书馆》中的蔡伯喈、《玉簪记·偷诗》中的潘必正、《占花魁·种情》中的秦

钟、《西厢记·寺惊》中的张君瑞、《翠屏山·交帐》中的石秀等,论者以为并时"梨园老手,有其声音,无其风度;效其科白,逊其灵通",盖"小生中表表者"(《消寒新咏》),曾与名伶徐才官同隶庆宁班,一生一旦,珠联璧合,名噪都下。

 同时另一批著名的苏籍生角昆伶荟萃于扬州七大内班中,只是与对于旦角艺人的介绍相仿,《扬州画舫录》的作者李斗总是语焉不详。如老徐班的老生山昆璧"身长七尺,声如铸钟,演《鸣凤记·写本》一出,观者目为天神";老外王丹山"气局老苍,声振梁木";小生张德容"演《寻亲记》周官人,酸态如画";小生陈云九"年九十,演《彩毫记·吟诗脱靴》一出,风流横溢,化工之技";其徒董美臣擅演《长生殿》,"亚于云九","谓之董派";董美臣之徒张维尚擅演《西楼记》,一时有"状元小生"之称。老张班中则有老生程元凯擅演"《写本》诸出",老生刘天禄以"《弹词》一出称最";老外张国相"工演小戏,如《西楼记·拆书》之周旺、《西厢记·惠明寄书》之法本"等,"年八十余犹演宗泽《交印》,神光不衰"。另如隶大洪班的老生朱文元擅"演《邯郸梦》全本,始终不懈",老生刘亮彩"工《烂柯山》朱买臣",老生周星如则"以《四声猿·狂鼓史》得名",老外孙九皋"年九十余演《琵琶记·遗嘱》,令人欲死",小生李文益演《西楼记》于叔夜,"宛似大家子弟";隶老江班的小生石蓉棠"演《狮吼记·梳妆》《跪池》,风流绝世",小生董抡标演"《牡丹亭记》柳梦梅,手未曾一出袍袖",等等。

 道咸以降,在京的苏籍伶人大抵以昆乱不挡为立足菊坛之本,著名的生角演员有俞鸿翠(1820—?)、殷秀芸、朱双喜(1832—?)、徐小香(1832—1912)、徐棣香(1840—?)、陈桂亭(1856—?)、陈啸

云（1861—1931）等，他们大多曾隶四喜、三庆两班，其中以有"小生巨擘"之称的徐小香为白眉。他自"年十三登场，即名噪一时"，"十五六扮《拾画叫画》，神情远出。齿长后，扮演益工，凡名伶皆乐与之相配，遂为小生中之名宿"（梦麈庵老人《怀芳记》）。他先搭四喜班，后入三庆班，所擅昆戏据《菊部群英》所载不下三十余出，如《牡丹亭·拾画》《牡丹亭·叫画》中的柳梦梅、《金雀记·乔醋》中的潘岳、《连环计·梳妆》《连环记·掷戟》中的吕布、《玉簪记·琴挑》中的潘必正、《雷峰塔·断桥》中的许宣等，均极细腻传神。另有京剧二十多出，能将昆曲的唱念、身段移植其中，大大提升了京剧小生的演唱水平。尤其是饰演连台本戏《三国志》中周瑜一角，"风流儒雅，令人如见公瑾当年"，都下一时遂有"活公瑾"之誉（陈彦衡《旧剧丛谈》），徐小香也因而名列"同光名伶十三绝"中。

清末民初的优秀昆伶大多聚集在鸿福、大雅、大章、全福等姑苏四大名班中，生行名角有冠生沈寿林、沈月泉、黄麻金、陈兰坡，老生李桂泉、沈锡卿、巾生周钲泉、尤凤皋、陈凤鸣、邱凤翔及老外吴义生等。其中年辈较长的是沈寿林（1825—1890），他先后搭大雅、聚福等昆班，多次赴上海演出，以擅演《惊鸿记·吟诗》《惊鸿记·脱靴》中的李太白、《吉庆图·扯本》《吉庆图·醉监》中的柳芳春、《鸣凤记·醉易》《鸣凤记·放易》中的易弘器等醉戏称绝一时，后来又专工《金不换·守岁》《金不换·侍酒》中的姚英、《彩楼记·拾柴》《彩楼记·泼粥》中的吕蒙正等穷生角色，均称拿手。稍后的生角如周钲泉、尤凤皋、沈月泉等都曾跟他学戏，周钲泉尤为门下高足，在当时有"一等第一小生"之誉。他始隶大雅班，后改搭天仙茶园，与名旦周凤林同台献艺，齐名称"天仙二周"。他擅演《玉簪记》

潘必正、《牡丹亭》柳梦梅、《西厢记》张君瑞、《西楼记》于叔夜、《金雀记》潘岳、《雷峰塔》许宣及《三笑姻缘》唐伯虎等角色，俱皆"神情洒脱，气度从容，得清字诀"，令人"共诧观止"（老琴《老伶工列传》）。他兼擅京剧，曾与汪桂芬合演《状元谱》等戏，一时好评如潮。尤凤皋曾隶全福班，以擅演《狮吼记·跪池》《狮吼记·三怕》中的陈季常、《绣襦记·当巾》《绣襦记·卖兴》中的郑元和等角色著名，后来顾传玠、周传瑛得其真传。沈月泉（1865—1936）则是沈寿林的次子，工冠生、翎子生，兼能巾生，穷生戏更得自家传。所演《荆钗记·见娘》《惊鸿记·吟诗》《惊鸿记·脱靴》《连环计·梳妆》《连环记·掷戟》《彩楼记·拾柴》《彩楼记·泼粥》《永团圆·击鼓》《永团圆·堂配》等，都有独到之处，为全福班后期台柱之一。中年以后改业拍先，以授曲踏戏为生。民国十年（1921）应聘为苏州昆剧传习所首席教师，所中尊称"大先生"，是传字辈学员的主要业师。其他如黄麻金曾隶全福班，拿手剧目有《长生殿·迎像》《长生殿·哭像》《白罗衫·看状》《还金镯·哭魁》等，功架气派皆臻上乘；陈兰坡曾隶上海三雅园，擅演《长生殿·惊变》《长生殿·埋玉》《长生殿·闻铃》《千忠戮·惨睹》《铁冠图·撞钟》《铁冠图·分宫》等，往往声泪俱下，起人亡国之痛；李桂泉久隶全福班，擅演《邯郸梦·法场》《长生殿·弹词》《连环计·议剑》《鸣凤记·吃茶》等，尤对《醉菩提·当酒》中济颠一角刻画入神，称为绝招；其门徒沈锡卿也长期搭全福班，所演《千忠戮·搜山》《千忠戮·打车》之程济、《铁冠图·别母》《铁冠图·乱箭》之周遇吉、《邯郸记·云阳》之卢生、《水浒记·杀惜》之宋江、《义侠记·诱叔》《义侠记·别兄》之武松、《连环计·小宴》《连环记·大宴》之

王允、《鸣凤记·吃茶》《鸣凤记·写本》之杨继盛、《寻亲记·出罪》《寻亲记·府场》之周羽、《琵琶记·扫松》之张广才等各色人物，无不形神毕肖，恰到好处，故菊坛有出蓝之誉。行辈更晚的陈凤鸣（1870—1938）先后师从尤凤皋、周钊泉，擅演《占花魁·受吐》《玉簪记·琴挑》《红梨记·亭会》《狮吼记·梳妆》《狮吼记·跪池》《燕子笺·拾笺》等剧，是后期全福班的台柱之一；邱凤翔（1871？—1910？）系著名白净邱炳泉之子，擅演《西楼记·拆书》《西楼记·空泊》《玉簪记·茶叙》《玉簪记·问病》《玉簪记·偷诗》《西厢记·游殿》《西厢记·闹斋》等剧，时人目为周钊泉之后最负盛名的小生演员；吴庆寿曾隶大章班，擅演《荆钗记·开眼》《荆钗记·上路》；其子吴义生（1880—1931）则搭全福班，擅演《如是观·交印》中的宗泽、《浣纱记·寄子》中的伍子胥、《狮吼记·梳妆》《狮吼记·跪池》中的苏东坡、《满床笏·纳妾》《满床笏·跪门》中的龚敬等角色，民国十年（1921）应聘为苏州昆剧传习所教师，主教老外、副末、老生、老旦戏，施传镇、倪传钺、郑传鉴、汪传钤、马传菁、龚传华等均出其门下。

苏州昆曲夙以"三小当家"，小生、小旦之外，小丑也是戏场上出彩叫座的重要角色，旧时梨园界因有"无丑不成戏"之谚。丑角又称小花面或三花面，在昆戏中通常扮演朴实善良的小人物。与之相对，副角或二花面总是以阴险狡诈的反派形象登场的。但是在戏班子里，演员往往须要兼擅二、三花脸戏。因而较之生、旦两行，优秀的副丑行演员更为难得。加之昆丑例用苏白，科诨谐俗，歇后双关，生动活泼而充满机趣，这在昆曲艺术的原生地吴语区最受百姓欢迎。然

而一离乡土,长处就变成了短处:说苏白吧,北方人听不懂;改京白吧,又难免精彩尽失,风趣不再。这就是为什么当安乐山樵、铁桥山人、石坪居士、问津渔者、铁笛道人、众香主人等一群京城戏场狎客相与吟诗作对,狂捧王百寿、徐才官等生旦名伶之际,竟无一语道及同台献艺的副丑演员。

所幸扬州人的欣赏习惯与苏州较为接近,《扬州画舫录》中对七大内班中副丑昆伶的描述甚至还略详于生旦角色。例如老徐班中的二面钱云从,"江湖十八本无出不习,今之二面皆宗钱派,无能出其右者";三面陈嘉官"一出鬼门,令人大笑";老黄班中的三面顾天一"以武大郎擅场,通班因之演《义侠记》全本","年八十余演《鸣凤记·报官》,腰脚如二十许人";老张班中的三面顾天祥"以《羊肚》《盗甲》《鸳钗朱义》为绝技";汪颖士则以"《邯郸梦·云阳》《渔家乐·羞父》最精";大洪班中的二面陈殿章"细腻工致,世无其比";恶软则"以冷胜,演《鲛绡记·写状》一出称绝技";三面丁秀容"打诨插科,令人绝倒",而孙世华"唇不掩齿,触处生趣";老江班中的二面姚瑞芝、沈东表齐名称"国工",诗人赵翼曾观看他们的演出并赠以七言古风一首,其中沈东表以擅演《琵琶记》蔡婆一角称绝于时,"即起高东嘉于地下,亦当含毫邈然";蔡茂根则擅"演《西厢记》法聪,瞪目缩臂,纵脖埋肩,摇首跐躅,兴会飙举,不觉至僧帽欲坠",当时"举座恐其露发",而他"颜色自若";三面滕苍洲"短而肥,戴乌纱,衣皂袍,着朝靴",就像虎丘山下商贩叫卖的泥人不倒翁,可笑发噱,等等。

晚清至民国初年活跃于苏、沪两地戏场上的苏籍副丑名伶有陆老四、赵金宝、小王四、王小三、姜善珍、李金寿、沈斌泉、程增寿、

陆绥卿、沈仁生等人，其中姜善珍以"海上名丑第一人""一等第一副丑"之誉独出冠时。黄南丁《吹弄漫志》评论说："昆曲内的丑副，比较一切的角色都难。……好的当中，还有正派若《昆山》八出的顾鼎臣之兄；有滑稽如《渔家乐》的万家春；歹的当中，有土棍，有地霸，有风流的，有刁恶的。在在都在演戏的人心领神会，不可稍失戏中人气派。又如《疯僧》《扫秦》《说穷》《羊肚》《请师》《拜帅》《下山》《翳桑》《养马》《贺喜》等戏，皆是副丑的正戏"，只有姜善珍"可以得其中三昧"。他擅长的戏目还有《钗钏记·讲书》《钗钏记·落园》《南西厢·游殿》《南西厢·寄柬》《燕子笺·狗洞》《水浒记·借茶》《水浒记·活捉》《西楼记·拆书》《鲛绡记·写状》《风筝误·前亲》《蝴蝶梦·说亲》《蝴蝶梦·回话》以及时剧《芦林》《借靴》《磨斧》等，大抵以冷隽细腻见长，"刻画细致，入木三分，常有妙语，大可回味"（徐凌云语，转引自陆萼庭《昆剧演出史稿》）。尤其是与名旦邱阿增合演《水浒记·活捉》，配合默契，丝丝入扣。演到最后张三郎被捉一节，他颈缠绳索，边唱边舞，同时鼻涕流出数寸，可以随意伸缩而不坠，堪称绝活。姜善珍曾先后隶大雅、高天、聚福、全福等昆班，光绪四年（1878）底脱离昆班改搭京班，隶天仙茶园，受到时论批评。其师陆老四也是晚清著名的副角艺人，擅演《绣襦记·乐驿》中的乐道德、《八义记·评话》中的说书先生、《红梨记·醉皂》中的皂隶、《西厢记·游殿》《西厢记·闹斋》中的法聪、《白罗衫·详梦》《白罗衫·报冤》中的徐大、《儿孙福·势僧》中的扬州和尚等，"皆能曲曲传神"。他曾和葛子香合串《蝴蝶梦·说亲》《蝴蝶梦·回话》，演剧中老蝴蝶一角，"尤得神妙欲到秋毫巅之致"（《图画日报》）。他如文武不挡的赵金宝，被称为昆曲五

毒戏的《扫秦》《佛会》《盗甲》《问探》《拾金》"出出皆优为之",尤以《党人碑·请师》《党人碑·拜帅》和《艳云亭·放洪》《艳云亭·杀庙》《艳云亭·痴诉》《艳云亭·点香》等戏为拿手杰作,"台步之稳,口齿之清,一时无两";与赵金宝称一时瑜亮的小王四,拿手戏为《雁翎记·盗甲》《儿孙福·别弟》《白罗衫·贺喜》及全本《呆中福》中的刁尕等,"台步神情,皆臻绝顶",更以扮演《金锁记·说穷》《金锁记·羊肚》中张驴儿之母,描摹其服毒痛苦的惨状,"最为穷形尽相,而将死时鼻中浓涕双垂,尤为他伶扮演所无"(《图画日报》);稍后的王小三"演《问探》《盗甲》《说穷》《羊肚》《茶坊》等剧,规行矩步,卓然自成一家",所演《服毒》《显魂》中的武大郎,"洵为有一无二之作",只因包银甚微,中年后不得不就春仙京班谋食,最终还是因贫病交迫而亡。另如程增寿,以擅演《雁翎记·盗甲》《雁翎记·偷鸡》而有"活时迁"的诨名,所演《绣襦记·卖兴》中的来兴也每令观众心酸;李金寿,擅演《金锁记·说穷》《金锁记·羊肚》中的张母,表现其中毒惨死,七窍流血,称为绝技,又擅演《蝴蝶梦·说亲》《蝴蝶梦·回话》中的老蝴蝶、《绣襦记·教歌》中的苏州阿大等,均称出色;沈斌泉(1887—1926),擅演《绣襦记·乐驿》中的乐道德、《跃鲤记·芦林》中的姜诗、《西楼记·拆书》中的赵伯将、《水浒记·借茶》中的张文远、《渔家乐·鱼钱》中的赵大、《义侠记·挑帘》《义侠记·裁衣》中的西门庆、《儿孙福·势僧》中的势利僧、《西厢记·游殿》中的法聪、《望湖楼·照镜》中的颜大、《呆中福·达旦》中的陈直等,"诙谐百出,趣语入神"(《申报》),并以脸部肌肉能随意抽搐而有"活络二面"之称;其门徒沈仁生也以擅演《活捉》中张文远一角被称后起之秀,其"躺僵

和"挺尸"表演俱为拿手绝活。以上诸人都是全福班不同时期的主要演员,其中沈斌泉和陆绶卿还曾先后应聘入苏州昆剧传习所教戏。

这时京中久已没有纯粹的昆班,但却出现了一个著名的昆丑。他叫杨鸣玉,早年出身于苏州科班,入京后隶四喜班,常与徐小香、朱莲芬等名角合作演出。他擅演《盗甲》中的时迁、《访鼠》中的娄阿鼠及《风筝误》中的詹爱娟等,尤其是与朱莲芬合演《水浒记·活捉》,"走场追逐时,足捷如风,身轻于纸,觉满台阴森有鬼气,可谓善于形容"(陈彦衡《旧剧丛谈》)。杨鸣玉也名列"同光名伶十三绝"之中,他死后,京中有"杨三死后无昆丑"之叹惜。以昆丑而名重京师菊坛,这即使是在昆曲全盛的清中叶以前也是极为罕见的。

晚清苏昆副丑行艺人中还有一位以精通绘画而著称的李涌(1830—1860)。他是大雅班的台柱之一,身材魁梧,嗓音宏润,擅演奸佞角色,"技艺冠群,伶人中杰出者"(黄钧宰《金壶逸墨》)。兼

清·李涌　昆剧人物画册页《弥陀寺》

工丹青，"尤善画戏文，无不逼肖其情状，天生妙笔，非画师所能及也"（民国《吴县志》）。咸丰十年（1860）死于太平军之乱，死后"披其襟得其所绘父母像一帧"（诸福坤《李孝子碑文》），固有"孝伶"之称。苏州博物馆今藏有李涌所作昆曲人物画册页，计八帧，分画《虎囊弹·山门》《浣纱记·赐剑》《孽海记·下山》《寻亲记·后金山》等昆戏八出，是弥足珍贵的戏曲文物。

　　有道是一方水土养一方人，吴中的清嘉山水、温湿气候赋予苏州人儒雅文弱的气质和与之相称的外形，连说话都是细声细气、慢条斯理的，江浙一带至今有"宁和苏州人相骂，不跟宁波人说话"的乡谈。因此，在苏州孩子中挑选并培养生旦演员，几乎是百发百中，成才率极高。相比之下，副丑行人才要少得多，而条件优秀的净行演员直如凤毛麟角，难得一见。正如王载扬《书陈优事》所云："凡为净者，类必宏嗓蔚跂者为之。"这样嗓门浑厚、身材粗壮、气质豪爽的人，打着灯笼走遍苏州四乡八城门也寻不着几个。故而苏州梨园旧谚有云："三年出一状元易，三年出一净面难。"盖实录也。然而也正因如此，好的昆净自明末家班时代起就特别引人注目。如申时行家班的净角周铁墩，长得"魁岸矫雄，平颅广颡，方面尳项，身短而肥，自顶至踵，广狭方圆略称"，"当场而立，木强迟重"，然而"方其蹴鞠超距，角抵跳跃，虽俊鹘飞隼莫能过也"（郑桐庵《周铁墩传》）。他兼工老生，表演滑稽机敏，形容尽致。金之俊（1593—1670）为之作《铁墩赞》有"铁墩铁墩，游戏乾坤。一言一动，奸雄面孔。多欢多怒，宵小肺腑。千秋百祀，令人切齿。董狐直笔，逊其刻画"的描写，末尾写道："今年八十，少壮不敌。宜乎长生，神仙地行。"可知周铁墩作为申府家班台柱擅名梨园殆七十年。同时王怡庵则以曲师而

兼擅串戏，拿手演《寻亲记》中张敏员外、《西厢记》中惠明和尚等白净角色，演来生动有趣，每令"识者绝倒"。因而"诸部闻之，竟相延致，至马足不得前"（张大复《梅花草堂笔谈》）。

昆曲舞台上最著名的净行伶人当推清朝康熙年间的陈明智。他原是吴县甪直某草台班里的普通演员，身材瘦小，貌不出众，名不出乡里。一日进城，偶因寒香班净角告假出缺，被邀临时救场。偏偏客人点的戏是《千金记》，剧中净扮项羽"呜咽叱咤，轰霍腾掷，即名优颇难之"，班主甚是担心。只见陈明智不慌不忙地"胠其囊，出一帛抱肚，中实以絮，束于腹，已大数围矣；出其靴，下厚二寸余，履之，躯渐高；授笔揽镜，蘸粉墨为黑面，面转大"，一个魁伟雄壮的楚霸王形象顿时显现。接着，他穿戴好"兜鍪绣铠，横矟以出，升氍毹，演《起霸》出"，剧情是项羽率八千江东子弟起义渡江。陈明智"振臂登场，龙跳虎跃，旁执旗帜者咸手足忙蹩而勿能从；耸喉高歌，声出钲鼓铙角之上，梁上尘土簌簌坠肴馔中。座客皆屏息，颜如灰，静观寂听"，直到一出演完，才不约而同地喝彩赞叹，"以为绝技不可得"（干载扬《书陈优事》）。

陈明智由此一战成功，成为寒香班的名角，并因康熙二十三年（1684）皇帝南巡献演得到赏识，被选征进京，入内廷供奉，充任首席教师。他在宫中前后长达二十余载，后以年老乞归，康熙皇帝特赐七品官服以示荣宠。康熙四十九年（1710），由陈明智发起在苏州山塘桥募建普济堂，用以"收养病民，供给衣食药饵，略如京师善堂之制"（顾禄《桐桥倚棹录》）。百姓感恩戴德，称之为"陈善人"，康熙皇帝也先后颁赐"普济群黎""香岩普济"匾额，以示嘉许。陈明智直到康熙五十九年（1720）尚健在，是年秋天，王载扬在阊门友人家见到他，已

是"须发皓白",而"举止方雅,殊不类优人也"(《书陈优事》)。

清初著名的昆净演员,据顾公燮《消夏闲记摘钞》中"梨园佳话"一条所载,尚有擅演《千金记》的孙阎王、苏又占,以及擅演《八义记》的李文昭,后者曾隶缪彤家班,"力举千斤",尤擅翎子功,"或直或曲,或自下曲而上,头中有力,不可学而至也"。稍后乾隆年间活跃于扬州戏坛的苏籍名净则有老徐班中的红黑面周德敷、白面马文观,老汪班中的红黑面韩兴周、帮开大面冯士奎,大洪班中的白面王炳文、奚松年、张明诚,老江班中的红黑面范嵩年等。其中周德敷以红黑面笑(《宵中剑》中的铁勒奴)、叫(《千金记》中的项羽)、跳(《西川图》中的张飞)擅场;其徒范嵩年尽得其传,演铁勒奴"有周德敷再世之目",又工《水浒记平话》,"声音容貌,摹写殆尽";范嵩年之徒奚松年,则"声音甚宏而体段不及"。白面家门以马文观为最,他"兼工副净,能合大面二面于一气",擅演《河套》《参相》《游殿》《议剑》等戏;其徒王炳文谨守师传,白面诸出,"说白身段酷似马文观,而声音不宏",又"不兼副净";与王炳文同在大洪班的张明诚,则更"本领平常,惟《罗梦》一出,善作句容人声口,为绝技"(李斗《扬州画舫录》)。

清中叶还出过一位女净姚磐儿,她自幼被卖到南京秦淮河为女伶,自恨"不幸为女儿身,有苦无所吐,若作净色,犹可借英雄面目一泄胸中块垒耳",于是执意学净,"以女儿作豪杰替身,以雌凤为须眉吐气",登台一唱,"声飞瓦裂,人压场圆"(沈清瑞《书姚磐儿事》)。后因婚姻受阻,郁郁而亡,归葬苏州桐泾里,年仅十九岁。沈起凤曾谱姚磐儿故事为《千金笑》传奇,瞿颉也据以作《桐泾月》传奇。沈剧已佚,而瞿作有抄本藏上海图书馆。

清末至民初苏昆名净首推张八，曾隶大章班。他嗓音洪亮，躯干魁梧，资禀壮健，中气充足，年逾六十而演《单刀会·训子》《单刀会·刀会》之关羽、《宵光剑·闹庄》《宵光剑·救音》之铁勒奴、《西川图·三闯》之张飞、《千金记·鸿门》之项羽、《一种情·冥勘》之炳灵公、《慈悲愿·北饯》之尉迟恭、《牡丹亭·冥判》之胡判官等，曲白俱佳，形神兼备。稍后有同隶大雅班的王松和张云亭。前者曾在苏城一家豆腐店当伙计，人称"豆腐大面"，擅演《训子》《刀会》中的关云长；后者原在苏城养育巷营糕团业，人称"糕团大面"，擅演《山门》中的鲁智深。王松、张云亭约略同时，有人评论说："自豆腐大面、糕团大面相继死后，净角从此绝响。"（民哀《南部残剩录》）

曾隶大雅班的大面艺人还有艺名"小脚篮"的邱炳泉，以擅演《刘唐》一剧为同辈钦服，"他如《赛愿》之道士、《教歌》《醉二》之扬州阿大、《痴池》之池二爷、《鱼钱》《端阳》之邬老老等零星搭配之戏，无不精妙入神，因是以脚篮二字著名"（《图画日报》）。其兄邱炳芝艺名"大脚篮"，也善于演净角配角戏。"大脚篮"的同门师兄弟张茂松，擅演《刘唐下书》及《琵琶记·拐儿》中的大拐、《邯郸梦·云阳》《邯郸梦·法场》中的刽子手等，均称出色。其徒弟尤顺卿也是全福班后期名净，他嗓音洪亮，中气足，功架好，能戏很多，擅演《北饯》中的尉迟恭、《渡江》中的达摩、《闹朝》《扑犬》中的屠岸贾、《别姬》中的项羽、《三闯》中的张飞等，都极受欢迎。同时净角还有擅演《慈悲愿·北饯》和《十面埋伏》的黑面程金福和擅演《琵琶记·弥陀寺》《琵琶记·拐儿》《西楼记·痴池》和《万里圆·打差》的白面金阿庆，他们都曾隶于当时苏州最后的一副昆班——全福班。

◎ 第四章 ◎

百年五代话薪传

苏州昆曲 >>>

昆曲舞台在清代乾隆、嘉庆年间呈现出前所未有的繁荣景象，昆曲班社遍及包括台湾在内的全国各省区。在保和、太和、吉祥、庆春、永祥、庄宁、万和、乐善、松寿、金玉、霓翠等部风靡京城舞场，而太平、老徐、老洪、老张、老汪、老程、大洪、德音诸班倾倒扬州画舫的同时，苏州一度有昆班四十七个（见乾隆四十八年《翼宿神祠记》），"戏馆数十处，每日演剧，养活小民不下数万人"（钱泳《履园丛话》）。与此同时，作为场上艺术之源的案头创作却渐趋萎缩停滞，自清初苏州派李玉诸人和"南洪北孔"以来，罕有传奇作手和传世剧作。加之秦腔、徽班相继入京，一方面以清新俚俗的形式排场吸引观众，一方面吸收借鉴包括昆曲在内的诸腔之长，数十年间，终于发展成为后来被称为京剧的新剧种——皮黄戏，逐渐蚕食昆曲的演出市场并最终取代了昆曲的菊坛盟主地位。降至道光、咸丰年间，北京已不存在纯粹的昆班，扬州则更迅速丧失了中心城市的繁华旧观。昆曲只得退守江南一隅，作为昆曲活动基地的苏州只剩下"鸿福、大雅、大章、全福四老班"（见道光二十九年《老郎神庙修理工程捐款收支碑记》）。

咸丰十年（1860），太平军攻克苏城，昆曲班社纷纷逃往上海，"在夷场分设两班开演，计文乐园、丰乐园，暂为糊口"（光绪七年《重修老郎庙捐资碑记》）。直到"同治三年（1864）省城克复"，才陆续返苏。然而随着京戏南下，昆班演出日益萧条。同治十二年（1873）五月初八日《申报》所刊《前洋泾竹枝词》写道：

> 共说京徽色艺优,昆山旧部倩谁收?
> 一枝冷落宫墙柳,白尽梨园少年头。

自同治元年(1862)至光绪十七年(1891)的三十年中,上海仅三雅园茶馆长期演出昆曲,一时名角如周凤林、邱阿增、姜善珍、周钊泉、邱炳泉、倪锦仙等为生活计先后改换门庭,改搭京班。苏州城里则"惟老郡庙前一戏园犹演唱昆曲,观者寥寥,远不逮城外京班之喧嚷"(《苏台碎录》,《申报》1884年11月24日)。号称四大名班的鸿福、大雅、大章、全福也举步维艰,不得不放下"坐城班"的架子改去跑码头,变成了名副其实的"江湖班"。光绪三十四年(1908),清德宗载湉和慈禧太后叶赫那拉氏相继去世。"国丧"停演后重新组合的苏州昆班便只剩下了一个全福班。兹后十余年间,时散时聚,惨淡经营,辗转演出于苏、锡、常、杭、嘉、湖及上海一带,直到民国十二年(1923)秋最终报散(参见王传蕖《苏州昆剧传习所始末·全福班老艺人的最后演出》)。

　　昆曲就是在如此风雨飘摇的境况中步入二十世纪的。翻检当时的报刊,触目可见这样的叹息:"自皮簧盛行,而昆曲之不振也久矣。"(《诒燕堂昆曲大会串记》,《申报》1921年1月14日)"晚近昆曲之衰颓,可谓极矣。"(《仙韶寸知录》,《申报》1921年1月26日)给人的深刻印象是诞生于遥远的十四世纪的古老民族艺术昆曲,在历经五百多年的悲欢之后,已经显现出老迈龙钟、日暮途穷的颓唐光景。

一、苏州昆剧传习所始末

一个看似偶然的民间行为延续了昆曲的香火,并成为二十世纪中国戏曲史上最重大的事件之一。民国十年(1921)八月,一群热爱昆曲的苏州士绅乡贤为了延续昆曲的生命,由张紫东、贝晋眉、徐镜清等人发起,以分股认购及个人赞助的方式集资创办了昆剧传习所,聘请孙咏雩(1877—1934)为传习所所长,并先后延请原全福班的老艺人沈月泉、沈斌泉、吴义生、许彩金、尤彩云、陆寿卿、施桂林等人为主教老师,高步云、蔡菊生任笛师,邢福海任武术教师,周铸九、傅子衡任文化教师。成立不久的传习所得到了上海纺织工业家穆藕初(1876—1943)的鼎力资助,从民国十一年(1922)二月起,他以极大的热情和雄厚的财力接管经营昆剧传习所,决定将招生规模从原来的三十名扩展为五十名,并以昆剧保存社的名义发起并组织了江浙名人会串,假上海夏令配克剧院义演三场,所得八千余元,全部捐献传习所作为办学经费。兹后,又承担了传习所每月约六百元的全部开支。至此,在社会各界的支持下,中国戏曲史上具有划时代意义的昆剧传习所终于在昆曲的故乡站稳了脚跟。

传习所对传统收徒授艺的昆剧人才培养方法做了大胆的改革,成

为有史以来第一座采用新式文明办学方式的专业昆剧学校。所方负担学员的食宿费用，提供必要的生活用品，为鼓励学生认真学习，还设有奖金、奖品。每天上午五个小时的课程是训练基本功、学习武术和文化，下午四个小时则是拍曲课。"大先生"沈月泉德高望重，技艺娴熟，主教小生，兼授其他所有行当；"二先生"沈斌泉主教副、丑、净；吴义生主教老生、老外、副末，兼老旦；许彩金主教旦行。除此之外，每个学员还必须学习笛子及其他一种乐器。由于教师上课严格，学员学习认真，加上合理的课程设置，致使戏路广、懂场面、有文化，成为这一批学员的共同优势。这为昆曲艺术渡过难关、得以传承创造了最基本的条件——人才，而这批身负昆曲复兴厚望的学员就是后来著名的传字辈演员。

传字辈演员的艺名颇有讲究。那是民国十三年（1924）元月学员们在上海徐凌云寓所试演时，穆藕初请挚友、著名曲家王慕诘题取。艺名中嵌"传"字，寓意传习所培养的这一代学员将使昆曲艺术传承下去。而后面一个字则根据行当的不同而分门别类，比如生行用斜玉旁，取"玉树临风"之意；旦行用草字头，取"美人香草"之意；净、末两行均用金字旁，取意"黄钟大吕，得音响之正，铁板铜琶，得声情之激越"；而副行和丑行则用三点水，取意"口若悬河"。后来陆续加入传习所的学员的艺名则是由孙咏雩遵循这一立意而补取的。据《苏州戏曲志》载，传字辈学员有四十四人，按行当分列如下：

生行：顾传玠　周传瑛　顾传琳　赵传珺　沈传球　袁传璠　史传瑜　陈传琦

旦行：朱传茗　张传芳　华传萍　沈传芷　姚传芗　刘传蘅

倪传钺《昆剧传习所旧址图》,绘于昆剧传习所成立六十周年之际

王传蕖　方传芸　沈传芹　马传菁　龚传华　陈传黉

　　净行：沈传锟　邵传镛　周传铮　薛传钢　金传铃　陈传镒

　　末行：施传镇　郑传鉴　倪传钺　包传铎　汪传铃　屈传钏　沈传锐　华传铨　蔡传锐（笛师）

　　副丑行：王传淞　顾传澜　张传湘　姚传湄　华传浩　周传沧　徐传溱　章传溶　吕传洪

　　民国十三年（1924）初，学戏第三年的昆剧传习所学员们赴上海，在徐凌云宅进行了试演，随于五月在上海笑舞台举行了首度公演，继而又先后在苏州青年会、杭州城站第一台和上海笑舞台、新世界等处举办实习演出，取得了成功。这时，顾传玠、朱传茗、张传芳、施传镇声名鹊起，开始在艺苑崭露头角，这标志着传字辈作为一个昆剧演员群体已经得到社会的承认。

　　顾传玠（1910—1965）原名时雨，天资聪颖，勤奋好学，无论大冠生、小冠生、巾生、翎子生、鞋皮生均所擅长，是昆剧小生行中的"全才"。他扮相清秀儒雅，唱腔委婉悠扬，对所扮演人物无不揣摩透彻，浑然忘我。《铁冠图·撞钟》《铁冠图·分宫》中的崇祯皇帝是唱做皆重的大冠生戏，剧情表现崇祯帝煤山自尽前率领皇后、公主哭祭太庙，然后挥剑刺杀公主、皇后，为全忠义也自刎而死一幕。顾传玠全身心融入角色塑造，往往悲愤不能自已。以至民国十五年（1926）三月在徐园演出此戏，当唱完最后一句"恨只恨三百载皇图阿呀一旦抛"后下场时，竟然口吐鲜血，大病一场。他扮演的诗仙李白狂放不羁，飘逸传神；他扮演的潘必正、柳梦梅、张君瑞、吕布风流倜傥，潇洒俊美；他塑造的《彩楼记》中的吕蒙正、《永团圆》中的蔡文英、

《金不换》中的姚英等鞋皮生形象，又都诙谐生动，声情并茂而令人忍俊不禁；甚至扮演《割发代首》中的张绣、《雅观楼》中的十三太保李存孝这样的武生角色也都英气勃勃，顾盼生辉，各如其身份个性而倾倒满场观众。

朱传茗（1909—1974）原名祖泉，出身于昆曲堂名世家，自幼从父朱鸣园习艺，聪慧用功，精于摩笛，唱念基础扎实。工五旦，兼正旦，扮相端庄俊俏，身段窈窕秀美，唱腔清丽婉转，表演细腻传神，是传字辈演员中最出色的旦角。他对杜丽娘、杨贵妃、霍小玉、白素贞、莘瑶琴、王昭君、陈妙常等人物的塑造均有独到之处，曾令梅兰芳赞叹不已。与顾传玠的合作更是珠联璧合，叫座一时。

张传芳（1911—1983）原名金寿，工六旦，兼五旦，嗓音悠扬甜美，口齿清晰，表演细致，能戏极多。传字辈中常演的六旦主戏，基本上由他一人承担。他在表演艺术上敢于创新，突破师承，例如增加《游园》中春香"卧鱼"身段，改良《西厢记》中红娘"叠茶碗"的特技。尤其是在《刺虎》中扮演费贞娥，"一字一泪，使观众如入真境"，"曲家群相推誉，盖泼而侠，侠而哀也"，每贴此戏码，"必客满，其叫座力殊不寻常"。上海曲迷曾自发组成"兰社"，并编印《兰言集》专为其捧场（见桑毓喜《昆剧传字辈》）。

施传镇（1911—1936）原名培根，祖父施松福、父施桂林皆为清末苏州著名昆旦。工老生，虽然个子不高，嗓音也平常，但习艺十分刻苦。善于用嗓，唱腔清醇圆润，咬字清楚，讲究抑扬顿挫，念白沉稳有力，韵味独具。尤擅做功，文武兼长，身段招式优美，表情细腻传神。《千忠戮》中的程济、《鸣凤记》中的杨继盛、《铁冠图》中的周遇吉、《金印记》中的苏秦、《寻亲记》中的周羽、《连环记》中的

王允、《水浒记》中的宋江、《琵琶记》中的张广才、《四声猿》中的祢衡等均是其拿手戏。即使是配演小角色，也能恰似其人。周信芳对他的表演极为佩服，经常前往观摩；黄南丁撰文赞其老生戏"可以说无瑕可击"，"有口皆碑"。

民国十六年（1927）秋，穆藕初因生意失败，无力继续支持传习所，将所务移交给上海实业家严惠宇（1895—1968）、陶希泉的维昆公司接办。维昆公司投资两万多元，把传习所改组为"新乐府"昆班，为其购置了一堂十蟒十靠全副新衣箱，并租赁法租界霞飞路尚贤坊四十号作为传字辈演员安居之所，租赁上海广西路笑舞台为专演场所。还聘请曲家张某良、俞振飞分别担任前后台经理，续聘陆寿卿、施桂林、林树森、林树堂、王益芳、蒋砚香、张翼鹏等昆、京名家为演员传戏。至此，传字辈演员完成了他们在昆剧传习所历时六年（1921—1927）的学员生活，正式开始其演艺生涯。

笑舞台的演出未能持续很长时间，但却给上海观众留下了深刻印象，在民国十七年（1928）四月五日的告别演出后，《申报》刊载评论文章说："今日新乐府之角色，皆为年青子弟，扮相甚佳，行头亦颇漂亮。所演之剧，均能破除沉闷，以迎合社会之心理。……此次停演之后，愚深冀海上各舞台，代为罗致，于每夕开锣以后，先演昆剧一本，次演京剧。"离开上海笑舞台的新乐府昆班又先后在苏州青年会、上海大世界包场演出。由于得到严惠宇、陶希泉的经济支持，传字辈演员演艺事业的起步阶段可以说是一帆风顺的。

按说出科后的传字辈演员每月有薪水可领，经济上开始自立，戏班的存活发展应是渐入佳境。但是包银差距过大导致了传字辈演员失和、"新乐府"昆班解散。究其深层次的原因，这与昆剧的表演体制

和昆班的组织形式直接有关。以现代戏剧学原理观之，表演艺术的存在形式不外乎三种体制，即剧本中心制、导演中心制和演员中心制。电影、电视的制作过程秉承导演中心制；京剧界历来重视名角儿对观众的吸引力，有很明显的"捧角儿"现象，属于演员中心制。而昆剧则是以剧本为中心，注重通力合作，整体呈现。与此相一致，昆剧班社的组织形式实行角色制而不是明星制，重视演员但不独重演员，重视名角但不独重名角。传统昆班不专设龙套、宫女或旗、锣、伞、报等杂行演员，这些角色均由各家门的演员合理分担。因而昆班中没有不演主角的演员，也没有不演配角的演员；只有小角色，没有小演员。这样的体制既倡导了演员在表演过程中的协作精神，又保证了一台戏的整体效果，从而也形成了昆剧班社不争名、不夺利的优秀传统精神。然而这种精神在现代文化市场杠杆的作用下逐渐失去了平衡。

"新乐府"昆班的创办者严惠宇、陶希泉等人力捧顾传玠、朱传茗二人，在薪水、演出、生活上处处给予特殊的优厚待遇。这引起了传字辈其他演员的不满，纷纷要求脱离维昆公司，从而直接导致了"新乐府"昆班在民国二十年（1931）六月的最终解体。正处艺术巅峰的当红小生顾传玠不得不退出传字辈演员的阵营，易名志成，在严惠宇的资助下弃伶从学。这对他本人、对戏班、对昆剧表演艺术的传承无疑都是一个重大损失。

脱离维昆宣告自立后，传字辈演员由郑传鉴、倪传钺、周传瑛、赵传珺、华传浩、王传淞、姚传芗、张传芳、刘传蘅、施传镇、顾传澜十一人牵头，走上了艰辛曲折的创业道路。民国二十年（1931）六月十二日，他们在苏州老郎庙成立了自己的行会组织——昆曲梨园公会，随后又在徐凌云（1885—1965）、李恂如等曲家的帮助下，自筹

资金组建了自己的昆班——仙霓社,班名取自李商隐诗句"众仙同日咏霓裳"。参与仙霓社的传字辈演员有二十八人,除顾传玠弃伶就学外,名丑姚传湄也改搭京班而去。但是生角赵传珺、丑角华传浩后来居上,挑起大梁,郑传鉴、倪传钺、沈传锟、姚传芗等也都迅速成长起来。

赵传珺(1909—1942)原名洪钧,初学老生,艺名传钧,未显其才。民国二年(1929)始转学冠生,改艺名为传珺。民国二十年(1931)十月在上海大世界演出时,一举成名,从此成为传字辈重要台柱。他天分极高,其冠生戏并无师授,系从顾传玠、周传瑛等同门师兄弟的演出中学习揣摩而得。加以身材魁伟,气宇轩昂,嗓音浑厚响亮,多年的舞台实践使他的生行演唱艺术日臻完美,在一些方面甚至超过了顾传玠。他饰演《惊鸿记》中的李太白,醉眼惺忪,举止落拓,出场就气势夺人,活画出一位酩酊洒脱的诗仙风骨;饰演《千忠戮》中的建文帝,出场时一曲【倾杯玉芙蓉】,声调悲壮激昂,转音发喉愈加高亢,每每博得满堂喝彩,在表演上将剧中人物以帝王身份乔装和尚、飘零异乡的复杂心态,描摹得细致熨帖,达到极高的艺术境界。

华传浩(1912—1975)原名福麟,字湘卿,初习小生,后改丑行。他嗓音洪亮,表演幽默风趣,动作轻巧敏捷,善于描摹各类人物,能戏颇多。被列为昆丑"五毒戏"的《连环记·问探》《孽海记·下山》《金锁记·羊肚》《义侠记·诱叔》《义侠记·别兄》,他都很拿手。尤以《盗甲》《偷鸡》《盗皇坟》《大名府》为看家好戏,故一时有"活时迁"之称。

郑传鉴(1910—1996)原名荣寿,字镜臣,工老生。其嗓音略带

沙哑，然唱念苍劲有力，讲究音律韵味，曾被誉为"昆曲麒麟童"。在表演上，既不失传统风范，又能变通发展，身段飘逸舒展，长于体验角色的内心感受，抒发人物情感分寸适度。《贩马记·哭监》中的李奇、《浣纱记·寄子》中的伍子胥、《长生殿·弹词》中的李龟年是他最拿手的三个角色。

民国二十年（1931）十月，新组建的仙霓社由苏赴沪，首演于大世界游乐场，大获成功，再度引起轰动。然而不久，"一·二八"战事爆发，大世界暂停营业，仙霓社不得不返回苏州。在淞沪战事的影响下，苏州局势也开始动荡不安，翌年五、六月间在苏州中央昆剧场的演出失利。兹后，传字辈演员一度辗转奔波于宜兴、昆山、杭州、嘉兴、湖州一带谋生，直到民国二十二年（1933）二月重返上海，先后在小世界游乐场及大千世界游乐场演出，苦苦坚持到民国二十四年（1935）二月返苏。同年二月，仙霓社又曾赴宁在南京大戏院演出，其间吴梅曾带领中央大学国文系学生前往观看，南京各大报刊也纷纷发表评介文章，大声疾呼保护昆剧。然而上座率仅二三成，仙霓社几乎连返回苏州的路费都没有挣够。这次失利使大家意识到，昆剧已经很难在中心城市找到立足点。从此，传字辈演员主要依靠跑码头演出勉强维持生计，人也死的死，走的走。民国二十六年（1937）"八·一三"战火又烧毁了他们赖以谋生的衣箱。翌年九月，当仙霓社重新聚合、租借行头再闯上海时，这支队伍只剩下行当不全的十八名演员。他们断断续续地演出于大新游乐场、福安公司游乐场、东方书场、仙乐大戏院、大中华剧场、大罗天剧场，观众稀少，门庭冷落，举步维艰。民国三十一年（1942）二月假东方第二书场公演三场之后，历时近十一年的仙霓社终告解散。

散班后的传字辈演员不得不各寻生路，如姚传湄、华传浩改唱京戏，沈传芹、袁传璠改搭苏滩班，刘传蘅、方传芸、汪传铃加盟张冶儿的"冶儿精神团"演出什景歌剧和滑稽戏，朱传茗、张传芳、沈传芷、马传菁、沈传锟、薛传钢等当"拍先"，郑传鉴在越剧界担任"技导"，周传沧摆测字摊，王传蕖则卖菜度日。最惨的莫过于赵传珺，他不幸染上了毒瘾，仙霓社散班后，无以为生，沦为乞丐，就在散班当年冬天，因贫病交加倒毙在上海街头，年仅三十四岁。

特别值得一说的是王传淞和周传瑛。

王传淞（1906—1987）原名森如，先学小生，变嗓后小嗓失润，大嗓变粗，加上生性好动，改行副丑。他吐字发音口齿清晰，描摹人物个性不瘟不火，表演幽默诙谐，沉着冷隽，素有"冷面滑稽"之称。另外他武功底子扎实，动作干净利索，兼善武净戏。身份地位悬殊、性格体态迥异的各类舞台人物，均能演得生动传神。尤其擅演《鲛绡记·写状》中的贾主文，将一个身披道袍、手捻佛珠、表面信佛行善、暗地里助恶欺善、狡诈毒辣的恶讼师形象刻画得入木三分而成为最负盛名的"冷二面"艺术精品之一。20 世纪 30 年代后期，曾应邀为盖叫天配戏，在《水浒记·打虎》《水浒记·会兄》中扮演武大郎，以高难度的矮子功令观众惊叹不已。

周传瑛（1912—1988）原名根荣，曾从著名学者张宗祥习文，有较高的文化素养，擅长讲戏、编戏、排戏。他扮相俊秀，风流儒雅，虽音质欠佳，但力求咬字清楚准确，唱念抑扬顿挫，韵味醇厚，善于运用眼神、身段、舞姿塑造各类舞台形象。小冠生、巾生、翎子生、鞋皮生等各家门的小生戏都很擅长，其扇子功、褶子功、翎子功在传字辈演员中尤为突出，有"三子惟传瑛"之说。擅演《玉簪记·琴

挑》《玉簪记·偷诗》中的潘必正、《雷峰塔·断桥》中的许宣、《占花魁·湖楼》《占花魁·受吐》中的秦钟、《西厢记·跳墙》《西厢记·着棋》中的张君瑞、《西楼记·楼会》《西楼记·拆书》中的于叔夜、《红簪记·亭会》《红簪记·三错》中的赵汝舟、《绣襦记·卖巾》《绣襦记·当兴》中的郑元和、《白罗衫·井遇》《白罗衫·看状》中的徐继祖等各路角色，寓风情于儒雅之中，不失书生本色。

仙霓社散班后，王传淞、周传瑛搭入苏滩艺人朱国梁创办的国风苏剧团，与朱国梁、龚祥甫、张艳云、张凤云、张凤霞、张兰亭等人一起，以苏剧和昆曲合班演出的形式维持着艰难的演艺生涯。这是一个只有七名演员、一名乐师和几件破旧行头的"叫花班"，他们拖儿带女，浪迹江湖，辗转演出于苏南浙北一带乡村集镇。在仙霓社报散后的十多年里，勉力维系着苏州昆曲的一线生机，并为 20 世纪 50 年代以后昆曲的复苏振兴保存了弥足珍贵的火种。

二、"一出戏救活了一个剧种"

民国三十一年（1942）二月仙霓社散班后，传字辈演员曾有过几次规模较大的重聚，一次是民国三十五年（1946）六月，国风苏剧团来苏州演出，周传瑛、王传淞邀集在苏的朱传茗、沈传芷、张传芳、刘传蘅、方传芸等"近二十位师弟兄在苏州乐乡书场开唱全昆"，连演三场，这是传字辈演员"在自己故乡的最后一次演出了"。另一次是1949年11月，定居在苏、沪两地的传字辈演员朱传茗、张传芳、王传蕖、华传浩等十多人以新乐府名义租借行头在上海同孚大戏院开演昆剧，连演三十天；1950年初，他们又一度移至上海恩派亚大戏院演出。但是这些活动在当时"简直没有产生任何影响"（见周传瑛《昆剧生涯六十年》）。

昆曲艺术命运的转机出现在1956年4月，由国风苏剧团改组而成的浙江昆苏剧团以改编本《十五贯》演红北京，营造出"满城争说《十五贯》"的轰动效应。

《十五贯》又名《双熊记》《双熊梦》《双熊奇案》，是清初苏州派传奇作家朱𬣞的作品。演述熊友兰、熊友蕙兄弟俩各因十五贯钱而分别遭遇冤狱，被判死刑；奉命监斩的苏州知府况钟梦见双熊乞哀，

请求复审，终于查明真相，平反冤案的故事。剧本关目生动，人物个性鲜明，其中《男监》《女监》《判斩》《见都》《访鼠》《测字》等出是传字辈演员的常演剧目。1955年秋，浙江省文化管理部门成立了以黄源、郑伯永、周传瑛、王传淞、朱国梁、陈静等六人为成员的改编小组，遵循"减头绪""立主脑""密针线"（李渔《闲情偶寄》）的传统戏剧创作原则，将原来二十六出旧传奇本删繁就简为八出，只保留熊友兰、苏戌娟沉冤昭雪一条线索，通过曲折紧凑的故事情节较为成功地塑造了况钟、周忱、过于执、娄阿鼠等一系列人物形象，突出表现了况钟为民请命的负责精神和实事求是的办案作风。由周传瑛、王传淞领衔主演的新编昆剧《十五贯》在杭州试演获得成功后，于翌年春天进京演出，一个多月的时间里先后公演四十六场，观众累计达七万余人次。毛泽东、周恩来先后观看了浙江昆苏剧团的表演，并给予高度评价。周恩来在一次关于新编昆曲《十五贯》的座谈会上发言指出："《十五贯》有着丰富的人民性、相当高的思想性和艺术性，它不仅使古典的昆曲艺术放出新的光彩，而且说明了历史剧同样可以很好地起现实的教育作用。""《十五贯》具有强烈的民族风格，使人们更加重视民族艺术的优良传统。""《十五贯》的演出复活了昆曲。"（周恩来《关于昆曲〈十五贯〉的两次讲话》）《人民日报》发表了题为《从"一出戏救活了一个剧种"谈起》的社论，批评"为数不少的现代的过于执们的'察言观色'和'揣摩猜测'，他们只凭少数人的兴趣和口味，只凭主观臆测和一些若干年前的印象，就轻易地作出决定，并且把这当作发展、扶植某一地方剧种的依据和方针"，其结果是"一个具有悠久历史的剧种在解放后就被压抑了好几年"（《人民日报》1956年5月18日）。在此之前，5月12日，文化部

(现文化和旅游部)印发了《关于推荐〈十五贯〉在全国各戏曲剧种进行上演的通知》，天津、山东、江苏、福建、江西、湖南、广东、广西、贵州、四川等省市纷纷邀请浙江昆苏剧团巡回演出，"处处盛情接待，场场观众如狂"，历时两年有余。

新编昆剧《十五贯》的辉煌成功就像一支强心剂，给濒危的昆曲艺术注入了生命的活力。1956年10月，苏州成立了江苏省苏昆剧团；1957年6月，北京成立了北方昆曲剧院；1958年，上海成立了上海市青年京昆剧团；1960年，郴州成立了郴州专区湘昆剧团。六百岁古老昆曲奇迹般地重又焕发出蓬勃的生机。

其实，即使是在最困难的情况下，昆曲艺术在其发源地苏州也未完全中断。一方面，清末民初以来遍布苏南城乡的业余曲社和堂名班子一直以清唱的形式作为昆曲存活传承的重要载体。前者如苏城的谐集曲社、禊集曲社、道和曲社、幔亭曲社、壬申曲社、九九曲社、俭乐曲社、吴社，吴县（今苏州吴中、相城二区）的咏霓社，吴江的陶然社、红梨曲社、吴歈集，昆山的东山曲社、玉山曲社、紫云曲社等，盛时都有数十人常年参加曲叙、同期活动，有时还进行彩串。为数众多的原全福班老艺人和传字辈演员都曾应聘到曲社担任拍先，为曲友拍曲踏戏，以为谋生之计。后者如苏城的允德堂、洪翠堂、富贵堂、宝和堂、天富堂，吴县的大章堂、合和堂、万和堂，昆山的鸿庆堂、永和堂，太仓的光裕堂、喜燕堂，常熟的春和堂、中和堂等，其中一些直到20世纪50年代还以全套昆腔为标榜活跃在市郊农村的礼庆场合，为举办婚寿喜事的人家增添几分祥和气氛。另一方面，像国风那样的苏剧班社还有民锋、青锋等好几个。苏剧又称苏州滩簧或对白南词，在艺术上一向受到昆曲的滋养哺育。因此苏滩艺人以兼演昆

曲为基本功，苏剧的存活方式大抵上是经济上以苏养昆，艺术上以昆养苏，这实际上成为在苏南地区暂无专业昆曲戏班的非常时期，昆曲赖以在舞台上存活、传承的主要途径。

1953年10月，在国风苏剧团落户杭州之后不久，民锋苏剧团正式落户苏州。按照以昆养苏的艺术传统，为团里自1952年至1956年间陆续招收的青年学员制定了昆苏兼擅的培养目标，并将他们命名为"继字辈"。先后获得继字辈艺名的学员计有四十三人（据苏州市文广局编《昆曲继字辈》）：

生行：潘继正　丁继兰　金继家　高继荣　潘继琴　董继浩　孙继良　凌继勤　李继平　尹继芳　郭继新

旦行：朱继圆　崔继慧　华继韵　柳继雁　吴继月　郎继凌　章继涓　潘继雯　张继青　吴继茜　吴继心　杨继真　张继帼　尹继梅　龚继香　吴继静　朱继云

净行：王继南　吴继杰

末行：陈继撰　姚继焜　周继康　邹继治　蒋继宗　陈继卿　周继翔

丑行：朱继勇　姚继苏　张继霖　范继信　刘继尧

音乐：高继刚

苏州文化界对这批肩负着存亡继绝历史重任的青年学员寄予殷切期望，为他们聘请了最好的老师。其中有全福班后期名角尤彩云、曾长生，鸿福班主要演员汪双全，著名曲家贝晋眉、宋选之、吴仲培、宋衡之、俞锡侯，著名笛师吴秀松，以及经常应邀从上海、杭州等地

来苏州授戏的徐凌云、俞振飞、沈传芷、沈传锟、倪传钺、邵传镛、朱传茗、张传芳、郑传鉴、华传浩、王传淞、周传瑛、薛传钢、姚传芗、方传芸、吕传洪等。由于当时传字辈演员没有一人家住苏州,因而在学员们先学会某一出戏的唱念之后,除将老师从外地"请进来"踏授身段外,还常常将学生"派出去",到外地剧团或戏校从师学戏。

《十五贯·访鼠》剧照　周传瑛饰演况钟、王传淞饰演娄阿鼠

当时硕果仅存的八位甬昆老艺人陈云发、高小华、严德才、周来贤、林根兰、王长寿、张顺金、徐信章也曾被聘来苏州传艺。为了提高学员的文化素养，团里还为他们开设了以古汉语、文言文为主的文化课和以简谱、工尺谱为主的音乐课。在这样良好的教学环境和频繁的舞台实践中，继字辈演员健康成长起来了。

1956年4月，国风苏剧团改制为以演昆戏为主的浙江省昆苏剧团，并随即以新编昆剧《十五贯》唱红北京，风靡全国。8月，文化部艺术管理局局长田汉专程来苏州调查了解昆曲艺人情况，并指出："苏州是昆曲发源地，如有条件，戏曲工作应重点发展昆剧。"同年10月，江苏省政府决定将兹前已改名为苏州市苏剧团的原民锋苏剧团改建为江苏省苏昆剧团，仍驻苏州。至此，在仙霓社散班后整整十四年，昆曲在它的故乡才重新有了一副职业戏班，其意义实不下于民国十年（1921）八月苏州昆剧传习所之创建。这也为继字辈演员由苏向昆过渡并迅速崛起提供了必要的舞台。其中艺术成就尤高者有张继青、柳继雁、姚继荪、范继信、吴继静等。

张继青（1939—2022）原名忆青，应工闺门旦。得全福班老艺人尤彩云、曾长生及沈传芷、姚传芗、俞锡侯、宋选之等名家指授，融会贯通，博采众长。戏路宽广，正旦、五旦、六旦均佳。唱腔刚柔相济，韵味隽永，吐字归音，圆润可赏。表演含蓄蕴藉，优雅端庄，张弛有度，真切动人。擅演《烂柯山》崔氏、《牡丹亭》杜丽娘、《渔家乐》邬飞霞、《长生殿》杨玉环、《雷峰塔》白娘子、《窦娥冤》窦娥、《蝴蝶梦》田氏、《慈悲愿·认子》殷氏、《跃鲤记·芦林》庞氏等，人物形象丰满，受到广泛好评。尤以"三梦"（《烂柯山·痴梦》《牡丹亭·惊梦》《牡丹亭·寻梦》）最为拿手，有"张三梦"之誉。

1984年评获第一届中国戏剧奖梅花表演奖（简称"梅花奖"），2008年名列国家级非物质文化遗产（昆曲）代表性传承人。

柳继雁（1935—）原名月珍，应工闺门旦、正旦。师从俞锡侯、宋选之、宋衡之、徐凌云、张传芳、朱传茗、沈传芷、姚传芗、倪传钺等。扮相柔美，嗓音清脆，表情自然从容，表演细腻含蓄，举止娴静端庄，具有大家风范。擅演《牡丹亭》杜丽娘、《长生殿》杨玉环、《紫钗记》霍小玉、《狮吼记》柳氏、《焚香记》敫桂英、《满床笏》师氏、《雷峰塔·断桥》白娘子、《跃鲤记·芦林》庞氏等。善于将传统程式不落痕迹地融合在表演中，从而本色传神地展现不同的人物形象。2009年名列国家级非物质文化遗产（昆曲）代表性传承人。

姚继荪（1938—2016）原名欣荪，应工副、丑。师承徐凌云、徐子权、王传淞、华传浩等，融合各家所长而有所发展。唱腔委婉动听，富有情感，表演松弛诙谐，丑中蕴美，刻画人物有个性，有深度。擅演《艳云亭》诸葛暗、《蝴蝶梦》老蝴蝶、《义侠记》武大郎、《渔家乐》万家春、《水浒记·活捉》张文远、《绣襦记·教歌》来兴、《望湖楼·照镜》颜大等。

范继信（1939—2016），原名敬信，应工副、丑，兼演净。师承徐凌云、徐子权、王传淞、华传浩、沈传锟等，转益多师，戏路较广。擅演《十五贯》娄阿鼠、《风筝误》戚友先、《鲛绡记·写状》贾主文、《燕子笺·狗洞》鲜于佶、《红梨记·醉皂》陆凤萱、《水浒记·借茶》张文远、《义侠记·挑帘》西门庆、《东窗事犯·扫秦》疯僧、《跃鲤记·芦林》姜诗、时剧《拾金》花子等，偶演《荆钗记·见娘》王老夫人。

吴继静（1942— ）原名静琪，应工五旦、六旦。师从曾长生、

张传芳、朱传茗、沈传芷、方传芸等,擅演《牡丹亭》杜丽娘、《风筝误》詹淑娟、《绣襦记》李亚仙、《彩楼记·评雪辨踪》刘翠萍、《孽海记·思凡下山》色空、《狮吼记·跪池》柳氏、《西游记·借扇》铁扇公主、《百花赠剑》百花公主等。

 昆剧演员的迅速成长同昆曲舞台的重新繁荣直接有关。20世纪五六十年代间,从中央到各地,几乎是逢会必昆,每年的人大、政协两会,重要的外事接待和内宾招待,使昆剧团的演出日程常常爆满。尤其是江苏省苏昆剧团,三天两头往返赶场于苏州与南京之间,省政府认为有必要在南京另建一个昆剧团。于是,再培养一批青年演员又作为当务之急被提了出来。从1959年起,在南京、苏州各招收了一班昆曲学员,这些学员基本上都是苏州人。前者依托江苏省戏曲学校作为培养基地,后者则采用随团学戏的传统形式,曾被授予带"承"字的艺名,因而被称为"承字辈"。承字辈和继字辈在年龄上首尾衔接,在业务上同堂学艺、同台演出,所不同的是当十年动乱袭来时,继字辈演员已经相对成熟,而承字辈演员却还是初出茅庐,羽翼未丰。作为"破四旧"的内容之一,承字辈艺名被无形取消,承字辈演员也被陆续遣散:有的改行去了京剧团,有的下放到了苏北农村,有的转业到了工厂,还有几位留在了苏州歌舞团……到头来,甚至承字辈演员的确切人数都难以考定,就连他们自己也说不清了:有的说四十多人,有的说五十多人,唯一至今沿用承字辈艺名的老生演员朱承涛则说有六十六人。其实这已经无关紧要,因为他们中的很大一部分进团不久就陆续转业,并未在昆曲舞台上真正站稳脚跟。据苏州市文广局编《苏昆剧承字辈·名录篇》,这一拨学员共三十九人:

生行：徐玮（承芷）　周宁生（承瑾）　熊天祥（承鹏）　尹建民（承明）　余心丹（承飞）　赵文林（承林）

旦行：杨震华（承秋）　沈曼非（承芷）　徐文珍（承萍）　叶和珍（承蔚）　杨金凤（承漪）　石坚贞（承青）　薛静慧（承慧）　丁琪嫒（承菀）　韩铁燕（承燕）　唐利君（承蕾）　朱正芳（承芳）　刘正苏（承苏）　陈蓓（承缨）　梁琴琴（承芝）　程智琦（承琦）　俞凤琴（承芹）

净行：邵蔚连（承翼）　陈红民（承梁）　杜玉康（承康）

末行：王雁江（承江）　薛年椿（承钰）　朱澄海（承涛）　周镇国（承斌）

丑行：王士华（承龙）　朱双元（承璋）　朱文元（承泓）

音乐：朱泉林　周耀达　宗金福　顾再欣　翁赞庆　缪婷珍

舞美：孙昌

剔除未授予艺名的音乐、舞美人员，获得"承字辈"艺名的演员仅有三十二人。其中较为优秀者有尹建民、赵文林、陈红民、杜玉康、朱双元、朱文元等。

尹建民（1945—　）艺名承明，应工生行，巾生、雉尾生皆能。擅演《长生殿》唐明皇、《金钗记》王十朋、《义侠记》武松、《金雀记·乔醋》潘岳、《雷峰塔·断桥》许宣、《连环记·小宴》吕布等，各具个性，逼真传神。

赵文林（1948—　）艺名承林，应工生行。擅演《长生殿》唐明皇、《荆钗记》王十朋、《琵琶记》蔡伯喈、《十五贯》况钟、《紫钗记·折柳阳关》李益、《红梨记·亭会》赵汝舟、《贩马记·写状》

赵宠等嗓音宽亮醇厚，表演真切感人。

陈红民（1947—　）艺名承梁，初学武生。曾演《浣纱记·寄子》伍子、《白兔记·出猎》咬脐郎，《连环记·起布》吕布、《宝剑记·夜奔》林冲等。后改习老生，兼工净行。擅演《荆钗记》万俟卨及钱载和、《一捧雪》严世蕃、《十五贯》况钟、《长生殿》杨国忠，以及《单刀会·训子》《单刀会·刀会》关羽、《风云会·访普》赵匡胤、《昊天塔·五台会兄》杨五郎、《浣纱记·寄子》伍员、《狮吼记·跪池》苏东坡、《虎囊弹·山亭》鲁智深、《鲛绡记·写状》刘君玉、《鸣凤记·嵩寿》严嵩、《燕子笺·狗洞》门官、《绣襦记·乐驿》驿子等。

杜玉康（1947—　）艺名承康，应工净行。师从沈传锟、薛传钢、倪传钺，擅演《八义记·闹朝》《八义记·扑犬》屠岸贾、《宵光剑·闹庄》《宵光剑·救青》铁勒奴、《单刀会·刀会》关羽、《东窗事犯·扫秦》秦桧、《风云会·访普》赵匡胤、《马陵导·孙诈》庞涓、《昊天塔·五台会兄》杨五郎、《还金镯·哭魁》魁星、《祝发记·渡江》达摩、《铁冠图·杀监》杜勋、《天下乐·嫁妹》钟馗、《千忠戮·草诏》朱棣、《虎囊弹·山亭》鲁智深、《凤凰山·百花点将》喇叭铁头及《长生殿》安禄山、《荆钗记》万俟卨、《琵琶记》黄门官等。嗓音宽厚，形象雄伟。

朱文元（1944—　）艺名承泓，应工副、丑。擅演《钗钏记·讲书》《钗钏记·落园》《钗钏记·小审》《钗钏记·大审》韩时忠、《蝴蝶梦·说亲》《蝴蝶梦·回话》老蝴蝶、《渔家乐·相梁》《渔家乐·刺梁》万家春、《翡翠园·盗令》王馒头、《燕子笺·奸遁》鲜于佶、《水浒记·借茶》张文远、《绣襦记·乐驿》乐道德、《浣纱

记·回营》伯嚭、《望湖楼·照镜》颜大、《鲛绡记·写状》贾主文、《跃鲤记·芦林》姜诗、《孽海记·下山》本无、时剧《借靴》刘二等，都能形神兼备，入木三分。

朱双元（1944— ）艺名承璋，应工副、丑。擅演《十五贯》、《一捧雪》、《水浒记·借茶》、《水浒记·放江》、《水浒记·活捉》、《荆钗记·开眼》、《荆钗记·上路》、《西楼记·楼会》、《西楼记·拆书》、《艳云亭·痴诉》、《艳云亭·点香》、《鸣凤记·嵩寿》、《鸣凤记·吃茶》、《鲛绡记·写状》、《还带记·别巾》、《窦娥冤·羊肚》、《望湖楼·照镜》、《洛阳桥·下海》、《浣纱记·回营》、《孽海记·下山》和时剧《拾金》等。

此外，江苏省戏曲学校昆曲班学员也有部分曾一度采用"承"字辈艺名，如王亨恺（承兰）、吴美玉（承谨）、朱蔷（承蔷）、毛伟志（承志）、汤迟荪（承荪）等。其中朱、毛、汤三人长期在苏州昆剧团（院）工作。

朱蔷（1945—2012），原名蔷妹，艺名承蔷，应工旦行，五旦、正旦兼擅。师从沈传芷，学戏甚多。擅演《白兔记》《连环记》《西游记》《鸣凤记》《满床笏》《双珠记》等。

毛伟志（1947— ）艺名承志，应工生行，冠生、巾生兼擅。从学沈传芷及宋选之、宋衡之、徐子权、徐韶九等，悉心钻研昆曲咬字行腔。尤擅《琵琶记·南浦》《琵琶记·辞朝》《牧羊记·望乡》《玉簪记·琴挑》《牡丹亭·拾画叫画》《红梨记·亭会》《千忠戮·惨睹》《长生殿·惊变》《长生殿·闻铃》《长生殿·哭像》《雷峰塔·断桥》等，曾录制《毛伟志昆曲唱腔选》。

汤迟荪（1947— ）艺名承荪，应工末、外。师从周传瑛、倪传

钺、郑传鉴、薛传钢等。擅演《荆钗记》《连环记》《浣纱记》《十五贯》《满床笏》《长生殿》等，风格质朴厚重。

1960年4月，江苏省政府决定抽调张继青、董继浩、吴继月、范继信、姚继焜、姚继苏、王继南、高继荣、吴继静、潘继正、李继平、崔继慧、杨继真十三名继字辈演员及部分乐队人员共三十余人去南京，组建江苏省苏昆剧团南京团，与原有的江苏省苏昆剧团苏州团同名并存。这标志着京、沪、宁、苏、浙、湘六大院团共同支撑昆坛的基本格局最终形成，这一格局历经风雨沧桑而得以维持到二十世纪末。

三、忽如一夜春风来

十年动乱期间，各昆剧院团相继停止演出，骨干演职人员在遭受批斗后调离下放，随团学员则被遣散。江苏省苏昆剧团苏州团先被改名为苏州市红色文工团，演员们以对口词、快板书的形式宣传"文化大革命"；后来又被肢解为苏州市京剧团和苏州市歌舞团两个演出团体，演员大多转业下放，少量留团参与"普及革命样板戏"的工作。

所幸人们很快意识到，"文化大革命"矛头所指的是"一小撮党内走资本主义道路的当权派"，而并非低吟"雨丝风片"的汤显祖或高唱"天淡云闲"的洪昇。于是，在运动最初疾风暴雨式的群众运动过去之后，1972年7月，苏州悄悄恢复了仅有二十余人的苏剧小组。同年十月，江苏省革命委员会下令将已经改制为省京剧二团的原苏昆南京团残部调回苏州，与苏剧小组合并，并召回部分转业的承字辈演员，恢复江苏省苏昆剧团建制。这一度是全国唯一的昆剧院团，虽然当时不得不以演革命样板戏为主。

1976年，十年动乱宣告结束。重建在运动中遭受灭顶之灾的中华传统文化很快被摆上了政府的议事日程。翌年11月，差不多五年前恢复的江苏省苏昆剧团被再次分割，在南京、苏州两地分别成立江苏

省昆剧院和江苏省苏剧团。受制于省政府关于"南京搞昆曲，苏州搞苏剧"的布局构想，后者直到 1982 年才被批准重新启用江苏省苏昆剧团的旧名。然而无论是搞昆曲也好，搞苏剧也罢，在蒙受十年浩劫之后，剧团的当务之急都在于培养新一代演艺人才。于是苏州团率先于 1977 年招收了一个苏剧班，学员三十名，大多出生于 1963 年，像他们的前辈继字辈、承字辈一样以学馆的形式随团培养，昆苏兼学，并被非正式地冠以"弘字辈"之名。

生行：陈滨　董伟江　魏志英　许天德　程刚　何严勤
旦行：程华　顾玲　王瑛　王芳　陶红珍　袁丽萍　王如丹
净行：陈跃庆　张建伟　朱伟　卢佳秋
末行：高雪生　杨晓勇　方建国　朱熙　卫敏
丑行：许建华　吕福海　吴继亮
音乐：庞林春　杜小甦　王铁牛　姚纲　陆惠良　邹建梁　钱玉川

百废待兴，生逢其时，这一拨新人很快就以人数众多、行当齐全的优势成为昆曲艺术复兴发展的希望所在。在社会各界的关注下，他们中的优秀者如王芳、陶红珍、王如丹、杨晓勇、方建国、吕福海逐渐挑起大梁，成为昆曲行业的骨干力量和领军人物。

王芳（1963—　）工闺门旦，兼刀马旦。师承张继青、柳继雁等。擅演《牡丹亭》杜丽娘、《满床笏》萧氏与师氏、《长生殿》杨贵妃、《白兔记·养子》李三娘、《雷峰塔·断桥》白娘子等。气质清纯典雅，唱念委婉而略带苏味，表演细腻含蓄，人物刻画准确感人。

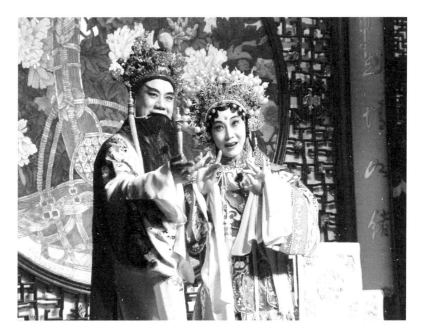

《长生殿·絮阁》剧照　王芳饰演杨贵妃、赵文林饰演唐明皇　许培鸿摄

1995年评获第十二届梅花奖，2005年获得"二度梅"（第二次获得梅花奖），2008年名列国家级非物质文化遗产（昆曲）代表性传承人。

陶红珍（1963—　）工六旦，兼正旦。师承张继青。所演的六旦戏如《钗钏记·相约》《钗钏记·讨钗》芸香、《牡丹亭·闹学》《牡丹亭·游园》春香、《孽海记·思凡》色空、《西厢记·佳期》红娘、《渔家乐·卖书》《渔家乐·纳姻》邬飞霞，嗓音清亮甜美，身段娇小优美，活泼机灵，逗人喜爱。正旦戏如《烂柯山·逼休》《烂柯山·痴梦》崔氏、《窦娥冤·斩娥》中的窦娥等也颇见功力。

杨晓勇（1959—　）工老生、老外。师从郑传鉴、倪传钺。擅演

《浣纱记·寄子》伍子胥、《精忠记·交印》宗泽、《长生殿·弹词》李龟年、《十五贯·访鼠测字》况钟、《马陵道·孙诈》孙膑、《牧羊记·望乡》苏武、《八义记·闹朝》《八义记·扑犬》赵盾、《烂柯山·逼休》《烂柯山·痴梦》朱买臣、《荆钗记·见娘》李成等。扮相清秀，嗓音苍迈。

吕福海（1963— ）工副丑。师从王传淞。擅演《水浒记·活捉》张文远、《钗钏记·落园》韩时忠、《十五贯·访鼠测字》娄阿鼠、《白兔记·养子》恶嫂等。表演诙谐幽默，收放自然，把握有度。

王如丹（1963— ）工六旦，兼作旦。擅演《艳云亭·痴诉点香》萧惜芬、《双珠记·卖子投渊》郭氏、《孽海记·思凡》色空、《白兔记·出猎》咬脐郎、《浣纱记·寄子》伍子等。表演自然舒展，风采清丽。

方建国（1963— ）工老生，兼冠生。师从倪传钺。擅演《琵琶记·扫松》张广才、《荆钗记·见娘》李成、青春版《牡丹亭》完颜亮和番使等。表演大度，嗓音厚亮。

从总体上看，苏昆剧"弘字辈"成长态势不错。同前辈相比，他们不用像传字辈那样为摆脱生活绝境而挣扎，也不必像继字辈、承字辈那样遭受"文化大革命"的摧残，他们是较为幸运的一代。但是这并不等于说摆在面前的就是一条开满鲜花的阳关大道，他们也有不得不面对的主、客观两方面的难题。

首先是20世纪80年代以来中国社会状况的急剧转型给昆曲艺术所造成的新的存活危机。从"以阶级斗争为纲"转变为"以经济建设为中心"，这无疑是社会进步的具体表现，是不可抗拒的历史潮流，它正从根本上改变着长久以来中国人重农轻商、耻言钱财和私利的传

统观念。昆曲作为一种谋生立命的职业，虽然演员的社会地位得到了实质性的提升，再也不会有人被以下贱视之了，但是毋庸讳言，却也极少有人会羡慕他们。原因其实很简单，从十来岁开始练功习艺，到三四十岁出人头地，昆曲演员培养周期很长，成才之路艰辛，他们为此付出的很多，而最终得到的报酬却不成正比。一个梅花奖演员、国家级非遗传承人，实际收入非常微薄，这也导致众多昆曲演员转投他业。这一现象在20世纪70年代后期进入昆曲界的新生代演员中尤为突出，检阅当初三十人的学员队伍，坚守在昆剧舞台上的只剩下三分之一左右。部分人的离去还严重动摇了整个昆曲行业的自信心和凝聚力，致使一些留下的人也变得整天消极抱怨，无所作为。回顾当年传字辈艺人在生活无着、衣食不周的困苦环境中，自己凑钱请老师教戏，把戏看作谋生立命的本钱，把老师的呵斥教训看作对自己的关心爱护，所谓"一出戏等于一亩地"，总应无比珍惜。而后辈青年演员往往缺乏学戏的积极性和磨戏的自觉性，经常是在领导安排、老师哄逼之下被动地学，吃不起苦，更听不得批评。以这样的精神状态去学戏演戏，守成尚不可能，遑论振兴弘扬！

当然，新生代演员同传字辈的差距主要不是个人的原因，而是时代和社会风气的变迁所造成的。在社会经济高速运行的当今中国，人们的生活早已超脱了昔日小农经济时代那种清雅含蓄、一成不变的一板三眼带赠板的水磨腔节律。在争夺当代观众的较量中，昆曲所面临的主要对手已不再是同样趋于雅化的京剧，而是浸染着浓重商业气息的都市时尚文化——通俗歌曲、肥皂剧、武打片、卡拉OK、电子游戏……方便快捷，以消遣宣泄为主要功能，重形式包装而不重思想艺术内涵，最大限度地迎合市民百姓的心态情趣，使他们趋之若鹜，如

痴如狂。相形之下，以昆曲为代表的古典戏曲艺术娱乐性既不够强，对观众欣赏能力和文化层次的要求又比较高。这看似不经意的一降一升，使不少人有意无意地止步于戏馆之外，导致昆曲剧场中台上人倒比台下多的奇特景象。生产人群大于消费人群，成为昆曲行业不景气的直观原因。其严重后果之一就是昆剧演出市场日益萎缩，昆剧演员丧失了时常登场演出、接触观众的基本成长条件。就此而言，新生代演员的存活环境远远比不上传字辈或继字辈的全盛期，这直接显现为昆剧演员表演能力的递减退化。

传字辈演员自民国十三年（1924）出科帮演开始，几乎无日不在舞台上磨炼，常常是演完日场连夜场，生意好时还要赶场子。其中从民国十八年（1929）四月至民国二十年（1931）四月的两年时间里，竟然在上海大世界连演一千四百余场（见桑毓喜《昆剧传字辈》）。戏场闲暇，为了多挣几个钱，他们有时还应邀去唱堂会。翻检那个时期上海、苏州两地报纸，隔三岔五地刊登着新乐府、仙霓社演出的广告、报道和评论文章。正是在频繁的舞台实践和观众、传媒的捧场批评声中，传字辈演员很快走向成熟，唱得越来越动听，演得越来越精彩，能演的剧目也日积月累，从出科之初的二百多出发展到仙霓社时期的六百多出，增加了一倍有余。然而即使是这样，同清末四大名班相比，传字辈尚有明显的差距；至于昆曲剧场全盛期的乾嘉名伶，则恐大雅、全福诸人也难以望其项背。菊坛风气的蜕变大抵如此，非人力可以挽回。所堪忧者，折射这种蜕变的演员能力退化趋势近年来不但没有减缓，而且还在加速。"清末昆剧已处于衰落状态，但经常上演的剧目仍有八百余出折子戏。到解放前夕，传字辈演员经常上演的折子戏也还有四百余出。解放后党和国家培养的第一批昆剧演员，继

承了二百余出。粉碎四人帮后培养的青年演员继承的只有近百出,著名昆剧艺术大师俞振飞曾痛心地称这种情况为'日取其半',即每一代人都在以一半的速度丢失着昆剧的传统剧目。"(《全国政协科教文卫体委员会关于〈抢救保护昆剧刻不容缓〉的意见建议》)这还不足以充分说明新老演员之间在艺术能力上的真实差距。更有甚者,"一个'传'字辈往往传的不是一个'家门':生、旦、净、末、丑包括杂(京剧或叫零碎),连同场面、穿戴,一出戏可以全部'连锅端'"(胡忌《郑传鉴及其表演艺术》),而中青年演员所会往往只限于戏中自己所担任的角色,生不知旦、旦不知生,生旦又不知净丑,可谓"半中之半"。传字辈演员对演艺精益求精,表演讲究手眼身法步,唱念分辨四声阴阳、清浊尖团,而中青年昆剧演员在这些方面的修养往往还比不上同龄的京剧演员。造成如此现状的主要原因之一就是昆剧演出市场不断萎缩致使新生代昆剧演员的登台机会锐减。据统计,自民国十三年(1924)至三十一年(1942)的十八年间,光刊载于《申报》《苏州明报》《中央日报》等报刊上的传字辈演员演出广告就达四千八百余场,因而20世纪50年代初,当他们年届四十岁上下时,已被理所当然地称之为"老艺人",他们的经历和能力足以称之。曾几何时,当出生于20世纪60年代的弘字辈演员也纷纷年过不惑之时,他们却依旧是"青年演员",这同样和他们的经历与能力有关。以目前每年有数场会演、出访、节庆之类应景点缀式的演出加上时断时续、若有若无的"星期专场"为主要登场机会,好容易排练了一出戏,匆匆上演一两次便束之高阁,以待来年。这不仅对演员场上能力的锻炼积累意义甚微,还使他们中的一些人渐渐懒散成习,不思进取。没有演出任务或演出机会甚少的昆剧演员是不易成熟的,

然而他们的生活年龄却在按自然规律不断增长，他们的艺术生命有可能在尚未真正发育之前就已经走向衰老。这似乎解答了为什么当年选材并不考究、"报名条件只要五官端正、五音俱全，年龄从九岁至十四岁左右即可"（桑毓喜《昆剧传字辈》）的传字辈学员几乎没有一个不成才，而反观兹后20世纪50年代的继字辈、60年代的承字辈及70年代的弘字辈，虽说生源相对丰富，招生规则和培养手段也渐趋科学，然而成材比率却每况愈下这一令业内人士百思不解的怪诞现象。

由此观之，能否为昆曲艺术提供更多的亮相机会，为昆剧演员腾出更多的用武之地，能否恢复到20世纪五六十年代的"应客辄昆""逢会必昆"，以使昆剧团有赶不完的场子，演不完的戏，似乎是振兴昆曲的症结所在。于是增建昆剧表演场馆，送戏到大中院校，在园林和旅游景区设点演唱，开设电视剧场……有人进而提出了为昆剧培养观众的构想，并很快付诸实施，据说也取得了不错的效果。但是平心而论，所谓"效果"恐怕主要限于新闻宣传方面，期望借此三板斧迅速扭转昆曲行业的疲软现状，至少目前看来是不甚现实的。"无可奈何花落去，似曾相识燕归来"，艺术生产和消费市场有其自身内在的运行规律，这一规律并不以我们振兴昆曲的迫切愿望为转移。昆剧市场能否凭借政府的支持在与时尚文化的抗衡竞争中恢复景气，以及到底能恢复到何种程度，这还是一个未知数。退一步说，即使将来昆剧舞台相对繁荣了，昆剧演员登台的机会相对增加了，他们的能力也得到了较为充分的锻炼和提高，甚至同当年的传字辈不相上下了，他们也还难以承担面向未来传承振兴昆曲艺术的重任，20世纪以来昆曲发展的实践已经证明了这一点。作为明清时代文化艺术的最高典范，昆曲艺术高度的文学性和深刻的文化内涵决定了它还有许多超越舞台演

艺之上的东西。与之有关，作为唯美艺术的传播者，昆剧演员不得不面对来自剧本和观众的近乎苛刻的文化素质要求，他们在文化修养上的瑕疵极易被不留颜面地抛露在舞台演唱和教学实践的光天化日之下。

不解词意，不明曲情，漠然无知于剧中人物的身份个性及其所由产生的社会历史背景，总而言之，文化水平偏低。如果说这对于歌手、影视明星以至于京剧和各种地方戏曲曲艺演员来说都是一种美中不足的遗憾的话，那么表现在昆剧演员身上，它就变成为难以掩饰的致命缺陷。早在三百多年之前，戏剧家李渔就有见于提高昆剧演员文化修养的重要性，提出了"化歌者为文人"（李渔《闲情偶寄》）的著名观点。但是在旧时的职业戏班中，虽也有少数演员通过求师、自学读了几本书，甚至能画几笔梅兰竹菊，然而要从整体上实现李渔所谓"化"却是根本不可能的。有鉴于此，第一个引入现代教学机制的戏曲演员培养机构——苏州昆剧传习所在传字辈学员的课程设置中将文化课放在重要位置，先后聘周铸九、傅子衡两位国文教师来所讲授《古文观止》、四声音韵及小学语文教科书，这对于传字辈学员日后的发展具有重要意义。后来继字辈、承字辈乃至弘字辈演员的培养路子大抵参照传字辈模式。然而近半个世纪的实践已经证明，昆剧演员文化偏低的问题，在传统的随团学馆培养模式中很难得到有效的解决。

时代呼唤高素质的昆曲人才和与之相适应的人才培养模式。回应这一呼声，借鉴上海、南京的成功经验，在昆曲的故乡苏州又开始了新的探索。1994年，经江苏省文化厅同意、江苏省教育厅批准，依托苏州市艺术学校（简称"苏州艺校"）招收了首届苏剧专业表演班。

原计划招生三十名，结果报考人数破千，最终扩招至四十六人：

 男生：俞玖林　周雪峰　唐荣　屈斌斌　柳春林　袁国良　闻益　陆雪刚　曹健　包志刚　凌建方　周明军　智学清　许剑　许国平　徐力　薛华清　唐国良　史健健
 女生：沈丰英　顾卫英　吕佳　沈国芳　陈玲玲　翁育贤　朱璎瑗　施远梅　严亚芬　施黎霞　陈晓蓉　杨美　杨柳　曹燕　董沁　周颖　俞红梅　叶小琳　杨芳　杨梅红　洪云倩　顾敏华　李佳　黄黎　李晓凤　谢桦　许晓静

 这班学员排辈在传、继、承、弘之后，苏州文化界对其寄予厚望，将其命名为"扬字辈"，昵称"小兰花"。学制四年中专，苏州艺校会同代培单位苏州苏昆剧团制订教学计划，文化教员由学校安排，专业教师由剧团聘请派遣，以继、承字辈演员为骨干。主要有柳继雁、凌继勤、尹继梅、朱文元、王士华、张天乐、毛伟志、陈蓓、朱蔷、吴美玉、郑明春、赵国珍、高云崇、江素云、徐雪珍等。学员毕业后除少数转业，大多进入苏昆剧团当演员。"小兰花"有幸遇见昆曲发展的最佳机遇，成长迅速，成才率较高。

 沈丰英：工闺门旦。师从张继青、华文漪、张静娴、胡锦芳等。擅演《牡丹亭》杜丽娘、《玉簪记》陈妙常、《西厢记》崔莺莺、《长生殿》杨玉环、《烂柯山》崔氏，以及《金雀记·乔醋》井文鸾、《蝴蝶梦·说亲回话》田氏等。尤以饰演青春版《牡丹亭》杜丽娘，气度高雅，风情万种，形貌唱做俱佳，好评如潮。2007年评获第二十三届梅花奖，2013年获上海戏剧学院艺术硕士学位。

俞玖林：工巾生，兼学小冠生。师承汪世瑜、岳美缇、石小梅。擅演《牡丹亭》柳梦梅、《玉簪记》潘必正、《西厢记》张君瑞、《白罗衫》徐继祖，以及《牧羊记·望乡》李陵、《长生殿·惊变》唐明皇、《占花魁·湖楼》秦钟、《狮吼记·跪池》陈季常等。尤以饰演青春版《牡丹亭》柳梦梅，扮相俊秀潇洒，富有书生气，外柔内刚，本色传神。2007年评获第二十三届梅花奖，2014年获南京大学艺术硕士学位。

周雪峰：工冠生、巾生。师承蔡正仁、汪世瑜、岳美缇。擅演《长生殿》唐明皇、《玉簪记》潘必正、《琵琶记》蔡伯喈、《西厢记》张生、《狮吼记》陈季常、《铁冠图》崇祯帝、《雷峰塔》许宣，以及《荆钗记·见娘》王十朋、《连环记·小宴》吕布、《牧羊记·望乡》李陵、《千忠戮·惨睹》建文帝、《还金镯·哭魁》王御、《彩毫记·醉写》李太白等。善于把握不同的人物个性，用传统程式加以展示。2015年评获第二十七届梅花奖。

顾卫英：工闺门旦、正旦。师从张继青、柳继雁、张洵澎、梁谷音、张静娴、沈世华。擅演《牡丹亭·寻梦》杜丽娘、《长生殿·惊变》杨贵妃、《狮吼记·跪池》柳氏、《烂柯山·痴梦》崔氏、《雷峰塔·断桥》白娘子、《货郎旦·女弹》张三姑等。扮相端庄，唱念规范，嗓音清丽，表演细腻传神。2012年获中国戏曲学院艺术硕士学位。2015年加盟北方昆曲剧院，2019年评获第二十九届梅花奖。

吕佳：工六旦，兼刀马旦。师从梁谷音。擅演《玉簪记》陈妙常、《西厢记》红娘、《义侠记》潘金莲、《水浒记》阎婆惜、《蝴蝶梦》田氏、《雷峰塔》小青、青春版《牡丹亭》杨婆等。嗓音清亮，身段细腻，可爱而不做作。

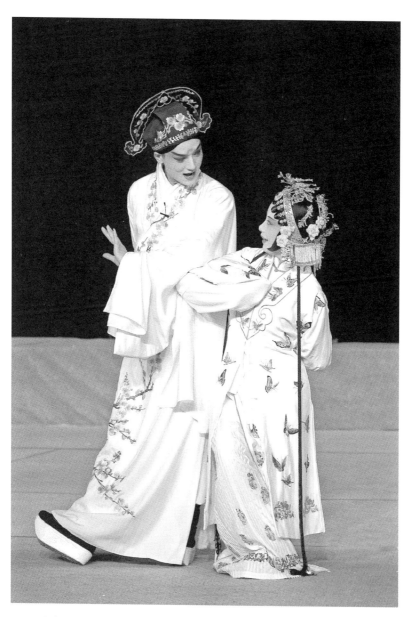

青春版《牡丹亭》剧照　沈丰英饰演杜丽娘、俞玖林饰演柳梦梅　许培鸿摄

沈国芳：工六旦，兼学闺门旦。师承乔燕和、王奉梅、张静娴及张继青等。擅演《牡丹亭》春香、《钗钏记·相约》《钗钏记·讨钗》芸香、《风云会·送京》京娘、《西游记·胖姑》胖姑、《疗妒羹·题曲》乔小青、《跃鲤记·芦林》庞氏等。本色自然，清纯可爱。2014年获南京大学艺术硕士学位。

唐荣：工净行。师从侯少奎、陈志平。擅演《宝剑记》鲁智深、《华容道》关羽，以及《草庐记·花荡》张飞、《风云会·送京》赵匡胤、《九莲灯·火判》判官、《天下乐·嫁妹》钟馗等。

陈玲玲：工老旦。师从王维艰、岳琪。擅演《牡丹亭》杜母、《玉簪记》姑母、《铁冠图·别母》周母、《西厢记·拷红》崔夫人、《吟风阁·罢宴》刘婆、《荆钗记·见娘》王母、《钗钏记·相约》《钗钏记·讨钗》皇甫母等。形象端庄持重，嗓音悲怆感人。

屈斌斌：工老生，兼学冠生。师承姚继焜、计镇华、黄小午、汤迟荪、蔡正仁。擅演《烂柯山》朱买臣、《牡丹亭》杜宝、《长生殿》陈元礼、《义侠记》武松、《钗钏记》李若水，以及《浣纱记·寄子》伍子胥、《狮吼记·跪池》苏东坡等。表演沉稳，嗓音厚亮。

柳春林：工丑、兼副。师从刘异龙、姚继荪、王世瑶、朱文元、朱双元。擅演《义侠记》武大郎、《艳云亭·痴诉》《艳云亭·点香》诸葛暗、《水浒记·借茶》《水浒记·活捉》张文远、《红梨记·醉皂》陆凤萱、《十五贯·访测》娄阿鼠、《风筝误·惊丑》詹爱娟、《燕子笺·狗洞》鲜于佶、《孽海记·下山》本无、《跃鲤记·芦林》姜诗等。表演本色传统，诙谐有趣。

袁国良：工老生。师从陆永昌、计镇华、顾兆琳、周启明。擅演《十五贯》况钟、《烂柯山》朱买臣、《寻亲记》周羽、《邯郸梦》卢

生,以及《绣襦记·打子》郑儋、《长生殿·弹词》李龟年、《鸣凤记·写本》杨继盛、《千忠戮·草诏》方孝孺、《牧羊记·望乡》苏武、《琵琶记·别坟》《琵琶记·扫松》张太公、《浣纱记·寄子》伍子胥、《连环记·议剑》王允等。扮相儒雅,嗓音洪亮,表演大气。2000年入学上海戏剧学院戏曲表演专业,2002年入职上海昆剧团,2015年加盟北方昆曲剧院。

翁育贤:工闺门旦,兼学正旦。师承柳继雁、胡锦芳、王芳。擅演《琵琶记》赵五娘、《长生殿》杨贵妃、《牡丹亭》杜丽娘、《狮吼记·梳妆》柳氏、《雷峰塔·断桥》白娘子、《孽海记·思凡》色空、《白兔记·养子》李三娘等。扮相端庄秀丽,表演细腻朴实。

朱璎瑷:工闺门旦。师从柳继雁、张继青、张静娴、胡锦芳。擅演《牡丹亭·寻梦》杜丽娘、《玉簪记·偷诗》陈妙常、《西楼记·楼会》穆素徽、《幽闺记·拜月》王瑞兰等。扮相甜美,嗓音婉转。

出科二十多年,"小兰花"四度摘得梅花奖,其他坚守在演艺岗位上的同学也大多成长为一、二级演员,群星璀璨,行当齐全,彻底改变了苏州昆曲曾经的昆曲界"小六子"的尴尬处境。他们年富力强,阵容豪华。在他们身前,以王芳、陶红珍、杨晓勇、吕福海等为代表的弘字辈依旧作为昆曲演出和传承的骨干力量,活跃在舞台上、戏校里、曲社中;在他们身后,更年轻的一代演员正在茁壮成长。他们被命名为"振字辈",自2007年以来陆续进团。其中徐栋寅(丑行)、徐超(旦行)、刘煜(旦行)、徐昀(末行)、殷立人(武生)等已经崭露头角,发展态势看好。

当然,昆剧院团并非苏州一家,活跃在沪、杭、宁等地的苏州籍"子弟"驰誉菊坛者比比皆是。先后评获梅花奖的就有上海的蔡正仁

(生)、计镇华（末）、张静娴（旦），杭州的汪世瑜（生），南京的石小梅（生）、胡锦芳（旦）、林继凡（丑）、张寄蝶（丑）、柯军（末）、李鸿良（丑）、施夏明（生）等十余人。

20世纪昆曲界最成功因而也最具历史意义的两大创举——1921年创建传习所、1956年编演《十五贯》在前后迥异的社会背景下分别下出了培养优质人才、推出优秀作品这两手厚实稳健的好棋，为昆曲艺术注入了活力，赢得了时机，使它最终得以摆脱绝境。其成功之道在于不自暴自弃，不怨天尤人，也不是一味低三下四地向政府或社会邀幸乞怜，而是选择数十年积聚实力、苦练内功，一朝显现价值、技惊天下的复兴之路。这是一条最具中国特色的求己之路，是修筑在自信自重的坚实路基之上的。昆曲复兴的主要依据在于它几百年来所积累的案头创作、场上表演、理论研究、社会影响等诸多方面的殷实家底，在于它独特的融文学、音乐、舞蹈、表演于一体的艺术形式和表现功能，它代表着中国古典戏曲艺术曾经达到最高品位、最高成就，后起的任何一个剧种都无法在综合实力上超越它甚至接近它，因而不得不学习它、借鉴它，以它为师为祖，这是不争的事实。而家底也好，功能也好，品位也好，成就也好，传承的关键还在于人才。细绎之，如果没有传习所培养传字辈艺人在前，也就不会有后来因新编《十五贯》唱红大江南北而开创的五十年发展局面。随着传字辈艺人圆满完成历史赋予他们的存亡继绝的艰巨使命，将自己的姓名永远镌刻在了20世纪的中国戏曲史上，五六十年代培养的昆剧演员（包括江苏继字辈、承字辈，浙江世字辈、盛字辈，上海昆大班、昆二班）也戴着灿烂的花环陆续淡出昆剧舞台。甚至七八十年代培养的一代演员也不再年轻，坦然让出中心舞台。九十年代培养的一代演员风华正

茂，载歌载舞；在他们身后，进入 21 世纪后培养的新一代演员，登台亮相，崭露头角……昆剧舞台辉映着传承不息、后继有人的生命之光。

昆曲艺术的百年之旅无比曲折无比艰辛。它犹如一叶扁舟，随着国运的沉浮而漂泊起落，甚至多次面临灭顶之灾。然而它终于走到今天，并随着中华复兴而日显崛起之势。历史雄辩地证明，作为中华传统文化的优秀代表，昆曲决不像许多人所断言的那样衰朽老迈和行将就木。事实上，文化艺术生命之修短与它所由生成的社会时代之先后顺序并无直接关系。相反，在东周之后便不会再产生老子、孔丘，处盛唐以下也就难以超越李白、杜甫，这倒是一种显而易见的必然。有如大浪淘沙，只有经过历史的洗涤淘汰，留下的才可能是精华，是纯粹，是永恒的民族精神。

四、苏州大学的昆曲教育

苏州大学的前身主要是创建于清光绪二十六年（1900）的东吴大学堂。早在建校之初的光绪三十一年（1905），曲学大师吴梅（1884—1939）应聘来校任教，擪笛度曲，开昆曲作为一门学问并引入高等教育之始。他的昆腔传奇《风洞山》《暖香楼》（后改名《湘真阁》）及曲学论著《奢摩他室曲丛》也都作于任教东吴期间。入民国后，吴梅先后执教于南京、上海、北京、广州等地，将笛韵昆唱传遍南北上庠。当代知名学者卢前、任中敏、唐圭璋、钱南扬、赵景深、俞平伯、王起、浦江清等都出其门下，现代中国戏曲学的基础由此得以奠定。

由于地处昆曲艺术的发源地和活动中心苏州，东吴校友中爱好昆曲者甚多，于中不乏造诣精深的著名曲家。民国十年（1921）八月，苏州地方贤达为帮助昆曲摆脱绝境，酿资创办昆剧传习所，培养新一代昆曲人才。由十二人组成的董事会中，就有吴梅、徐镜清、徐印若三名东吴校友，其中徐镜清还是三位发起人之一。徐镜清工五旦，擅演《蝴蝶梦》《狮吼记》《翠屏山》《雷峰塔》《连环记》《鸣凤记》《金雀记》等，唱做皆工，兼精曲律，曾为吴梅所作剧本谱曲。另一

名董事徐印若（1878—1934）则工副丑，唱白老练，能戏特多，有"戏抹布"之称。民国十六年（1927），吴梅亲选传习所学员顾传玠、朱传茗、施传镇、倪传钺等人教习排练《湘真阁》传奇，并公演于苏州青年会，蔚为一时菊坛盛事。民国二十年（1931），著名昆伶顾传玠弃艺求学，进入东吴大学附中读书，成为唯一进入高校深造的传字辈艺人。

东吴校友中以曲名家者还有顾公可（1892—1940），他是俞粟庐门下高足弟子，与俞振飞、俞锡侯齐名称"一龙二虎"，专工冠生家门，嗓音宽厚，擅唱《琵琶记》《荆钗记》《长生殿》《金雀记》《白罗衫》等，并能上台彩串。民国年间苏州谐集、褉集、道和诸大曲社的活动都少不了东吴校友的参与。其中寿长者如贝祖武、钱大赉、姚志曾等人还成为1952年成立的苏州昆剧研究会和1982年成立的苏州昆曲研习社的主要成员。除定期举行曲叙、同期活动外，他们还经常为苏昆青年演员授课拍曲，为培养昆剧表演人才作出了贡献。他们中的一些人直到20世纪90年代仍是昆曲活动的召集人或热心参与者。

民国十七年（1928）毕业于东吴大学法学院的中国首任国际大法官倪征燠（1906—2003）先生是北京昆曲研习社的骨干成员。2001年秋，他以九十六岁高龄先后亲临在扬州举办的江苏曲会和在苏州举办的虎丘曲会，登场高歌《长生殿·闻铃》【武陵花】。他动情地说："昆曲是我生命中很重要的一个部分。"

曾于民国三十五年（1946）至三十七年（1948）就读于苏州国立社会教育学院（苏州大学前身之一）艺术教育系戏剧专业的顾笃璜（1928—2022）先生，是著名的昆曲学者，编著有《昆剧史补论》《韵学骊珠新编》《昆剧穿戴》《昆剧传世演唱珍本全编》等。曾任苏州

市文化局副局长，分管江苏省苏昆剧团工作并一度兼任该团团长，苏昆演员"继""承""弘""扬"的辈名就是由他拟定。1982年，顾笃璜倡议重建苏州昆剧传习所并主持其事。1989年，重建的苏州昆剧传习所与苏州大学中文系合作，创办昆剧艺术本科班，负责学生的专业课程教学。2004年，由顾笃璜先生执导的三本二十八出《长生殿》艳惊四座，轰动两岸。

作为一门综合艺术，舞台搬演固然是昆曲的最终实现形式，然而昆曲区别于其他戏曲种类的本质乃是建立在吴语基础上的新声昆山腔，它永存不朽的生命活力则来源于昆腔传奇的文学性和思想性。唯其如此，它才能成为一门学问、一个学科；也唯其如此，它的振兴发展不能光指望专业院团，而昆曲人才的培养也不应理解为只是培养演员。昆曲艺术工作者如若不具备关于中国古代文学、哲学、历史、艺术乃至五千年中华传统文化的广博知识，那么振兴昆曲将只是一句空话。昆曲事业需要文学家、艺术家、学者、教师等"文化人"齐心协力共同参与，才有可能摆脱困境，走向振兴。但是昆曲与生俱来的内在矛盾，即作为诗歌文学的高雅性和作为表演艺术的通俗性的背向发展，导致案头与场上、文学家与艺术家之间日益难以逾越的鸿沟。表现为戏曲教育的现状：一方面，科班出身的昆剧演员大多文化水准偏低，守成尚且勉强，更不用说振兴弘扬了；另一方面，高校培养的戏曲人才又普遍脱离舞场实际，一句也唱不来，甚至不爱看戏，他们的理论或研究自然难以对振兴昆曲产生比较实在的影响。这恐怕就是昆曲艺术迄今难以走出困境的症结所在。针对这一现实，1989年，苏州大学中文系在苏州昆剧传习所的协助下，开办了昆剧艺术本科班，

沈传芷（左一）在给苏大昆曲班学生说戏

苏大昆曲班学员

尝试通过四年的综合教育，使学生既懂得吹、唱、演、导等舞台上的一套，又初具填词作剧、打谱配乐、评论研究等方面的能力，尤其是具有汉语言文学和历史文化的扎实基础，将来择优发展，一专多能，成为有学问的表演、导演人员或熟悉舞场的编创、研究人员。

服务于培养昆曲通才的专业方向，苏州大学中文系对昆曲班的课程作了精心设置。在保证公共必修课和汉语言文学基础课的前提下，充实了中国戏曲史、戏曲作品选、戏曲理论、西方戏曲史、戏剧美学、艺术心理学、艺术文献学、诗律学、吴语等相关课程，特设了民族传统乐理、戏曲导演、舞台美术、昆腔格律、昆剧锣鼓、戏曲欣赏和表演艺术系列讲座等专业课程，聘请有关专家主讲。此外，每周还安排十五课时左右的实践课，内容涵盖民族发声方法训练、形体训练、戏曲程式、昆曲唱念、昆剧乐队及昆曲传统折子戏排演等。应聘担任昆曲班实践课程指导教师的先后有传字辈老艺人沈传芷、郑传鉴、姚传芗，老法师毛仲青，老堂名高慰伯，老曲家王守泰，老音乐家武俊达、孙从音、张志锐、萧翰芝，以及昆剧表演艺术家蔡正仁、张静娴、张继青、柳继雁等。更多的则是当时比较年轻、不那么出名而基本功扎实、于某一个角色或某一出戏独得前辈名家真传的苏昆演员，如朱文元的副丑，杨晓勇的老外，徐玮、陈滨的生，陈蓓、徐雪梅的旦，毛伟志、王正来的唱念，石冰、朱振民的器乐等。昆曲班要求学生转益多师，博取众长，努力通过"做加法"深刻领会昆曲艺术的真谛，不断充实、完善自己。

课堂教育以外，昆曲班还经常组织丰富多彩的社会活动，例如观摩苏昆剧团传统折子戏星期专场，赴沪参加俞振飞从艺七十周年纪念活动和纪念赵景深昆曲清唱会，赴杭州、南京、昆山等地考察昆曲存

活状况，与苏州昆曲研习社及来访的北京、天津、南京、扬州、杭州等地曲家举行同期曲会，与来自中国台湾和美国、日本等地的戏曲学者和昆曲爱好者进行交流等。1991 年 11 月，昆曲班借苏州大学九十周年校庆之机举行首次公演，受到数百名东吴老校友和昆曲界前辈的一致好评，中央电视台、上海电视台和江苏电视台都在新闻节目中加以报道。兹后，昆曲班学生排演了二十多个传统折子戏，先后在苏、杭、沪、宁等地举行公演，引起巨大的社会反响。四年间，昆曲班接待前来视察访问的领导、学者、曲界同行及海外友人不下数百人次，《艺术教育》《中国戏剧》《上海戏剧》《艺术百家》，以及《人民日报》海外版、香港《大公报》、台湾《国文天地》、纽约《华人日报》等海内外报刊纷纷对苏州大学昆曲班的教学活动加以报道和评论，称之为"继七十年前昆剧传习所之后中国戏曲史上值得记载的又一新篇章"，"标志着昆曲艺术纳入高等教育的新纪元，是中国教育史上的一个创建"。由中国大陆学者和台湾学者分别编纂的两部《昆曲大辞典》不约而同地将"苏州大学昆曲班"作为词条收入书中。

1993 年夏昆曲班毕业以后，苏州大学的昆曲教育转型为面向普通学生的素质教育。针对高校教学的特点，苏州大学的昆曲教育采用系列选修课的形式开展。即每年春天面向本科三年级第二学期学生开设"诗词写作与吟唱"选修课，每周三课时，讲授诗词格律，教唱《九宫大成》《碎金词谱》等古代曲籍中用昆腔谱写的唐宋词名篇，并向感兴趣的学生传授曲笛吹奏方法。课程重点在于剖析传统音乐与汉语语音的关系，实际上就是讲解昆曲腔格。考查方法是期中按近体诗律写两首七言绝句，期末按昆腔口法唱一首词，或者用曲笛吹奏一支曲牌。在此基础上，每年秋天面向本科四年级第一学期学生开设"昆曲

艺术"选修课，每周三课时，讲授昆剧发展史和曲律曲论，教唱昆腔南北曲名段，并且继续传授曲笛。课程重点在于帮助学生初步认识昆曲艺术的本质特征——声腔，从而建立正确的戏曲观。考查方法是期中将一段指定的工尺谱昆曲唱段翻译成简谱，期末脱谱清唱一支昆剧名曲。

与昆曲班一样，系列选修课学生也有丰富的课外活动，例如观摩苏昆剧团演出，邀请苏昆演员座谈，同鹤园曲社、怡园琴社、沧浪诗社举行联谊，以及参加在苏州和周边地区举办的各项昆曲节会活动。1991 年初，当昆曲班开办一年半之际，苏州大学东吴曲社正式成立。作为苏州大学昆曲爱好者的业余社团，东吴曲社以推动昆曲抢救振兴、弘扬民族传统文化、提升师生文化素养、丰富校园精神生活为宗旨，开展教唱、观摩、讲座、研讨、对外交流及组织演唱等形式多样的昆曲活动。建社十多年来，暑往寒来，成员换了一茬又一茬，可是每到星期三下午，尊师轩的悠扬笛声总会按时响起。2000 年 4 月，首届中国（苏州）昆剧艺术节在苏州举办，学生们不仅过足了戏瘾，还参与了在苏州大学举行的有中国大陆、台湾地区及日本、韩国学者参加的昆曲研讨会和有南北知名曲家参加的东吴曲叙，增长了学问，开阔了眼界。同年 10 月，中断两百余年的虎丘曲会重开，苏州大学东吴曲社四十八名师生率先登场，以一曲《琵琶记·赏秋》【念奴娇序】拉开了曲会序幕。2001 年 10 月在扬州举行的江苏曲会和 11 月在苏州举行的虎丘千人曲会，东吴曲社又以五十人的庞大阵容演唱了《浣纱记·打围》《西厢记·长亭》中的名曲，受到曲界同行和海内外新闻媒体的瞩目。自此以后的每一届虎丘曲会，主办方总是邀请苏州大学东吴曲社首先登台演唱。2004 年 12 月，东吴曲社应邀参

加在南京举办的首届江苏戏曲票友大赛，一举摘下了昆曲十佳中的两席。

选修昆曲系列课程的本科学生，每期都在六十人以上，最多时达到一百五十余人，不得不分成两班授课。优雅的昆腔笛韵吸引了许多研究生、留学生、退休教师及日、韩、美、澳等国的外籍教师进入课堂，还有复旦大学、中国美术学院等兄弟高校的学生每周专程从上海、杭州等地赶来苏州大学听课。2003年以来，香港教育学院选择苏州大学为合作对象，每年秋天为该校三年级学生举办为期半年的文化沉浸课程，吹竹笛、唱昆曲成为最受香港学生喜爱的教学内容。同学们以香港教育学院露屏曲社的名义参与一年一度的虎丘曲会，颇受各地曲家好评。2005年开始，昆曲选修课又作为特色课程专门为留学苏大的日本、韩国学生开设，同样受到广泛欢迎。2012年，苏州大学《昆曲艺术》课程通过教育部审定，入选国家"精品视频公开课建设计划"，并于当年11月在"爱课程"网及中国网络电视台、网易同步上线，向海内外公开展示，获得好评如潮。2013年2月，经专家推荐、网上评选，该课程荣膺凤凰网最受欢迎中国网络课程。2014年5月，该课程入选中共中央组织部党建中心向广大党员领导干部推荐的精品文化课程，在共产党员网播出。2015年，该课程入选国图公开课。2018年12月，该课程入选中共中央宣传部"学习强国"平台，向全体党员推荐。

多年实践证明，高等院校是进行昆曲活动的最佳场所。高校师生需要昆曲，因为昆曲是陶冶情操、提高文化素养的极好教材。而昆曲也需要高校师生，因为高校师生是高雅文化的天然知音，高校的教学资源可以为昆曲遗产的保护传承作出贡献。鉴此，在苏州市政府的支

持下，苏州大学中文系同江苏省苏昆剧团于 2000 年 5 月签订了校团合作协议。双方商定，苏州昆剧院定期到苏州大学演出，并选派业务骨干扶持东吴曲社活动；苏州大学中文系则向苏州昆剧院演职人员开放图书资料，并为剧院中青年演职人员提供继续教育和学历教育。自协议签订以来，苏州昆剧院已到苏州大学献演数十场，包括梅花奖得主王芳、沈丰英、俞玖林、周雪峰在内的几乎所有骨干演员都参与了为高校师生的演出。苏州大学中文系则多次选派有关教师为剧院演职人员作戏曲理论讲座，研究生们自发参与了苏州昆剧院对外公演的字幕校正和宣传材料制作等工作，还在苏州市政协文史文化委员会的支持下就昆曲遗产的生态环境和保护工作现状进行了深入细致的社会调查，为苏州地方立法保护昆曲遗产提供依据。青春版《牡丹亭》赴台首演前夕的彩排，苏州版《长生殿》欧洲巡演前夕的彩排，乃至每年年终苏州昆剧院对青年演员进行业务考核的内部演出，苏大师生都有机会作为基本观众先睹为快，并照例提出自己的观感和修改建议。

2001 年 5 月，中国昆曲经联合国教科文组织公布为首批"人类口头和非物质文化遗产代表作"。12 月，苏州市人民政府与苏州大学共同筹建了中国昆曲研究中心。研究中心联络海内外热心昆曲事业的学者、艺术家和有关人士，整合昆曲研究力量和有关资源，在联合国教科文组织的资助下，通过两年的认真筹备，于 2003 年 12 月成功举办了首届中国昆曲国际学术研讨会，并将研究成果汇集成六十五万字的《中国昆曲论坛》。兹后，中国昆曲国际学术研讨会成为中国昆曲研究中心的常规工作，每三年一届，与中国昆剧艺术节同步举行，迄今已举办九届，《中国昆曲论坛》累计编出十三辑，在海内外文化界和学

术界产生重大影响。2005年8月,中国昆曲研究中心经国家昆曲艺术抢救、保护和扶持领导小组确定升格为"国家昆曲遗产保护研究中心"并授牌;2009年6月,文化部授予中国昆曲研究中心"为昆曲艺术做出突出贡献的单位"荣誉称号并加以表彰。

近年来,苏州大学的昆曲学者应"昆曲义工"白先勇先生之请,参与了青春版《牡丹亭》的排演工作,多次为苏州昆剧院主要演员沈丰英、俞玖林等说戏拍曲,提高他们的唱念水平,从而为该剧成功推出提供了切实的曲学保证。又同台湾大学曾永义教授合作,以台湾国光剧团和台湾戏曲学院为基地,先后编演《梁祝》《孟姜女》《李香君》《杨妃梦》《蔡文姬》《二子乘舟》《双面吴起》《韩非·李斯·秦始皇》等八部新编昆腔戏剧,巡演两岸,为昆曲艺术的保护传承进行了有益的探索,获致重大成功。

2010年,中国昆曲研究中心启动苏州大学"白先勇昆曲传承计划"(简称"传承计划"),确定了以高校和剧团互动合作为形式、以传统折子戏教学传承为主题的工作方针。主要内容包括:一、延请京、沪、宁、杭各昆剧院团的表演艺术家,按行当对苏州昆剧院青年演员进行传统应工剧目的教学传承;二、在充分准备、周密组织的前提下,举办苏昆青年演员的折子戏专场,首先在苏州大学进行展演,进而推向海内外;三、配合专场演出,推出戏曲学者和昆曲表演艺术家的对话,以学术讲座与剧场搬演相结合的形式,建立昆剧表演艺术家、戏曲学者、青年演员和高校学生的亲密联系,从而推动昆曲艺术深入高校,进一步扩大大学生观众群。年度计划如表4-1。

2011年"白先勇昆曲传承计划"年度汇报展演千灯专场

苏州大学尊师轩曲会　许培鸿摄

表 4-1 2010 年苏州大学"白先勇昆曲传承计划"年度计划

序号	讲　座	嘉　宾	主　持	戏　目
1	21世纪昆曲美学走向与实践	白先勇 岳美缇	周　秦	苏州昆剧院 新版《玉簪记》
2	昆剧生行艺术及其传承 (一)：巾生	汪世瑜	朱栋霖	俞玖林折子戏专场： 《牡丹亭·幽媾》 《玉簪记·问病》 《占花魁·湖楼》
3	昆剧生行艺术及其传承 (二)：冠生	蔡正仁	叶长海	周雪峰折子戏专场： 《荆钗记·见娘》 《千忠戮·惨睹》 《长生殿·迎像哭像》
4	昆剧生行艺术及其传承 (三)：老生	姚继焜 黄小午	江巨荣	屈斌斌折子戏专场： 《浣纱记·寄子》 《绣襦记·打子》 《烂柯山·逼休》
5	昆剧旦行艺术及其传承 (一)：闺门旦	张继青	吴新雷	沈丰英折子戏专场： 《牡丹亭·寻梦》 《蝴蝶梦·说亲回话》 《长生殿·絮阁》
6	昆剧旦行艺术及其传承 (二)：贴旦	梁谷音	周　秦	吕佳折子戏专场： 《西厢记·佳期》 《渔家乐·藏舟》 《水浒记·情勾》
7	昆剧旦行艺术及其传承 (三)：作旦	乔燕禾	胡芝风	沈国芳折子戏专场： 《西游记·胖姑学舌》 《风云会·送京》 《钗钏记·相约讨钗》
8	昆剧旦行艺术及其传承 (四)：老旦	王维艰	俞为民	陈玲玲折子戏专场： 《吟风阁·罢宴》 《西厢记·拷红》 《铁冠图·别母》

续表

序号	讲座	嘉宾	主持	戏目
9	昆剧旦行艺术及其传承（五）：正旦	张继青	郑培凯	陶红珍折子戏专场：《窦娥冤·斩娥》《琵琶记·描容别坟》《烂柯山·痴梦》
10	昆剧净行艺术及其传承	侯少奎 陈治平	周育德	唐荣折子戏专场：《宵光剑·闹庄救青》《牡丹亭·冥判》《天下乐·嫁妹》
11	昆剧副丑艺术及其传承	刘异龙	赵山林	柳春林折子戏专场：《孽海记·下山》《风筝误·惊丑》《红梨记·醉皂》
12	课程小结	白先勇	周秦	传统折子戏精选（二场）

依据非物质文化遗产真实性、完整性和传承性三大原则，依托高等院校的平台与人气，通过师徒口传心授的传承教学，学者、艺术家与高校学生的对话推广，以及青年演员的个人专场演出这样三位一体的内容设计和实施模式，传承计划致力于为昆曲遗产续写传承谱系（表4-2）。百年传承之迹清晰可循。以此确保传统折子戏得到按行当、有师承的保护传承。

表4-2 昆曲折子戏各行当、戏目、传承谱系一览表

行当	戏目	传承谱系
巾生	《牡丹亭·拾画叫画》	沈月泉→周传瑛→汪世瑜→俞玖林
冠生	《荆钗记·见娘》	沈月泉→沈传芷→蔡正仁→周雪峰
老生	《浣纱记·寄子》	吴义生→倪传钺→黄小午→屈斌斌
闺门旦	《牡丹亭·寻梦》	钱宝卿→姚传芗→张继青→沈丰英

续表

行当	戏目	传承谱系
贴旦	《南西厢·佳期》	尤彩云→张传芳→梁谷音→吕　佳
作旦	《西游记·胖姑学舌》	（？）→韩世昌→乔燕和→沈国芳
老旦	《吟风阁·罢宴》	吴义生→王传蕖→王维艰→陈玲玲
正旦	《烂柯山·痴梦》	沈月泉→沈传芷→张继青→陶红珍
丑	《孽海记·下山》	沈斌泉→华传浩→刘异龙→柳春林
净	《宵光剑·闹庄救青》	陆寿卿→沈传锟→陈治平→唐　荣

出于保证昆曲传承计划学术性的考虑，各个专题的宣传画册不仅印有关于该行当艺术特征、应工戏目、传承人情况的介绍及彩排剧照，而且附上了本场演出剧目的传统台本。这些台本采自《遏云阁曲谱》《六也曲谱》《春雪阁曲谱》《补园曲谱》《昆曲集净》《摹烟曲谱》《蓉镜盦曲谱》等传世戏宫曲集，曲词、工尺、念白、科介俱全，有异于一般的案头文学本。一册在手，按本听曲，台上的演出是否恪守传统，可以了然在胸。观众发现唱词或工尺被篡改，或是套曲顺序被颠倒，或是某一段念白系增添，往往会在座谈点评时向专家提出质询，要求说明原因。例如《长生殿·迎像哭像》两支【上小楼】顺序颠倒，先唱同场曲【幺篇】；《牡丹亭·闺塾》删去定场诗，削减台词，催赶节奏等，都引起观众深切关注。至于《风云会·送京》《烂柯山·逼休》二戏，前者与传统台本仅开端四字相同，其余全系今人新编；后者则是整合改编传统戏文，删改曲词、拼凑调侃性念白而成。观众评论它们并不具备非物质文化遗产真实性、传承性的基本特征，因而不能与传统折子戏等量齐观。这引起专程从美国前来的海外昆曲联谊会会长陈安娜女士的极大兴趣和高度评价，认为苏州大学

"白先勇昆曲传承计划"的做法是实实在在地保护昆曲遗产,具有重大的学术意义和推广价值。

传承计划为苏州昆剧院青年演员提供了传承艺术、施展才华的平台,帮助他们找到了知音,提升了信心,明确了责任,让他们学戏演戏的积极性高涨。他们主动联系老师,商议落实下一轮传承戏目和教学时间,制订规划,纳入总体传承计划。与此相配合,苏州昆剧院要求青年演员不仅要排好演好个人专场,还要甘当配角,努力协助他人演好专场。尤其要认真参与演出前的行当艺术讲座和演出后的座谈点评,虚心学习,做好笔记和个人小结。他们参与苏州大学"白先勇昆曲传承计划"的综合表现将会纳入年终考核评比体系。有关方面希望,经过五年左右持之以恒的培养、传承,苏州昆剧院青年演员应该能拿得出一份总量一百二十至一百五十出的传统折子戏戏单。这些戏都曾得到老一辈艺术家传承打磨因而具备"姑苏风范"的形式规范与精神特征,大致涵盖了生旦净丑各个行当的应工剧目,并且多次在苏州大学和兄弟高校搬演过。日后再到海内外巡演,他们可以向邀请方代表递过一份中英文对照的烫金彩印戏单,从容不迫地说:"请您点戏。"

苏州大学"白先勇昆曲传承计划"也为大学生观众提供了接近民族传统艺术,了解其存活现状,参与其保护传承,从而提升自身传统文化修养的难得课堂。一个高校与剧团合作互动的工作平台已经奠基,这必将为昆曲遗产的保护传承积累经验,并产生实在的推动、促进作用。

◎ 第 五 章 ◎

戏台小世界，世界大戏台

苏州昆曲 >>>

一、寻常百姓的昆曲情结

在当今社会，昆曲被公认为是"高雅艺术"，有人甚至借用杜甫"此曲只应天上有，人间能得几回闻"的诗句来形容它。然而在二三百年以前，昆曲曾经非常通俗、非常流行。它不光倾倒了明清两朝的帝王、官宦和士夫知识阶层，而且深深融入了平民社会，从而构筑起极为广泛的群众基础。尤其是在昆曲活动的发源地和大本营苏州，"家歌户唱寻常事，三岁孩童识戏文"（《苏州竹枝词·艳苏州》之二），看戏演戏，贯穿起一年四季的节令庆会，成为百姓生活中不可或缺的重要内容。

按节候顺序记载吴地风俗民情的旧籍《清嘉录》卷首第一条"行春"告诉我们，旧时地方官一年的政事照例是以演戏娱神发端的。立春前一日，苏州府衙会同附郭吴、长洲、元和三县到城东娄门外柳仙堂举行迎春仪式。迎春队伍前列由梨园装扮的"社伙"，无非是观音朝山、昭君出塞、学士登瀛、张仙打弹、西施采莲之类的吉祥戏，殿后的则是用红、白、青、黑、黄五色彩纸扎成的"春牛"，红色象征火，白色象征水，青色象征风，黑色象征黑暗，只有黄色象征风调雨顺、丰收吉祥。队伍过处，声歌杂沓，郡人竞观，以铺张美丽为时和

年丰之兆。明万历年间曾任长洲知县的江盈科和曾任吴县知县的袁宏道先后作《迎春歌》以记其盛。其中袁诗有云：

> 东风吹暖娄江树，三衢九陌凝烟雾。
> 白马如龙破雪飞，犊车辗水穿香度。
> 铙吹拍拍走烟尘，炫服靓妆十万人。
> 罗额鲜妍粉彩胜，社歌缭绕簇芒神。
> 绯衣金带印如斗，前列长官后太守。
> 乌纱新缕汉宫花，青奴跪进屠苏酒。
> 采莲舟上玉作幢，歌童毛女白双双。
> 梨园旧乐三千部，苏州新谱十三腔。
> 假面胡头跳如虎，窄衫绣裤捶大鼓。
> 金蟒缠胸神鬼妆，白衣合掌观音舞。
> 观者如山锦相属，杂沓谁分丝与肉？
> 一络香风吹笑声，十里红纱遮醉玉。

立春日，按例在知府大堂举行"打春"仪式。大堂正中设桌椅一副，为知府之座；左右首另设桌椅三副，为附郭吴、长、元三县知县之座。桌上有装满糖果的高脚盆四个。大堂前的庭院里架放着春牛。官员入座之后，昆班开始演戏。接着，府、县官员依次走向庭院，用鞭子抽打春牛，这就是所谓"打春"。这时，百姓也竞以麻麦米豆抛打春牛，然后一拥而上，抢夺糖果和春牛身上的黄毛。官吏则向百姓赠送春球，以预兆丰年，并给参与演出的戏班封发赏银。

自正月初一起，苏州城几乎变成了一个大戏园，到处丝竹盈耳，

锣鼓喧阗。官府"搭台关帝、城隍两庙,唤上等梨园二班,各演戏七日以款神,士民统观"(《崇祯记闻录》)。初五接路头神,商家开市;初七人日,初八谷日,初九天日,初十地日,吴俗以此四日之阴晴占终岁之灾祥,因而戏排得满满的。尤其是初九日,相传玉皇大帝生日,玄妙观道士设道场于弥罗宝阁,名曰"斋天",酬愿者骈集。不少人还到穹隆山上真观烧香,两处都有戏班演戏娱神。正月十五"上元灯市",闹元宵,演灯戏,自十三日上灯,直至十八日收灯,前

清·《苏州市景商业图册》之春台戏

后又是六天。

二月初二是土地公公生日,初三是文昌帝君诞辰,十五是百花生日,十九又逢观音诞辰,整个二三月间,节庆相连。"里豪市侠搭台旷野,醵钱演戏,男妇聚观,谓之'春台戏',以祈农祥。"(顾禄《清嘉录》)春台戏一般演日场,自下午一时许开场,先有"跳加官""跳财神",后演正戏,六时许散场。戏台以架木铺板搭成,上以芦席遮蔽风日,称为"草台"。戏场四周设有茶篷、酒幔、食肆、饼炉,喧聚成市。案清人戴熙芝《五湖异闻录》:

> 湖之滨有社戏,相传二百余载矣。岁以仲春花朝前后数日,必演唱文班戏四台,以酬太上玄天圣帝之灵。自陈、沇、伍、蒋四溇之民,分为六社,轮年执事。台之华厦,周以五彩,结之布栏。台之前设神亭,匾额对联,俱名人撰写。演唱最为认真,自晨及暮,必演三四十出之多。四方驰名,来睹者不计其数,填港塞路,热闹已极。

佚名《逸史残钞》中亦有类似的描写:

> 沿河村落中,当兹春日,必有巡神演戏之事。时河滨有村曰张王墩者,连日演戏。男女杂沓而至者,大半舣舟河曲,密如战舰,甚盛会也。

晚清吴县诗人贝青乔(1810—1863)则以诗歌记录了苏州农村演春台戏的盛况:

> 前村佛会歇还未，后村又唱春台戏。
> 敛钱里正先定期，邀得梨园自城至。
> 红男绿女杂沓来，万头攒动环当台。
> 台上伶人妙歌舞，台下欢声潮压浦。
> 脚底不知谁氏田，菜踏作畜禾作土。
> 梨园唱罢斜阳天，妇稚归话村庄前。
> 今年此乐胜去年，里正夜半来索钱。
> 东家五百西家千，明朝灶突寒无烟。（《演春台》）

庄稼被踩坏了，甚至锅盖揭不开了，但是"此乐"无穷，春台戏依旧年年要演。

清明节，官府到虎丘郡厉坛祭祀无主野鬼。苏州市民倾城出动，去山塘"看会"。所谓"会"，明人王穉登（1535—1612）《吴社编》解释道："凡神所栖舍，具威仪、箫鼓、杂剧迎之，曰会。优伶伎乐，粉墨绮缟，角抵鱼龙之属，缤纷陆离，靡不毕陈。"于是山塘河上画舫鳞集，梨园竞至，"箫鼓悠扬，旌旗璀璨，卤簿台阁，斗丽争妍。"（顾禄《清嘉录》）好一派热闹景象！

三月廿八日是东岳天齐仁圣帝诞辰。苏城玄妙观有东岳帝殿，据说有求辄应，最为灵验。因此城郊四乡八镇也大多有他的祠庙，祈恩还愿者终年络绎不绝，至诞辰则尤盛。由于三月廿八日前后到东岳庙进香者以农民居多，故俗称为"草鞋香"。近郊娄门外龙墩各村"赛会于庙，张灯演剧，百戏竞陈，游观若狂"（顾禄《清嘉录》）。远郊则西抵太湖，东至松江，尽皆好戏连台：

三月二十八日，虎山东岳诞。乡间士女并出，演剧聚众。自清明前后迄四月，各乡迎神报赛几无虚日，谓之"解饷会"。旗盖鲜艳，以童子扮作杂剧，曰台阁。各村无不争胜夸耀，穷极工巧。（《光福志·风俗》）

　　（三月）二十八日，天齐王诞辰。东岳庙左演戏三日，近乡田作多停工来游，俗称"长工生日"。入春以来，各乡村次第演春台戏，几无虚日。所谓迎神赛会则乐趋，酿钱演戏则不吝也。（《周庄镇志·风俗》）

四月十四日吕洞宾生日，官府致祭于皋桥东福济观。相传吕仙化为乞丐，混迹观中，伺机救度有奇疾者。因而每年此日，香客骈集，摩肩接踵，俗称"轧神仙"。医家则招乐部伶人集厅事，演戏设祭，以庆仙诞。四月二十八日为药王扁鹊生日，药市中人集会于阊门外卢家巷内的药王庙，击牲设醴，酿金演剧，谓之"药王会"。

农历四五月间，江南气候转热，可是演戏仍在继续。节逢小满，苏州府属最南端的丝绸之乡盛泽镇每年要在镇上先蚕祠内的戏台上演小满戏，引得远近百姓慕名而来，大小河港里拥挤着来自苏南浙北的各式木船。

五月初五端阳节，阊胥两门、南北两濠、七里山塘及枫桥西路水滨都要举行划龙船活动。大龙船上例选端好小儿，装扮台阁故事，俗呼"龙头太子"，有"独占鳌头""童子拜观音""指日高升""杨贵妃春睡"诸戏。五月十三日关帝生日，官府致祭于周太保桥关帝庙，各省商贾则早在数日前已开始割牲演剧，拜祷唯谨。又相传九月十三日为关帝成神之日，"其仪一如五月十三日制"。

自开春以来直到五月仲夏,苏州城乡演戏不止。吴江叶绍袁(1589—1648)写道:

> 壬申五月,正青苗插种之时,城市竞相媚五方贤圣,各处设台演戏,郡中最有名之梨园毕集吾邑。北则外场书院前,南则垂虹桥、华严寺,西则西门外,东则荡上。一日斋筵及梨园供给价钱费三四十金不止,总计诸处一日百五六十金矣。(《叶天寥年谱·别记》)

这是明末崇祯五年(1632)的情形。到了清初,同邑陆文衡又写道:

> 我苏民力竭矣,而俗靡如故。每至四五月间,高搭台厂,迎神演剧,必妙选梨园,聚观者通国如狂。妇女亦靓妆袨服,相携而集,前挤后拥,台倾伤折手足。(《啬庵随笔》卷四)

可是不管读书人担忧也好,愤慨也好,每年春天,台照常搭,戏依旧演,而"通国如狂"的场面也总是在五月中旬以后暂告消歇。究其原因,一是天气趋暑,不适宜于演戏;二是农活趋忙,总不能真为了看戏而误了种地吃饭的大事。所以旧时戏班中流传着"五荒六歇,七死八活"之谚。

当然"消歇"不等于"消失"。人们对于昆曲的钟爱之心未变,它只是临时变换了表现方式。顾禄《清嘉录》卷六"乘风凉"条说,不少人以"习清唱为避暑计","或泊舟胥门万年桥洞,或舣棹虎阜十

字洋边","白堤青舫,争相斗曲,夜以继日,谓之'曲局'"。有钱人家更是"竞买灯舫,至虎丘山浜,各占柳荫深处,浮瓜沉李,赌酒争歌"。到晚来,高烧红烛,"焜煌照彻,月辉与波光相激射,舟中酒炙纷陈,管弦竞奏,往往通夕而罢"。灯船清曲,这恐怕是旧时苏州独特的夏日生活场景吧。然而即便如此,还是代替不了演戏看戏之乐。于是,只待暑热稍杀,戏场便重又复苏了。

六月二十四日为雷尊诞日,城中玄妙观、阊门外四图观皆供有雷神像,香火极盛。信徒自六月初一就开始茹素,谓之"雷斋"。至诞日,玄妙观道众举行醮会,梨园子弟装扮成仪仗随从,一路吹打,抬着老郎神像来到观内,在雷尊殿演戏酬神。蔡云《吴歈》有云:

香进雷尊币月斋,老郎监醮仗新排。
美人曾现氍毹相,看杀梨园子弟佳。

不久,时维七月,节近中元,官府祭郡厉坛,游人集山塘看会,一如清明节。梨园则按例在五月十三日散班后,至此重新团班,并演剧三日,祀老郎神,谓之"青龙戏"。兹后渐入深秋,梨园增演灯戏。"灯戏出场,先有坐灯彩画台阁人物故事,驾山倒海而出,锣鼓敲动,鱼龙曼衍,辉煌灯烛,一片琉璃。"(顾禄《清嘉录》)

苏州地区最著名的昆曲活动当推虎丘中秋曲会。虎丘号称吴中第一名胜,苏州人于中秋之夜游虎丘赏月听歌的习俗由来已久,编纂于明初洪武年间的《苏州府志·风俗》中就有中秋夜"倾城士女出游虎丘,笙歌彻夜"的记载,这反映的应是宋元以来的情形。兹后,吴中南曲名家唐寅,以及同时的北方弦索名家康海(1475—1540)、王九

思（1468—1551）等也曾在千人石上引吭高歌,不过,这些都还在新声昆山腔兴起前夕。可以断定为以昆山腔演唱于虎丘中秋曲会的较早材料见于《戒庵老人随笔》卷五:嘉靖壬子（1552）中秋,名妓张少华与"吴歈冠绝一时"的周仕竹肉相和,"听者辟易"。这是十六世纪中叶的事。随着新声昆山腔的推广,到十六世纪与十七世纪之交的万历年间,一年一度,戏曲界在虎丘摆开较艺立名的考场,而中秋节则成为名副其实的昆曲艺术节。距离月半还有一周,苏州人在家里就待不住了。按明人胡允嘉《游虎丘记》:

> 吴人游月虎丘,以八之日始,周旬乃罢,尽月之满。四方狎客胜流,望期而至,舻帆相招,余适值焉。……人挈榼罍,尺箫寸板,清歌互发,缭绕入云,不辨竹肉。听者如堵,如衔枚之寂然。一歌罢,一歌起,不至凌夺。

至于中秋当夜的盛况,明人张大复、袁宏道、张岱、沈宠绥等都曾撰文记载,其中尤以张岱《陶庵梦忆》中的描述最为精彩:

> 虎邱八月半,土著流寓、士夫眷属、女乐声伎、曲中名妓戏婆、民间少妇好女、崽子娈童,及游冶恶少、清客帮闲、傒童走空之辈,无不鳞集。自生公台、千人石、鹤涧、剑池、申文定祠下至试剑石、一二山门,皆铺毡席地坐。登高望之,如雁落平沙,霞铺江上。天暝月上,鼓吹百十处,大吹大擂。十番铙钹,渔阳掺挝,动地翻天,雷轰鼎沸,呼叫不闻。更定,鼓铙渐歇,丝管繁兴,杂以歌唱,皆"锦帆开""澄湖万顷"同场大曲,蹲

踏和锣，丝竹肉声，不辨拍煞。更深，人渐散去。士夫眷属皆下船水嬉，席席征歌，人人献技，南北杂之，管弦叠奏。听者方辨句字，藻鉴随之。二鼓人静，悉屏管弦，洞箫一缕，哀涩清绵，与肉相引，尚存三四，迭更为之。三鼓，月孤气肃，人皆寂闃（阒），不杂蚊虻。一夫登场，高坐石上，不箫不拍，声出如丝，裂石穿云，串度抑扬，一字一刻。听者寻入针芥，心血为枯，不敢击节，惟有点头。然此时雁比而坐者，犹存百十人焉。使非苏州，焉讨识者？

这真是世界文化史上罕见的壮观场面，而苏州百姓听曲唱曲水平之高，于此可见一斑。清初戏曲家李渔所作《虎丘千人石上听曲》五言

虎丘曲会

绝句四首也谈到了这一现象：

> 曲到千人石，惟宜识者听。若逢门外客，翻着耳中钉。
> 并无梁可绕，只有云堪遏。唱与月中听，嫦娥应咄咄。
> 堂中十分曲，野外只三分。空听犹如此，深歌哪得闻？
> 一赞一回好，一字一声血。几令善歌人，唱杀虎丘月。

正因如此，在虎丘千人石上一展歌喉，足以令清唱家终生引以为荣，一时曲中名家苏昆生、周似虞、董小宛、陈圆圆等都先后在此献艺扬名。须要指出的是，虎丘中秋曲会还不光是清曲家的盛会，有时也演戏。吕天成《曲品》记明万历年间，嘉兴戏曲家卜世臣作传奇《冬青记》成，"屠宪副于中秋夕率家乐"到千人石上演出，"观者万人，多泣下者"。场面之巨，可想而知。

接着，梨园迎来了"九金十银"的演出旺季。重阳节上方山治平寺登高，"阛阓城中十万户，争门出郭纷如麻"（申时行《吴山行》），鼓乐喧阗，演戏娱神，箫鼓画船，更深乃返。张岱《陶庵梦忆》载"枫桥杨神庙九月迎台阁"，"扮马上故事二三十骑，扮传奇一本"。主事者须事先物色酷肖剧中人物的扮演者，精心设计制作冠履服饰，务求百口叫绝，"虽匹锦数十金不惜也"。赛会之日，庙中扎台演戏娱神，往往连演数日，四方来观者数以万计。九月十三是周王诞辰，阊门内天库前周宣灵王庙例于前后三日举行庙会，在庙中的三座戏台上同时演戏，势同竞赛。十月初一烧衣节，官府继清明、中元之后，第三次祭郡厉坛，戏班自然是少不了要请的。于是苏州人也就第三次倾城出动，山塘看会。十月初六日是柳毅诞日，水仙弄水仙庙白

天张乐演戏，夜间悬挂玻璃灯彩，人称"龙宫夜宴"。不久，新粮登场，四周农民既有了钱也得了闲，纷纷订戏庆丰收、谢神灵。东村演罢西村演，大家伙跟着戏班赶场子，过戏瘾。直到十二月天寒地冻，戏班封箱停演。这时，离过年已经很近了。又一轮循环即将开始。

自然，苏州人演戏看戏不一定非同民俗节候有关，婚嫁祝寿、生子弥月、中举迁官、经商发财，甚至友朋酬会、人来客往，都是演戏的充分理由。最常见的要算是祝寿演出。明清之际太仓人王抃（1628—1692）自撰年谱记顺治十八年（1661）正月为其父预庆七十大寿："召申府中班到家，张乐数日。第一本演《万里圆》，时人黄孝子事，见者快心悦目。"清苏州人沈复（1763—约1838）《浮生六记》也载在"饮马桥之仓米巷"宅居为其母陈氏"诞辰演剧"的情景，其父素无忌讳，点演了《千忠戮·惨睹》等剧，"老伶刻画，见者情动"，使新过门不久的新媳妇郁郁肠断，悄然退场，"支颐独坐镜奁之侧"。后其母续点《渔家乐·刺梁》《后寻亲记·后索》等热闹戏，"劝芸出观，方称快"。这是发生在乾隆四十六年（1781）前后的事。

如果说喜庆演戏尚合情理的话，那么办丧事也要演戏就有点匪夷所思了。《常昭合志稿·风俗》云：

> 苏俗丧葬，经忏之外，复用僧道唱曲演歌，谓死者乐观戏文，谓生前确有罪孽。飞铙舞钹，吹竹弹丝，含玉未寒而宫商递奏，麻衣如雪而男女混淆，荡礼忘哀。

编者对这样的丧俗很不以为然，批评说：

> 新丧经忏,绵延数旬,佛戏弹歌,故违禁令。举殡之时,设宴演剧,全无哀礼。

丧葬演戏的理由是"死者乐观戏文",苏州人真是幽默得很。官府却认为这是有失体统的。加以"妇女习于游荡,年少艳妆,抛头露面,或兜轿游山,或灯夕走月,甚至寺庙游观,烧香做会","每称神诞,灯彩演剧,陈设古玩希有之物,列桌十数张,技巧百戏,清歌十番,轮流叠进。更有投身神庙,名为执役,首戴枷锁,名为赦罪。抬神游市,炉亭旗伞,倍极鲜妍,台阁杂剧,极力妆扮。今日某神出游,明日某神胜会,男女奔赴,人人若狂。一会之费,动以千计;一年之中,常至数会"(《常昭合志稿·风俗》)。种种伤风坏俗,无不源于演戏看戏。因而明隆庆二年(1568)十月,官府就曾发布禁约,严禁市民喧杂游集虎丘山。清代地方大吏如康熙年间江苏巡抚汤斌(1627—1687)曾下令禁止戏船,乾隆年间江苏按察使胡文伯(1695—1778)曾下令禁闭戏馆,但都因民怨鼎沸而不得不草草收场。据顾公燮著于乾隆五十年(1785)前后的《消夏闲记摘钞》,十八世纪中后叶,"金阊商贾云集,宴会无时。戏馆数十处,每日演戏"。昆曲活动进入了全盛期。稍早,王应奎(1684—1757)《戏场记》一文则生动描写了苏州农村昆曲演出的情景:先在广场上"架木为台",然后"幔以布,环以栏,颜以丹毂",一座戏台就搭成了。"于是观者方数十里,男女杂沓而至","有黎而老者,童而孺者,有扶杖者,有牵衣裾者,有衣冠甚伟者,有竖褐不完者,有踽步者,有跣足者,有于众中挡抵挨枕以示雄者,约而记之,殆不下数千人焉"。有意思的是观众中妇女的人数竟和男子不相上下,"有时世妆者,有小儿呱呱

在抱者，有老而面皱如鸡皮者"。活动在戏场周围的还有不少商贩，"有举酒旗者，有列茗碗者"，还有叫卖"曲将军炙""宋五嫂羹"等各色甜食点心者，真是一幅有声有色的吴乡戏俗图。

　　昆曲活动如此广泛地为苏州人所钟爱沉醉，以致许多社会地位和文化水平不高的普通百姓成为此中行家。有一次演《琵琶记·剪发卖发》，"吴郡正旦某"扮赵五娘，"偶未袓其常佩之金约指，台下私议戚戚"。演员猛然警觉，急中生智，赶紧"颦蹙向台下曰：'家贫如此，妾何人斯，敢怀宝以陷于不肖？'言次，祖约指掷诸台下，曰：'此铜质耳，苟真金者，何敢背古人发肤之训，剪而卖之乎？'私议乃息。"（徐珂《清稗类钞》）还有一次，以《西楼记》传奇驰名曲坛的剧作家袁于令"一日出饮归，月下肩舆过一大姓家。其家方宴客，演《霸王夜宴》。舆夫曰：'如此良宵风月，何不唱"绣户传娇语"，演《千金记》耶？'""绣户传娇语"系《西楼记·错梦》【南江儿水】首句。无意中得知自己的作品竟然如此为苏州百姓所熟知和称道，使得坐在轿子上的作者"狂喜欲绝，几至堕舆"（梁绍壬《两般秋雨庵随笔》）。

　　苏州百姓不光善于看戏，而且精于唱曲，潘之恒《雪涛谐史》记：

> 吴中门子多工唱者，然于长官前多不肯唱。一日，吴曲罗节推同余辈在分署校阅文卷。适夜将半，曲罗命长洲门子唱曲。其侪彼此互推，皆谓不能。曲罗曰："不唱者打十板。"方打一板，皆争唱。曲罗笑曰："从来唱曲，先要打板。"同座皆笑。

清人陈鼎《留溪外传》卷一则讲述了一个爱唱昆曲的无名"狗屠"的故事。父母在时,"狗屠日沽美酒幸之,且鼓腹讴吴歈于膝下",以娱二老;父母去世后,"狗屠三年丧毕,日携一樽酒,入社祠与群乞儿杂坐饮,醉则或讴吴歈,或说笑谈"。文中还提到狗屠的拿手好戏是"萧相国月下追韩淮阴曲",这是《千金记》中的《追信》一出。

吴地民间的唱曲之风一直延续到近代。陈去病(1874—1933)《五石脂》记述了清末吴江的情景:

> 吾邑四乡,往往有三家之村、不识字之氓,亦俨然集其徒六七,围灯团坐,相与吹弹丝竹,唱元明人曲本,罋罋可听。入夜则打十番鼓,杂以科诨,大类郡城清唱。

更有甚者,苏州人不光喜欢唱曲,还热衷于演戏。清人陆长春《香饮楼宾谈》卷二谈到康熙年间有一个姓周的吴江人,从爱唱昆曲到混迹于伶人之中,登台串戏,乐不思归。其父恨他自甘下贱,屡加严责,但他终不悔改。有人问他:"你这样做有什么意思呢?"周某眉飞色舞地说:"我只是个平庸的小人物,自知今生不可能穿红着紫,发迹富贵。可是在戏台上,我时而作卿相,时而为帝王,前呼后拥,发号施令,为所欲为,好不气派!别人认作是戏,我却只当是真,委实乐趣无穷。"这固然是一则笑话,但是优伶这个社会地位十分低贱、通常只能同娼妓隶卒相提并论的行当,许多苏州人却把它看作为谋生立命的好生计,"一郡城之内,衣食于此者不知几千人矣"(张瀚《松窗梦语》)。《元和县志·风俗》批评说:

> 吴中贫户不务职业，子弟少岁教习梨园，色艺既高，驱走远方，献媚取利。此游惰民之最而寡廉鲜耻之尤者。里巷翻为美谈，亦可丑矣。

《元和县志·风俗》又引李必恒《补吴趋吟·幼伶》诗讽劝之："……五岁教识字，从师按宫徵。手口兼授受，辛苦肆鞭棰。技成邻里贺，父母为色喜。挟之走四方，飘然离桑梓。登场傅粉墨，当筵矜爪觜。参军与老鹘，腼颜不知耻。……"这些言论出于维护封建名教的立场观点对昆曲艺人大张挞伐，而对有钱或有权享用昆曲艺术、践踏昆曲艺人的社会上层却视而不见，不敢置一词，这样的批评或讽劝自然是苍白无力的。再说在苏州，选择以优伶为职业的终究只是少数"贫户"，而热衷于串演昆戏的人才是沉沉夥颐，并且也不限于社会下层。明吴县人马佶人《荷花荡》传奇写苏州书生李素旅居扬州，听说蒋姓商人在家演戏宴客，便前往参加。以下是一段颇有意思的对白：

（生）来此已是蒋商人门首了，不免竟入。（作进入介）
（丑）兄自何来？看兄像个在行人物，同在此请坐请坐。
（生）不敢。闻得有此胜会，特来请教。
（丑）妙妙，老兄莫不是苏州人么？
（生）便是。
（丑）本乡朋友，必然晓得此道的。
（生）略知一二。不知今日演那一本传奇？
（丑）《连环》。只是一个妆生的今日有事，还未得来。兄可记得么？

（生）记得些。

（丑）妙，做得成了。今日请得一个有名的姊妹叫做刘谷香，做貂蝉，屈兄就做了王允，帮衬帮衬，如何？

（生）只是不该献丑。

（丑）通是清客，这也何妨？妙，妙，收了，去接一娘来扮戏。（丑、末、小生、生、小旦下介）

只要是苏州人，"必然晓得此道"，都是戏中"在行人物"，这似乎成了一般人的共识。清吴江人钮琇（1644—1704）《觚賸》卷四载名妓陈圆圆入宫，崇祯帝"见之，问所从来"。周皇后连忙介绍说："兹女吴人，且娴昆伎。""吴人"和"昆伎"的必然联系，甚至已经被最高统治阶层所认同。

持续几个世纪之久的社会性沉溺痴迷，使昆曲艺术深深浸透在苏州人的精神生活中，并直接参与了苏州人是非观、价值观的构建。在文盲充斥的农业社会里，普通百姓了解历史、辨别善恶的能力曾经在很大程度上是通过看戏、听书而获得的。正如清人刘献廷（1648—1695）所说："世之小人，未有不好唱歌看戏者，此性天中之诗与乐也；未有不看小说听说书者，此性天中之书与春秋也。"（《广阳杂记》）清人顾彩《髯樵传》记载了一则生动的故事：

> 明季吴县洞庭山乡有樵子者，貌髯而伟。……目不知书，然好听人读古今事，常激于义，出言辨是非，儒者无以难。尝荷担至演剧所，观《精忠传》。所谓秦桧者出，髯怒，飞跃上台摔桧，殴流血几毙，众惊救。髯曰："若为丞相奸似此，不殴杀何待？"

> 众曰:"此戏也,非真桧也。"髯曰:"吾亦知戏,故殴。若真桧,膏吾斧矣!"

昆曲艺术呼唤至性至情,常可令观众恍若置身剧中而无端地为剧中人的命运担忧,甚至忘乎所以地挺身相助。这原不限于下层百姓。明代戏曲家吕天成评论《精忠记》说:"演此令人愤裂。予尝欲作一剧,不受金牌之召,而直抵黄龙府,擒兀术,返二帝,归而奏秦桧罪正法,亦大快事也。"(《曲品》)后来,清初戏曲家张大复真的写了一本《倒精忠》,演岳飞在朱仙镇应中原父老的请求,置十二道金牌于不顾,率岳家军直捣黄龙,迎还二帝,处死秦桧夫妇。剧终唱道:"论传奇可拘假真?借此聊将怨愤伸。"反映了昆曲舞台与广大观众休戚与共的密切关系。

明人周辉《金陵纪事》卷四还记载了一个"极品贵人"家宴搬演《绣襦记》的故事。当演到郑元和"杀五花马、卖来兴保儿,来兴保儿哭泣恋主"一节时,贵人不自觉从旁观者进入了戏中,他满怀同情地将来兴保"呼至席前,满斟酒一金杯赏之,且劝曰:'汝主人既要卖你,不必苦苦恋他了。'"弄得扮来兴保的伶人不知所措,"喏喏而退",把他的主人"郑元和"晾在场上,下不来台。

这样的"假戏真做"、戏内和戏外难以区分、艺术和生活浑然无间,成为中国文化的一大特征,并引起国外学者的浓厚兴趣。一位来华传教的美国人曾经就戏曲与中国社会的关系发表过如下看法:

> 戏剧是中国人唯一的一个全民性的公共娱乐,瘦割之于中国人,就好比运动之于英国人,或斗牛之于西班牙人一样,稍微遇

到一些情况，他们便立即进入角色，完全模仿戏里的样子，打躬作揖，跪拜磕头，口中念念有辞，……如果他的麻烦得以解决，他就会得意地炫耀，自己体面地"下了台阶"；如果麻烦未解决，他就"下不了台"。……中国人的问题永远不是事实的问题，而是形式的问题。譬如演说，只要说得好，时候适当，形式上体面，他使尽了角色的职能，当然便不能去幕后寻根究底，否则就有可能"拆穿西洋镜"，砸了所有的好戏。（明恩溥《中国人的特性》）

外国人往往能对我们熟视无睹的社会现象提出发人深省的见解。其实，只要稍加留意，戏曲术语被移用到日常生活中的实例几乎是随处可见。苏州人习惯于把现实生活中形形色色的人物称为不同的"角色"，把能干的人称为"好角色"，把熟悉某项工作称为"进入角色"，把调换工作岗位称为"转换角色"。单位里的领导层就好比是舞台上的"一班人"，照例有一个人"唱主角"，而其他人则应该当好"配角"。为了达到一定的目的，有时需要"一个唱红脸，一个唱白脸"，如果两个人的行为配合默契，<u>丝丝</u>入扣，苏州人就说他们"一吹一唱，一搭一当"；而两个人看法不一致或竟针锋相对，苏州人就说他们"唱对台戏"。那些生性滑稽、言行可笑的人，常常被视为"小丑"，而他们的言行就理所当然地成了"插科打诨"。那些追随新潮不讲节俭的人，则极易招致诸如"讲排场""翻行头""扎台型"之类的批评。语音纷杂，那叫"南腔北调"，举止轻浮，那叫"油腔滑调"，因此"啥个腔调"至今是许多老教师训斥顽童的口头禅。出身正途，那叫"科班出身"；相反无所师承，那就戏称是"师娘教的"；做事内行地道，那叫"当行"；相反，临时凑合顶替，那叫"客

串"。处事稳重合度,那叫"一板三眼";相反,做事敷衍随意,那叫"逢场作戏";做事违背常理,那叫"荒腔脱板"。政治人物在公众场合露面,常被说成是"粉墨登场"或"登台亮相",甚至某项政策法规的颁布实施也被称为"出台"。对于某人某事表示赞同,那就多"捧场"多"喝彩",当然,也可能有人"喝倒彩"表示反对。人有惯伎,苏州话称之为"拿手戏";人有背景,苏州话称之为"后台硬";人有风度,苏州话称之为"台风好"。人有急难需要帮助,苏州人就说"救场如救火";人有争执互不相让,苏州人大多会去"打个圆场";偶尔也会出于某种原因袖手旁观,或竟幸灾乐祸地说"看好戏"或"不出铜钿看白戏"。事情要紧,那就是"重头戏"或"压轴戏";事情开了个好头,那就是"开场戏不错";过程精彩,那就是"好戏连台"。想知道事情结果如何,我们就问"有戏没戏?"有时事情做得太马虎,苏州人就说这是"走过场";有时事情做得不光彩,苏州人就说这是"坍台戏";有时事情被搞得一团糟,苏州人就说这是"落脚戏";如果事情实在无法进行下去,苏州人会摇摇头说:"草草收场吧!"

历史、政治、经济和国际关系都是正在不同"舞台"上演的一幕幕活剧,"乱哄哄你方唱罢我登场"(曹雪芹《红楼梦》)。"场面"时而热烈,时而冷清,"表演"有的出色,有的拙劣。长城电扇、春花吸尘器、孔雀电视机和香雪海冰箱被誉为苏州的"四大名旦";为未婚者找对象、为产品打销路、为求职者联系用人单位等中介服务,被称为"做红娘";而男女恋爱故事常被谑称为"全本《西厢记》";喜欢向老师打小报告的班干部往往要背上"白鼻头曹操"的雅号;甚至肚子饥饿这样极其平常的生理现象也被表达为"唱'空城计'"。

戏曲术语被大量搬用于日常生活,并很快具备了崭新的社会意义和长久的生命力。只有少数几句——例如"文化搭台,经济唱戏"之类曾经引起争议。但这无疑也反映了某时某地某些人的真实心态而同样具有一定的认识价值。

戏台小世界,世界大戏台。昆曲艺术纳古今上下种种生相世态于一台,数百年间,曾经与社会生活达成如此广泛的契合,以至于经常被看作是中国社会尤其是中华民族文化心理向近现代发展嬗变的历史进程的一个全真缩影。而这正是昆曲艺术的文化思想价值所在。

二、昆曲清工与戏曲之学

自十六世纪以来，昆曲艺术对社会生活的广泛渗透不仅在一定程度上改变了一般中国人的作息习惯，而且部分重塑了中国知识分子的价值观念。

孔子教导他的弟子们说："诗可以兴，可以观，可以群，可以怨，迩之事父，远之事君，多识于鸟兽草木之名。"（《论语·阳货》）诗具有"正得失，动天地，感鬼神"，"经夫妇，成孝敬，厚人伦，美教化，移风俗"（《毛诗序》）的政治功能，因而是"经国之大业，不朽之盛事"（曹丕《典论·论文》）。总之，作为"言志"的文体，诗的地位是极其尊贵的。相反，被认定为"艳科"的词曲，那只是席上尊前的消遣，青楼妓馆的娱乐，即使无伤乎大雅，却也无关乎功名学问，自不能与诗相提并论。至于元明以后出现的杂剧、传奇，"多出于宣邪导淫，为正教者少"，更为"正人君子"们所不齿，"故学士大夫遂有讳曲而不道者"（祁彪佳《孟子塞五种曲序》）。如在许多方面很通脱的清代诗人袁枚（1716—1798）就一再宣称自己性"不喜唱曲"，也"不解词曲"（《随园诗话》），并作《自嘲》诗，将昆曲归入饮酒、赌博之类而与之划清界限：

> 饮酒樗蒲度曲，人生遣兴三条。
> 我竟一齐不解，公然乐过终朝。

这只不过是文人自命清高的积习作祟，尚不足怪。最令人齿寒者，竟然有人这样编排九泉之下的王实甫和汤显祖：

> 昔有人游冥府，见阿鼻狱中拘系二人，甚苦楚。问为谁，鬼卒曰："此即阳世所作《还魂记》《西厢记》者，永不超生也。"（顾公燮《消夏闲记摘钞》）

这就显然有悖于"温柔敦厚"的儒家诗教了。它反映出以下的历史事实，即士大夫阶层中始终存在着一个视戏曲艺术为异端邪说的"正统"圈子，即使在昆曲全盛的十六至十八世纪间，他们的声势其实也不可小觑。所幸并非所有的大文人都愿意加入这一圈子。首倡"性灵说"的明代大诗人袁宏道就将《西厢记》《牡丹亭》同《诗经》《左传》《国语》《史记》以及杜、韩、欧、苏诸大家的诗文集一并作为"案头不可少之书"，因为就思想内容而言，它们都是反映时代现实的"写生之文"（吴道新《文论》）。稍后的文坛怪杰金圣叹（1608—1661）则将《西厢记》同《离骚》《庄子》《史记》杜诗和《水浒传》合称为"六才子书"，主要从艺术表现的成就着眼，推崇《西厢记》为"天地妙文"。大名士侯方域（1618—1655）宣称自己"不知诗，知歌"（胡介祉《侯朝宗公子传》），王士禛（1634—1711）、陈维崧（1625—1682）则干脆将《牡丹亭·惊梦》中脍炙人口的名句分别移用到各自的诗词作品中去：

> 年来肠断秣陵舟，梦绕秦淮水上楼。
> 十日雨丝风片里，浓香烟影似残秋。（王士禛《秦淮杂诗二十首》其一）
>
> 何处玉箫金管，犹唱雨丝风片，烟水泊游船？此曲纵娇好，听者似啼猿。（陈维崧【水调歌头】）

与袁枚同时齐名的诗人赵翼曾借用戏场为喻论诗，嘲讽那些不知好坏真伪，偏爱说是道非者是"矮人看戏"，读之令人拍案叫绝：

> 只眼须凭自主张，纷纷艺苑漫雌黄。
> 矮人看戏何曾见，都是随人说短长。（《论诗五首》其三）

早在此前，郑燮（1693—1766）就曾借用戏中行当与人论词：

> 东坡为大净，稼轩外脚，永叔、邦卿正旦，秦淮海、柳七则小旦也。周美成为正生，南唐后主为小生，世人爱小生定过于爱正生矣。蒋竹山、刘改之是绝妙副末，草窗贴旦，白石贴生。不知公谓然否？（《与江宾谷江禹九书》）

当然这似乎是受到王骥德以戏场部色配论传奇风格之说的启发。王说不仅在前，且其以曲论曲，至为本色当行：

> 尝戏以传奇配部色，则《西厢》如正旦，色声俱佳，不可思议；《琵琶》如正生，或峨冠博带，或敝巾败衫，俱啧啧动人；

《拜月》如小丑,时得一二调笑语,令人绝倒;《还魂》、"二梦"如新出小旦,妖冶风流,令人魂销肠断,第未免有误字错步;《荆钗》《破窑》等如净,不系物色,然不可废;吴江诸传如老教师登场,板眼场步,略无破绽,然不能使人喝彩;《浣纱》《红拂》等如老旦、贴生,看人原不苛责。其余卑下诸戏,如杂角备员,第可供把盏执旗而已。(《曲律》)

可见诗与词曲在体格上的传统尊卑之分在很多人心目中已被极度淡化甚或基本消除。推而广之,黄周星(1611—1680)曾经以曲喻游。他游历"细林之东山草亭,孤冷幽旷,大有别致",于是"留连惝怳,久而不去,大似《牡丹亭·寻梦》"(《寄孙执升书》)。吴伟业更别

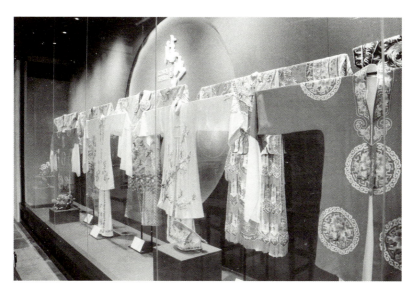

昆剧服装

出心裁地借戏曲为教学手段，按钱元熙《过庭纪闻》：

> 旧传梅村训徒，一生倍极苦功，而毫无进境。时有优人演剧于近寺者，命往观焉。生疑师戏己，不敢行。促之再三，始去。俄即来，呵之曰："教去，那便来！"挥去之。明日复来，复如之。生窃怪恨，竟纵游月余，始赴塾。试一拈管，觉思风发而言泉涌，笔墨为之歌舞矣。

当然，在迷恋戏曲的道路上走得更远，甚至像元代关汉卿那样"躬践排场，面敷粉墨，以为我家生活，偶倡优而不辞"（臧懋循《元曲选·序》）的明清才士也大有人在。除张凤翼那样父子同串《琵琶记》，"观者填门，夷然不屑意也"（徐复祚《三家村老委谈》），或屠隆那样"每剧场辄阑入群优中作技"的传奇作家而外，前有在滇南"醉后胡粉傅面，插花满头，门生诸妓，舆以过市"（杨懋建《京尘杂录》）的明代第一著述家杨慎（1488—1559），后有居京师"权贵人莫能招致之，日惟从伶人乞食，时或竟于红氍毹上现种种身说法，粉墨淋漓，登场歌哭，谑浪笑傲，旁若无人"（杨懋建《京尘杂录》）的乾嘉第一诗人黄景仁（1749—1783），还必须算上"放浪形骸，杂优伶中，时演剧以为乐"（《红楼梦》旧本批语，转引自周汝昌《曹雪芹小传》）的明清第一小说家曹雪芹（约1715或1721—约1764）。在不朽巨著《红楼梦》中，作者不仅让他钟爱的主人公贾宝玉、林黛玉对《西厢记》爱不释手，对《牡丹亭》赞不绝口，还在第二回中借贾雨村之口说，那些秉承"清明灵秀"的"天地之正气"之人，"若生于公侯富贵之家，则为情痴情种；若生于诗书清贫之族，则为逸士

高人。纵再偶生于薄祚寒门，断不能为走卒健仆，甘遭庸人驱制驾驭，必为奇优名倡"。在他看来，为上流社会所轻视所不齿的倡优之辈实与"情痴""情种""逸士高人"同属人间第一流，乃是天地精华所萃。

这样的言论和行为是超凡脱俗的，甚至可以说是惊世骇俗的。明清时代的大部分文人都恪守玩物而不丧志的道德规范，他们对于戏曲的参与程度大致限于清曲"雅玩"。前文曾说到唐寅对于"妆戏"的鄙视程度。在这方面，同时吴中名士杨循吉（1458—1546）的表现也许更能说明问题。正德十五年（1520），明武宗巡幸南京，向名伶臧贤打听："南人有善词曲者乎？"臧贤举荐了杨循吉。武宗立即召见，"命赋《打虎曲》，称旨"，深加赞许，杨循吉"辄在御前承旨，为乐府小令"。杨循吉本想以文才为晋身之阶，一听要他去当伶人的头，"与优伶杂处"，如冷水浇顶，于是谋于臧贤，"为请急放归"（钱谦益《列朝诗集小传》）。对于读书人来说，填词打谱，吹笛唱曲，都是合乎身份的风流韵事，唯独不能演戏，因为这是伶人的下贱勾当，文人一堕此道就等于自毁名节。于是，一般唱曲便有了不同的艺术要求和文化内涵。所谓"水磨调""冷板曲"，"要皆别有唱法，绝非戏场声口"（沈宠绥《度曲须知》），所谓"清曲为雅宴，剧为狎游，至严不相犯"（龚自珍《书金伶》）。而这一原则的奠定者应推曲圣魏良辅，他关于"清唱"的论述有两个不同的版本：

> 清唱，俗语谓之"冷板凳"，不比戏场藉锣鼓之势，全要闲雅整肃，清俊温润。（《曲律》）
>
> 清唱谓之"冷唱"，不比戏曲。戏曲借锣鼓之势，有躲闪省

力。知者辨之。(《南词引正》)

其中《曲律》是就"清唱"的雅正正面立论,而《南词引正》则是从"戏曲"之俚俗比较说明,两者正好可以互为补充。在这一原则的指导下,昆曲清工发展演变成为一种寄托着中国文人唯美主义理想的高贵学问,它的名字叫"度曲",而有资格参与其事的人称为"曲家"。昆曲清工具有严格的学术规范,首先是讲求音律。要求"平上去入,逐一考究,务得中正",如果字声错了,那么"虽具绕梁,终不足取"(魏良辅《曲律》)。因此,当老曲家评论某人"嗓子倒蛮好"的时候,你千万不要想当然地认为这是称赞他,其实这往往是在表示对他的唱法不以为然。相反,有些人唱曲声音并不响亮,高音也上不去,甚至有点像说话,老曲家的评价却很高,因为魏良辅有言在先:听"士夫唱"曲,如果"字到"而"腔不到",抑或"板眼正"而"腔不满",都无伤大雅,"要恕"而"不可求全"(《南词引正》)。至于乱用花腔、乱用装饰音,那就几近于"俗伶声口"了。

从演唱风格而言,清工讲求从容娴雅,戏工则要求热闹夸张。清工节奏缓慢稳定,表情起伏不必过大;戏工则常因剧情发展和配合表演之需而改变节奏。清工主静,以人声为主,少用甚至不用伴奏乐器。张岱描写虎丘中秋曲会上高手献技,只用"洞箫一缕,哀涩清绵,与肉相引",最后"一夫登场,高坐石上,不箫不拍,声出如丝,裂石穿云"(《虎邱中秋夜》),这才将清曲精神发挥到极致。相反戏工追求热烈火爆的剧场效果,不仅有阵容庞大的伴奏场面,而且常常以震耳欲聋的锣鼓点子渲染气氛,吸引观众。

与此相匹配,曲家度曲须正襟危坐,气定神闲,"稳重严肃,如

见大宾"（魏良辅《南词引正》），"不可做作，如咂舌、摇头、弹指、顿足之态"，也不宜加上说白或身段动作。否则便是"市井狂悖之徒，轻浮淫荡之声，闻者能乱人耳目"（朱权《太和正音谱》）。这种严肃认真近乎苛刻的清工态度自然与清曲家们较高的文化艺术修养有关，但更重要的一点恐怕是在强调正声雅乐及清曲家们的身份地位不同寻常。魏良辅一方面指出"惟昆山为正声"，一方面又指出"士夫唱不比惯家"（《南词引正》），他所提倡的是文人传统或"业余精神"，反对的是匠气或俗伶声口。朱权（1378—1448）《太和正音谱》在列举一时知音善歌者三十六人时，特地声明"娼夫不取"，最后还再三叮嘱："切记不可优伶以之。"态度鲜明地将清曲家与职业歌者区分开来。魏良辅的表述要含蓄一些，但在他看来，清曲的地位同样是至高不可侵犯的。在《南词引正》和《曲律》中都收录有"曲有两不辨"一条："不知音者不可与之辨，不好者不可与之辨。"不仅"知音"仍然是善歌的前提，而且又多出了一个必要条件——"好"，那就是对清曲精神和文人传统的理解追求。这也许比知音更关键，因为"不知音者"只要"好"之，犹可通过学习变成知音。这就使得曲家对于伶人具有了指点评说的权利和义务，而伶人也总是乐于向曲家请教。明代著名曲家王渭台说："技之不进，以曲之未精，曲精而百技随之。"（潘之恒《鸾啸小品》）故而旧时昆班学戏例应从"拍桌台"唱清曲起步，然后踏戏练习身段。甚至已经成名走红的昆曲演员也还需向清曲家学唱。一个典型的例子是清中叶著名曲家钮树玉（1760—1827）以正宗叶堂唱口教授集秀班名旦金德辉的故事。钮树玉号称叶堂门下"第一弟子"，不仅独得清曲之秘，而且精通剧曲身段，他和金德辉讨论剧艺时，当场表演"歌某声，当中腰支某尺寸，

手容当中某寸,足容当中某寸",将曲唱和手眼身法步的关系说得头头是道。金德辉一见骇服,决定放弃自己的演唱风格,"就求其术",并将其搬到场上演出中去:

> 脱吭而哀,座客茫然不省,始犹俗者省,雅者喜,稍稍引去。俄而德辉如醉,如寐,如倦,如倚,如眩瞀,声细而谣,如天空之晴丝,缠绵惨暗,一字作数十折,愈孤引不自已,忽放吭作云际老鹳叫声。曲遂破,而座客散而尽矣。(龚自珍《书金伶》)

结果是大病一场,尽烧其谱。钮树玉也非常后悔,叹息说:"技之上者不可习也,吾误子,子幸韬之而习其中。"这一段绘声绘色的文字将曲家与演员的关系,以及代表清工艺术最高境界的叶派精诣与风行当时的场上之曲二者之间的霄壤之别描写得淋漓尽致。而清工艺术一旦失去自己的群众,失去对戏工的指导意义,那么逐渐靠拢剧场并走向通俗化便成为不可逆转的发展趋势。

其实,清工对于戏工的指导规范作用历来是通过两条途径实现的。除了上文所说清曲家直接向演员教唱之外,影响更深远的恐怕是经由校点传奇剧本贯彻发扬清工精神。明代戏曲家陆采(1497—1537)少时作《王仙客无双传奇》,"曲既成,集吴门老教师精音律者,逐腔改定,然后妙选梨园子弟登场教演,期尽善而后出"(钱谦益《列朝诗集小传》)。其时陆采十九岁,尚在魏良辅成名之前。

清工艺术既要延续发展,扩大影响,就不得不稍稍放下架子,到广大戏曲爱好者中去寻求理解,寻求支持。在这方面,魏良辅等人就

不像兹前"吴中以南曲名者"祝允明等人那样满身贵族气，鄙薄"南戏盛行"为"无端""胡说"（《猥谈》）。正是从他们开始，吴中曲唱突破了顾坚、顾瑛、杨维祯、倪云林等人以来以清唱散曲为主的传统，改以散曲、剧曲并重，以为推行新腔倡导。魏良辅提倡将《伯喈》与《秋碧乐府》从头至尾熟玩，一字不可放过，两种范本，前者是高明所作《琵琶记》传奇，后者则是陈铎所作散曲。沈宠绥称魏良辅"所度之曲，则皆《折梅逢使》《昨夜春归》诸名笔，采之传奇，则'拜星月''花阴夜静'等词"，也是以散曲名篇同戏曲《幽闺记》《西厢记》中的佳作并提。而细绎之，魏良辅毕生用力最猛之处恐怕还在点定洋洋四十二出的南戏经典之作《琵琶记》。野史称魏良辅"镂心南曲，足迹不下楼十年"（余怀《寄畅园闻歌记》）。如确有其事，则无疑是在对这部被他推崇为"曲祖"，"词意高古，音韵精绝，诸词之纲领"的元人传奇痛下"从头至尾，字字句句"的钻研功夫，以"透彻唱理"，克成"国工"（魏良辅《曲律》，转引自侯百朋《〈琵琶记〉资料汇编》）。

稍后，昆山人梁辰鱼"起而效之"，他不仅"精研音理"（张大复《梅花草堂笔谈》），深"得魏良辅之传，转喉发音，声出金石"（《昆新两县续修合志》），成为昆山首屈一指的曲师，常"教人度曲，设大案，西向坐，序列左右，递传叠和"（焦循《剧说》卷二引《蜗亭杂订》），而且"考订元剧，自翻新调，作《江东白苎》《浣纱记》诸曲"。尤其是他按照新声昆山腔格律创作的《浣纱记》传奇流播影响海内外，帮助昆山腔取得对于海盐、弋阳诸腔的压倒性胜利而登上曲坛盟主的宝座。而《浣纱记》的巨大成功还使得魏良辅所奠定的新声昆山腔曲律成为指导传奇曲词创作的金科玉律。成名在魏良辅

之前、嘉靖年间就以所作《宝剑记》传奇傲视词坛并享有"词山曲海"之称的戏曲家李开先（1502—1568），当他自负地询问吴中后生王世贞（1526—1590）其作"何如《琵琶记》乎"时，得到的回答却是："公辞之美不必言，第令吴中教师十人唱过，随腔字改妥，乃可传耳。"（王世贞《曲藻》）后来热闹一时的所谓"沈汤之争"，起因也就是沈璟等人以为《牡丹亭》传奇不合昆山腔曲律，并大加修改，致使作者汤显祖恼羞成怒，反唇相讥。现今学者大多责怪沈璟生事，不懂得文学的情趣和藻采，也不尊重汤显祖的著作权。而考之戏曲文献，关于《牡丹亭》"词虽灵化，而调甚不工"，"才思虽佳，宫商未合"（黄图珌《看山阁集》），"声律未谐"，"未宜登歌"（沈宠绥《弦索辨讹·序言》），"板腔绝不分辨，衬字衬句，凑插乖舛"（范文若《梦花酣序》），"宫调颇杂，腔板颇乱，藉非后人曲为迁就，几几乎不可唱矣"（彭翊《无近名斋文稿》）之类的批评俯拾皆是，可以说是明清戏曲家的共识。有人直率地指出，《牡丹亭》传奇"但得吴中善按拍者调协一番，乃可入耳"（张琦《衡曲麈谈》）。可见沈璟的修改在很大程度上是顺应了曲界的呼声。其后清工大师钮少雅、叶堂也曾先后以昆山腔曲律格正校订《牡丹亭》曲谱。如"《冥誓》折所用诸曲，有仙吕宫者，有黄钟宫者，强联一处，杂出无序。《纳书楹》节去数曲，始合管弦"（吴梅《顾曲麈谈》）；又如《牡丹亭》中"往往有标点某宫某曲，而所作句法全非本调者，令人无从制谱"，"多一句，少一句，触目皆是，故叶怀庭改作'集曲'"（吴梅《曲学通论》），等等。这些修改有力推动了《牡丹亭》在歌台舞场的广泛流传，而《牡丹亭》的流传又进一步巩固了昆山腔曲律的权威性。

如果说汤显祖因《牡丹亭》传奇被沈璟篡改，"云便吴歌"（汤显祖《答凌濛初》）而大不以为然，那么差不多一百年以后的十七世纪末，洪昇作《长生殿》时便自觉地请教"姑苏徐灵昭氏"，"与之审音协律，无一字不慎也"，进而以"文采不逮临川，而恪守韵律，罔敢稍有逾越"（洪昇《长生殿·例言》）自许自诩了。几乎同时，与洪昇齐名称"南洪北孔"的孔尚任作《桃花扇》，也自忖"虽稍谙宫调，恐不谐于歌者之口"，幸"吴人王寿熙者""朝夕过从"，"每一曲成，必按节而歌，稍有拗字，即为改制"，从而确保了"通本无聱牙之病"（孔尚任《桃花扇·本末》）。"南洪北孔"不约而同地倚重吴中曲师以为曲律长城，昆曲清工在当时文人心目中的崇高地位可想而知。正如潘耒（1646—1708）所说："律吕之道，仅存于度曲。今吴歈盛行于天下，而为其谱者皆吴人。吴人之审音故甚精也。"（《南北音论》）徐灵昭名麟，曾被洪昇誉为"今之周郎"，著有《九宫新谱》；而王寿熙则是红兰主人岳端的座上客，留滞北京，故结识孔尚任。但是除了分别协助洪、孔二人谱写《长生殿》《桃花扇》曲词外，他们的其他事迹包括曲学活动、清工传承等均已湮灭无闻。

　　与儒生传经、工匠传艺、伶人传戏相仿，清工艺术也是师生相承、灯灯相续的。据张大复《梅花草堂笔谈》所述，魏良辅早期学生有"张小泉、季敬坡、戴梅川，包郎郎之属，争师事之惟肖"，而他又师事老曲家过云适，"每有得必往咨焉，过称善乃行，不即反覆数交勿厌"。这就形成了以魏良辅为核心的太仓曲派。不久，梁辰鱼"起而效之"，他和郑思笠、唐小虞、陈梅泉等人"精研音理"，"金石铿然"，"谱传藩邸戚畹、金紫熠爚之家，而取声必宗伯龙氏"。加上辉煌的词曲创作成就，使得以梁辰鱼为核心的昆山曲派几欲压倒太

仓曲派而独领风骚。这时，太仓曲派以主要成员张小泉的侄儿张新为代表重新崛起，他取"魏良辅校本，出青于蓝"，偕魏良辅后期学生赵瞻云、雷敷民等"踏月邮亭，往来唱和，号'南马头曲'"。其中赵瞻云精医术，与张野塘同为"太仓相公"王锡爵家门客，他去世后，有人哀叹"广陵散不可复闻"（王瑞国《赠曲师苏昆生序》）。而张新门下又有入室弟子顾仁茂、顾靖甫兄弟和再传弟子陈元瑜、谢含之等，都是"一时登坛之彦"。于是太仓曲派重又取得了同昆山曲派分庭抗礼的声势地位。

魏良辅的成名学生还有常熟人周似虞、无锡人潘荆南等，其中周似虞也是吴中名医，钱谦益《牧斋初学集》卷五有《虎丘秋月图题赠似虞周翁》诗，称"此翁少好游，游兴老不衰。年年中秋月，舣舟虎丘湄。排连五十秋，晴雨莫闲之"。同书卷三十七又有《似虞周翁八十序》，记某年虎丘中秋曲会，"翁一发声，林木飘沓，广场寂寂无一人。识者曰：'此必虞山周老。'"潘荆南则被余怀《寄畅园闻歌记》称为魏良辅门下"独精其技"者，他把昆曲清工传到了家乡，同当地"以箫管擅名"的陈梦萱、顾渭滨、吕起渭等人"游处必偕，以箫管合曲，一时竞相传习"，从而形成了一个影响很大的梁溪曲派。黄卬《锡金识小录》卷八称"世谓度曲之工始于玉峰，盛于梁溪。谚云：无锡莫开口。谓能歌者众也。"

至于郡城苏州的曲唱流派，则是别有渊源。现知最早提到魏良辅其人的文献李开先《词谑》中，是将"太仓魏上泉"与"昆山陶九官"及"苏人"周梦谷、滕（邓）全拙、朱南川等十四位歌唱家，演奏家相提并论的，就中尤以周梦谷因"能唱官板曲，远迩驰声，效之者洋洋盈耳"，在当时似乎名声更显赫，影响也更大。这应该是嘉

靖年间的情形,到了万历年间,潘之恒写道:

> 自魏良辅立昆之宗,而吴郡与之并起者为邓全拙,稍折衷于魏,而汰之润之,一禀于中和。故在郡为吴腔,太仓、上海俱丽于昆,而无锡另为一调。(《鸾啸小品》)

复引著名曲家王渭台语曰:"三支共派,不相雌黄,而郡人能融通为一。"并为评曰:"锡头昆尾吴为腹,缓急抑扬断复续。"就是说,梁溪曲派、昆山曲派(包括太仓、上海两个小流派)和"吴腔"各有特色,而"郡人"以"中和"为宗旨,能"节而合之",备有众长。

邓全拙传承极广,门下弟子仅见之于潘之恒记载的就有黄问琴、张怀萱、高敬亭、冯三峰、朱子坚、何近泉、顾小泉、王渭台等七八人,"皆能少变自立",递相"为雄"。其中黄问琴曾在西湖名士王汝谦家任清曲教师,是历次文人雅集的座上常客;而王渭台兼"能写曲于剧",似乎还是梁辰鱼一类人物。因而苏城"吴腔"早已蔚为巨派。

十六、十七世纪之交,吴中曲唱艺术承上启下的人物是长洲人钮少雅(1565—?)。他"弱冠时闻娄东有魏良辅"以新声昆山腔"雅称当代","特往谒之,何期良辅已故矣"。于是转投得魏良辅"衣拂之授"的张新门下,"下榻数旬","情投意惬"。临别时又得张新作书将其荐至他的"得意上首"苏州曲师吴芍溪门下,"幸亦无拒"。钮少雅乃以事张新之礼事之,吴芍溪也以张新之学教之。"彼此相得,先后三年"而"芍溪蓦逝矣"。"越岁余",钮少雅又结识了传"良辅之派"的苏州老曲家任小泉和张怀仙,"赖其晨夕研磨,继以岁月,但虽不能入魏君之室,而亦循循乎登魏君之堂"了(钮少雅《汇纂元

明·汤显祖《牡丹亭》清抄本　中国昆曲博物馆藏

谱南曲九宫正始·自序》)。钮少雅的师傅之一张怀仙(萱),是"吴腔"的传人之一,因而他得以合魏良辅、邓全拙两派之学而融贯之。钮少雅寿长九十,历明入清,孜孜从事于曲学研究及传承约七十年,曾与李玉等人同修《北词广正谱》,与徐迎庆同纂《汇纂元谱南曲九宫正始》,考证曲牌源流,使"宫无舛节,调有归案,一准金元之旧"。又因汤显祖《牡丹亭》牌名杂糅,手自订谱,句斠字积,十载成书,名《钮少雅格正还魂记》,流传曲苑,影响深远。经他指授的著名曲学家有张大复,字心期,号寒山子,吴县人,就是上文提到的《倒精忠》传奇的作者。他的曲学专著《寒山堂新定九宫十三调南曲谱》考订精确,与钮少雅《汇纂元谱南曲九宫正始》并称双璧。

明清之际的吴中曲苑真是群星熠灿,和钮少雅交相辉映的一时著

名曲家还有徐君见、王怡庵、沈宠绥、朱乐隆等人。其中徐君见也是苏州人,著有《南曲谱》,已佚。余怀《寄畅园闻歌记》称其"以度曲名闻四方",徐生蹶起吴门,搴魏帜,易汉帜",推崇极至。文中还这样描写他的曲唱:

> 徐生年六十余,而喉若雏莺静女。松间石上,按拍一歌,缥缈迟回,吐纳浏亮,飞鸟遏音,游鱼出听。文人骚客为之惝恍,为之神伤。妙哉,技至此乎?

传其艺者李生等六七人,后为无锡秦松龄家歌者。

王怡庵是昆山人,他不仅精于曲律,而且擅长串戏。他教人度曲,主张"谐声发调,虽复余韵悠扬,必归本字",又认为"闲字不须作腔",因为"闲字作腔,则宾主混而曲不清"(张大复《梅花草堂笔谈》)。而《牡丹亭》"叠下数十余闲字,着一二正字",无法按律度曲,所以他绝不谈及。王怡庵度曲兼顾场上表演,自成定格,为人所宗。如冯梦龙《墨憨斋复位双雄记》第二十二出【滚浪煞】眉批云:"煞从来每句截板。此系王怡庵唱定,便于戏场,姑存之。"

沈宠绥(?—约 1645)字君徵,吴江人。平生"醉心声歌","稽韵考谱,津津不置。遇声场胜会,必精神寂寞,领略入微。某音戾,某腔乖,某字吸呼协律,即此中名宿,靡不心愧首肯"。有客造访,"间出女童,清喉宛转,弦索相应,丝竹肉缭绕无端"(颜俊彦《度曲须知·序》)。所撰《度曲须知》《弦索辨讹》二著,历论声腔源流、南北字音及度曲口法,旨在总结魏良辅以来的曲唱经验,完善清工艺术的准则规范,在曲学史上影响巨大,本书上文已经多处引用。

朱乐隆是常熟人,精于审律,"南曲之九宫十三调,北曲之六宫十一调,按节遣响,不差累黍"。曾为袁于令《西楼记》传奇点定乐句,盛行都下,"借临其本者,至以数十金相遗"。一时名流竞相交往,"酒坛诗社间,曼声长歌,倾其座客"(乾隆《支溪小志》)。吴伟业曾作《听朱乐隆歌》七绝六首相赠,开头两首写道:

> 少小江湖载酒船,月明吹笛不知眠。
> 只今憔悴秋风里,白发花前又十年。
>
> 一春丝管唱吴趋,得似何戡此曲无?
> 自是风流推老辈,不须教染白髭须。

吴梅村此诗作于清顺治九年(1652),一代吴中名曲师已垂垂老矣。

十八世纪中,随着清朝国力走向鼎盛,梨园戏班也盛极一时,人们的兴趣爱好被更多地吸引到热闹非凡的昆曲舞台上去了,清工艺术日渐受到冷落。乾隆《昆山新阳合志》在记述魏良辅、梁辰鱼和昆山腔时写道:"今精其伎者多在郡城,邑中转无闻矣。"昆曲清工在其发源地昆山已绝迹不传。但是平心而论,除了郡城而外,苏州府所属其他各县还是有"精其伎"的著名曲家的。乾隆六年(1741)和硕庄亲王允禄奉旨编纂中国有史以来规模最大的戏曲音乐集成《九宫大成南北词宫谱》,受命主持其事并列名参编人员之首的就是著名常熟曲师周祥钰。而要说在曲学史上的地位影响,则还应推吴江人徐大椿。

徐大椿(1693—1772)字灵胎,晚号洄溪老人,以医术名闻天下,曾两度应召入京。兼工文辞,通晓音律。成书于乾隆九年(1744)

的曲学论著《乐府传声》，阐发魏良辅、沈宠绥曲论，详述五音四呼、调性板式、发声收韵、吞吐断连等昆唱理论，尤其强调唱曲"必先明曲中意义曲折"，"先设身处地，摹仿其人之性情气象，宛若其人之自述其语"，才能"不求似而自合"，才能"形容逼真，使听者心会神怡"。反之，若果只知"寻腔依调"，那就必然会"邪正不分，悲喜无别，即声音绝妙，而与曲词相背"，"虽极工亦不过乐工之末伎，而不足语以感人动神之微义也"（《乐府传声·曲情》）。这儿涉及了清工艺术的本质特征之一：以声传情，追求声情和曲情的内在一致。徐大椿之子徐爔（1732—1807）克承家学，不仅精通医学，而且擅长词曲，著有《写心杂剧》《蝶梦龛词曲》等行世。徐爔之妻李秋蓉则是著名的女曲家，妙解音律，连她身边的婢女都濡染曲学，能驳倒当地的曲师。据说《乐府传声》中有许多地方吸纳了她的见解。

徐氏是吴江的医学世家，同苏州的医家多有交往。徐大椿初到苏州城里行医，世居上津桥的名医叶天士看了他的医案后十分称赞，对人说，吴江徐秀才治病颇有心思。叶天士名桂（1667—1746），是康熙年间具有传奇色彩的医学泰斗，得到他的奖掖，如登龙门。徐大椿对叶天士的医术也非常钦佩，曾将叶氏遗著《临证指南医案》一书作评付梓。叶天士寿长八十，临终时告诫后人，除非天资敏悟，读书万卷，方可传承祖业，否则，慎勿轻言行医。因而子孙大多弃医习儒，长孙叶堂更"得吴江徐氏之传"（民国《吴县志》），成为自魏良辅以来影响最大的曲学大师。

叶堂字广明，一字广平，号怀庭，约生于雍正初年，卒于嘉庆初年，寿长七十多岁。他以毕生精力从事曲学活动，自幼"靡他嗜好，露晨月夕，侧耳摇唇，究心于此事者垂五十年"，因而"于四声离合、

清浊阴阳之芒杪，呼吸关通，自谓颇有所得"（《纳书楹曲谱自序》）。叶堂的度曲心得主要汇集在他的传世巨著《纳书楹曲谱》中。《纳书楹曲谱》包括刊于乾隆五十七年（1792）的正集四卷、续集四卷、外集二卷，刊于乾隆五十九年（1794）的补遗四卷，以及刊于乾隆五十七年（1792）的《玉茗堂四梦曲谱》八卷和初刊于乾隆四十九年（1784）、重刊于乾隆六十年（1795）的《西厢记全谱》二卷。除《玉茗堂四梦曲谱》和《西厢记全谱》等剧曲专集外，《纳书楹曲谱》正、续、外、补各集共收录元明清三代的杂剧、传奇和时剧三百四十六出，另收散曲十二套。两下相较，我们不难窥见清中叶昆曲清工艺术趋向的嬗变之迹，那就是进一步向剧场靠拢。一个最明显的例证是即使在清工大师叶堂亲自编选，专供清曲家所用的曲谱中，剧曲也占据了绝对优势，散曲则萎缩为几乎难以觉察的点缀，这和魏良辅时代相比已经发生了质的变化。就叶堂本意而言，他追求的是传统的雅乐精神，看重的是文学、韵律皆美的优秀作品。这些作品大致收录在正集中。但是光有这些作品显然是不够的，故而"徇世俗所通行"（《纳书楹曲谱自序》），续选"向来家弦户诵，脍炙人口者"（《纳书楹曲谱凡例》），推广为续集和外集。即使如此，仍有人批评他"于梨园家搬演，尚多遗置"，致使"世之爱新声者，心未餍也"（《纳书楹曲谱补遗序》）。于是他不得不重起炉灶，上自《琵琶记》，下迄时剧，辑成补遗四卷行世。

作为清工大师，叶堂自幼得徐大椿心传，"张口翕唇，皆有法度，四声阴阳，毫厘不差"（民国《吴县志》），他校谱的原则自然是"文之舛淆者订之，律之未谐者协之"（《纳书楹曲谱自序》）。难能可贵的是，他对于一时昆曲剧场"追新逐变，众嗜同趋"的流行风尚

十分理解。如外集、补遗中分别收录的时剧《思凡》《下山》《拾金》《芦林》等戏，都是昆班从花部吸收而来的。叶堂不因其俚俗而拒之门外，而是在承认其深受观众欢迎的现实社会价值的前提下，认真改造，精心点板，使它们在艺术风格上尽可能靠拢昆腔传统，从而最终成为名副其实的昆曲戏目。历史证明叶堂的做法是极具远见的，两百年以来，这些时剧早已成为昆曲的保留剧目而至今热演在昆曲舞台上。又如外集卷二所收《俗增红梨记·解妓》《俗增荆钗记·钗圆》《俗西游记·思春》和补遗卷一所收《浣纱记·俗增誓师》等戏，是原本传奇所无，梨园根据演出需要增编后插入本戏中，并搬上昆曲舞台的。叶堂并不像许多清曲家那样以维护昆曲纯洁性的正当理由而简单地否定它们，而是选择其中编演较为成功者点定雅化，刊刻推广，从而一方面承认其合理性，一方面又示梨园以范例，引导艺人改编传奇剧本的工作走向健康的方向和较高的水平。再如对于梨园本中不合昆腔曲律的地方，叶堂并不是简单生硬地依律格正，而是具体情况具体分析，凡流行已广者，虽有谬误，往往权宜从俗。如正集卷一《琵琶记·饥荒》【刘泼帽】第三支末句"一度思量一度肝肠碎"，梨园本扩眼用赠板，叶堂批曰："搬演家收场法，姑从之。"戏场常演的《铁冠图·夜乐》一出，由于梨园本与传奇本差别较大，无法校订编入，正集卷三将"兀的不"一套作为散曲选录，批曰："《铁冠图》借作《夜乐》内用。""此套不知来自何处，幽艳苍凉，得未曾有，惜传写错误甚多。今略为改正，不能完善也。"续集卷二《南西厢·佳期》批云："此套【十二红】犯调牌名，既与旧谱不合，而律以所犯之曲，刺谬处甚多。但爱歌此套者踵袭殆遍，今骤然订正，窃恐有郢客寡和之憾，姑仍旧贯。"又续集卷四《荆钗记·开眼》批云："此套

与原本曲文颠倒异同，系搬演家删改所致。按《荆钗记》词本平庸，似可无关去取。但【下山虎】格应十一句，今词曲照原本脱去二句，故属纰缪可笑。无如袭讹已久，恐订正反致骇俗，姑仍之。"翻检《纳书楹曲谱》，此类例子不胜枚举。同样对于"临川四梦"中，《邯郸记》《南柯记》和《牡丹亭》三种向有旧谱流行曲坛戏场，叶堂取旧谱"摭其失而订之"，自谓"殚聪倾听，较铢黍而辨芒杪，积有岁年，几乎似矣"。而《紫钗记》久不演唱，也无旧谱可据，叶堂在友人王文治怂恿下勉为作谱，谱成后由"陈刺史竹香"招名优演唱，"于是吴之人莫不知有《紫钗》矣"（《纳书楹玉茗堂四梦曲谱·自序》）。对于王实甫《西厢记》，由于明中叶以来南曲盛行，李日华《南西厢》风行戏场，王本原词除《惠明送书》《长亭送别》等有数几折外，已很少有人演唱。叶堂认为此剧可与临川四梦并称"赵璧隋珠，故取其备"，花费大量精力将全剧订谱刊刻，意在"以从来未歌之曲，付之管弦"（《纳书楹西厢记全谱自序》），真是煞费苦心。他还在乾隆六十年重刻《西厢记全谱》，这是唯一在他生前就重刻的一部曲谱，也是他生平可考的最后一项重要曲学活动。在重刊的《西厢记全谱》中，叶堂甚至打破了历来昆唱曲谱只用板和中眼，不点小眼的惯例，"于可用小眼处一一增入"，显现出面对现实，发展传统的巨大魄力。

叶堂以"准古今而通雅俗"（《纳书楹曲谱自序》）为宗旨，既讲求清工原则，又善于变通从俗。他从清初以来苏州剧场的流行曲目中遴选佳作，加以校订规范，又为沉阁案头、久违场上的优秀传奇、杂剧剧本订谱制谱，将其一并推上曲坛，从而极大丰富了清唱曲目。同时，经叶堂校订雅化的剧曲又反过来对剧场产生潜移默化的影响。

案王文治《纳书楹曲谱序》："怀庭始订谱时,有与俗伶不叶者,或群起而议之。至今日翕然宗仰,如出一口。"这样,所谓"叶谱"和"叶派唱口"成为清曲界和演艺界所共同尊奉的曲唱准则,而叶堂本人也在生前就确立一代曲学宗师的崇高地位。他在曲坛的实际影响力甚至超过了曲圣魏良辅。成书于乾隆六十年（1795）的《扬州画舫录》卷十一在谈论风靡扬城的曲唱活动时写道：

> 近时以叶广平唱口为最,著《纳书楹曲谱》,为世所宗。其余无足数也。

至于魏良辅当年倡导的新声昆山腔究竟是什么样子,却已无从知晓也无可问津了。

然而"技之上者不可习也"（龚自珍《书金伶》）,对于叶堂和"叶派唱口",终究是慕名者众,知音者寡。这一点,叶堂和他的朋友们早在预料之中。许宝善《纳书楹西厢记全谱序》有云："先生著述必俟于千百世以后之知音可耳。"王文治《纳书楹玉茗堂四梦曲谱序》则云："此书成,薄海之内定有赏音。若或不然,请俟诸五百年以后。"一个认为必须要等千百世,另一个则说起码要等五百年,不约而同地把希望寄托于遥远的将来,清曲家们赏音不可求的孤寂心情于此不难体味。

叶堂门下独得其秘而克承其业的"第一弟子"（龚自珍《书金伶》）是钮树玉,他也是嘉道间最著名的曲学家。钮字蓝田,号匪石,吴县东洞庭山人,以六书音韵之学闻。一时名士如王昶、钱大昕、孙星衍、陈鸿寿、金农、江藩、黄丕烈、段玉裁、龚自珍等无不

乐与之交游。著有《说文新附考》《段氏说文注订》等小学类著作，却没有曲学著述。在他的时代，清曲活动进一步衰落，甚至连明嘉靖以来延续二百余年的虎丘中秋曲会也难以为继了。这实际上是昆曲艺术走向衰落的迹象，只是被当时鼓乐喧阗的场上搬演所掩盖，人们不易觉察或不予理会而已。钮树玉的曲学活动也就具有了他那个时代的特色。他不仅工于度曲，"老伶工半字之差，亦能正之"（龚自珍《书金伶》），而且谙熟场上表演，一招一式，皆有法度。曾经指导集秀班著名旦角演员金德辉唱曲，已见上文。

道咸以降，继案头创作、清曲活动的不景气之后，昆曲舞台也终于从热闹一时的表面繁荣中衰败下来，许多场上名角如大雅班旦角殷溎深（1825—?）、全福班小生沈月泉（1865—1936）等先后失去了登台较艺的机会，转而成为各地清曲团体的笛师、拍先。这不仅成为近代以来清曲活动再度繁荣的重要原因，而且进一步沟通弥合了清工与戏工之间的隔阂。曲社常用的曲谱如《遏云阁曲谱》《六也曲谱》《昆曲大全》等，实际上都是艺人传抄的梨园演出本。清曲家们举行"同期"，不仅生旦净丑，角色齐全，而且例唱全出，不歌只曲。除了不化妆、无身段以外，其他唱念道白、锣鼓场面，均与登场无别。在曲师指导下，曲家往往从拍曲习唱入门，以登场彩串成名。杰出者如南徐（凌云）北溥（侗），以及号称昆曲世家的王、谢、甘、贝、俞诸族部分成员。五大昆曲世家中，谢、甘二族分别居住扬州和南京，王、贝、俞三族则居住苏州，百余年间，都是弦歌不辍，传承不绝。而其中影响最巨者必推王（季烈）、俞（宗海）二氏。

王季烈（1873—1952）字晋余，号君九，别号螾庐，苏州人。清光绪三十年（1904）进士，历官学部郎中。民国元年（1912）脱离仕

途，移家天津，从事实业，并竭力提倡昆曲活动。先后邀集津门同好创建景璟曲社、同咏曲社，又在北京成立正俗曲社、螾庐曲社，延请苏州曲师北上摩笛授戏。还编纂了《螾庐曲谈》《集成曲谱》（与刘富梁合作）《与众曲谱》，至今流布曲坛。并据脉望馆藏本校订了《孤本元明杂剧》。民国三十一年（1942）返苏州定居后，在十全街寓所中创办俭乐曲社。抗战胜利后，又与著名曲家贝晋眉联合发起并组成吴社曲社，集苏州曲家六十余人，定期开展曲叙及同期活动。直到1949年春才停止活动，其间还编订出版了《正俗曲谱》的前两册。王季烈唱曲工净色，擅唱《单刀会·训子》《单刀会·刀会》《虎囊弹·山门》等戏。声若洪钟，神完气足，讲究四声阴阳、吐字收腔，严格区分南北字音。偶亦登台串戏，曾在苏州全浙会馆与全福班名角沈锡卿同台串演《单刀会·刀会》。

王季烈的曲学理论主要见于所著《螾庐曲谈》中。原著见于民国十四年（1925）出版的《集成曲谱》金、声、玉、振各集卷首，民国十七年（1928）经修订后出版单行本。全书凡四卷，分述度曲、作曲、谱曲，以及传奇源流、词曲掌故等，主要是阐述发挥元明以来周德清、魏良辅、徐渭、沈璟、王骥德、沈宠绥、李渔诸家绪论。王季烈另有多部著作，其间杂有自己习曲度曲的经验之谈，发前人之所未发，颇具时代特征：

> 凡歌时，宜正坐，身宜直，坐位宜高，头宜稍仰，然后胸腹宽大，肺部容纳之气充足，歌声始能响亮，俗所谓用丹田气也。饱食后不宜唱，亦以胸膈充实，容纳空气之部分少，则发音费力也。初习唱曲者，不能背诵，往往伏案低头，看谱歌唱，则发音

决不能嘹亮,是宜多念少拍,少上笛。殆能背诵,始多上笛,以练口诀,则吹者唱者皆不枉费气力,而其进步亦速。反是而唱者自己毫无把握,徒傍笛趁腔,有习之终身而不得升堂入室者,不可不戒。

抑余尤有一见解:多唱不如多拍多念,多拍多念尤不如多听佳曲。佳曲虽不可多遇,然近来留声机通行,诚能觅得俞粟庐父子所唱诸片子以研究生曲,袁罗庵、项馨吾所唱诸片子以研究旦曲,必能入昆曲之正轨。此外,朱传茗、顾传玠二伶所唱片子亦皆不失矩矱,足供初学之效法。惟皮簧班伶工及高阳班所唱昆曲殊鲜佳者,学之趋入魔道,总以少听为宜。否则,虽有清泠之渊,不能洗净其耳也。

王季烈昆曲理论著作,民国版《螾庐曲谈》书影

曲家可以向成名的昆曲伶人放下架子，以他们的演唱作为初学之阶，但是绝不能向皮黄、高腔屈尊低头，这是当时清曲界为维持雅部颜面而固守的最后一道防线。

王季烈之子王守泰自幼习曲，工净，嗓音洪亮，有乃父风。著有《昆曲格律》一书，"主要从音韵学、方言学、汉语音乐学和音乐原理等方面，对传统曲律中的有关论点和所用方法进行讨论"（《昆曲格律·前言》）。又会同南北曲家朱尧文、陆兼之、钱大赉、贝祖武、徐沁君、谢也实、樊伯炎、郁念纯、谢真苇，贝涣智等，编纂了大型工具书《昆曲曲牌及套数范例集》。该书分南套、北套两部分，"试图以传统格律为指导，对现在尚有乐谱可考的较常用的曲牌及套数，进行一次再总结，找出昆曲的自然声律关系，希望对昆曲的联套、填词、谱曲工作，起'管而不死，活而不乱'的作用"（《昆曲曲牌及套数范例集·前言》）。

与王季烈父子之以曲学研究为主不同，俞宗海父子则是以昆唱实践见长的。俞宗海（1847—1930）字粟庐，号韬庵，松江人。光绪中叶任苏州葑门外水师营务处办事，举家迁吴，卜宅义巷。自此定居苏州四十余年，直到民国十九年（1930）四月病殁于城中乔司空巷新宅。寓苏期间，俞宗海长期受聘于补园主人张履谦家，为其鉴定书画，兼为其子荫玉、孙紫东授曲。他常去宫巷桂芳阁茶园品茶拍曲，有时还应邀参加曲会活动。又多次旅沪度曲，与穆藕初、徐凌云等先后发起组织昆剧保存社和粟社，并在穆藕初推荐资助下由百代公司为其灌制《三醉》《仙缘》《拆书》《惨睹》《定情》《赐盒》《哭像》《拾画》《亭会》《秋江》《辞朝》《书馆》《佳期》等唱片十三面行世。俞宗海少从怡怡集曲家韩华卿习曲，后又曾求教于名伶滕成芝、

王鹤鸣等,转益多师,潜心研究,遂以"叶派唱口"传人名重曲苑。工生,其唱"气纳于丹穴,声翔于云表。当其举首展喉,如太空晴丝,随微风而上下。及察其出字吐腔,则字必分开阖,腔必分阴阳,而又浑灏流转,运之以自然"(吴梅《俞宗海家传》)。吴梅以为钮树玉之后一人而已,昆曲界则公推"徐(凌云)家做,俞家唱"。

俞宗海门下学生很多,成名者有张紫东、徐镜清、贝晋眉、汪鼎丞、陆麟仲、殳九组、尤企陶、徐鞠生、顾则久、俞锡侯、俞振飞、宋选之、宋衡之、吴仲培等,其中"得意上首"群推"一龙二虎",即肖龙的顾则久与肖虎的俞锡侯、俞振飞。顾则久(1892—1940)字公可,怡园主人顾文彬曾孙,工冠生,嗓音宽厚,擅唱《琵琶记·辞朝》《荆钗记·见娘》和《长生殿·惊变》,最得粟庐神髓,曲界称"顾三出"。俞锡侯字洞宾,曾为宫巷大亨布店店主。工五旦,嗓音甜润,擅唱《牡丹亭·惊梦》《玉簪记·茶叙》《玉簪记·琴桃》《紫钗记·折柳》《紫钗记·阳关》《长生殿·赐盒》《长生殿·惊变》等出,唱腔缠绵宛转,极具水磨特色。兼擅擪笛。苏昆继、承、弘字辈生旦演员大多曾受其教益。俞振飞名远威,号箴非,俞宗海之子,生于苏州。自幼随父习曲,并向昆伶沈月泉、沈锡卿学戏。兼嗜皮黄,热心参与京剧票房活动和京昆会串。二十九岁俞宗海去世,遂正式下海,拜入京剧名小生程继先门墙,先后参加程砚秋、梅兰芳剧团。1957年后先后出任上海戏曲学校校长、上海昆剧团团长和上海京剧院院长,主持培养了一大批京、昆表演人才。俞振飞天赋佳嗓,冠生、巾生兼工并妙。加之扮相儒雅,在京、昆舞台上成功塑造了唐明皇(《长生殿》)、李太白(《惊鸿记》)、建文帝(《千忠戮》)、王十朋(《荆钗记》)、柳梦梅(《牡丹亭》)、潘必正(《玉簪记》)、许

宣（《雷峰塔》），（以上昆腔戏）；赵宠（《贩马记》）、海俊（《百花赠剑》），（以上吹腔戏）；王金龙（《玉堂春》）、周瑜（《群英会》）、王恢（《春闺梦》）、李靖（《红拂传》）、卢昆杰（《得意缘》）、刘章（《监酒令》）、莫稽（《金玉奴》），（以上京腔戏）等一系列艺术形象，成为杰出的戏曲表演艺术家。由俞宗海传授、俞振飞整理刊印的《粟庐曲谱》实与梨园台本无异，而俞振飞晚年选编《振飞曲谱》，在自序中强调曲唱要"紧密结合演出"，并"参酌自己长期演出实践"，对"早年接受父亲的传授"又"作了部分改革"，以扬弃"传统中的缺点"，消除清工艺术与"舞台形象"间的"距离"。这样，自魏良辅、叶堂以来的昆曲清工传承的主流遂告终结，所谓"俞家唱"蜕化为戏工的附庸，进而逐渐向京戏靠拢。

但是，昆曲清工作为数百年间文人不懈追求的美学理想精神，作为一门具有深厚根底的传统学问，非但没有消亡，而且转移到了代表人类文明最高层次的现代高等院校的教学体系中去，这是一种历史的必然。促使这一转移得以实现的关键人物是曲学大师吴梅。

吴梅字瞿安，号霜厓，出身苏州望族。工诗文，尤嗜词曲。二十岁前作传奇《风洞山》《血飞花》，并从曲师习曲。光绪三十一年（1905）秋，因诗人黄人之介出任东吴大学堂教习，年仅二十二岁。兹后历任苏州存古学堂检察官，南京第四师范、上海民立中学教师，同时从事戏曲创作和曲学研究，先后发表杂剧《落茵记》、《白团扇》和《无价宝》，传奇《绿窗怨记》、《双碑泪》和《东海记》，校刻《奢摩他室曲丛》第一、二集，并出版曲学专著《奢摩他室曲话》《顾曲麈谈》等，在学术界声名鹊起。民国六年（1917）秋，应校长蔡元培之聘，出任北京大学教授，首度将曲学带进大学殿堂，从而为

戏曲争得了在中国现代高等教育中的一席之地。从此二十年间，吴梅历主东南大学、中山大学、光华大学、中央大学、金陵大学等南北高校讲席，所到之处，坚持"欲明曲理，须先唱曲"（《顾曲麈谈·原曲》）的原则，在课堂上擪笛拍曲，以能谱善唱为要求，为学生打下扎实的曲学根基，当代著名学者卢前、任中敏、钱南扬、俞平伯、赵景深、唐圭璋、王季思、浦江清等人都出自吴梅门下。而吴梅的主要曲学著述如《词余讲义》《古今名剧选》《曲选》《中国戏曲概论》《元剧研究 ABC》《南北词简谱》《霜厓曲话》《〈长生殿〉传奇斠律》等，大多是他为授课所编写的讲义。

"曲为词余"，作曲唱曲，历来是壮夫不为的小道末技。把戏曲作为一门学问，引进西方的科学方法对其进行系统的研究，则肇始于近代国学大师王国维。他写作于光绪三十四年（1908）至民国元年（1912）间的《戏曲考源》《唐宋大曲考》《宋元戏曲考》等曲学著作，被公认为现代中国戏曲学的奠基石。王国维曾经自负地宣称："凡诸材料，皆余所搜集；其所说明，亦大抵余之所创获也。世之为此学者自余始。……非吾辈才力过于古人，实以古人未尝为此学故也。"（《宋元戏曲考序》）应该承认，这是符合学术史发展实际的。王国维的戏曲学论著确实具有筚路蓝缕、以启山林的伟大意义，然而也不可避免地带着他和他那个时代的局限性。首先是作为朴学家，王国维不可能完全摆脱乾嘉以来复古思潮的影响，尤其传统的文学退化论成为他立论的依据。《宋元戏曲考序》开宗明义第一句话就说：

> 凡一代有一代之文学：楚之骚，汉之赋，六代之骈语，唐之诗，宋之词，元之曲，皆所谓一代之文学，而后世莫能继焉者也。

这样，一部中国文学发展史就被简单地表述为每况愈下的文体变迁史。从此出发研究戏曲，很容易得出崇宋元而诋明清的偏颇结论："北剧南戏，皆至元而大成；其发达，亦至元代而止。"（《宋元戏曲考余论》）轻描淡写地将二千七百多种明清传奇杂剧在文学史上的地位一笔勾销，这是缺乏历史眼光和学术说服力的，令人怀疑这位厚古薄今的国学大师在高论出口之前是否曾经平心静气地翻读一遍汤显祖、李玉、洪昇、孔尚任等人的传世剧作。此外，王国维虽慨叹戏曲"为时既近，托体稍卑"，因而"后世儒硕，皆鄙弃不复道；而为此学者，大率不学之徒"（《宋元戏曲考序》），自身却又跳不出"儒硕"的思维和行为准则，缺乏对于戏曲活动的实际参与，因而无法把握戏曲作为集文学、音乐和舞台表演于一体的综合艺术的本质特征，只能对它进行一般的文学层面上的鉴赏研究，闭着眼睛说些"元曲为活文学，明清之曲死文学也"之类的外行话，使得了解中国戏曲现状的外国学者诧异莫名，大不以为然，心想："现今歌场中，元曲既灭，明清之曲尚行，则元曲为死剧，而明清为活剧也。"（青木正儿《中国近世戏曲史自序》）这对于当今那些远离歌台舞场的"学院派"戏曲研究者无疑是一个有益的提醒。

与王国维相比，吴梅生长吴中，于是减损了几许学究气，平添了一身才子气。他少年时代便"喜读曲"，并"从里老之善此技者详细问业"。稍长，作剧制谱，擪笛度曲，甚至与伶人、曲家同台串戏，从而使他的戏曲研究成为贴近社会现实的活的学问。尤其是将昆曲教学带进大学课堂，成为中国教育史上"前无古人，后鲜来者"（郑振铎《记吴瞿安先生》）的创举。吴门高足、戏曲学者任中敏曾撰文回忆早年在北京大学选修词曲课的情景：

> 当时同学选修词曲者,对词与曲,或兼收并作,或分治求专。课外复游于艺,验于器,以极其致。乃首先习唱昆曲,校内敦聘吴中老艺师赵逸叟先生任其事。一时同学乐受熏陶者,相率而拍曲唱曲,擪笛击节,初不以事同优伶为忤。风气之开,自此始矣。不久,京内戏剧之演员如梅兰芳、韩世昌诸君皆叩最高学府之门,向赵老鞠躬请益。瞿庵夫子则从旁一一指陈肯綮。(《回忆瞿安夫子》)

吴梅以昆曲清工为根底的戏曲之学,当初并不像王国维之学那样得到众口一词的褒奖信从,有人以为不登大雅,有人甚至"骇而惊走"。但是吴梅却以他继承自同乡前辈唐伯虎、金圣叹等人的狂傲之气"独行其是,置流俗毁誉于不顾"(《顾曲麈谈·原曲》)。当然学术界自有公论,我们选录著名学者钱基博(1887—1957)所著《现代中国文学史》中论述曲学的一段话作为本节的结尾。《现代中国文学史》初版于民国二十二年(1933),这是一个颇具"执中"意味的年份,王国维已在六年前自沉于北京昆明湖,吴梅则将在六年后病逝于昆明西北的大姚县:

> 特是曲学之兴,国维治之三年,未若吴梅之劬以毕生;国维限于元曲,未若吴梅之集其大成;国维详其历史,未若吴梅之发其条例;国维赏其文学,未若吴梅之析其声律。而论曲学者,并世要推吴梅为大师云。

三、重温姑苏繁华图

如果把昆曲看作一部唱了六百多年的传奇，那么演唱的主要舞台无疑是江南名城姑苏。作为昆曲艺术的发祥地和大本营，苏州地区历来是这株传统文化"王者之香"的肥田沃土。从玉山草堂雅集到虎丘中秋曲会，从魏良辅改革昆山腔到沈璟规范声腔格律，从梁辰鱼谱《浣纱记》到李玉作《清忠谱》，从叶堂声口到粟庐唱法，从集秀班金德辉到大雅班周凤林，从昆剧传习所到苏州大学昆曲班，闹哄哄你方唱罢我登场，而唱主角的总不外是苏州人。当然，昆曲艺术也给予苏州以涌泉之报，"四方歌曲，必宗吴门"，以致衣尚吴妆，话必苏白，"苏州人以为雅者，则四方随而雅之；俗者，则随而俗之"，"海内僻远皆效尤之"（王士性《广志绎》）。这极大提高了苏州的文化辐射力和名城地位，进而有力推动了苏州的经济繁荣和城市化进程。

昆曲舞场鼎盛的乾隆年间，苏州一度有昆曲戏班四十七个（参苏州老郎庙《翼宿神祠碑记》），"戏馆数十处，每日演戏，养活小民不下数万人"（钱泳《履园丛话》）。乾隆帝弘历每隔数年便要南巡，每次南巡总要驻跸苏州，过足戏瘾后方起驾别往，这在一定程度上助推了苏州戏场的愈发繁荣。乾隆二十四年（1759），当乾隆帝第二次

南巡（1757）和第三次南巡（1761）之间，苏州画家徐扬作《盛世滋生图》长卷，展现乾隆盛世苏州城乡的繁华景象，故又名《姑苏繁华图》。画卷自灵岩山起，由木渎镇东行，过横山，渡石湖，历上方山，介狮山、何山之间，入姑苏郡城，经盘、胥、阊三门，穿山塘街，至虎丘止，重点描绘了一村（山前）、一镇（木渎）、一城（郡城）、一街（山塘）景况，计有士农工商各色人物一万二千多个，舟楫排筏近四百条，桥梁五十多座，街道上可以辨认的店铺市招二百三十多家。画笔所至，二百四十多年前昆曲全盛期的姑苏风物民俗尽收眼底。正是烟花三月天，春风又绿江南岸，有兴诸君不妨随我沿着当年画家经行之迹，作一次寻古访幽的昆曲之旅。

迎面一带青山，怪石嶙峋，风景奇秀。这不是姑苏城西南的灵岩山吗？山上有馆娃宫遗址，相传是两千五百年前吴王夫差贮养西施的地方，徐扬选择此地起笔构画《姑苏繁华图》，正与梁辰鱼以吴越春秋故事撰写第一个昆腔传奇《浣纱记》有异曲同工之妙：这是吴地人文的发端之章啊。沿着专为皇帝南巡至此而铺设的蜿蜒的上山御道边行边看，你会发觉你和古人竟然靠得那么近，几乎能触摸到他们的感情生活：石室，据《吴越春秋》所载，这原是当年吴王夫差拘禁勾践之处，后来夫差与西施游山在此憩息，便称之为西施洞；石城，《吴地记》谓为"吴王离宫，越王献西施于此城"；划船坞，传为夫差为西施掘地蓄水，划船游戏之处；由姑岭，是夫差与西施自馆娃宫去姑苏台的必经之路；采香泾，又名一箭泾，是夫差命人开凿以便宫女经此泛舟去香山采集香草的。山上花园内，则有浣花池、玩月池、吴王井、梳妆台等，再往上经响屧廊遗址而至山巅，巨石上"琴台"二字赫然在目，传说是西施操琴处。登临眺望，三万六千顷浩瀚太湖上浮

动着点点风帆,耳边不觉隐隐响起《浣纱记·归湖》中生唱【北新水令】一曲:

> 问扁舟何处恰才归?叹漂流常在万重波里。当日个浪翻千丈急,今日个风息一帆迟。烟景迷离,望不断太湖水。

灵岩山自东晋陆玩舍宅为寺,一千六百多年来一直是佛门净土,吴宫池苑与宝刹浮屠相映成趣。1985年春笔者曾率学生来游,藏经楼学僧殷勤索题,为书一绝云:

> 浣纱曲唱满春山,箭泾潮生待客还。
> 吴霸越兴初未已,翼然一塔出禅关。

吴王阖闾元年(前514),"举伍子胥为行人","使相土尝水,象天法地,造筑大城"(赵晔《吴越春秋》),这就是苏州古城的来历。古城选址于太湖东面群山尽头,因而自城西以迄湖滨是群峦起伏,而出城东直到大海则是一望水乡平原。《姑苏繁华图》的右端以灵岩山为中心,气韵生动地描绘了吴中群山的风采。灵岩山北邻天平山,这是范仲淹祠堂和范氏祖坟所在,明万历间范允临于此筑天平山庄,范氏家班以擅演《祝发记》著名一时,为苏州上三班之一;西畔是穹隆山,有朱买臣读书台和藏书庙,以及朱买臣前妻崔氏投水自尽后村人打捞其尸体之处捞桥,那是昆腔传奇《烂柯山》的本事所在,剧中《痴梦》《泼水》等出至今热演舞场;南望胥山,正当采香泾入湖之口,有胥王庙,祀伍子胥,故名胥口,也是传奇中勾践灭吴之后范蠡

偕西施乘扁舟入五湖,泛海往齐国去之处。与胥山隔湖对峙的是东西洞庭山,这是所称太湖七十二峰中为首的两峰,东洞庭山有柳毅井,李渔曾据柳毅传书故事作《蜃中楼》传奇;西洞庭山则有销夏湾、缥缈峰诸胜,是沈自晋所作《望湖亭》传奇的背景地,剧中【锦衣香】一曲写湖山胜景极为传神:

> 销夏湾,风生骤;缥缈峰,云飞陡。扶筇直上危巅,悬崖绝窦,仰天狂叫漫凝眸。环湖似玦,绕砌三周。想苏台一带,望烟霞依稀回首。何处遥山秀?(是)吴兴南岫。(更)毗陵路渺,层峦辐辏。

销夏湾是吴王夫差与西施避暑之地,就像采香泾、馆娃宫一样,太湖流域的山山水水无一不与吴越春秋历史传说有关。我们追随着徐扬的笔触走出湖东群山,来到灵岩山南麓的一个古镇。相传吴王夫差得越贡神木,将筑姑苏台,积材于此三年,连沟塞渎,因名"木渎"。梁辰鱼翻此事以为《浣纱记》第三十一出《神木》。图中店铺林立,航船相接,人流如织,好一派热闹景象。一艘彩船正缓缓驶过,那是衣锦荣归的新科状元;拱桥边人家厅堂里,有两个人正相对而坐,操三弦弹唱。稍左的木渎东街上,法云庵里香烟缭绕,遂初园大厅里喜气洋洋,高朋满座,正逢宴集。厅北屏门前居中放着三张方桌,每桌一人,这是正席主宾。东西两面分设副席,各摆两张长桌,每桌二人。中铺红底粉花的氍毹,氍毹上靠门的一边并排摆着两张椅子,那是道具而兼太上板。一场好戏正在开演:穿青衣的旦角挑着两桶水过场,穿黑衣的丑角坐在下场角地上哭。这应该是《白兔记·麻地》一

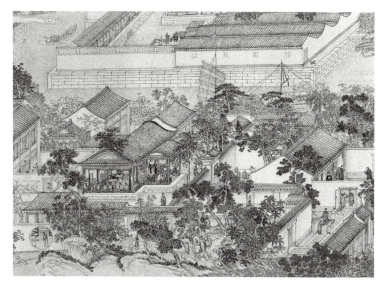

清·徐扬《姑苏繁华图》之木渎遂初园

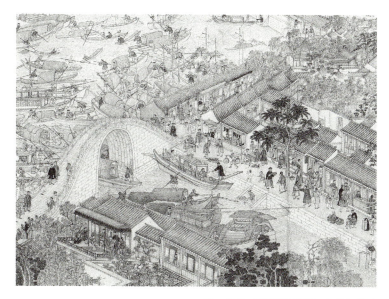

清·徐扬《姑苏繁华图》之吴门桥畔

出中李三娘责打牧童、要回水桶的场景。只见座客交头接耳，窃窃私语：刘智远即将登场，李三娘苦尽甘来，就要大团圆了。

离开木渎古镇，画家引导我们匆匆掠过高耸着"明解元唐寅之墓"碑的古镇横塘，来到上方山下石湖之畔。越来溪、越城桥和吴城等老地名见证着这儿曾是当年吴越两军对垒的古战场。同样，在硝烟散去之后，上方山也成为僧占之地。寺名治平，山顶上七层楞枷宝塔记录着这段历史。山下行春桥畔则是范成大石湖别墅遗址。旧时八月十八行春桥看串月，九月初九上方山治平寺登高，苏州人倾城而往，鼓乐喧阗，演戏妆神，都是吴地重要民俗。康熙十年（1671），时住拙政园的吴三桂之婿王永宁曾率家班在此"连十巨轲为歌台，围以锦绣"，登台演戏，为"吴中胜事"（刘献廷《广阳杂记》）。可惜徐扬此画作于春天，自然无此热闹。然而再往前走，狮子山脚下却戏台高扎，正演春台戏。戏台扎得很气派，飞檐翘角，围以朱栏。台下满是从四乡八镇聚集拢来的观众，里三层外三层，足有好几百人，一直站到了河边上，河里还有人乘船赶来看戏。戏台东侧另有一座看台，那是专为妇女设置的。观众这么多，于是把小商贩也吸引来了，他们把骆驼担歇在场边，边看戏边做生意。台上正在演唱的是《打花鼓》，这本是明人传奇《红梅记》中的一出，演一对凤阳夫妇流浪卖艺，遭富家公子戏弄的故事。经艺人不断改编丰富，在徐扬作《姑苏繁华图》的乾隆时期已成为深受平民百姓喜爱的著名时剧。在当时盛行的乡村春台戏中演唱此剧，应是实录。如今，狮子山下只见高楼林立，已无搭台之地了。

狮子山东北是枫桥古镇，唐人张继一首《枫桥夜泊》诗将寒山寺的寻常钟声传送到千年以后，万里之外。明清之间戏曲家张大复曾寓

居于此，自号寒山子，将自己以毕生精力编纂的曲学专著命名为《寒山堂新定九宫十三调南曲谱》。他所作的传奇《醉菩提》把道济和尚写得如此出神入化，或许是长期居住庙中，谙熟僧人生活的缘故吧？他的另一部传奇《如是观》，为岳飞翻案，大快人心，与寺中今存岳飞手书"三声马蹀阏氏血，五伐旗枭克汗头"和"还我河山"碑铭不会毫无关系吧？令人不解的是《姑苏繁华图》竟然没有画到入城必经的寒山寺和江、枫二桥。然而考之方志，这也大致符合历史现实。康熙五十年（1711）冬，寒山寺遭大火，大殿焚毁；在此前后，寺内僧众遇毒，死亡殆尽。天灾人祸，元气大伤。因而当清朝全盛之年，这座千年古刹正值衰败式微之时。冷落柴门，老僧补衲，虽也堪堪入画，却显然有悖于渲染姑苏繁华的题旨格调，这应该就是徐扬当初绕道而走的原因。不过现今的寒山寺，经性空、秋爽两代方丈数十年苦心经营，早已是大殿辉煌，佛像庄严，远非徐扬甚或张大复时所能比拟。1996年，毁于宋元之际战火中的寒山寺普明宝塔重建开光，笔者为赋一绝赠性空上人云：

千秋一曲唱枫桥，愁听霜钟起永宵。
游子重过幸无恙，浮图依约认前朝。

前面就到苏州城了。又是一座宝塔，这是位于苏城西南角盘门内的瑞光塔，透过城垣还可以遥见苏州府学的大成殿、明伦堂和棂星门。再往前便是胥门，传说伍子胥曾悬首于此，以观越军入吴。当越军兵临姑苏城下时，"望吴南城，见伍子胥头巨若车轮，目若耀电，须发四张，射于十里"，"即日夜半，暴风疾雨，雷奔电激，飞石扬

砂，疾于弓弩"。越帅不得不在胥门下隆重设祭，请求放行。伍子胥不敢违拗天命，于是托梦让越军绕道走城东。《浣纱记》就此轰轰烈烈地演为《死节》《显圣》两出。图上城河边大路上的拱桥是怀胥桥，桥堍人家的楼台上正在演戏。厅堂内一位老人面北端坐，右首一年轻人陪坐。露台上西边两人侍立，东边坐着两名乐师，一人吹笛子，一人弹琵琶。中间铺设氍毹，一名穿素色衣裙的旦角正怀抱婴儿，边唱边演。这是《西游记·撇子》，还是《双珠记·卖子》，或是别的什么戏，由于场上人物太少，一时难以确指。真该问问看戏人，只是那一老一少正看得目不转睛，尤其是那位老人已被剧情吸引得前倾着身子，快从座位上站起来了。我们还是暂且不要扰乱他们的雅兴，悄悄地跟着徐扬往前走吧。

胥门城内有一片洼地，地名百花洲，那是当年吴王去姑苏台的必经之路。《浣纱记·打围》出中那支脍炙人口的【普天乐】开头唱道："锦帆开，牙樯动；百花洲，清波涌。兰舟渡，兰舟渡，万紫千红；闹花枝，浪蝶狂蜂。"明清之间，这是每年虎丘中秋曲会的必唱之曲。如今，锦帆泾早已湮塞为苏州城里的一条街巷，百花洲则在前些年的低洼地改造中被建成一片沿护城河的窄长绿地，尚难能可贵地保留着古胥门和一段四百米长的城墙。只是清波涌动、兰舟竞渡的景观已不复存在了。

胥门内道前街是旧时官府衙门萃集之地。画中街东首桥北的重檐殿堂是府台衙门，旧时每年立春日，苏州知府在此会同吴、长洲、元和三知县打春演戏，以祈年丰。府台衙门西边几乎紧挨着掌管全省刑狱和官吏考核的臬台衙门，衙门有官员把守，衙内披红挂彩，学台大人正在此主持院试，来自各府各县的应考童生已进入两庑考场。臬台

衙门北边是掌管全省民政财务的藩台衙门,门前高悬"江苏总藩"黄旗,辕门内外仪仗及僚从人员甚众,似有要员将要出巡。仪门檐柱有"帝德如天,臣心似水"抱对,内为存放银两财帛的藩府重地。藩台衙门东北隐约可见吴县衙门的一对旗杆。这一带一直是政府机构聚集之地,20世纪90年代建起了体量很大的苏州市会议中心,一年一度的苏州市人民代表大会也在此举办。会议中心东面的西美巷里有纪念明代苏州知府况钟的专祠——况公祠,享堂、戏台俱存,乃是清同治十一年(1872)吴县知县高心夔所重建。时在清初人朱㿥创作《双熊梦》传奇之后约两百年,足可说明这位死在苏州知府任上的清廉知府在民间的深远影响。旧时况公祠香火极盛,致祭时例必张灯演剧。如若况大人在天有灵,当他看到自己在《访鼠测字》中假扮算命先生粉墨登场时,料想也应忍俊不禁,浮一大白。

图中稍南旗斗高建之处是南宫坊,为总揽全省军政大权的巡抚衙门。衙中第四进清德堂是巡抚大人宴客演剧之所。据《林文忠公日记》,道光十五年(1835)十月间,时任江苏巡抚的林则徐曾邀集僚友松筼溪、杜芝楣、裕鲁珊、周介堂等一起在此观看大章班演出。晚清时代,原在教场演武厅旁旗纛庙举行的祭旗纛仪式移至巡抚衙门,据老辈昆曲艺人回忆,祭旗纛例在每年春秋两季。辕门里摆设香案,由内外两个中军官主祭,四个守备和其他武弁陪祭,都是佩戴刀剑,全副戎装。祭毕,由事先邀请的昆班演戏四出,封赏五元。然而如今只有抚署大门还具有文物的身份并基本保持原貌,内里则由苏州卫生职业技术学院改建使用。

与府台衙门情况极其类似的还有苏州织造衙门,由于它坐落于城东葑门之内,没能进入徐扬《姑苏繁华图》的视野,但却被列入了清

帝历次南巡的行程。康熙二十三年（1684），清圣祖玄烨首次南巡便曾驻跸于此，连夜演戏，次日上午又接着演。康熙二十八年（1689）二月第二次南巡，又在此观看寒香、妙观诸名部演出，并选陈明智等人供奉内廷。历任织造使曹寅、李煦、海保等曾先后蓄养戏班，都是昆曲的痴迷者和倡导者。试看雕刻在仪门上的织造府平面图，你一定会惊讶于以下这一事实：从前这里居然有那么多唱戏的地方：平座戏台、楼阁戏台、观戏厅、内戏房、外戏房、小戏房……不知当时的人们除了演戏看戏还干些什么。不过现在大小戏台戏房均已荡然无存，唱戏声也变成了琅琅读书声，原址早已改建为一所很有名的中学，只有庄重的头门、仪门尚略存织造署旧观。而曾作为皇帝行宫的西花园遗址中，乾隆四十四年（1779）特地从留园移来的江南名石瑞云峰也依旧静静地耸立在半亩方塘之中，镇日相对着一幢也已很陈旧的西式小洋楼，小洋楼因纪念于清光绪三十一年（1905）捐资创办此校并亲任首任校长的王谢长达（1848—1934）女士而命名为长达楼。这同昆曲却也并非毫无关系：王谢长达的长子就是近代三大曲家之一王季烈。

迤逦行来，街市越来越繁华，人流也越来越拥挤。蓦见城楼巍峨，原来已到阊门了。《红楼梦》开卷第一回写道："当日地陷东南，这东南一隅有处曰姑苏，有城曰阊门者，最是红尘中一二等富贵风流之地。"与盘门、胥门相比，这一带果然别有一番气象。《姑苏繁华图》的作者徐扬本人即家住阊门内专诸巷，因而画到此段自是尤为熟悉、尤为亲切。

南面一条大桥，居中一座石拱桥，那是黄鹂坊桥，桥西为黄鹂坊弄，桥东为申衙前，现则统称景德路。街中牌楼标志着明正德间名相王鏊的祠堂所在，明万历间首辅申时行府第亦在此。今存西宅大厅春

晖堂，据考即建于明万历十九年（1591）申时行被黜归吴之初的赐闲堂，面阔五间二十五米，进深十三米，有"百桌厅"之称。昔日主人常在此宴客演剧，申府家班居苏城上三班之首，以擅演《鲛绡记》驰誉遐迩，有"申鲛绡"之称。班中的周铁墩、醉张三等都是一时名角，而据焦循《剧说》，大戏曲家李玉也曾是申府家人，这是一个经常引发戏曲学者议论的有趣话题。春晖堂现归苏州中医院管理，医院将大厅整修后开办了中医药博物馆。这使我想起另一个有趣的话题：明清两代的重要曲家中，太仓魏良辅业医，其门人太仓赵瞻云、常熟周似虞业医，吴江徐大椿业医，长洲叶堂则出身于名医世家，加上古今曲家大多长寿的事实，那么医学和曲学、习曲和养身，二者之间是不是有某种至今不为人知的内在联系呢？

志载申时行后裔曾在宅东筑蘧园，清乾隆时刑部尚书蒋楫居之，掘地得泉曰飞雪，又聘戈裕良叠石为山，占地仅半亩，而深山幽谷，飞梁曲径，鬼斧神工，宛若天开，群推为江南独步，吴中第一。图中怪石嶙峋，老树纵横，亭榭参差，宛然名园景致。此园在清中叶先后经太仓状元毕沅、杭州宰相孙士毅等人居住，道光二十九年（1849）归汪氏，改名颐园，又称环秀山庄，汪氏常在园中雅集觞咏。民国初年的环秀山庄主人汪鼎丞（1861？—1935）是著名曲家，工冠生，曾从俞粟庐学。他是谐集、道和两曲社的创始人，又曾参与创建昆剧传习所，为十二董事之一。民国七年（1918）春，汪鼎丞邀集同仁饮宴度曲于环秀山庄补秋舫，座客吴江名士金天翮作文记其胜，文中写道：

戊午春，毕节路春坡、贵阳许肇南来苏城，鼎丞复招之饮，

> 度曲于补秋舫。舫位在山之北陬。余据盘石听之,笛声摇曳出翠微间,而涧瀑自墙外来,应节相和。时玉梅二株怒放,辛夷亦垂垂坼。罄无算爵,宾主尽欢。

金天翮此记由章钰书录、周梅谷刻石成碑,嵌于园内壁间,读之令人心驰神往。环秀山庄已于1997年12月作为苏州古典园林的典型例证之一进入《世界遗产名录》,现为苏州刺绣研究所的一部分。每年秋天,我总要带学生来此参观,向他们介绍苏州传统文化的两大瑰宝:最美的工艺苏绣以及最美的湖石假山。稍感遗憾的是如今园中已听不到最美的音乐昆曲了。其实以前这儿不仅有曲家清唱,而且有戏班演出。光绪六年至七年间,当红小生周凤林曾破例兼搭全福、聚福两班,他每天先随全福班在老郎庙演完《前三笑》后,立即乘轿赶场到环秀山庄随聚福班接演《后三笑》,观众亦跟着他从一个戏场涌向另一个戏场。至于聚福班当年曾在环秀山庄的哪一处地点搭台演戏,聚福班以外还有没有别的昆班曾经来此演出,这些问题现今已经难以索解。然而昆曲与园林的联姻并不肇始或局限于此时此地,案《林文忠公日记》,道光十五年(1835)十月初十日,适逢恭慈皇太后钮祜禄氏六旬万寿,时任江苏巡抚的林则徐率"在省各文武""诣万寿宫","行三跪九叩礼","礼毕赴沧浪亭观剧,与榷使、两司、一府、三县分坐五席,为竟日之聚,二鼓散回"。其实,苏州各大名园中,拙政园的看楼戏亭、留园的东山丝竹戏厅、惠荫园的享堂戏台、天平山庄的逍遥亭、怡园的藕香榭等,都曾是搬演昆曲的歌舞场,其中有的至今遗迹可寻。20世纪90年代中,我们还曾在曲园春在堂内铺上红氍毹,张灯夜演昆曲折子戏,招待远道来访的台湾曲友。而网师园殿春

榭内的昆曲演出更作为夜间游园的一个重要节目，吸引一批批中外游客驻足观赏。至于拍曲清唱之所，随意列举一下就有拙政园卅六鸳鸯馆、怡园坡仙琴馆、网师园濯缨水阁及鹤园的扇厅和四面厅等，其中鹤园至今仍是曲社活动的场所。每逢周四下午，曲家云集，笛声缭绕，足为古城生色。离鹤园只一巷之隔的听枫园，系苏州国画院所在。已故老画师张辛稼晚年酷爱昆曲，时常邀集曲友在园中听枫山馆小聚。张辛稼每与著名曲家姚明梅合唱《浣纱记·寄子》【胜如花】：

 清秋路，黄叶飞，为甚登山涉水？只因他义属君臣，反教人分开父子。又未知何日欢会？料团圆今生已稀。要重逢它生怎期？浪打东西似浮萍无蒂。禁不住数行珠泪，羡双双旅雁南归。

歌声苍凉悲慨，声情并茂，随笛声飘落园墙之外，水巷深处。

 城北平门内旧有一座园林，传为汉代张长史隐居植桑之地，名叫五亩园。北宋时归梅氏，曾以"园林第宅卓冠一时"（顾震涛《吴门表隐》）。后屡有兴废，清咸丰十年（1860）毁于兵燹。荒芜日久，如今已罕有知晓者。然而在昆曲界它却是鼎鼎有名。我曾见过昆曲老艺人倪传钺所绘《昆剧传习所旧址图》，怪石崚嶒，古木槎丫，远山映带，几间小屋，散落在古城墙脚下。这就是八十年前系民族文化命脉于一身的昆剧传习所吗？它连同从这儿起步走向社会舞台的四十多位传字辈艺人已经成为二十世纪中国戏曲史上浓墨重彩的一笔。2004年，苏州市政府在传习所旧址重建昆曲会所，水榭舞台，张灯演唱《游园惊梦》，别有情趣。

 无独有偶，20世纪50年代中，城西阊门内的另一座名园——艺

囿又一度成为昆曲传承的重地。作为苏昆剧团的驻地，此地培养出了苏州昆曲的第二代传人——继字辈演员。艺圃又名药圃、敬亭山房，明清之间先归文徵明曾孙、天启状元文震孟，后莱阳名士姜埰、姜垓兄弟奉母寓此。光绪三十二年（1906），吴梅曾演述姜垓和秦淮名妓李十娘故事为《暖香楼》杂剧，民国十六年（1927）改原作为《湘真阁》杂剧，并自制曲谱，指导传习所学员排演，由顾传玠、朱传茗、施传镇、倪传钺、华传浩分饰剧中人姜垓、李十娘、方以智、孙临、梅香，成为晚清以来为数不多的昆曲新创剧目。有别于五亩园的荒芜败落，艺圃是苏州城内保存较好的明代园林之一，山高池广，疏朗自然，2000 年 11 月作为苏州古典园林的扩展项目被增列入《世界遗产名录》。

艺圃乳鱼亭

是啊，昆曲和园林植根于同一片文化土壤，数百年来，作为苏州传统文化的两翼，它们有力地托起并支撑着苏州作为历史文化名城和江南文化中心的不争地位，并且从吴中走向全国，走向海外，成为民族文化的响亮品牌。在现实生活中，不但园林诠释着昆曲之美，昆曲也歌唱着园林之美。昆曲和园林就像一对情投意合的才子佳人，互为映衬，相得益彰，并肩展示着人生的真谛和情趣。正因如此，《牡丹亭》所讲述的不朽爱情故事是从主人公春日游园开始的。汤显祖借杜丽娘之口道出"不到园林，怎知春色如许"的名句，然后唱起那支脍炙人口的【皂罗袍】：

> 原来姹紫嫣红开遍，似这般都付与断井颓垣。良辰美景奈何天，赏心乐事谁家院？朝飞暮卷，云霞翠轩；雨丝风片，烟波画船，锦屏人忒看的这韶光贱。

就在这如诗如画、似梦似真的芍药栏前、湖山石边，男女主人公一霎幽会。兹后剧情的发展，杜丽娘重游寻梦，为情殒命，柳梦梅拾画玩真，启坟还魂，无不借园林以为场景以为氛围，从而再好不过地演绎并揭示了汤显祖所谓"春色"的深致内涵。

必须指出，《牡丹亭》并非选择园林作为故事背景的唯一昆曲剧本。昆腔传奇传世名作如《南西厢》《浣纱记》《红梨记》《玉簪记》《长生殿》《桃花扇》等都不约而同地把主要情节或主要场次安排在园林里展开。剧作家们用饱蘸才情的笔墨写下了无数描绘园林景致的佳句名篇，数百年间传唱不衰：

彩云开，月明如水浸楼台。风弄竹影，只道是金佩响；月移花影，疑是玉人来。（《南西厢·佳期》【临镜序】）

锦帆开，牙樯动；百花洲，清波涌。兰舟渡，兰舟渡，万紫千红；闹花枝，浪蝶狂蜂。看前遮后拥，欢情似酒浓；拾翠寻芳，来往游遍春风。（《浣纱记·打围》【普天乐】）

花梢月影正纵横。爱花坞闲行，潜踪蹑迹穿芳径。只图个美满前程。岂是河边七夕，欣逢天外三星。（《红梨记·亭会》【风入松】）

粉墙花影自重重，帘卷残荷水殿风。抱琴弹向月明中，香袭金猊动。人在蓬莱第几宫？（《玉簪记·琴挑》【懒画眉】）

携手向花间，暂把幽怀同散。凉生亭下，风荷映水翩翻。爱桐阴静悄，碧沉沉，并绕回廊看。恋香巢，秋燕依人；睡银塘，鸳鸯蘸眼。（《长生殿·惊变》【泣颜回】）

冻云残雪阻长桥。闭红楼，冶游人少。栏杆低雁字，帘幕挂冰条。炭冷香消，人瘦晚风峭。（《桃花扇·寄扇》【北新水令】）

春夏秋冬，风花雪月，一一经高手写入曲中，化为生动的场景，由此导演出一幕幕悲欢离合人生故事来。在这里，已然难以分清孰是曲情，孰是园景，"一切景语，皆情语也"（王国维《人间词话》）。两者如水乳交融，进入了浑然一体的境界。

艺圃紧挨着阊门内著名的历史街巷——吴趋坊。从《姑苏繁华图》上可以依稀分辨，这是一条南起黄鹂坊桥西堍、北抵皋桥南堍的枕河小街，它被夹在景德路和中市路两条主干道之间，全长不过六百

来米，从一端走到另一端也花不了十分钟。可就是这个看似不起眼的小街坊，长久以来一直是苏州古城的象征。在昆曲全盛的明清之间，吴趋坊乃是苏州城里戏班聚集的歌舞之场。吴伟业《王郎曲》开头写道："王郎十五吴趋坊，覆额青丝白皙长。"王紫稼早年曾住徐汧二株园，他同吴伟业便是在二株园中初识的。而二株园就在吴趋坊中艺圃稍南的一条小巷周五郎巷中。从这儿再往南不远，就是以家班称雄苏城的申府。吴趋坊路北与周五郎巷相对的巷子是百花巷，清初著名戏曲家李渔曾经寓此。康熙十年（1671）"端阳前五日"，他曾邀集吴下名士尤侗、余怀等人到百花巷寓中观看他所教习的女乐搬演《明珠记》，所憾"未及终曲而晓"；于是"端阳后七日，诸君子重集寓斋，备观新剧"，尽兴而散（见《李笠翁一家言》），尤、余二人各"赋诗赠之，以当缠头"（尤侗《西堂年谱》），李渔也有和作。百花巷东口已近城隍庙，这里原本也是常常演戏的地方。顺治三年（1646）元月，刚刚讨平江南的清军统帅曹虎为粉饰太平，曾在此搭台延请上等梨园演戏七天，称一时盛事。光绪八年（1882）七月，新成立的聚福班为与京班争胜，在城隍庙上演新编灯彩戏《溯慈愿》，观者云集，盛况空前，以致挤塌了厢楼。

徐汧二株园和李渔百花巷寓所早已无迹可寻，城隍庙尚部分保存，中路仪门及正殿工字大殿并曾于 20 世纪 80 年代中叶加以整修，但中、东、西三路头门及古戏楼均已拆除无痕。稍存旧观的尚有道光十九年（1839）重建的范庄前五路财神庙隔巷戏楼，寒碜地蜷缩在新造的楼宇间，面对着在财神庙原址上建造起来的苏州口腔医院；同治五年（1866）重建的王洗马巷春申君神祠头门戏楼，祠归道教管理，曾于 20 世纪 90 年代初整修一新，庑廊看坪，均称完好，只是将戏房

改作了会客室。由于时代靠后或地段偏东,这两处戏楼同城隍庙一样进不了《姑苏繁华图》。而进入图中的阊门内皋桥附近的两处殿宇,一是桥北的至德庙,祀吴国始祖泰伯,始建于东汉永兴二年(154),现存康熙二十四年(1685)《重建至德庙碑记》及康熙四十四年(1705)御书"至德无名"牌匾。2009 年政府斥资修复焕然一新;一是桥东的神仙庙,祀八仙之一的吕洞宾,每年四月十四吕祖诞辰,吴中有赶花会、轧神仙之民俗,庙里香火极盛。20 世纪 90 年代因庙会过于拥挤,妨碍交通,遂将神仙庙移建于城外南濠街。

这一街区内值得一看的旧宅尚有近代著名曲学家吴梅的故居。故居位于城隍庙北蒲林巷内,是一处建于清末宣统年间的普通旧式住宅,坐北朝南,门屋一间偏东。入门西折过天井,当面三间楼厅,左右为东西厢楼。楼厅内有小门通往东首书楼奢摩他室,厅后有砖刻石库门,上有吴梅宣统元年(1909)自题"安居乐天"额。北有堂楼,楼上东首为书房百嘉室。楼后尚有一排下房,自此出后门,可见门东西墙脚砌有"吴宅"界石。此宅前部略有变动,后部则基本保持原貌。但是 20 世纪 50 年代以来,陆续住进了十几户人家,使这所百年老宅越来越不堪重负:地板倾斜,楼梯摇晃,厅堂被分割占用,天井里堆放着旧家具……1996 年,笔者偕台湾戏曲学者洪惟助先生重访此地,衰败益甚,已有可危之虞,相与叹悼不已。归赋一律以记:

> 陋巷重过屋半迁,奢摩他室忆中看。
> 命捐西蜀蜀何幸,魂化子归归亦难。
> 笛里人犹歌折柳,世间谁复问幽兰?
> 如今曲道艰危甚,海客远来休浩叹。

并时三大曲家中的另两位，俞粟庐晚年居所乔司空巷新宅，距蒲林巷吴宅不过数百里。他于民国十九年（1930）四月病殁于此，具体地址已无可指认。王季烈故居怀厚堂在葑门内十全街，已散为民居，所幸保存尚称完好。宅院坐北朝南，六扇黑漆大门紧闭，院墙深处时而飘出京腔皮黄，而原本庭院中的一株百年罗汉松因街道拓宽，老宅缩进，站立在街边人行道上，默默注视着车水马龙，人来客往。

沉醉于乾隆盛世风光中的徐扬自然看不到这些"身后事"，而且不像我们那样多愁善感，他在阊门城头站了一会儿，也许想起了前朝乡贤唐寅的名作《阊门即事》：

> 世间乐土是吴中，中有阊门更擅雄。
> 翠袖三千楼上下，黄金百万水西东。
> 五更市买何曾绝，四远方言总不同。
> 若使画师描作画，画师应道画难工。

于是意犹未尽地在画稿上端添上一座古塔——那是苏州城里最高的建筑物报恩寺塔，与瑞光塔一北一南，遥相对峙而成为古城的标志——然后兴致勃勃地下了城楼，出了阊门，继续他那追逐繁华的旅行。

阊门外横跨护城河上的大桥是钓桥，东西向的枫江与南北向的濠河在此交汇。濠河西岸以钓桥为界，左首通往胥门方向的大街为南濠街，右首通向西北城角的小街为北濠弄，明清时期，这儿是南北货商号的集中地。跨枫江两岸，河南岸正对着钓桥的大街为上塘街，河北岸的小街为下塘街，是旧时布商和染踹业的聚集地。商市繁荣，人口稠密，河里航船如织，河上桥梁相望。路河相枕，从阊门脚下直通枫

桥，是进出姑苏城的交通要道。明代在枫桥设铁铃关，在下津桥设白虎关，在普安桥设金阊关（又名青龙关），合称三关，曾是抵御倭寇、拱卫苏城的主要屏障。如今除铁铃关屡经修缮保存完好外，其余两关已于20世纪50年代先后拆除，但距阊门较近的普安桥堍尚有遗迹可寻。此桥通宽二十一米，是苏州现存古桥中最宽的一座。桥面上靠北建有关帝庙，桥南原有与庙门相对的跨河戏台。石桥载庙，戏台凌河，如此建筑格局真是天下奇观，可惜现今虽河、桥、庙均在，而戏台却已荡然无存了。

枫江诸桥中比普安桥更靠近阊门的是渡僧桥，传说三国时代有神僧在此折柳渡河，百姓因就此地募款建桥。渡僧桥紧挨钓桥西堍，当"南北之通津，会城之要道"（乾隆十三年《重建渡僧桥碑记》），地势非常重要。旧时桥北下塘街口开有三庆、庆会、金桂等好几家戏园，其中始建于光绪八年（1882）五月间专演昆戏的三庆茶园虽已散为民居，屡经修建而面目全非，却侥幸保存至今，实属不易。曾搭全福班在此演出的已故昆剧老艺人曾长生是这样回忆民国初年苏州戏园境况的：

> 以前的戏院，实际上是茶馆，观众就是茶客。茶座是方桌子，也有长方形的。茶客坐在桌边喝茶，高兴就侧过头去看一下戏，如苏州城外渡僧桥堍的三庆和庆乐院就是这样。
>
> 起初正厅就是舞台，在平地上演戏。后来在靠墙正中，用木板搭成正方形的高台，使正、左、右三面观众都可以看到。台上没有幕，只有上下场门帘，形式极简单。以后改进了，看座分楼上、楼下二层。楼下正面叫做正厅，左右两面叫边厢，正厅后面

叫后座,楼上正面叫花楼,又叫正楼。楼上两边叫包厢,用木板隔开,里面甚至有摆上烟铺,让观众抽鸦片的,也可以叫酒席进去吃。票价正厅、花楼最高是四角,包厢一元。边厢、后座二、三角不等。

从前妇女是不许上戏院看戏的,庆乐戏院在二楼西侧用木板砌了几间小阁楼,只有面对戏台的墙壁上开了两个小窗洞,于是妇女就能上戏院,从这些小阁楼的小窗洞中看戏,叫做偷看戏。

每天的戏目单不是印刷的,而是用墨笔书写的,案码(戏院里管票务的人)把戏目单送给有身份的观众,可以得赏钱。

当时还没有电灯,所以很少演夜戏。演出时间是每天下午一点钟起到六、七点钟止,时间很长,所以观众都预备食物充饥。至于包厢里的观众大半是先到戏院订包厢,再到茶馆里订酒席,还备了茶点,到了戏院,一边看戏一边吃喝。案码也有把糖果糕点装了果盘招待的,事后可以得较高的赏金。

戏票常由案码送到所谓公馆人家家里推销,可以记帐,半年或一年结算一次。结算时除了应得票款外,还可以得赏金。戏院的营业主要是依靠案码销票来维持的。(转引自顾笃璜《昆剧史补论》)

从三庆茶园旧址沿着下塘街西行一百多米,在你的右边会出现一条狭窄的石板小巷,路牌随意钉在巷口人家的山墙上,默默地指示着过往行人,这里是叶家弄。寻常巷陌,百年老屋,你能想到此地居然是一处重要的文化遗址吗?其实,巷名已经透露了消息:巷首那座不起眼的旧房子就是魏良辅之后最重要的昆曲家叶堂的故居——纳书楹。

在苏州百姓中,叶堂的知名度远远比不上他的祖父叶桂,他是清

代最有名的神医之一,民间广为流传着许多关于他妙手回春、起死回生的故事,20世纪80年代还以他为主角摄制了一部名为《姑苏一怪》的电影,更把一个医道高明、人品高洁而又大智若愚、诙谐可亲的叶天士形象传遍了千家万户。叶宅坐北朝南,三路七进,虽历经沧桑,东半部尚称完整。尤以中路第三进正厅,扁作梁架,前后翻轩,灵芝纹垫拱板,彩绘脊桁,仍是清前期建筑风格。二百多年前,叶堂就是在这儿研习曲理,校订曲谱,建立并完善他的昆唱规范的。乾隆五十七年(1792)春,他自序《纳书楹曲谱》有云:"盖自弱冠至今,靡他嗜好,露晨月夕,侧耳摇唇,究心于此事者垂五十年。而余亦既老矣。"案叶堂生前挚友潘奕隽《三松堂集》卷十六,作者有诗《五月廿五日,雨中重过山塘听歌》,有人告诉他"是叶广平派"的曲唱,这勾起他对乾隆五十五年(1790)八月与叶堂、王文治等人集经训堂宴饮度曲的往事的回忆,于是作诗悼念亡友。据此则叶堂卒于嘉庆九年(1804)前应无疑问。然而吴门却另有传说,谓"道光年间尚有人见其徘徊于上津桥畔"(王仁宇《苏州名人故居》),这不正是昆曲精神不死的极好写照吗?

当徐扬作画行经此地的时候,叶桂早已作古,叶堂则尚未成名。于是他匆匆跨过渡僧桥,头也不回地向北直奔山塘桥,在桥堍路边展开画卷,将那顶高高的石拱桥一笔不苟地搬上了《姑苏繁华图》。

这儿是七里山塘的起点。民歌《大九连环》中唱道:"上有天堂,下有苏杭,杭州有西湖,苏州有山塘。"自唐敬宗宝历元年(825)苏州刺史白居易主持修建以来,千余年间,作为苏州八门之首阊门和江南第一名胜虎丘之间的主要通道,它简直就是姑苏繁华的一个缩影或代名词。康熙帝玄烨曾六次"出阊门,乘舟历山塘",驾幸虎丘,并

同随驾大臣们一起在船上看戏;乾隆帝弘历则喜欢骑马游山塘街,"马嘶小步出金阊","山塘策马揽山归"。乾隆二十六年(1761),崇庆皇太后钮祜禄氏七十圣寿,时届知命之年、曾经三次奉母南巡的乾隆帝奉献给母亲的寿礼竟然是在圆明园东部新辟的长春园中仿照山塘街修筑的一条苏州街,以便年迈的皇太后不出北京城便能饱览山塘风景、姑苏繁华。所憾百年之后的咸丰十年(1860),圆明园遭英法联军之劫,苏州街被毁为废墟。光绪十四年(1888),慈禧太后修建颐和园,又仿照圆明园旧制在万寿山北重开苏州河,两岸街市,商号林立,俨然乾嘉盛世风光。

"舞榭歌台,风流总被、雨打风吹去。"(辛弃疾《永遇乐》)当年"商贸鳞集,货贝辐辏"(雍正七年《岭南会馆广业堂碑记》)的七里山塘,随着近代以来大运河交通功能的弱化而丢失了往日的喧闹繁华,平添了几许优雅静谧,渐渐成了寻幽访古的好去处。五步一牌坊,十步一祠宇,沿街每幢旧房子里都可能走出一位似曾相识的文化名人,河岸上每棵古柳树下都可能泊过他们游山归来的画舫。不过一下山塘桥,最先引起你注意的应该是一家连一家的会馆遗址:康熙十七年(1678)义宁(今广西桂林)商人建造的冈州会馆,康熙十六年(1677)东莞商人建造的宝安会馆,万历年间广州商人建造的岭南会馆,乾隆六年(1741)西安商人建造的全秦会馆,顺治年间山东商人建造的东齐会馆,乾隆三十年(1765)山西商人建造的全晋会馆,乾隆二十七年(1762)常州商人建造的毗陵会馆……有的头门尚存,瓦檐斗拱,贴砖墙面;有的殿堂尚在,砖刻门楼,雕花大梁;也有的只剩下废池古木、残碑柱础,供游人凭吊想象。会馆是旅苏外省客商聚集同乡议事联谊之所,因而会馆内必有戏楼或戏台。据1958年文物

调查，当时苏州的会馆建筑尚存一百三十二处之多，其中戏台保存完好的尚有康熙五十七年（1718）创建于阊门外潭子里的高宝会馆、乾隆十七年（1752）创建于南濠大街的金华会馆，乾隆二十三年（1758）创建于桃花坞大街的钱江会馆、乾隆二十六年（1761）重修于山塘街的陕西会馆、乾隆四十六年（1781）创建于阊门外大马路的江鲁会馆、乾隆六十年（1795）重修于五福路的江西会馆、同治六年（1867）拓建于曹家巷的吴兴会馆、同治九年（1870）修建于盘门新桥巷的浙绍会馆、同治九年（1870）修建于通和坊的湖南会馆、光绪三十一年（1905）重建于上塘街的汀州会馆、光绪三十一年（1905）创建于长春巷的全浙会馆等。徐凌云《昆剧表演一得》中曾偶然谈及 20 世纪 20 年代在全浙会馆与苏州曲友一同串演《连环记·小宴》的往事：

> 大概在三十年以前（准确的年份记忆不清，记得那时昆曲传习所已经在苏州开办了），有一个春天的日子，我因事去苏州，适逢苏州曲友在全浙会馆（在苏州长春巷中，现址仍存，是昔年常串昆戏的场所）会串，我以观众的身份入场观光，不料为曲友们发觉，强拉入串演的队伍。他们指定要我串《小宴》，我情不可却地答应了。当时一无准备，只能用官（馆）中的服装，不料样样都有，独缺月白官衣。怎么办呢？恰好那天俞振飞串《辞阁》里的曾铣，穿大红蟒，不得已就借来一用。这是《小宴》中吕布穿蟒的尝试。当时和我合作串演的，是张紫东的王允，徐镜清的貂蝉，张、徐两位现在都已去世了。

《昆剧表演一得》成书于 1958 年，徐凌云谓长春巷全浙会馆戏台当时

第五章 | 戏台小世界，世界大戏台 | 359

清·宝和堂堂名灯担　中国昆曲博物馆藏

"仍存"，正与有关方面同年所提出的文物调查报告相符。然而历经四十余年的风雨沧桑而至于今日，苏州城内外诸多会馆有迹可循者仅剩下寥寥二十来处，其中戏楼戏台尚存者则只有四处，即康熙四十七年（1708）创建于阊门外上塘街的潮州会馆戏楼，光绪五年（1879）重建于相门内中张家巷的全晋会馆戏楼，光绪十五年（1889）新建于阊门内天库前的武安会馆戏台和光绪三十一年（1905）重建于胥门外枣市街的嘉应会馆墙门戏楼。20世纪80年代初，有关方面斥资百万，历时三载，将保存较完好的全晋会馆旧址整修一新，改建为苏州戏曲博物馆。馆中大殿居中朝南，原祀武圣关羽，现为昆曲历史陈列处，展品除与昆曲有关的曲谱、脸谱、道具、服饰、乐器及书籍、图片而外，被称为镇馆之宝的是晚清宝和堂灯担唱台。它由一百七十九块木雕构件和一百一十二件玉石、玻璃和金属饰件组成，可以拆卸装担，以便搬运。装配起来则成为一座楼阁式的戏台，围屏栏杆，飞檐彩灯，极其富丽堂皇。

大殿正对着两层古戏楼。楼上戏台显凸字形向北伸出，三面临空。台前有弓形的吴王靠，台中太上板两边悬挂大红锦帘，左出将，右入相，中间则是安置伴奏场面的地方。台顶是穹隆状的藻井，当头一面铜镜光华耀眼，四周以六百三十个木构件嵌拼榫合，盘旋十八圈，突出的"阳马"雕刻成三百二十四只黑色的蝙蝠和三百零六朵金色的云头，两两相间，衬以大红底色，显得金碧辉煌，富贵华美，据说还具有聚音传远的声学功能。台后是宽敞的戏房，积满灰尘的衣箱上赫然醒目地写有"姑苏全福班"字样，令人想象往昔的繁华。戏房两翼各延伸出七间看楼。戏台正中高悬"普天同庆"匾额，两边抱柱对联写着"看我非我我看我我也非我，妆谁像谁谁妆谁谁就像谁"，

与大殿门联"曲是曲也曲尽人情愈曲愈妙,戏其戏乎戏推物理越戏越真"遥相呼应,发人深省。戏台和大殿之间则是宽阔的露天戏坪,长满青苔的铺砖地坪上整齐地摆放着二十多副陶瓷桌凳。

《苏州戏曲志》称传字辈艺人20世纪30年代曾在此演出,这真是太遥远了。近年来,每逢喜庆节会,嘉宾光临,古戏台上偶然也会笛声婉转,昆腔缭绕。1989年中秋日,苏州昆曲界为庆贺苏州大学开办昆剧艺术本科班在此举行曲会。群贤毕至,少长咸集。是夕天阴无月,我带领昆班学生应邀与会,并追随诸大曲家之后登台高歌一曲【倾杯玉芙蓉】。归而记以五律一首云:

> 生憾中秋雨,遭之岁不安。
> 天阴苦无月,地暖幸宜兰。
> 引竹来清气,因风上翠坛。
> 一歌收拾起,四厢击节谨。

2003年11月,中国昆曲博物馆在全晋会馆正式挂牌开放,2006年5月,全晋会馆成为第六批全国重点文保单位,成为游客云集的打卡点。

四座会馆戏台的孑遗都不在山塘街上,但是山塘街上自有其他演戏看戏的所在可寻。就在山塘河东首第二座桥——通贵桥西南堍,旧时有一座山塘戏园。这里原为明嘉靖间大学士吴一鹏(1460—1542)的故居,主厅玉涵堂,面宽三间十六米,进深六檩十四米,扁作梁架,贴砖墙裙,青石柱础,系为明代原构,当地百姓称为"阁老厅"。它被改建成山塘戏园应是清道光、咸丰年间的事。诗人袁学澜

（1803—1894？）曾作《竹枝词》咏及此事云：

> 袍笏登台劝客觞，歌楼舞馆枕山塘。
> 人间富贵原如梦，阁老厅高作戏场。

然而即旧宅厅堂改建戏园之类的事在阊门山塘一带恐怕并不十分罕见。吴一鹏的另一处别业——位于郦季子巷内的真趣园，雍正间归赵氏，"乾嘉间已改戏馆，为居人演剧觞宾之便"（顾禄《桐桥倚棹录》）。更早，雍正年间，已有人将原属明嘉靖间御史郭仁坐落于虎丘北长荡东的郭园改建成戏园，这通常被认为苏城创设戏园之始。至于乾隆年间，已是"城内城外，遍开戏园"（《长洲县志》），"居人有宴会，皆入戏园"（顾禄《清嘉录》）了。这在当时是颇有争议的。有人认为，虽然"梨园演剧，祝嘏称庆，酬神宴宾，例所不禁"，但是"聚众耗财，莫如戏馆"，而"推原其本，优伶向出苏州，实为滥觞之始"，因而同为"东南大郡，宁杭并称都会，维扬夙号繁华，不闻有戏馆之设，何独于苏州而应有之"（潘遵祁（《苏城宜永禁戏馆议》）？此议虽意在禁止戏馆，颇嫌迂腐，却又非常正确地指出了在苏、杭、宁、扬四都会中，唯独苏州有"戏馆之设"这一咄咄怪事的根本原因在于苏州出"优伶"，以及苏州人爱看戏。戏馆乃是苏州昆曲演出市场发展到一定水平的必然产物。其实，与戏馆同时并存，庭园厅堂、广场春台、水上戏船的演出活动照样盛行。尤其山塘河上的船台演出，一直是最负盛名的旅游项目之一。船名卷梢，重檐走舻，体制宽大，船头作戏台，船舱作戏房。看戏者可在岸上或另唤沙飞、牛舌等小船近泊观看。康熙二十八年（1689），清圣祖玄烨第二

次南巡，随行部院大臣曾专程来此登船看演《会真记》。乾隆二十二年（1757），清高宗弘历第二次南巡，阊门至虎丘一带演戏迎銮娱驾，有船台面向御舟，倒退行驶，御舟则载着皇上顺行观剧。道咸间人袁学澜《虎丘杂事诗》写道："花纛开场菊部陈，画船鹢首聚游民。"自注云："时有船载女优，并集画船鹢首演剧。锣鼓开场，昆腔弋调并奏。"则是一百多年以前苏州民间游乐活动的实录。

如今山塘河上依旧画船往来，游人熙攘，戏船却已不多见。东起第三座桥——新民桥堍昆曲馆，自 2011 年 3 月开业以来，未尝一日不演戏。馆主冷桂军是毕业于苏州大学戏剧戏曲学专业的研究生，十多年来，苦心经营，有时还亲自粉墨登场。

七里山塘，河街并行，虹梁相望。其中"最著名之处"昔推桐桥。桥跨十字洋口，每年端午，竞渡龙舟多集于是，时人有"三春红烛夜，一片画船歌"（李其永《桐桥舟中得句》）之句咏其繁华。因而清人顾禄以《桐桥倚棹录》命名其所撰记述山塘虎阜人文风物之书（见顾禄《桐桥倚棹录·凡例》）。在徐扬《姑苏繁华图》上，这是一座小小的带木栏杆的石板桥，在它的南面，横跨山塘河上的那座高大的石拱桥则是半塘桥，顾名思义，这儿正当七里山塘之半。明清之间，秦淮名妓董小宛、沙嫩儿曾先后卜宅于此。光绪三十四年（1908），沪宁线全线开通，一座雄伟的铁路桥几乎贴着半塘桥跨越山塘河，山塘街被无情地拦腰截断。随后，十字洋南端出口堵塞，桐桥被拆除无痕，半塘桥也不知为什么改建成了简陋的石板桥。2005 年，桐桥重建，虽非原貌，而游人重来，应无何处倚棹之叹。

所幸半塘桥西边的普济桥完好无恙。此桥建于康熙四十九年（1710），三孔石拱，通长近四十米，高约二十米，是山塘河上规模最

大的古桥。桥西南原有普济堂，系清初著名昆伶陈明智倡建以收养病残无靠的男性贫民，"使之有以保其生而缓其死"（同治《苏州府志》）之处，后改建为政府管理的慈善机构苏州社会福利院。

这一带水面宽阔，风光秀丽，南来的野芳浜于此汇入山塘河。"吴人常时游虎阜，每于山塘泊舟宴乐，多不登山。冶春避暑，吴娘棹船者咸集野芳浜口"（顾禄《桐桥倚棹录》卷七引《任心斋笔记》），使这里成为旧时著名的销金之窟。前人有诗云："觅得百花深处泊，销魂只在野芳浜。"浜北岸边原有两块凿成凤凰形的青石，为停舟唱曲之处，名曰"凤凰台"。相传叶堂著《纳书楹曲谱》时，曾经试曲于此。旧时每逢春秋佳日，苏州城和浒墅关两地的曲友总要"各雇沙飞船"，来此"张灯设宴，赌曲征歌，技之劣者，不敢与也"（顾禄《桐桥倚棹录》）。如今则是凤去台空，风流消歇了。

普济桥往西不多远，就是著名的五人墓和葛将军墓。这儿安息着明末市民英雄颜佩韦、杨念如、周文元、沈扬、马杰五义士及机工领袖葛成，分别由张溥和陈继儒撰写的《五人墓碑记》《吴葛将军墓碑》早已家喻户晓，深入人心，吴门戏曲家更将他们的故事翻为《清忠谱》《万民安》传奇并搬上了昆曲舞台。苏州人真是别出心裁，这五人墓和葛将军墓的墓园就选在当初阉党毛一鹭为魏忠贤所建造的普惠生祠的原址上，而墓门前的两块立碑，"有吴葛贤之墓"为天启状元、崇祯宰相文震孟所题，"五人之墓"则系当时年仅七岁的学童韩馨所题，寓意是十分深刻的。

1988年春，笔者侍钱仲联先生游山塘街，谒五人墓，回首明末遗事，想象《清忠谱·毁祠》所描写的成千上万苏州市民如潮水般自阊门内外、上塘下塘、南濠北濠自发涌向山塘，汇成巨流，将魏忠贤生

祠化为齑粉的壮丽场景,不胜感慨叹息,因赋一律云:

> 园因魏祠旧,墓与白堤新。
> 把酒湮忠烈,抚碑思笃仁。
> 匡时匹夫责,赴命五丁伦。
> 高躅张民气,千秋一怒瞋。

踯躅在这绵延深邃的七里长街中,时间终止了它的流逝,历史也失去了它固有的立体感和距离感。古人和今人,你和我和他,被拉得格外近。唐朝的白居易、宋朝的苏东坡和明末清初的吴梅村,当宰相的申时行、当县令的袁宏道和不当官的归庄,以及写字的李阳冰、画画的沈石田和捏塑的项春江,真命天子玄烨和草头王张士诚,姑苏才子唐伯虎和秦淮名妓卞玉京,还有擅讲佛法的竺道生和会唱昆曲的陈明智,排名不分先后,或是泛舟经野芳浜、山塘河而来,或是络绎从青山、绿水、斟酌三桥上踱过,然后信步右拐,进入吴中第一名胜——虎丘。

在熙来攘往的游山人流中,我们也许还会邂逅几位老熟人。比如李玉,《人兽关》传奇所叙述的那个忘恩负义、善恶报应的动人故事,是以桂薪因债务逼迫,欲投虎丘剑池自尽,幸幼年同窗施济解囊救助一幕发端的;比如李渔,《慎鸾交》传奇中的两对才子佳人华秀、侯隽与王又嫱、邓蕙娟的相识定情是在虎丘千人石酒席间;又如马佶人和张坚,他们的代表作《荷花荡》传奇和《梦中缘》传奇,不约而同地将两位主人公苏州书生李素、钟心都安排在虎丘僧舍借住读书;再如王鑨,他所作《秋虎丘》传奇,全剧的情节关目始终在虎丘、山塘的背景上发展进行。还有沈宠绥,崇祯十二年(1639)夏,他寓居虎

虎丘千人石

丘僧舍，完成了重要的曲学著作《弦索辨讹》三卷、《度曲须知》二卷，成为三百年来昆唱家必读的曲学论著。

当然，在此留下游踪的还有画家徐扬。虎丘不仅是七里山塘的端点，也是《姑苏繁华图》长卷的终点。山石峻峭，古木葱茏，寺塔庄严。剑池之前，有巨岩横卧，广可数丈，坦荡如砥，这就是著名的千人石。一年一度，中秋曲会在此举行，万人空巷，举国若狂。所惜徐扬来时是春天，虎丘山游客稀少，千人石上则是连和尚都不见一个，更不用说吹笛唱曲的了。

不过，也有可能是徐扬来得太不凑巧了。考之有关史料，中秋以外的其他季节——包括春天，虎丘山千人石上也常举行唱曲活动：

丁卯季春登虎丘，与友人迟月申公祠下，见千人石上携樽挈

榻、铺毡席地者栉比如鳞。入夜,群声轰起,歌管并陈,正若秋树蜩螗,不胜嘈杂。夜分,月影西斜,游人阒寂,石光如水,荇藻纵横。可中亭外仅存游客三四辈,挟两奚童,大者娟娟二八,小者亭亭十三余,檀板清讴',双喉并转,音若细发,响入云际,几令听者魂销。……然闻游人之多,中秋尤胜,予未获躬逢,不识他日尚能偿此愿否?(吴中彦《游虎丘记》)

与中秋相比,也就是规模稍小而已。明人袁宏道《江南子》诗有云:"一拍一箫一寸管,虎丘夜夜石苔暖。"清人施闰章《虎丘偶题》诗亦称:"埋剑空余霸气存,虎丘丝管四时喧。"一谓"夜夜",一谓"四时",都证实着当年虎丘山昆唱活动的长年不懈。

当然,在徐扬和他那个时代的人看来,也许根本没有必要引用名家诗文来证明一种天天在身边发生着的现实生活现象。他仔细描画完虎丘头山门边那棵向河边倾倒的大树,然后一笔不苟地在卷尾题上一段经过认真推敲的话,无非是我朝"治化昌明",百姓安居乐业,臣虽尽力摹写,仍不能表现盛世繁华于万一云云。最后踌躇满志地在画卷最左端落了下款,并加盖两方朱红小章:"臣""扬"。一件传世名画就此宣告竣工了。

收起《姑苏繁华图》长卷,游兴似犹觉未尽。徐扬笔走偏锋,掠城西盘、胥、阊三门而过,遂将城东的万种风情概为抛舍,这不能不说是一大缺憾。举其荦荦大者,如镇抚司前老郎神庙遗址,为昆曲兴盛时期梨园总局所在,庙中所存自雍正十二年(1734)至道光二十七年(1847)碑刻六通,是研究苏州昆曲的重要史料,现移置苏州文庙;民治路万寿宫遗址,旧时每届新主登极、帝后万寿等大喜吉日,

地方官在此搭台演戏,以示庆贺,辛亥(1911)以后,其制始废;东北街太平天国忠王府戏厅,据考证犹是康熙南巡时遗构,中设戏台,方形平顶,三面敞开,北厅三间为正座,东西两厢各五间为边座,南厅三间为戏房,现归苏州博物馆管理,日日游客盈门;干将坊文起堂张宅,系明人张凤翼故居,凤翼著有《红拂记》《祝发记》等传奇六种,善度曲,且能串戏,常与其子演《琵琶记》,"观者填门,夷然不屑意也"(徐复祚《三家村老委谈》),故居现存西路轿厅、大厅及东西两厢,砖刻门楼,木质柱礎,依稀四百年前光景。笔者1991年春曾独自寻访,流连半晌,题诗志感:

> 每闻里谚说三张,兴至独寻文起堂。
> 老屋数椽临水碧,新桐几树著花黄。
> 倚声谁解传红拂,遁世还须杀楚狂。
> 携笛人来春欲晚,清歌一曲吊斜阳。

至于散落郊县的昆曲遗址,诸如昆山黄幡绰墓所在的绰墩和顾瑛等人结会吟歌的玉山草堂,太仓王锡爵令家班演《牡丹亭》的鹤来堂和其孙王时敏延聘苏昆生教曲的东园,常熟赵琦美抄校古今杂剧的脉望馆,以及吴江徐大椿行医度曲的洄溪草堂之类,大抵都有遗迹可寻。一时观之不尽,且待留些余兴,择日命舟再游吧。

> 秋菊春兰,总韶华似水,往事如烟。孤篷何处去,一发认青山。　书生气,儿女缘,欲说恨无端。剩流连、案头场上,笛里吟边。　调寄南南吕宫【意难忘】

四、昆曲的遗产价值及保护传承

十四世纪中叶,昆曲萌发于苏州民间。经过将近两百年的加工磨砺,它终以不可遏制之势在诸腔并起的激烈竞争中脱颖而出,牢固占据了雅乐"正声"的地位,进而以吴中为基地,风靡全国,辐射海外,形成了数百年间"四方歌曲,必宗吴门"(徐树丕《识小录》)的壮观场面。中国社会进入近代以来,随着时代变迁,昆曲原有的生存空间和社会影响日渐削减萎缩。但是它不仅衰而不亡,足以自守,而且仍然凭借自身在案头创作、场上表演、理论研究等诸多方面长期积累的殷实家底傲视菊坛。后起的任何一个戏曲剧种都无法在综合实力上与它相提并论,因而不得不学习它、借鉴它,以它为师为祖。毫无疑问,昆曲代表着中国古典戏曲曾经达到的最高成就、最高品位,并在世界文化总格局中占有不可替代的重要一席。

作为一种成熟完美的综合性艺术,昆曲具有诸多构成因素,大致包括文学、音乐、舞蹈、表演、妆容、服饰、砌末、布景等,它的遗产价值也就体现在极其广泛的文化领域中。而这些构成因素或遗产价值的真正实现,则有待于舞台搬演。六百年来,昆腔戏曲从厅堂氍毹、会馆集市演到草台戏船,直至现代剧院,搬演形式却无非两类:

"全本戏"或是折子戏。考之戏场实际，所谓"全本戏"其实只是情节连贯、头尾稍具而已，绝非文学剧本意义上的完整搬演，因而更贴切的名称是"本戏"或"叠头戏"。与之相对应，从本戏中抽选出来独立搬演的"出头戏"或"折子戏"，至晚当明清易代之际就已蔚为风气。清代乾嘉年间，随着昆腔戏曲走向鼎盛，折子戏占断舞场，成为戏曲搬演的主流形式。这在昆曲发展史上具有非同小可的意义。它使戏曲摆脱文学附庸的传统地位，成为一个独立的艺术门类和社会产业，从而大步走向只属于自己的辉煌。然而，在直接缔造昆曲场上繁荣的同时，这柄双刃剑也斫伤了戏曲的文学命脉，间接推助了近代以来的衰颓沉沦。近代曲家津津乐道的"乾嘉盛世"，杨潮观（1710—1788）、蒋士铨（1725—1785）而外几无传奇名家。昆曲场上的喧阗一度遮掩了传奇创作的沉寂，但是无源之水，欲求其长远，其可得乎？

从清末到民初，以 1923 年全福班报散和 1926 年传字辈出科为标志，自然分为前后两个阶段。前一阶段是鸿福、大雅、大章、全福四老班活动时期，后一阶段是传字辈组班活动时期。有赖于两代艺人的坚守，昆曲的命运虽危如累卵而终得以延续不坠。他们所传承的昆戏剧目，研究者认为在 700 出以上。剔除其中不具备昆腔戏的声腔和文本特征的吹腔戏、开场吉祥戏、新编自串戏及移植自京剧的武戏后，实际情形如表 5-1。

表 5-1　清末至民初两代艺人传承昆戏剧目汇总表

戏　目	宋元南戏	元杂剧	明清传奇	明清杂剧	时剧	合　计
四老班	72 出	16 折	458 出*	3 折	12 出	561 出(折)
传字辈	55 出	17 折	481 出	3 折	10 出	566 出(折)

*未含"全本戏"7 种

表中四老班戏目主要依据中国昆曲博物馆所藏清末民初上海曲家李翥冈依据咸同间内廷供奉陈金雀《昆剧全目》和李氏钞藏的"各种传奇之昆剧本"所标记"凡今尚演唱者",补充以上海《申报》光绪元年(1875)至1921年间刊登的全福班戏单所录;传字辈戏目主要依据桑毓喜编著《昆剧传字辈》,补充以《上海昆剧志》及周传瑛、郑传鉴等人回忆录所记。以此对照《缀白裘新集》所列乾嘉间昆戏目录,既有失传,亦有新串,总数则不仅未减,反而略增,在严酷的市场压迫面前呈现出一种动态平衡。尤其是从全福班到传字辈,能演的出目相对稳定,变化很小,凸显了昆剧逆势进取的顽强精神和存活能力。

1955年8月,当最后一名全福班老师尤彩云走完69岁的人生旅程,在苏州病逝时,当年的传字辈学员早已担当起昆曲传承的重任。他们以新编昆剧《十五贯》唱红大江南北,缔造了"一出戏救活了一个剧种"的文化奇迹,带领昆曲艺术摆脱绝境,别开生面。2010年9月,当最后一名传字辈老师倪传钺以103岁高龄在上海逝世时,他们的传人——新中国培养的以江苏继字辈、承字辈,浙江世字辈、盛字辈,上海昆大班、昆二班为代表的第一代昆曲演员已经成长起来。他们人数众多,行当齐全,文化水平较高,得到的社会关注和支持也更多。自20世纪50年代陆续入行以来,历经半个多世纪的舞台磨砺,较好地接续了昆腔戏曲的场上命脉(表5-2)。

表 5-2 新中国第一代昆曲演员传承剧目一览表

类别	作者	剧名	出(折)目	江苏	浙江	上海	北京	备 注
宋元南戏	柯丹邱	荆钗记	议亲				●	
			绣房	●	●	●	●	
			别祠				●	

续表

类别	作者	剧名	出(折)目	江苏	浙江	上海	北京	备注
宋元南戏	柯丹邱	荆钗记	送亲				●	
			参相	●		●	●	
			改书	●			●	
			脱冒				●	
			见娘	●	●	●	●	
			梅岭	●		●	●	
			男祭	●				
			开眼	●	●	●	●	
			上路	●		●	●	
			拜冬	●			●	
			男舟	●				
			女舟				●	
			钗圆	●			●	
	无名氏	白兔记	养子	●	●			
			送子	●	●			
			出猎	●	●	●	●	
			回猎	●	●			
	施惠	幽闺记	踏伞	●	●	●		
			请医	●	●			
			拜月			●		上昆剧目,传字辈无
	高明	琵琶记	称庆				●	
			南浦	●	●	●	●	
			坠马				●	
			辞朝	●	●		●	
			关粮				●	
			抢粮				●	

续表

类别	作者	剧名	出(折)目	江苏	浙江	上海	北京	备注
宋元南戏	高明	琵琶记	请郎	●			●	
			花烛	●			●	
			吃糠	●	●	●		永嘉昆剧目，传字辈无
			赏荷			●	●	
			遗嘱	●				
			剪发卖发	●	●	●	●	
			拐儿	●		●		
			赏秋				●	
			描容	●	●	●	●	
			别坟	●		●	●	
			盘夫	●		●	●	
			陀寺	●			●	
			廊会	●		●	●	
			书馆	●	●	●	●	
			扫松	●	●	●	●	
	无名氏	牧羊记	小逼			●		
			望乡	●	●	●	●	
			告雁			●		
元杂剧	关汉卿	单刀会	训子	●		●	●	
			刀会	●	●	●	●	
	吴昌龄	唐三藏	北饯				●	
	孔学诗	东窗事犯	扫秦	●	●	●	●	
	杨梓	敬德不伏老	北诈	●		●	●	

续表

类别	作者	剧名	出(折)目	江苏	浙江	上海	北京	备 注
元杂剧	罗贯中	风云会	访普	●		●		
	朱 凯	昊天塔	五台	●		●	●	
	杨景贤	西游记	撇子	●			●	苏昆、北昆剧目，传字辈无
			诉因	●			●	
			认子	●	●	●	●	
			胖姑	●	●	●	●	
			借扇	●	●	●	●	
	无名氏	货郎旦	女弹				●	北昆剧目，传字辈无
	无名氏	马陵道	孙诈	●				
	无名氏	渔樵记	北樵			●		
			逼休	●				
			寄信相骂	●				
	无名氏	十面埋伏	十面			●	●	
明清传奇	苏复之	金印记	不第投井		●	●	●	
			归第		●			
			金圆		●			
	沈 采	千金记	鸿门			●		
			撒斗			●		
			别姬				●	
			乌江				●	
	沈 采	还带记	别巾	●				苏昆剧目，传字辈无
	王 济	连环记	起布	●	●	●	●	
			议剑	●	●	●	●	
			献剑	●	●	●	●	

续表

类别	作者	剧名	出(折)目	江苏	浙江	上海	北京	备注
明清传奇	王济	连环记	赐环				●	北昆剧目,传字辈无
			问探	●	●	●	●	
			三战			●	●	
			拜月				●	
			小宴	●	●	●	●	
			大宴	●	●	●	●	
			梳妆	●	●	●	●	
			掷戟	●	●	●	●	
			杀卓				●	无谱
	徐霖或薛进兖	绣襦记	乐驿	●			●	
			坠鞭				●	
			入院				●	
			扶头				●	
			卖兴	●	●	●	●	
			当巾	●	●	●	●	
			打子	●	●	●	●	
			收留	●		●	●	
			教歌	●	●	●	●	
			莲花	●			●	
			剔目	●		●	●	
	崔时佩李日华	西厢记	游殿	●	●			
			闹斋			●		
			惠明			●	●	
			寄柬	●	●			
			跳墙着棋	●	●	●	●	

续表

类别	作者	剧名	出(折)目	江苏	浙江	上海	北京	备注
明清传奇	崔时佩 李日华	西厢记	佳期	●	●	●	●	
			拷红	●	●	●	●	
			长亭		●	●	●	
	李开先	宝剑记	夜奔	●	●	●	●	
	梁辰鱼	浣纱记	越寿				●	
			回营	●		●	●	
			养马				●	
			打围				●	
			寄子	●	●	●		
			拜施	●			●	
			分纱	●			●	
			进美				●	
			采莲				●	
	张凤翼	祝发记	渡江	●				
	沈鲸	双珠记	卖子	●		●		
			投渊	●		●		
	沈鲸	鲛绡记	写状	●	●			
	高濂	玉簪记	茶叙	●	●		●	
			琴挑	●	●	●	●	
			问病	●	●		●	
			偷诗	●	●	●	●	
			姑阻	●	●		●	
			失约	●				
			催试	●	●	●	●	
			秋江	●	●	●	●	
	王玉峯	焚香记	阳告	●		●	●	

续表

类别	作者	剧名	出(折)目	江苏	浙江	上海	北京	备注
明清传奇	王玉峯	焚香记	情探	●				苏昆学自川剧,传字辈无
	吴世美	惊鸿记	吟诗	●	●	●		
			脱靴	●	●	●		
	王錂	彩楼记	拾柴	●	●	●	●	
			泼粥	●	●	●		
			出罪府场	●		●		
			饭店	●				
			茶访	●	●	●		
	汤显祖	紫钗记	折柳	●	●	●	●	
			阳关	●	●	●	●	
	汤显祖	牡丹亭	学堂			●		
			劝农			●		
			游园	●	●	●	●	
			惊梦	●	●	●	●	
			寻梦	●	●	●		
			写真	●	●	●	●	传字辈捏合
			离魂	●	●	●	●	
			冥判	●	●	●	●	
			拾画	●	●	●	●	
			叫画	●	●	●	●	
			问路	●	●	●		
			硬拷	●	●	●		
			圆驾	●		●		
	汤显祖	邯郸梦	扫花	●	●	●	●	
			三醉	●	●	●	●	
			番儿	●		●		

续表

类别	作者	剧名	出(折)目	江苏	浙江	上海	北京	备注
明清传奇	汤显祖	邯郸梦	云阳法场	●	●	●		
	汤显祖	南柯梦	花报	●		●	●	
			瑶台	●	●	●	●	
	沈璟	义侠记	打虎	●	●	●	●	
			游街	●		●	●	无谱
			戏叔	●	●	●	●	
			别兄	●	●	●	●	
			挑帘	●	●	●		
			裁衣		●	●	●	
			捉奸	●			●	
			服毒	●		●	●	
			显魂	●				
			杀嫂	●	●	●	●	
	徐元	八义记	评话		●	●		
			闹朝	●		●		
			扑犬	●		●		
	许自昌	水浒记	借茶	●	●	●	●	
			刘唐	●		●	●	
			前诱		●			
			后诱		●			
			杀惜	●	●		●	
			放江	●				
			活捉	●	●	●	●	
	汪廷讷	狮吼记	梳妆	●	●	●	●	
			游春	●	●	●	●	
			跪池	●	●	●	●	
			梦怕	●	●	●	●	

续表

类别	作者	剧名	出(折)目	江苏	浙江	上海	北京	备 注
明清传奇	汪廷讷	狮吼记	三怕	●	●	●	●	
	谢弘仪	蝴蝶梦	叹骷				●	
			扇坟				●	
			收扇				●	
			归家				●	
			脱壳				●	
			访师				●	
			吊奠				●	
			说亲	●	●	●	●	
			回话	●	●	●	●	
			成亲				●	
			劈棺				●	
	徐复祚	红梨记	访素		●			
			亭会	●	●	●	●	
			醉皂	●	●	●	●	
			花婆	●	●	●	●	
	徐复祚	宵光剑	闹庄	●		●	●	
			救青	●		●	●	
			功宴				●	
	叶宪祖	金锁记	羊肚	●		●	●	
			探监	●				
			斩娥	●	●	●	●	
	沈自晋	一种情	冥勘				●	
	沈自晋	望湖亭	照镜	●	●			
	姚子翼	祥麟现	阵产				●	
	吴 炳	疗妒羹	题曲	●	●	●		

续表

类别	作者	剧名	出(折)目	江苏	浙江	上海	北京	备注
明清传奇	吴 炳	疗妒羹	浇墓		●			浙昆剧目，传字辈无
	阮大铖	燕子笺	狗洞	●	●	●	●	
	李 玉	一捧雪	审头	●				
			刺汤	●	●			
	李 玉	人兽关	演官	●				
			幻骗	●				
	李 玉	永团圆	奸叙	●				苏昆剧目，传字辈无
			赚契	●				
			击鼓	●		●		
			宾馆	●				
			纳银	●				
			堂配	●	●	●		
	李 玉	占花魁	湖楼		●	●	●	
			受吐		●	●		
	李 玉	麒麟阁	激秦		●			
			三挡	●	●	●	●	
	李 玉	清忠谱	书闹				●	北昆剧目，传字辈无
			众变				●	北昆剧目，传字辈无
			鞭差				●	北昆剧目，传字辈无
			打尉				●	北昆剧目，传字辈无
	李 玉	风云会	送京	●	●	●	●	

续表

类别	作者	剧名	出(折)目	江苏	浙江	上海	北京	备注
明清传奇	李玉	万里圆	打差	●		●		
	张大复	如是观	交印	●	●	●		
			刺字	●	●	●		
			草地				●	
			败金				●	
			秦本	●			●	
	张大复	醉菩提	当酒			●		
	张大复	天下乐	嫁妹	●	●	●		
	丘园	党人碑	打碑					湘昆剧目，传字辈无
			杀庙					湘昆剧目，传字辈无
			请师				●	
			拜帅				●	
	丘园	虎囊弹	山门	●	●	●	●	
	朱佐朝	渔家乐	卖书	●	●			
			纳姻	●				
			逃宫				●	北昆剧目，传字辈无
			鱼钱	●		●		
			端阳	●				
			藏舟	●	●			
			侠代				●	
			相梁	●	●	●		
			刺梁	●	●	●		
			羞父	●			●	
	朱佐朝	艳云亭	杀庙	●				

续表

类别	作者	剧名	出(折)目	江苏	浙江	上海	北京	备注
明清传奇	朱佐朝	艳云亭	放洪	●				
			痴诉	●	●	●	●	
			点香	●	●	●	●	
	朱佐朝	九莲灯	火判		●	●	●	
			闯界				●	
	朱佐朝	吉庆图	扯本	●		●		
	朱素臣	十五贯	杀尤	●	●			
			皋桥	●	●			
			审问	●	●			
			男监		●	●		
			判斩	●	●	●		
			见都	●	●			
			踏勘	●				
			访鼠	●	●	●		
			测字	●	●	●		
			审豁	●	●			
	朱素臣	翡翠园	盗令	●		●	●	
			吊监			●		
			杀舟			●	●	
			游街			●		
	袁于令	西楼记	楼会	●	●			
			拆书	●	●	●		
			玩笺	●	●			
			错梦	●	●			
			痴池		●			
	李渔	风筝误	闺哄				●	北昆剧目,传字辈无

续表

类别	作者	剧名	出(折)目	江苏	浙江	上海	北京	备注
明清传奇	李渔	风筝误	题筝	●			●	
			和鹞				●	北昆剧目，传字辈无
			嘱鹞				●	北昆剧目，传字辈无
			鹞误	●				苏昆剧目，传字辈无
			冒美				●	北昆剧目，传字辈无
			惊丑	●	●	●	●	
			梦骇				●	北昆剧目，传字辈无
			议婚				●	北昆剧目，传字辈无
			前亲	●	●	●	●	
			逼婚	●	●	●	●	
			后亲	●	●	●	●	
			茶圆		●		●	
	刘方	白罗衫	贺喜			●		
			井遇			●		
			游园			●		
			看状	●	●	●		
			报冤			●		
	朱云从	儿孙福	势僧			●		
	陈二白	双官诰	做鞋	●		●		
			夜课	●		●		
			荣归			●		

续表

类别	作者	剧名	出(折)目	江苏	浙江	上海	北京	备 注
明清传奇	陈二白	双官诰	诰圆			●		
	范希哲	雁翎甲	盗甲	●	●	●	●	
	洪昇	长生殿	定情	●	●	●	●	
			赐盒	●	●	●	●	
			酒楼	●	●	●	●	
			权哄				●	北昆剧目，传字辈无
			进果	●				
			舞盘				●	
			絮阁	●	●	●	●	
			鹊桥	●	●	●		
			密誓	●	●	●		
			小宴惊变	●	●	●	●	
			埋玉	●	●	●	●	
			骂贼				●	北昆剧目，传字辈无
			闻铃	●	●	●	●	
			迎像哭像	●	●	●	●	
			弹词	●	●	●	●	
			见月	●				苏昆剧目，传字辈无
			雨梦	●				苏昆剧目，传字辈无
			重圆	●				苏昆剧目，传字辈无
	孔尚任	桃花扇	访翠				●	北昆剧目，传字辈无

续表

类别	作者	剧名	出(折)目	江苏	浙江	上海	北京	备注
明清传奇	孔尚任	桃花扇	寄扇				●	北昆剧目，传字辈无
			题画	●				苏昆剧目，传字辈无
	方成培 陈嘉言	雷峰塔	收青		●			无谱
			游湖		●		●	
			借伞		●		●	
			盗库		●	●		
			端阳		●			
			盗草		●	●		
			烧香	●	●	●		
			水斗	●	●			
			断桥	●	●	●	●	
			合钵	●			●	
	陈嘉言	三笑缘	送饭	●			●	
			夺食	●				
			亭会	●	●		●	
			三错	●				
	月榭主人	钗钏记	相约	●	●	●	●	
			讲书	●		●	●	
			落园	●			●	
			相骂	●	●	●	●	
			题诗				●	北昆剧目，传字辈无
			投江				●	北昆剧目，传字辈无
			小审	●		●	●	

续表

类别	作者	剧名	出(折)目	江苏	浙江	上海	北京	备注
明清传奇	月榭主人	钗钏记	观风	●		●	●	
			赚钗	●		●	●	
			大审	●		●	●	
			释放	●		●	●	
	无心子	金雀记	觅花	●	●	●		
			庵会	●	●	●		
			乔醋	●	●	●		
			醉圆		●			
	更生子	双红记	盗盒				●	
	无名氏	鸳钗记	拔眉	●		●		
			探监	●		●		
	无名氏	鸣凤记	嵩寿	●				
			吃茶	●	●	●		
			写本	●		●		
			斩杨	●		●		
	无名氏	古城记	古城	●	●	●	●	
			挑袍				●	北昆剧目，传字辈无
			挡曹	●			●	
	无名氏	草庐记	花荡	●	●	●	●	
	无名氏	千钟禄（即千忠戮）	奏朝		●	●		
			草诏	●	●	●	●	
			惨睹	●	●	●	●	
			搜山	●	●	●	●	
			打车	●	●	●	●	
	无名氏	铁冠图	探山				●	
			营哄				●	

续表

类别	作者	剧名	出(折)目	江苏	浙江	上海	北京	备注
明清传奇	无名氏	铁冠图	捉闯				●	
			借饷				●	
			对刀步战	●	●		●	
			拜恳				●	
			别母	●	●	●	●	
			乱箭	●	●	●	●	
			撞钟	●	●	●	●	
			分宫	●	●	●	●	
			煤山				●	
			守门	●			●	
			杀监	●			●	
			刺虎	●	●	●	●	
	无名氏	烂柯山	前逼	●	●	●	●	
			后逼			●		
			悔嫁	●	●	●	●	
			痴梦	●	●	●	●	
			泼水	●	●	●	●	
	无名氏	还金镯	哭魁	●				
	无名氏	金不换	守岁	●		●	●	
			侍酒	●		●	●	
	无名氏	安天会	偷桃	●		●	●	
			盗丹	●		●	●	
			擒猴			●	●	
	无名氏	西川图	三闯	●		●	●	
			败惇			●	●	
			缴令			●	●	
			负荆			●	●	

续表

类别	作者	剧名	出(折)目	江苏	浙江	上海	北京	备注
明清杂剧	徐渭	四声猿	骂曹		●	●	●	
明清杂剧	杨潮观	吟风阁	罢宴	●				
明清杂剧	蒋士铨	四弦秋	送客	●				
时剧	陈罴斋	跃鲤记	芦林	●				
时剧	李玉	洛阳桥	下海	●				
时剧	孙埏	一文钱	烧香	●		●		
时剧	孙埏	一文钱	罗梦			●	●	
时剧	无名氏	孽海记	思凡	●	●	●	●	
时剧	无名氏	孽海记	下山	●	●	●	●	
时剧	无名氏		拾金		●	●	●	
时剧	无名氏		借靴	●	●		●	
时剧	无名氏		花鼓			●		

以上戏目系依据各昆剧院团的艺术档案、音像资料和相关省市的戏曲史志,参考改革开放以来历届昆剧会演、比赛、节庆、培训活动戏目,传字辈老师和其他当事人的回忆资料,以及1992年以来台湾中华民俗艺术基金会、新象文教基金会、雅韵艺术传播有限公司及台湾中央大学戏曲研究室摄录的昆戏录像等文献综合整理而成的。与传字辈戏目相比,失传190出(折),增加(大多为北昆、湘昆、川昆、永嘉昆等昆剧支派传承剧目,少数系由传字辈老师重捏恢复)38出(折),从20世纪五六十年代到21世纪初,大约五十年间有过演出或教学记录的昆腔戏曲共计414出(折)。历经明清两代传承至今的昆曲遗产,大抵尽在于此了。

2001年5月,中国昆曲全票入选联合国教科文组织颁布的首批人类非物质文化遗产代表作名录,获得了振兴发展的大好机遇,同时也

对这门古老艺术的保护振兴提出了全新的要求。当年 12 月，文化部制定了《文化部保护和振兴昆曲艺术十年规划》，就保护、振兴昆曲艺术明确了指导思想、基本目标、主要任务和保障措施。2004 年 12 月，文化部在苏州召开全国昆曲工作会议。2005 年 1 月，文化部、财政部联合制定并印发了《国家昆曲艺术抢救、保护和扶持工程实施方案》（简称《实施方案》），第一次将昆曲艺术抢救、保护和扶持上升到国家文化工程的高度加以认识，进而加以全面的部署和科学的细化。

昆曲兼具两方面的属性。首先是作为文化遗产的属性，就遗产属性而言，昆曲没有"创新"的理由和义务，这从联合国教科文组织颁布"遗产"名录的宗旨及关于如何对待"遗产"的要求便足以说明。但是在市场化背景下，昆曲无疑还是一种文化产品或文化商品，就这一属性而言，昆曲必须主动寻找市场，培养观众。最有效的途径便是向以高校学生为主体的青年知识分子大力推广。

遗产意义上的昆曲，主要是数百年来历经千锤百炼、拣选删汰而传唱不替、留存至今的几百个折子戏，昆曲的历史文化价值几乎全部沉淀在这些传统折子戏中。从遗产保护的原真性、完整性和传承性原则出发，对其加以抢救传承，是昆曲艺术得以生存发展的基础。《实施方案》对此作了明确规定。在国家昆曲艺术抢救、保护和扶持工程办公室的指导下，各昆剧院团每年制订传统折子戏教学和展演计划，并以此作为基本教材，用以培养青年演员并考察他们的艺术功底。2007 年在杭州举办的全国昆曲优秀青年演员展演、2011 年在上海举办的全国昆曲优秀中青年演员展演，作为传统折子戏传承成果的检阅，产生了重大影响。据不完全统计，近年来，各昆剧院团累计教排

并演出折子戏 250 多出（有重复），这是一个不小的数字。此外，按照《实施方案》部署，各院团录制当代名家主演的传统折子戏共 200 出，已入藏中国昆曲博物馆。

从戏曲艺术的文化产品属性观之，昆曲需要面对现代观众，存活于当下舞台。需要从内容到形式的合理更新，首先是传统剧目的改编和新剧目的创作。《实施方案》对此也作了精心部署，国家昆曲艺术抢救、保护和扶持工程办公室要求各院团每年申报改编、新编剧目，通过专家论证，择优给予扶持。2000 年以来每三年一届在苏州举办的八届中国昆剧艺术节，以及 2010 年、2013 年分别在南京、北京举办的全国昆曲优秀剧目展演，都是对这方面工作成果的检阅。各院团在历届昆剧节和展演中推出的改编、新编剧目共 100 多本，其中北方昆曲剧院编演的《宦门子弟错立身》《红楼梦》，上海昆剧团编演的《班昭》《邯郸梦》《长生殿》《景阳钟》，江苏省昆剧院编演的《1699 桃花扇》，苏州昆剧院编演的青春版《牡丹亭》《西施》，浙江省昆剧团编演的《公孙子都》《十五贯》等，先后荣获国家舞台艺术精品工程、国家精神文明建设"五个一工程"奖及文华奖等国家大奖，成为 21 世纪昆曲舞台的新亮点。

2004 年以来，白先勇先生以苏州昆剧院作为基地，领衔打造的青春版《牡丹亭》在海内外公演 500 多场，累计观众近 100 万，引起了学术界的广泛关注。著名戏曲学者、台湾大学曾永义认为"这是划时代的演出，其意义非同凡响"，"就传统戏曲搬演于现代社会来说，引起了极大的回响"，"对于昆剧未来的发展，相信会有推波助澜之效"，故必将成为"今后戏曲史上称道的一大盛事"。著名戏曲学者、上海戏剧学院叶长海以"清纯、干净、雅致"三个词汇概括他对此剧的印

象,认为演出"充分展现了昆剧本身的魅力",因而"是我所见过的最美丽的一次昆剧《牡丹亭》,比较接近我们理想中的名著《牡丹亭》"。著名汉学家、美国哈佛大学伊维德则指出,"这次演出利用广大的舞台和现代化的剧场技术去搬演传统的戏曲,安排得很理想",对于他而言是一种"非常特别的美感经验"。白先勇团队和苏州昆剧院历经20年辛勤打造,树起一座艺术丰碑,不仅成功拓展了昆曲的存活空间,使这门古老的传统艺术重新焕发青春活力,不仅培养造就了以沈丰英、俞玖林为代表的一代苏昆青年演员,将他们推向昆剧舞台中央,更唤醒了当代大学生对民族文化的热情关注和深切认同,堪称21世纪初叶的一大文化奇观。2022年5月,为纪念毛泽东同志《在延安文艺座谈会上的讲话》发表80周年,中国艺术研究院倾心推荐《在"讲话"精神的照耀下 百部文艺作品榜单》,上榜的昆曲剧目是以下两种:

> 1956年,昆剧《十五贯》,浙江省昆苏剧团
> 2004年,昆剧"青春版"《牡丹亭》,江苏省苏州昆剧院

"青春版"《牡丹亭》的成功之道,首先在于总策划人白先勇所标榜的"青春"创意。这曾经引发圈内人士的颇多争议:古典传统与青春流行,二者相去万里,岂可混为一谈?然而细思之,白先勇的这一构想不无道理。赞美青春、歌颂至情本来就是《牡丹亭》传奇的主题思想。这是具有永恒意义的文化主题,也是昆剧《牡丹亭》久演不衰、魅力永葆的主要原因所在。因而无论就《牡丹亭》的文化精神抑或昆曲艺术的存活现状而言,这一创意均具有毋庸置疑的合理性。为

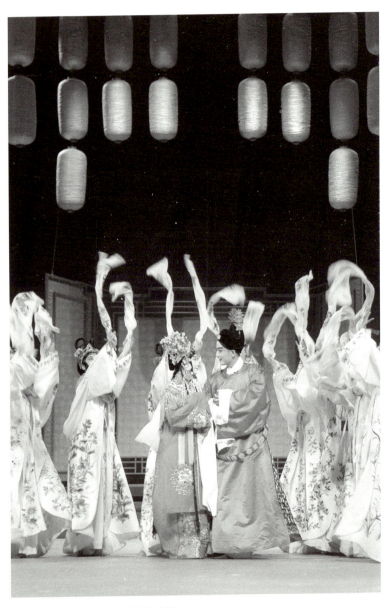

青春版《牡丹亭》剧照　许培鸿摄

此，剧院起用优秀青年演员担纲演唱，从容貌神情、体态举止及唱念音色等方面更真实地贴近并表现剧中人物。诚如王骥德所见，以"老教师登场"，虽"板眼场步略无破绽，然终不能使人喝彩"；而"新出小旦"，固然"未免有误字错步"，却"妖冶风流"，足以"令人魂销肠断"（《曲律》）。而身负苏州昆曲薪传重任的沈丰英、俞玖林气度清纯娴雅，天赋丽质佳嗓，他们的气质长相最适宜于扮演昆曲中的生旦角色。剧中扮演春香的沈国芳，扮演杜宝的屈斌斌，扮演杜母的陈玲玲，扮演胡判官的唐荣，扮演杨婆的吕佳，以及扮演花郎的柳春林等，都是同年出科，当时均20岁出头。在名师调教下，刻苦磨炼，通力合作，终于把《牡丹亭》故事演绎得回肠荡气，曲折动人。

当然，"青春版"不能简单地理解为起用年轻演员，白先勇的创意至少还包括了青春题材、青年观众及与之相匹配的表现方法和审美取向。尤其重要的是不可脱离传统典范，首先是对《牡丹亭》原著和昆曲艺术基本特征的敬畏。"青春版"《牡丹亭》坚持继承为主、继承与创新分途的指导思想，即一方面，剧本整编只删不改，原牌原唱，尽量保留汤词原貌；保存名出名段，惕厉谨慎，一丝不苟；恪守昆唱规矩，尊重传统表演程式，手眼身法步，认真讲究，务求完美。另一方面，对于某些具体的身段、排场甚至行当安排，尤其是部分为贯串情节而不得不重排的新出新段，本来无可依傍，则不妨充分发挥老艺术家的创造能力，效仿传字辈老艺人"捏戏"的做法。戏场实践证明，以上构想和做法是至为成功的。汪世瑜、张继青运用50年演艺生涯所积累的丰富经验，按照他们对昆曲剧场的深刻理解，不拘一格，不废一法，选择尝试最为合理的表现手法，在古典名剧与现代观众之间架起一座桥梁，使"青春版"《牡丹亭》得到尽可能完美的舞

台呈现。旧戏如《学堂》《游园惊梦》《寻梦》《拾画叫画》《冥判》《硬拷》等出传统而不陈腐，新戏如《旅寄》《魂游》《幽媾》《冥誓》《如杭》《索元》等出则绚丽而不媚俗，改妆俊扮的石道姑、杨婆也得到了绝大多数观众的认可。全剧风格典雅，新旧交融，和谐一体，达到了较高的编导水平。

昆曲表演艺术的最高典范是"姑苏风范"。由于这一典范形成于昆曲戏场鼎盛的清代乾隆、嘉庆年间，故又称为"乾嘉传统"。传字辈老艺人回忆说：

> 老先生教戏，真是严格……只要是老先生手里教出来的，不管哪位上台做，或者在哪里教学生，都是一个规格模式。人们称这种规格叫"昆剧典型"、"姑苏风范"。（周传瑛《昆剧生涯六十年》）

这实际上是昆曲艺术得之于原生环境的文化特征：就表现形式而论，含蓄素朴，简约淡雅，不张扬，不奢华，不繁缛，不艳俗；就表现方法而言，精致细腻，讲求规范，注重细节。产生于苏州这片文化土壤上的艺术样式如园林、工艺、戏曲、曲艺，甚至服饰、家具等莫非如此。具体到昆曲本身，案清人评述乾隆四十九年（1784）为迎接皇帝南巡而荟萃"苏、杭、扬三郡数百部"（龚自珍《书金伶》）精华搭建的集秀班有云：

> 集秀，苏班之最著者。其人皆梨园父老，不事艳冶，而声律之细，作状之工，令人神移目往，如与古会。非第一流不能入此。（吴长元《燕兰小谱》）

即一方面,"不事艳冶",曲词尚当行本色而忌骈偶绮丽,表演尚轻歌缓舞而忌声嘶力竭,场面只鼓笛小锣而忌嘈杂喧闹,道具只一桌二椅而忌堆垛写实,行头则"宁穿破不穿错",艺人则"重艺不重色";另一方面,"调用水磨,拍捱冷板","功深熔琢,气无烟火,启口轻圆,收音纯细"(沈宠绥《度曲须知》),追求"声律之细,作状之工"。从而形成了"三小"当家、情致为主、传神写意、细腻生动的总体面貌。这就是数百年间被推为戏场极致的"姑苏风范"。

"青春版"《牡丹亭》立足当代,敬畏传统。在充分理解并尊重昆曲艺术形式规范和审美特征的前提下,面向现代剧场和现代观众,尝试贯注时代精神,强调唯美的艺术追求。在这里,"重艺不重色"被合理延伸为"重艺又重色","宁穿破不穿错"也顺势翻新为"既穿对又穿美",从而较为成功地实践了"姑苏风范"的现代延展。就总体而言,以"青春版"《牡丹亭》为标志的新"姑苏风范"正博得越来越多的理解、支持和喝彩声。

1998年10月,联合国教科文组织《宣布人类口头和非物质遗产代表作条例》把口传与非物质遗产定义为来自某一文化社区的全部创作,这些创作以传统为依据、由某一群体或一些个体所表达并被认为是符合社区期望的作为其文化和社会特性的表达形式;其准则和价值通过模仿或其他形式口头相传,它的形式包括:语言、文学、音乐、舞蹈、游戏、神话、礼仪、习惯、手工艺、建筑术及其他艺术。这一定义给我们以深刻的启示:任何一种文化产品都是在特定的生态环境中生成的。正是这个特定环境作为"前生因"直接铸就了该文化产品的个性特征,并成为其"得以持续保存而需具备"的必要条件。这正是《苏州昆曲》一书的宗旨或意义所在。

主要参考书目

1. 中国戏曲研究院. 中国古典戏曲论著集成 [M]. 北京:中国戏剧出版社,1959.

2. 蔡毅. 中国古典戏曲序跋汇编 [M]. 济南:齐鲁书社,1989.

3. 张大复. 梅花草堂笔谈 [M]. 上海:上海古籍出版社,1986.

4. 顾起元. 客座赘语 [M]. 南京:傅氏晦斋,1904(清光绪三十年).

5. 潘之恒. 亘史 [M]. 刻本. 1626(明天启六年).

6. 潘之恒. 鸾啸小品 [M]. 刻本. 1628(明崇祯元年).

7. 余怀. 板桥杂记:外一种 [M]. 李金堂,校注. 上海:上海古籍出版社,2000.

8. 张岱. 陶庵梦忆 [M]. 马兴荣,点校. 上海:上海古籍出版社,1982.

9. 张潮. 虞初新志 [M]. 上海:上海书店,1986.

10. 李斗. 扬州画舫录 [M]. 周光培,点校. 扬州:江苏广陵古籍刻印社,1984.

11. 顾禄. 桐桥倚棹录 [M]. 上海:上海古籍出版社,1980.

12. 顾禄. 清嘉录［M］. 来新夏，点校. 南京：江苏古籍出版社，1986.

13. 王继善. 审音鉴古录［M］. 刊本. 1834（清道光十四年）.

14. 叶元清. 明心鉴［M］//周贻白.《戏曲演唱论著辑释》. 北京：中国戏剧出版社，1962.

15. 姚承绪. 吴趋访古录［M］. 南京：江苏教育出版社，1993.

16. 张次溪. 清代燕都梨园史料（正续编）［M］. 北京：中国戏剧出版社，1988.

17. 朱建明.《申报》昆剧资料选编［M］. 上海：上海市文化局，1994.

18. 中国戏剧出版社编辑部. 王国维戏曲论文集［M］. 北京：中国戏剧出版社，1984.

19. 王卫民. 吴梅戏曲论文集［M］. 北京：中国戏剧出版社，1983.

20. 张庚，郭汉城. 中国戏曲通论［M］. 上海：上海文艺出版社，1989.

21. 青木正儿. 中国近世戏曲史［M］. 王古鲁，译. 北京：作家出版社，1958.

22. 周贻白. 中国戏曲发展史纲要［M］. 上海：上海古籍出版社，1979.

23. 陆萼庭. 昆剧演出史稿［M］. 上海：上海文艺出版社，1980.

24. 胡忌，刘致中. 昆剧发展史［M］. 北京：中国戏剧出版社，1989.

25. 顾笃璜. 昆剧史补论［M］. 南京：江苏古籍出版社，1987.

26. 苏州戏曲志编辑委员会. 苏州戏曲志［M］. 苏州：古吴轩出版社，1998.

27. 王守泰. 昆曲格律［M］. 南京：江苏人民出版社，1982.

28. 武俊达. 昆曲唱腔研究［M］. 北京：人民音乐出版社，1987.

29. 郑西村. 昆曲音乐与填词［M］. 台北：学海出版社，2000.

30. 徐凌云. 昆剧表演一得［M］. 苏州：苏州大学出版社，1993.

31. 俞振飞，王家熙等. 俞振飞艺术论集［M］. 上海：上海文艺出版社，1985.

32. 华传浩，陆兼之. 我演昆丑［M］. 上海：上海文艺出版社，1961.

33. 王传淞，沈祖安等. 丑中美——王传淞谈艺录［M］. 上海：上海文艺出版社，1987.

34. 周传瑛，洛地等. 昆剧生涯六十年［M］. 上海：上海文艺出版社，1988.

35. 侯玉山，刘东升. 优孟衣冠八十年［M］. 北京：中国艺术出版社，1991.

36. 胡忌. 郑传鉴及其表演艺术［M］. 南京：河海大学出版社，1994.

37. 丁修询. 笛情梦边：记张继青的艺术生活［M］. 南京：江苏文艺出版社，1991.

38. 桑毓喜. 昆剧传字辈［M］. 南京：江苏文史资料编辑部，2000.

39. 高福明、钱璎. 昆剧继字辈［M］. 苏州市文广局，2004.

40. 高福明、钱璎. 苏昆剧承字辈［M］. 苏州市文广局，2007.

41. 钱璎、张澄国. 小兰花一路走来［M］. 苏州市文广局、苏州市文联，2014.

42. 曾长生，徐渊，张竹宾. 昆剧穿戴［M］. 苏州市文广局，2005.

43. 王士华. 昆剧检场［M］. 苏州市文广局，2004.

44. 程宗珺. 苏州古戏台［M］. 苏州市文广局，2007.

45. 黄文旸. 曲海总目提要［M］. 天津：天津古籍书店，1992.

46. 庄一拂. 古典戏曲存目汇考［M］. 上海：上海古籍出版社，1982.

47. 毛晋. 六十种曲［M］. 北京：中华书局，1958.

48. 钱德苍. 缀白裘新集［M］. 苏州：宝仁堂，1774（清乾隆三十九年）.

49. 叶堂. 纳书盈曲谱（正续外补集）［M］. 台北：学艺出版社，1990.

50. 殷溎深. 六也曲谱［M］. 台北：中华书局，1977.

51. 王季烈，刘富梁. 集成曲谱［M］. 太原：山西人民出版社，2018.

52. 上海昆剧团. 振飞曲谱［M］. 上海：上海音乐出版社，2002.

53. 周秦. 昆戏集存　甲编［M］. 合肥：黄山书社，2011.

54. 周秦. 昆戏集存　乙编［M］. 合肥：黄山书社，2016.

后　记

《苏州昆曲》初版于 2004 年。弹指 20 年过去，无论是苏州的城市面貌和文化建设，还是昆曲艺术的生存环境和发展态势，都发生了巨大变化。此次借修订再版之机，尽可能在基本保持原书框架的前提下加以反映。初版《后记》曾写道：

> 《苏州昆曲》的成书得到了苏州大学和苏州市有关方面以及海内外学术界同仁的关注支持。苏州大学提供了专项科研经费。北京朱家溍、朱复，南京胡忌、丁修询、吴新雷，温州郑孟津，苏州顾笃璜、顾聆森、桑毓喜以及台北曾永义、洪惟助、罗丽容诸先生惠寄资料或论著，从而拓宽了作者的学术视野，提升了本书内容的丰富性和准确性。苏州葛扬、吴国良、毛伟志、顾斌先生则提供了有关图片照片，在此一并致谢。我所指导的研究生舒永治、冷桂军、张震育、朱建华、许莉莉等承担了大量的调查访问、资料采集、打印校对等事务工作，并结合教学过程按要求撰写了部分初稿，谨此说明。

师友赐教,学生襄助,永志不忘。多位长者先后辞世,不胜怀念。"如花美眷,似水流年",氍毹席上,笛里吟边,苏州昆曲无恙,庶可欣慰。

囿于本人见识学力,书中舛误在所难免,恳祈海内外宿学方家不吝指正是幸。

岁次甲辰白露前夕吴门周秦于寸心书屋